造型設施

Agriculture Lei

ure

facilities

景觀設施

相思樹

景觀設施

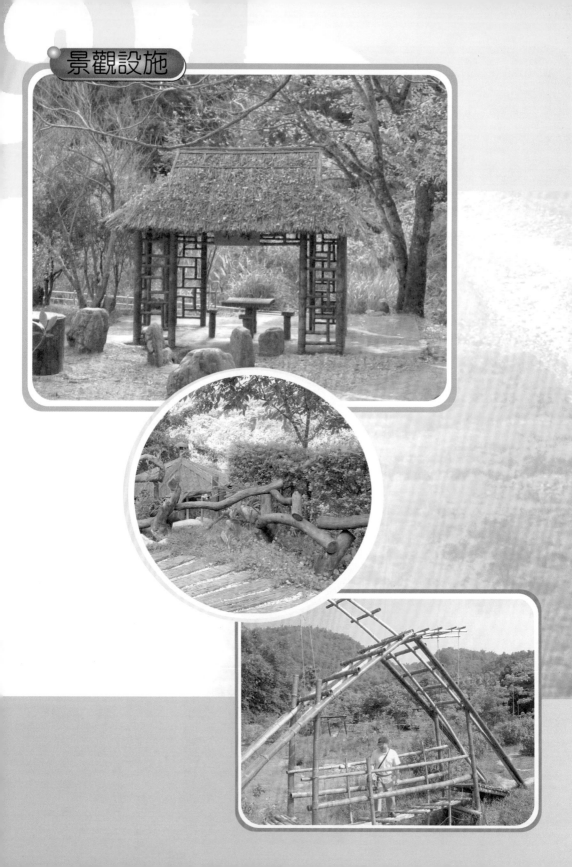

你曾說
拉麵是拉麵
後來說
拉麵不是拉麵
現在說
拉麵確是拉麵

創意產品

椰子豬 250

銀合歡　　　相思樹

辦理活動

Activities

Activities

辦理活動

特色餐飲

葡萄風味便當

特色餐飲

休閒農業
資源開發

陳墀吉、陳桓敦◎著

序

　　台灣的高度都市化使得人口集中於都會區，在都會休憩資源不足，大眾運輸及私人車輛普及發達的狀況下，國人參與鄉野農業休閒遊憩活動更為積極，利用休閒農業之三生資源，以紓解身心的壓力。

　　本書的內容大致分為五部分，第一部分為「休閒農業的基本介紹」，包含休閒農業的發展歷程及資源類型的概論，著重於此產業的起源、發展及現況，並且將休閒農業涵蓋的資源類型進行說明。第二部分為「休閒農業開發資源的調查與規劃」，其中涵括了資源的分類、自然人文資源的調查與評估、資源的規劃流程、方法及內容、資源評估的相關理論，結合理論與實際調查的方式，以求能實際操作進行資源的調查與評估。第三部分為「遊憩承載量、觀光意象及發展衝擊」，此部分主要論述休閒農業發展過程中，在遊客數量、資源管理、觀光地意象創造、當地居民的生活型態上，如何建立良好的互動及具創造力的意象認知，於滿足遊客遊憩需求時，亦能保護資源不過度開發利用以及維持居民生活品質，避免資源耗損及居民與遊客的衝突。第四部分為「休閒農業遊客行為」，此部分主要是討論休閒農業遊客的遊憩需求與消費行為，以期能以市場均衡為導向來發展休閒農業。第五部分為「經營管理」，提出相對應的策略與模式，以提供業者參考。

　　近年台灣經濟產業與社會結構的變遷，將傳統農業由初級產業提昇至以保存農業生產並提供休閒觀光遊憩的「三級產業」，是政府政策，也是時代趨勢。有鑑於坊間以休閒農業資源開發為主題的專書尚缺，實務操作與理論並重的書亦少，對於休閒農業的實務者而言，希望本書能達

到引領啓迪的功能。

　　本書撰寫期間承實踐大學鍾政偉老師及學生饒珮玉、張哲豪、曾雅雯及謝宜伶等協助資料的蒐集與彙整；虎尾科技大學黃志成教授的資料提供；日月潭及參山國家風景區管理處的協助；揚智文化事業股份有限公司編輯部同仁幫忙編輯校稿，使得本書得以順利付梓，謹此敬致誠摯謝忱。

　　休閒農業資源開發之專業學問涉及之學門領域寬廣無垠，非一蹴可幾，囿於個人的學習背景、學術領域、素養及資訊蒐集的缺乏與不足，本書尚有諸多未盡理想之處，尚祈各方先進學者專家不吝賜正。

<div style="text-align:right">陳墀吉、陳桓敦　謹識</div>

目錄

第一章

台灣休閒農業之發展概論

　　觀光產業之於全球，乃至於單一國家之經濟發展，在可見的未來均扮演重要之角色。近年來，國人在滿足物質生活之餘，已有充裕之經濟能力與時間參與休閒遊憩活動。加上政府實施週休二日，使得民眾在休閒活動的選擇、頻率與時間上都大量增加，惟台灣地窄人稠，適合居住和活動的環境原本即相當有限，因此觀光政策白皮書（2001）提出如何提升戶外休閒的內容與品質以及配合傳統休閒旅遊方式的轉變，並以「人類與自然和諧共處」為發展原則，是觀光事業發展面臨的重要議題。由於都市人口的快速成長，使得人口相對密集的都會區，在休閒遊憩的設施與空間上都呈現嚴重不足的現象，再加上公共運輸及私人車輛的普遍發達，使得國人更積極的參與農業休閒遊憩活動，體驗農村生活，回歸大自然的懷抱，以紓解身心的壓力（林威呈，2001）。

　　行政院2004年度施政方針也指出，「推動整合性鄉村振興計畫，結合產業、文化、教育、觀光等資源，擴大發展休閒農業，帶動農村旅遊風潮」為未來的施政重點。因此，在政府的輔導及民間的配合下，休閒農場快速興起，相對地，彼此之間的競爭日益激烈。依據觀光局2002年台閩地區主要觀光遊憩區遊客人數月別統計報告顯示，嘉義農場全年遊客總人數七萬三千二百三十五人、福壽山農場九萬三千五百九十七人，而清境農場全年總人數共計七十五萬五千八百二十三人，位居公營觀光區中農場之冠，且其2001年12月遊客人數為四十三萬六千九百四十五人與2000年同月遊客人數十三萬三千八百三十人相比，成長了約二‧三倍。顯示休閒農場遊客人數具有足夠的發展潛力。台灣休閒農場發展迄今，已逐漸形成另一種休閒旅遊的新風潮。

第一節　台灣農業之發展概述

　　台灣地區的農業發展，自二次世界大戰戰後至今約可概分為五個階段，這五個階段由於農業所扮演的角色不同，其發展目標及農業政策亦有所調整（廖安定，2000a；廖安定，2000b）：

一、充裕軍糧民食階段（1945年至1953年）

　　由於二次世界大戰戰後，數十萬國軍及其眷屬從大陸撤退來台，加上戰後民生物資缺乏，台灣地區的糧食需要量極大，故此階段的主要目標在於恢復農業生產力、提供充足的糧食與穩定物價，以促進經濟發展；為了迅速增加糧食生產，政府致力於土地改革及修復農田水利設施。

二、農業培養工業階段（1954年至1969年）

　　農業發展基礎奠定之後，1953年開始，政府推動第一個四年經濟建設計畫，一直到1960年代中葉，台灣經濟邁入起飛階段，工業生產並在民國1960年代初期首度超過農業生產，此階段的政策目標是「以農業培養工業，以工業發展農業」，台灣的經濟結構在此階段轉型並加速成長。

三、農工並重階段（1970年至1983年）

　　此階段初期為台灣經濟的轉捩點，工商業逐漸主導經濟的成長，農業發展則呈現停滯的現象，由於農業對於糧食供應及經濟的貢獻仍扮演重要地位，故政府採取「農工並重」的政策，但政策目標由促進生產轉為對農民的補償性措施及農村建設之加強，1973 年制定了「農業發展條例」，反映了農業在經濟轉型後的發展變化，此階段由於工業部門成長速度相對快速，農業占國內生產毛額的比重由20％迅速降為7％。

四、調整革新階段（1984年至1990年）

　　此階段在糧食生產方面，稻米增產速度高於人口成長率，但是因國人所得水準大幅提高，糧食消費結構隨之改變，肉類、魚類及蔬果類之需求增加，澱粉類糧食消費需求減少，因此調整生產結構是此階段的重要農政措施；此階段農業產值雖仍持續成長，但農業占國內生產毛額的比重繼續由1984 年的6.3％，降低至1990 年的4.2％；農業就業人口占總就業人口的比重由1984 年的17.6％，降低至1990年的12.9％。

五、農業多功能之三生階段（1991年迄今）

　　台灣於1990 年申請加入關稅及貿易總協定（GATT），1995年世界貿易組織（WTO）取代GATT，為因應農產貿易自由化及重視自然生態保

育、環境維護的世界趨勢，此階段的政策目標在調整農業產業結構，並加強生態保育及農漁村建設工作。政府於1991年訂定「農業綜合調整方案」，強調「三生農業」的重要性，1996年頒布「農業政策白皮書」，強調生產、生活、生態一體的觀念，1997年實施「跨世紀農業建設方案」，接續已屆期之「農業綜合調整方案」；此階段農業產值雖仍持續成長，但占國內生產毛額的比重繼續降低，至2000 年時僅剩2.09％；農業所扮演的角色，從早期以生產為主的經濟功能，逐漸轉為提供開闊空間、綠色景觀與維持生態環境等非經濟性的貢獻。

所以休閒農業的遊憩發展正隱含著傳統社會的改變，使得過去在傳統農業社會中，農業由生計農業轉變為市場農業，從自給自足的生計農耕方式（Subsistence Farming）變成為市場而作的現金作物農業生產（Cash Crop Agricultural Production for Market）。而隨著社會經濟成長快速，人們開始重視休閒生活與品質，農業再跳脫市場農業，成為一項具高度整合性休閒觀光產業，並將農業資源導入休閒市場的服務業中（陳美芬，2002）。

 # 第二節　台灣休閒農業之發展背景

台灣休閒農業之發展背景因素眾多，除了農業發展之內在因素外，也受到外在政治經濟與社會環境變遷之影響，更受到國際環境改變的種種因素影響，這些內外因素，共同形成台灣休閒農業發展之背景。

一、戰後經濟環境快速變遷

台灣戰後內外部的經濟環境快速變遷，農業由生產性農業逐漸轉變為商品性農業，1969年工業產品之產值首度超越農業，讓台灣進入工業化的新時代。工商業的發達促使了社會經濟快速成長，使得務農者所得降低，加上農村地區公共建設相對都市的落後與不足，形成農村地區的國內投資比例低而且就業機會少，均使得農村棄農或離農的人數與日俱增。

二、加入「世界貿易組織（WTO）」

據農委會資料指出，我國自2002年加入世界貿易組織（WTO）後，從2003至2005年間國內的農業就業人口約有二至三萬人需轉業，此一結果使得本身處於較低競爭力的傳統農業被迫嘗試轉型，以尋求更好的發展。從農業的功能面來探討，為了確保國內糧食的供應無缺，必須保持農業的生產功能，所以農業的永續發展是有其必要性，但為了提高農業的經營效率，傳統農業可藉由休閒觀光為介面進而兼具服務業的效能，以增加產業的附加價值。若從產業型態來看，農業原為一級產業以生產原物料為主，其所生產的產品利潤明確也相對較低，但對農地及農村的利用並非最具有經濟效益，而且農業生產也並非為農地利用的唯一出路，故而休閒農業的發展使農業資源充分得到利用，藉由多角化經營提升其經濟效益，所以休閒農業發展已逐漸成為農村地區另一項新興的產業（邱湧忠，2001；莊淑姿，2001；陳美芬，2002）

三、「新世紀國家建設計畫」之擬定

　　行政院曾於2000年12月研擬「新世紀國家建設計畫」，其中將推動觀光旅遊發展列為重要工作項目之一，並由經建會研提「國內旅遊發展方案」，以期有助於傳統農業產業的發展，期望帶動農村地區經濟，增加農漁民、原住民的就業機會並提高經濟所得。藉由休閒農業的遊憩發展，不但有助於農業轉型，減少加入WTO的衝擊，更有助於活化鄉村地區。

四、「整合性鄉村振興計畫」之提出

　　行政院2004年度施政方針指出，「推動整合性鄉村振興計畫，結合產業、文化、教育、觀光等資源，擴大發展休閒農業，帶動農村旅遊風潮」為未來的施政重點。近年來，國人在滿足物質生活之餘，已有充裕之經濟能力與時間參與休閒遊憩活動。

五、「觀光政策白皮書」之提出

　　政府實施週休二日之後，民眾在休閒活動的選擇、頻率與時間上都大量增加，惟台灣地窄人稠，適合居住和活動的環境原本即相當有限，因此觀光政策白皮書（2001）提出如何提升戶外休閒的內容與品質以及配合傳統休閒旅遊方式的轉變，並以「人類與自然和諧共處」為發展原則，是觀光事業發展面臨的重要議題。由於都市人口的快速成長，使得

人口相對密集的都會區，在休閒遊憩的設施與空間上都呈現嚴重不足的現象，再加上公共運輸及私人車輛的普遍發達，使得國人更積極的參與農業休閒遊憩活動，體驗農村生活，回歸大自然的懷抱，以紓解身心的壓力（林威呈，2001）。

基於上述農業轉型的必要性與休閒生活發展的趨勢，休閒農業的發展不但可持續農業的生產功能，並應能成為休閒產業市場的新興遊憩活動。羅碧慧（2001）認為目前休閒農業的發展與經營，由於過度強調本身休閒農業的優越性，往往忽略一般遊客及潛在遊客對休閒農業的客觀認同。事實上休閒農業所涵蓋的資源相當豐富，遊客前往消費的遊憩選擇行為，除與一般的遊憩需求因素相似外，應側重尋找表現休閒農業本身的利基與探討其資源本身的特殊性，休閒農業作為休閒遊憩發展時才能具有吸引力，不斷吸引遊客前往消費。

 ## 第三節　台灣休閒農業之發展沿革

台灣休閒農業的遊憩發展基本上是參考歐美日國家的經驗，將農村資源提供休閒觀光之用，以提高農民的所得及福祉，由增加遊憩資源的供給，以滿足遊客的需求。

一、1960 年代之發展

休閒農業的範圍最早可追溯到1960 年代，為改善農業生產結構尋求新的農業型態，提高農民所得、繁榮農村社會，農政單位及有識之士便

開始醞釀利用農業資源及促銷農產品等方式以吸引遊客前來休閒遊憩，於是觀光農業的構想便油然而生（陳昭郎，2001）；再加上政府鼓勵開發森林遊樂區，以休閒農業的定義而言，應包含農林漁牧業及其副業，故森林遊樂區屬於休閒農業的範圍應無疑義，當時的想法是希望將自然環境資源與休閒遊憩活動結合，已有目前所謂「休閒農業」的初步概念（黃冠華，2003）。

二、1970年代之發展

之後台灣地區的休閒農業，主要是由民間自行發展、試辦，緣於1960年代農業產業結構已開始改變，農民尋求其他的出路以謀生存。1970年代，台北市首先在木柵區組訓「木柵觀光果園」，開啟了「觀光農園」之先例，而後苗栗大湖、彰化田尾及永靖等地區，逐漸有觀光果園、觀光花市等觀光農園的出現。

三、1980年代之發展

1980年台北市政府及市農會推行「台北市農業觀光推展計畫」，對於觀光農園的設置作整體性規劃，1982 年，行政院農委會核定「發展觀光農業示範計畫」，促使台灣地區的觀光農園迅速發展且逐漸普遍，但到了1980年代後期，由於原本的觀光農園無法提供多樣化的活動與設施滿足消費者的需求，故觀光農園逐漸被能夠提供多樣性活動與設施的大型休閒農場所取代，休閒農業的經營方式逐漸轉變為綜合性的模式，包括提供餐飲、住宿及遊憩等功能，此時休閒農場的規模朝向大型化發展，需

求的土地也更為龐大。

　　至1989年，農委會委託台灣大學舉辦「休閒農業研討會」，於會中確定「休閒農業」此一名稱，並確認休閒農業是未來農業發展的重要課題，之後休閒農業的發展受到政府單位的重視，政府遂透過農政計畫加以大力推動休閒農業，農委會並決定發展大型休閒農業的計畫。該會議最後結論認為「休閒農業係利用農村設備、農村空間、農業生產的場地、產品、農業經營活動、生態、農業自然環境及農村人文資源，經過規劃設計，以發揮農業及農村休閒遊憩功能，增進國人對農業及農村之體驗，提升遊憩品質並提高農民收益，促進農村發展。」並進而開始確定國內休閒農業一詞之內容。

四、1990年代之發展

　　自1990年起，陸續有許多單位提出申請設立休閒農場，包括農業團體及公、民營機構等，申請單位可委託民間及學術機構進行規劃，至1993年底完成三十一處休閒農場的規劃作業，農委會並提供多項補助措施，如經費支助、低利融資、促銷宣傳等，但此時的休閒農業主要是以1992年公布實施的「休閒農業區設置管理辦法」為法源依據，該辦法是以「休閒農業區」的觀念來推動休閒農業的輔導與發展，規定休閒農業區應由個別經營者申請設立，而其土地需毗鄰且面積合計五十公頃以上者，才得以核准設立，此嚴格的土地使用限制，造成許多申請者的困擾，因為台灣農地的經營規模小，五十公頃的土地取得不易，加上隨之衍生的規劃、開發、資金等問題，使最後依該辦法審查核准設置的休閒農場只剩兩處，此時官方所定的「休閒農場」設立條件，民間業者顯然極難達到，此乃因政府當初希望休閒農場朝向大型化發展的政策有關，

但民間仍繼續有所謂的「休閒農場」設立與發展（黃冠華，2003）。

　　1996年農委會將「休閒農業區設置管理辦法」修正為「休閒農業輔導辦法」，主要修改內容包括不再限定土地須達五十公頃，並將「休閒農業區」及「休閒農場」加以區隔，「休閒農業區」的範圍較大，以區域為範圍，由地方政府主動規劃，「休閒農場」則由個別經營者申請設立，以其經營土地為範圍，可建立多樣化的休閒農業據點，其設立之條件及相關事項由省（市）主管機關訂定（李明晃，1997），但該辦法對於在農牧用地、林業用地或養殖用地設置住宿、餐飲等休閒農業設施方面，受到土地管制相關法令之限制，故於實際推動上仍有窒礙之處。

　　1999年「休閒農業輔導辦法」由原本的十一條條文修正為二十五條，內容較為完備，對於休閒農場的設置標準、設施種類等加以規範，其中對於設置住宿、餐飲等休閒農業設施之用地，可用土地變更編定方法成為合法用地，算是較大的突破，同年行政院農委會並公布「休閒農業專案輔導實施作業規定」，其目標是希望協助具有實際經營休閒農業的業者，輔導使其「合法」經營，輔導期為五年，此作業規定的公布表示政府對於休閒農業相關法令的制定，明顯跟不上民間發展的腳步，造成必須輔導既存的休閒農場合於新公布的法令。

五、2000年代之發展

　　2000年為配合「農業發展條例」之修正公布，將「休閒農業輔導辦法」修正為「休閒農業輔導管理辦法」，此次修正重點包括放寬休閒農場之設置面積下限為○·五公頃，修正位於都市土地休閒農場之休閒農業設施項目，並增訂休閒農場許可證之核發、收費、處罰等相關規定。

　　2001年農委會積極推動「一鄉一休閒農漁園區計畫」，希望將地方上

各自發展的休閒遊憩資源，藉由該計畫整合起來，並以休閒農業爲主要訴求，以積極推展休閒農業，該年全台灣共設立了四十八處休閒農漁園區，但此「休閒農漁園區」與「休閒農業區」並不相同。

2002年爲因應台灣加入WTO，並配合發展觀光條例修正案及民宿管理辦法的公布實施，對於「休閒農業輔導管理辦法」的內容再做修正，其主要內容包括對休閒農業區的劃定面積設立上限、增列休閒農場的農業經營體驗區可作爲生態教育之用、放寬得辦理土地變更編訂之非山坡地休閒農場的面積下限爲三公頃、增列位於都市土地與非都市土地之休閒農業設施項目、增列在核發許可登記證之休閒農場及休閒農業區內之農舍可申請經營民宿等（周若男，2002）。由歷次修訂法令的趨勢來看，休閒農業的相關規定可說越來越寬，此一方面是爲了加速既存休閒農場的合法化及休閒農業的發展，並配合政府的相關政策，如發展觀光、推動農業升級等，另一方面，也代表政府當初對於休閒農業的法令限制過於嚴苛，使多數民間業者無法適應法令的要求，且制定公布法令的速度不夠快，使許多業者在法令公布後必須修建、改建相關設施，或補辦手續等；目前台灣的休閒農業可說是蓬勃發展中，但「休閒農業」雖遍布全省，眞正符合「休閒農業輔導管理辦法」規定的休閒農場卻不多，休閒農業的發展需要政府與民間共同努力與互相配合，才得以眞正永續發展（黃冠華，2003）。台灣農業發展歷程概要，整理如表1-1所示。

就社會因素面來看，台灣休閒農業的興起，是由於經濟快速成長、國民所得提高及週休二日的制度，使得休閒時間不但增加且連續。因旅遊人口大幅增加，國人的戶外遊憩與休閒空間相對需求增高。就產業結構來看，由於農業仍有維持其生產功能的必要性，但其產值低落則面臨轉型的需要，因此藉由農業的轉型，以提高農業所得促進農村發展。除了社會因素與產業轉型的需求外，此種發展過程是先經過個別農家零星發起，再由政府於近年內逐漸作有計畫的推動（蔡宏進，1994）。因此，

事實上台灣休閒農業的形成，並非是自發性發展，其原動力係來自政府的政策推動（鄭健雄，1997）。

表1-1 休閒農業發展歷程概要

時間	發展歷程		
	農業	休閒旅遊業	休閒農業
1945 至 1953	充裕軍糧民食階段：增加糧食生產，進行土地改革與修復農田水利設施。	萌芽階段：建立發展基礎，1953年頒布「旅行業管理規則」，1956年成立「台灣省觀光事業委員會」及「台灣觀光協會」。	
1954 至 1959	農業培養工業階段：以農業培養工業，以工業發展農業，經濟結構開始轉型。		
1960 至 1969		成長階段：國際觀光旅客迅速成長，政府將觀光事業的推動視為經濟建設之重要一環。1965年台灣省林務局成立「森林遊樂小組」，1968年制定「發展觀光條例」。整建風景名勝地區，辦理主要觀光景點之調查與規劃。	政府積極推動森林遊樂區之開發。
1970 至 1979	農工並重階段：農工並重，工商業主導經濟成長，但農業對供應糧食及經濟貢獻仍扮演重要角色。1973年制定農業發展條例。農業占國內生產毛額的比重迅速下降。	轉型階段：1971年交通部觀光局成立。1972年公布國家公園法。1974年公布區域計畫法，奠定土地使用分區管制基礎。1978年政府頒布國民申請出國觀光規則。1979年公布台灣地區綜合開發計畫、風景特定區管理規則。	彰化縣永靖、田尾部分地區經規劃為觀光園藝區，其後各地陸續出現少數供遊客參觀採果的觀光農園。

（續）表1-1 休閒農業發展歷程概要

時間	發展歷程		
	農業	休閒旅遊業	休閒農業
1980 至 1983		再成長階段： 初期受國際石油危機及中東戰爭影響，景氣低迷。 1985年政府推動十四項建設計畫，其中包括五個國家公園。 1987年宣布解除戒嚴，山防、海防的範圍縮減或放寬管制，增加許多可供休閒旅遊業發展的空間。	1980年台北市政府及市農會推行「台北市農業觀光推展計畫」，開始對觀光農園作整體規劃，各類型觀光果園紛紛設置。 1982年行政院農委會核定「發展觀光農業示範計畫」，促使台灣觀光農園迅速發展。
1984 至 1990	調整革新階段： 調整農業生產結構，因應糧食消費結構的改變，農業占國內生產毛額的比重持續下降。	1989年農委會公布「森林遊樂區設置管理辦法」。 1990年林務局辦理森林遊樂之旅，農政單位大力投入森林遊樂區之開發。 休閒旅遊業之發展更加多元化，已涵括不同的政府部會，並非由交通部觀光局一律主導。 不論出國旅遊、國內旅遊或來台旅遊均呈現成長趨勢。	觀光農園因提供之休閒活動較少，已經難以滿足消費者的需求。 行政院農委會核定「農漁山村發展休閒農業及觀光農園規劃計畫」。 1989年農委會委託台灣大學舉辦「發展休閒農業研討會」成立發展休閒農業策劃諮詢小組，確認休閒農業為未來發展之重要課題。 農委會於主管農業計畫項下補助地方政府辦理「發展休閒農業計畫」。
1991 至 2000	農業多功能之三生階段： 重視自然生態保育、環境維護的趨勢。 1996年頒布農業政策白皮書，強調生產、生活、生態一體的觀念。	調整再造階段： 許多法令重新修正，如「旅行業管理規則」、「風景特定區管理規則」、「發展觀光條例」等。 發展並成立多處國家風景區，如大鵬灣、日月潭、參山、茂林、阿里山等。 1998年因亞洲金融風暴，	1992.12.30農委會訂定發布「休閒農業區設置管理辦法」，作為推展休閒農業的法源依據，全文十九條。 1996.12.31公布修正「休閒農業區設置管理辦法」，為「休閒農業輔導辦法」，全文十一條。

（續）表1-1　休閒農業發展歷程概要

時間	發展歷程		
	農業	休閒旅遊業	休閒農業
	農業不再扮演早期以生產為主的經濟角色，轉變為提供綠色景觀與維持生態的非經濟貢獻。	來台旅客呈現負成長，交通部觀光局成立「獎勵民間投資觀光遊憩設施推動小組」，擬引進民間資源投入休閒旅遊景點之開發，同年並實施公教人員隔週休二日制。	1999.04.30公布修正「休閒農業輔導辦法」，全文二十五條；公布「休閒農場專案輔導實施作業規定」。
			2000.07.31公布修正「休閒農業輔導辦法」為「休閒農業輔導管理辦法」，全文二十七條。
2001 至 2003.06	2002年台灣加入WTO。	2001年實施週休二日。2003年政府推出國民旅遊卡，公務人員可享有旅遊補助。	2002.01.11因應台灣加入WTO，公布修正「休閒農業輔導管理辦法」，全文二十七條。2002.05核發台灣第一張休閒農場許可登記證。

資料來源：黃冠華，2003

第四節　休閒農業的內涵概述

　　「休閒農業」一詞乃由早期觀光農園演變而來，期間有諸多學者提出相關之研究，儘管各學者對休閒農業有不同之說法，但總脫離不了在「有生產性之農村環境上發展觀光遊憩業」的涵義，然而國內各學者因研究之立場不同而有不同觀點之闡釋，茲分述如下所示：

　　1. Frater（1983）認為休閒農業係在生產性的農莊上經營之觀光企業，而這種觀光企業對於農業活動具有增補作用。

　　2. 孫樹根（1989）認為休閒農業是一種精緻的農業，不但要生產出

某一種形式的農產品，而且還要提供休閒服務的產出。

3. 江榮吉（1997a、1997b）的觀點，認為凡是為觀光或娛樂而經營的農場，就是觀光或娛樂的農場，探討這種農場的經營管理就是休閒農業。

4. 蕭崑杉認為（1991a）休閒農業是以農業或農業區為基礎，發展出休閒功能的農村服務業。

5. 陳憲明（1991）將休閒農業定義為在有生產性的農村環境上，發展觀光遊憩業。

6. 林晏州（1992）指出，農村遊憩資源可泛稱為凡農村生活環境與農業生產產業環境元素條件之組合，其能提供遊憩機會與遊憩活動，以滿足遊憩的需求，包含農業生產環境與農村生活環境體系資源，農業畜牧、礦產資源等農村環境資源，故凡此運用農村資源來進行休閒遊憩的產業發展則稱之為休閒農業。

7. 陳昭郎（1996）認為，休閒農業可以說是改善農業生產結構、提高農民所得、繁榮農村社會所採行的農業經營方式。它一方面繼續維持農業產銷活動，從事農業經營，另一方面則提供遊客休閒遊憩的機會，所以結合了初級及三級產業的特性，可說是近年來發展的農業經營新型態。而且明確指出休閒農業之發展，除應把握以農業經營為主、以自然環境保育為重、以農民利益為依歸的基本原則外，尚需以滿足消費者為導向。

8. 鄭健雄、陳昭郎（1996）認為，休閒農業主要是結合農業和農村等有形資源及其背後隱含的休閒觀光、教育體驗與經營管理能力等無形資源而形成的一種新興休閒服務產業，其發展除了繼續維持農業產銷活動、從事農業經營，並保持原有農業生產、生活、生態三生一體特性外，另一方面則結合由農業與農村資源為基礎延伸出去的製造業與服務業，提供休閒遊憩的機會，將農業由初

級產業提升至三級產業，從傳統農業生產走向農業休閒服務業。

9. 休閒農業輔導辦法（1996）條文定義為「指利用田園景觀自然生態及環境資源，結合農林漁牧生產、農業經營活動、農村文化及農家生活，提供國民休閒，進而對農業及農村之體驗為目的之農業經營。」

10. 鄭健雄（1998）認為，休閒農業係由從事農業生產活動、過著農村生活的農民們，他們以原有農業生產和農村生活的場地，配合著當地的地形、氣候、土壤、水文等自然環境，經由適當的規劃設計，從事鄉土性的休閒服務業，進而發揮鄉土的休閒功能。

11. 林英彥（1999a、1999b）認為，觀光農業就是將農業生產過程中之某種活動，例如耕地、播種、插秧、中耕、剪枝、採收等行為提供遊客參與，使遊客們體驗農耕的樂趣，並加深農業的認識，或以農場的優美景觀提供遊客休閒渡假，藉此增進城鄉交流，並提高農村收入的產業。

12. 劉健哲（1999）認為，所謂休閒農業就是利用農業環境的獨特性（包含農村的自然物資與景觀，湖光山色等）、農業生產的多樣性（如農產、園藝、林牧漁業經營場所等）、農村文化的鄉土性（如農村的文物古蹟、寺廟、鄉土的風土民情）、農村景觀的優美性（農村建築、聚落、廣場、街道、田野溪流、農耕景象等）各項農業與農村的豐富資源，提供都市人或旅遊者閒暇時調劑身心，以達到休閒渡假目的的一種事業。

13. 江榮吉（1999a、1999b）則指出休閒農業是結合生產、生活及生態等三生之農漁產業，同時也是集合農漁生產業、加工製造業及生活服務業之「六級產業」，其形式是相加的，但其效果則是相乘的。因此，休閒農業係為一種農業轉型之經營方式，計畫以農村田園景觀、自然生態及環境資源，結合農林漁牧生產、農業經營活動、農村文化及農家生活，經過妥善規劃與開發建設，而成

為一個具有特色與吸引力之地區，以促進遊客可重複遊憩與體驗之休閒遊憩產業。

14. 羅碧慧（2001）認為，休閒農業是利用農業產品、農業經營活動、農業自然景觀及人文資源，增進國民健康、教育及遊憩活動，並增加農民所得及改善農村。

15. 劉孟怡（2001）認為，休閒農業內涵不單純只是產業經濟面的訴求，對於住在鄉村的人而言，休閒農業是一種工作方式、農業經營型態；是整體環境改善的附加價值；是介紹推銷農村的行銷方式；是減小城鄉差距，改善農村生活環境，提升農業地位的工具。對住在都市的人而言，休閒農業是一種不同生活型態的選擇；是豐富生活、精神層面的方法；是生活品質提升，優質休閒活動的來源；是瞭解接近農村、農業、農民的方法。

綜合上述學者之說法，大致可以歸納出各學者對休閒農業定義之方向：包含以資源利用為觀點之定義、以活動型態為觀點之定義、以經營管理為觀點之定義、以農村觀光資源內涵為觀點之定義、以農村生產、經營管理、景觀遊憩資源利用等綜合觀點之定義、以農村之整體發展為觀點，和以自然景觀資源、農業生產經營、農村文化及國民休閒等綜合觀點之定義。

根據西元1993年「休閒農業區設置管理辦法」及現行的2000年「休閒農業輔導管理辦法第三條」所定義之休閒農業（leisure farming）：「利用田園景觀、自然生態及環境資源，結合農林漁牧生產、農業經營活動、農村文化及農家生活，提供國民休閒，增進國民對農業及農村之體驗為目的之農業經營」。換言之，休閒農業所表現的是結合生產、生活、生態三生一體的農業，在經營上更是結合了農業產銷、農產加工及遊憩服務等之農企業。因此休閒農業是以農業及農村資源為基礎而發展出另一種與服務業結合的農業旅遊活動，這與歐洲各國所倡行的「鄉村旅遊」

（rural tourism）、「農場觀光」（farm tourism）類似，所謂的鄉村旅遊是指「遊客利用大部分的時間參與許多的遊憩活動在農場、牧場或鄉村及其環境裡，這也是農家主人的另一種商業投資，開放自己的家或產業供遊客從事遊憩活動」（France, 1997），農場觀光則屬鄉村旅遊的一種，它提供了像是露營地、包辦食材或是住宿及早餐（bed and breakfast; B&B）等服務設施，開放的時間也依各農場不同分為全天候或部分開放等，讓遊客體驗農場的生活（Oppermann, 1996），讓遊客和農村的生活型態、生活環境及生產活動等作整體性的接觸，以得到一個滿意的鄉村遊憩體驗，其與台灣的休閒農場為遊憩使用之意義不謀而合。

　　綜合言之，休閒農業是農業經營、遊憩服務並重的新興產業，而休閒農場正是展現此種產業的最佳場所，其具有教育、經濟、社會、遊憩、文化和保育等多項功能，利用農村的資源轉化為遊憩利用資源，是一將生產、生活與生態等三生資源與遊憩服務結合為一體的農企業經營。此三生一體的關係，讓遊客在這樣的場所中體驗到不同以往生活經驗的農場生活，學習農業生產的技能、獲得農業方面的知識，又可接觸到與都市有天壤之別的大自然環境及認識不同於都市的農村生態環境。然而經營休閒農場除重視遊憩服務的提供外，仍應以發展農業生產的產業範疇為主，僅將休閒農場之部分資源轉化出來作為觀光旅遊業之用，而農場本身有多樣性的資源特色，實可多元化發展，在此同時，若能將其多樣的資源與教育配合，即更具有社會價值意義（林儷蓉，2001）。由於休閒農業的遊憩發展於時間點上正值國民平均所得提高、國人休假的時間增多，對休閒遊憩的需求與日俱增，而使得休閒觀光遊憩風氣盛行。在地利方面，由於農地的再利用與創造其附加價值的必要，使得利用邊際土地開發成遊憩體驗的公共服務場所，或利用鄉村固有文物、自然景觀等，藉由農村傳統生活與生產環境資源等，經過規劃設計，使農業邊際效能可以開發農村既存的休閒遊憩功能，這些不但使都市居民有

機會回歸自然，且是尋找本土性、草根性休閒遊憩特色的最佳途徑。

🦋 第五節　休閒農業的特質

　　休閒農業乃利用農村設備、農村空間、生產場地、產品、農業經營活動、生態農業、自然環境及農村人文資源，經過規劃設計以發揮農業與農村休閒旅遊功能。故就其資源性質而言，需兼具農業與遊憩資源之特性；就利用性質而言，則需考慮不同區域間不同民風習俗的相容性、衝突性以及對社會之正反面效益。如此便形成休閒農業本身清楚之定位與強烈之特質。茲將其不同學者所定義特質歸納分述如下說明：

一、林梓聯、陳憲民之定義特質

　　綜合林梓聯（1997a、1997b）與陳憲民（1991）的文章內容，茲將休閒農業的特質說明如下所示，內容包含休閒農業存在的必要性，以及發展此產業所需留意並發揮的特質。

(一)存在發展之必要性

　　休閒農業之發展導因於農村、社會、文化、經濟、政治等客觀環境條件之改變，及國家對農業發展、資源利用及農業經濟之政策修正，致使休閒農業有存在發展之必要性。

(二)保有鄉土草根性

鄉土草根性乃為休閒農業資源之主要特質，藉由人往往對生養之該片土地懷有獨特之價值感而存在特殊情感的成分，而對地方農民經營之草根性產業及親切的本土風貌有深切的體會，進而體驗農村生活情趣與享受田園之樂。

(三)享有生命永續性

農村鄉土自然資源，係由當地居民長期經營開發累積之成果，動植物、礦產、溫泉及文化材等資源，就資源之珍貴性、再生性、移動性、復原性皆不可或無法於短時間內以人工塑造所能企及，故具備生命永續之特性。

(四)具備社會互動性

休閒農業除改善農村社區、住宅環境、農業經營型態及地方特色外，另一方面是農家與非農家之接觸場所，是都市與農村文化之交流點，可使都市居民感染農村純樸勤奮氣氛，此種純樸性之社會互動特質有別於一般觀光遊憩環境。

(五)包含知識教育性

農業農村乃廣大之自然教室，藉由教育農園、鄉村之旅、觀光果園及森林遊樂等活動安排，提供都市居民、兒童及青少年野外自然之教育園地與促進身心健康的活動場所，更有別於一般遊憩區的是，農村濃厚

人情味的優良傳統可於互動中行潛移默化的教育。

二、蕭崑杉之定義特質

蕭崑杉（1991b）認為休閒農業的發展必須契合社會的休閒活動需求，並加強休閒農業的活動設計以及城鄉發展的均衡。

(一)鄉土關係的感受

休閒農業可以回歸鄉土充分表現自然景觀與風土民情，使得遊客在參與過程中，感受鄉土的氣息。

(二)結合休閒與生產活動

休閒農業提供農業生產環境與活動，遊客能在休閒的過程中從事農業耕作，以增進身心的健康及感受親身體驗。

(三)適合不同年齡國民的休閒需求

休閒農業所能提供的活動是多樣的，而休閒農業的環境本身也適合不同年齡層的遊客前往，因此適合全家大小一起同遊。

(四)可設計多元化的教學活動

休閒農業的資源是豐富且多元的，依環境或生態的不同可設計相關

的教育活動或題材，以增進遊客對休閒農業資源的認識。

(五)與實際社會生活結合的教育活動

　　休閒農業強調的是鄉土氣息與本土色彩，它與其他觀光旅遊資源不同，並不是刻意塑造或移植的景觀或活動，著重在鄉村社會真實生活的寫照，因此遊客藉由休閒遊憩的過程中，可以瞭解農家刻苦、樸實的生活，增加個人社會生活的認知能力。

(六)均衡城鄉發展

　　藉由休閒農業的遊憩機會，可以促進都市遊客對鄉村的認識與尊重，並重新重視鄉村和農業存在的功能。

三、張舒雅之定義特質

　　張舒雅（1993）認為休閒農業之發展潛力，必須技巧地運用所特有的農作生產、鄉土文化生活方式和風土民情的資源特質，突顯出休閒農業的發展潛力。其特質分述如下：

(一)保有鄉土草根性之資源

　　鄉土、草根性之特質，乃為休閒農業資源首當其先的主要特色。「鄉土草根」為一體兩面的特質，一般的解釋甚多，例如：透過自我中心意識，所產生主體性意義之「地方」，其中生養的人往往對該片土地懷有

獨特性之價值感；或是與人的實際生活關係密切，且具有整體文化現象的地方；或是具有共同的關懷、共同傳統與風俗的地方等。可知「鄉土草根性」存在一種「特殊情感」的成分，會讓人激起許多情緒上的反應，而且容易湧現出許多回憶、思念、溫馨、舒適、親切、依戀、歸屬等各種情緒，如農林漁牧產業鄉土文物、民俗、歌舞及祭典等，皆有相當濃厚的鄉土性和草根性，由地方農民經營草根性產業，更顯露自然、親切的風貌。

(二)保有生命永續性之資源

農村鄉土自然資源，係由當地居民長期經營開發累積的結果，無論在動植物、礦產、溫泉及文化材等資源，皆非短時間人工塑造所能企及，故具備生命永續的特性。

(三)具備社會互動性之資源

農家與非農家接觸的場所，是都市與農村文化的交流點，可以直接提供都市居民體會農村純樸勤奮之氣氛，此種純樸性之社會互動場所有別於一般觀光遊憩的環境。

(四)具有知識教育性之資源

農村乃為寬廣的自然教室和教育農園，提供都市居民、兒童及青少年野外自然的教育園地與促進身心健康的活動場所。

四、李貽鴻、羅碧慧之定義特質

休閒農業包含了第三級服務業的範圍（如：餐飲、住宿、休閒娛樂活動、導遊解說等），因此李貽鴻（1986a、1986b）和羅碧慧（2001）認為休閒農業所供應的休閒產品、活動和服務具有服務業商品的特性：無形性、不可分性、異質性、易逝性等四種特性。

(一)無形性

消費者在購買有形產品時是可以看的到、摸的到實體的產品，但是服務是無形的，並沒有具體的實體形狀，因此消費者無法在購買前看到購買後會產生的結果。此種「無形性」的特性，會造成服務難以向消費者展示（Rathmell, 1966），而且也無法像有形實體產品般能夠使用專利權來保護產品本身的資源，所以較容易被同業、競爭者模仿。休閒農業的商品是無形的、沒有具體的樣品，無法預先看到、試用產品，因此，要如何塑造「產品」的良好形象以及提高服務品質，是休閒農業行銷上不容忽視的一環。

(二)不可分性

實體產品是先被生產，然後銷售，最後才是被消費，但是服務就不同，其次序是相反的，是先被銷售，然後同時被生產及消費。因此，服務人員與消費者必須共同參與（Cowell, 1984）。這種消費者對生產過程涉入的情形，使得服務人員與消費者之間的互動非常頻繁，因此，對於

服務的品質具有很大的影響作用。休閒農業的商品乃是「服務」的提供，依附於提供者個人本身，必須「即時地」向欲購買的消費者提供。例如：休閒農場業者提供其場地、知識與勞務的服務時，消費者也正在消費，並且與消費者之間也會彼此相互影響。

(三) 異質性

具體有形產品在生產製造一環時，可以將生產流程予以標準化，然而服務是由「人」執行的，因此牽涉到的層面較廣，服務者本身提供服務時，其服務品質不易維持一定的水準（Rushton & Carson, 1989）。即使同一個服務人員所提供的服務，也會因為不同的情境、時間、地點、顧客而使得服務不可能做到完全相同。休閒農業業者很難標準化並控制品質，且服務大多數是由服務人員與消費者之間的互動關係，此時服務品質決定於業者本身、服務人員的素質與熱忱，所以員工的良莠與教育訓練就成為休閒農業服務的關鍵。

(四) 易逝性

實體的產品可以大量生產，而可將尚未銷售的產品儲存起來。但是服務是無法儲存的，因此，服務會有需求上的波動（Sasser, 1976）。服務的設備與服務人員雖然也可以事先準備，但是服務的生產具有即時性，如果不即時使用即作廢。由於服務不可以儲存的特性，使得業者在面對淡、旺季需求的波動時，如何平衡服務的供給與需求是很重要的。休閒農業也有此種現象產生，淡季時，業者的設備和人力有閒置浪費的現象；旺季時，業者所能提供的產能無法立即增加，結果不是消費者流失就是消費者滿意度無法達到極佳。針對此種現象，需求管理更顯示出重

要性。

五、陳美芬之定義特質

陳美芬（2002）認為休閒農業發展的特性，包含下列幾項：

(一)地方性

休閒農業是結合生產、生活、生態，提供當地生產、加工及各項產業活動等，以吸引消費者來消費。

(二)多樣性

休閒農業同時擁有多樣性的資源與不同的活動，可以滿足遊客不同的需求。

(三)教育性

休閒農業強調體驗活動，並重視休閒遊憩活動過程中的教育性。

(四)對休閒遊憩著重在過程導向，觀光旅遊則以目標導向為主

由於運用農業資源所發展的休閒農業遊憩活動不同於一般商業營利色彩濃厚的觀光休閒業，故休閒農業遊憩發展必須具備保持自然的田園

風光，配合農業發展與農村的繁榮，減少唯利是圖的工商都市心態，增進歸返簡樸的特質等特殊性格。如果無法保持這些特色，到最後又將流於商業性的農業旅遊，活動內涵過於商業化與人工化，甚至破壞環境與生態景觀，終至危及農村的生存與發展（蔡宏進，1989；陳美芬，2002）。

 ## 第六節　台灣休閒農業之相關政策

休閒農業的發展係為政府主力支持的農業轉型政策，與其發展相關的政策面向包含：農業政策白皮書、農業新方案、WTO因應對策以及國內旅遊發展方案。

一、農業政策白皮書

台灣地區的農業政策隨著時代環境的轉變會有階段性的調整，在目前變動快速的時代環境下，為使農業結構加速調整，以因應變遷並維持永續發展，行政院農委會於「農業政策白皮書」中規劃台灣未來的農業發展方向與政策重點，其產業政策中提到「推動富有地區特色之休閒農業」，由於台灣地區的經濟結構已由早期以農業為主的發展型態，轉變為以服務業和工業為主，故農業政策的目標亦由原先以生產為主，轉變為生態資源的維護，與創造健康自然的環境，而推展休閒農業正符合上述目標（黃冠華，2003）。

二、邁進二十一世紀農業新方案

　　由行政院農委會提出的「邁進二十一世紀農業新方案」，是2001年至2004年的農業施政藍本，其施政重點包括將農業由初級產業提升至二級、三級產業，建設結合農業、休閒、人文、生態的多元化農村等，這些施政重點的目標均可藉由推動休閒農業來達成。

三、加入WTO農業因應對策

　　台灣於2002加入WTO之後，由於經貿自由化及減少境內農業支持的承諾，使整體農業環境受到的衝擊不小，爲因應市場開放所造成的影響，農委會擬訂「加入WTO農業部門整體因應對策」，以提升農業競爭力並調整發展方向，其因應對策分爲產業調整對策、農地資源調整對策與農業勞動力調整對策三大項，其中各大項目均與休閒農業發展有關。

(一)產業調整對策

　　其中之一爲「發展有潛力的精緻農業與休閒農業，提升農業競爭力」，因休閒農業是融合農業特色與觀光遊憩資源的在地產業，沒有「進口品所取代」的困擾，故政府積極推動休閒農業，將農業發展與休閒遊憩產業結合，以活絡農村經濟，提高農民所得。

(二)農地資源調整對策

　　其中之一為「推動休閒農業」，加入WTO之後農地需求將會減少，部分農地將釋出作非農業使用，而保留的農地仍維持「農地農用」的原則，此為農業內的調整，其策略包括計畫性休耕、培養地力、景觀造林及綠美化等，以使農地能夠永續經營，推動休閒農業正符合上述策略。

(三)農業勞動力調整對策

　　其中之一為發展新的農地利用型服務業，如發展休閒農業或輔導農民團體開辦照護安養事業等，將農業與休閒旅遊、教育、養生等產業結合，以增加農民就業機會。

四、國內旅遊發展方案

　　由於推動國內旅遊可帶動經濟發展，必提高國民生活品質，行政院2001年提出「國內旅遊發展方案」，以促進觀光旅遊產業發展，該方案中的「具體措施」第一項為「營造多元便利旅遊環境」，其內容包括：「輔導每一鄉鎮建設一處農漁牧休閒渡假區」、「妥善建設經管武陵、福壽山、清境、嘉義等國家農場」等；而「具體措施」第二項為「結合各觀光資源主管機關，推動文化旅遊、生態旅遊與健康旅遊」，其內容包括：「推動觀光農園、休閒農場及國家農場農產休閒之旅」，由該方案的內容可知，休閒農業與國內旅遊發展有密切關聯，而政府在推動國內旅遊時，亦將推動休閒農業視為工作項目之一。

　　由以上資料顯示，政府目前極重視休閒農業之發展，不論是在農業方面或休閒旅遊業方面的相關政策，均將休閒農業列爲發展要項，推動休閒農業已成爲政府的重要政策之一（黃冠華，2003）。

第二章

休閒農業資源之基本概論

　　所謂資源，乃是指「即時可供應之任何事務之來源，亦即當需要時，即可取用之任何事物，不論是物質或非物質」。環境本身或其部分，能夠滿足人類之需求者，方可稱之為「資源」，故凡環境中具有需求之效用者，均可稱之為「資源」；亦即資源乃人類對環境評價的一種表達方式，其主要評價標準在於資源對人類之可利用性，而非僅其實質存在之狀態而已。這些可利用性乃依人類之需求與能力而定，故資源為主觀的、相對的、功能的，而非靜態的，其乃依人類的需求及活動而擴大或縮小（Zimmermann, 1951）。

　　張長義（1986）謂資源之形成，乃係動態的，它會隨知識的增加和技術的精進，或是個人思想改變與社會變遷而產生變化，因此資源存在，係以人類對其物質的認知與需要而產生。故資源是人類透過文化的評價，利用科技組織等能力，將環境因子由中性狀態轉成有用之材，因此，資源之構成是一種相對之觀念，其界定依規劃機構、規劃目的、人類利用環境來滿足某種目的狀態，及利用之能力等因素而有所不同（引自李銘輝、郭建興，2001）。早期為自然環境的要素或經濟生產活動之投入物，及僅限於一般的自然資源。而近代觀念則為一種存在於人類慾望、能力及其對環境評價間的機能關係（functional relationship），因此資源是一項涉及文化的抽象概念。其次，資源是人類評價的表示或反應，有些是主觀的或內在的資源，和為客觀或外在的資源。故「資源」一字不只表示一種物品或物質，而是一種效用。換言之，資源一字是抽象反應人類的評價，並與效用行為有關（張舒雅，1993）。

第一節　休閒農業資源的定義與特性

有關休閒農業資源之定義、資源之特性、資源之分類、資源利用所產生之活動方式等，其相關研究眾多，分述如下：

一、休閒農業資源的定義

休閒農業的資源涵蓋面向非常廣泛，可嘗試由生產、生態及生活三個方面進行討論，尤其是加強論述於休閒、觀光及遊憩的功能及資源發展。

(一)觀光遊憩資源的定義

觀光（tourism）根據世界觀光組織（WTO）的定義是「一種利用休閒時間所作之旅遊活動（A way of using leisure, and also with other activities involving travel）。除開旅遊的性質，觀光與遊憩一樣是一種在休閒時間所進行的活動，遊憩資源也常因提供觀光旅遊機會而成為觀光資源。任何能滿足這些觀光活動的遊憩資源便可定義為觀光資源（tourism resources）（陳思倫、歐聖榮、林連聰，1995）。在環境中凡能滿足觀光遊憩需求，皆可稱之觀光遊憩資源（李銘輝、郭建興，2001）。

(二)休閒農業資源的定義

傳統農業的經營型態是以農作物初級生產為主,然而時代的演變,單一目標的經營型態,已經不符合現在社會之需求,因此資源的多目標經營型態,為目前休閒農業經營開發者最主要的資源利用原則。所謂資源多目標利用,目的在於資源作多方面的應用,以滿足大眾需求,將資源的經濟效益達到最高地步,而提供之實質效益與非實質效益,均當同樣受到重視。

所謂的休閒農業資源,是指以農業和農村資源為基礎來提供休閒和遊憩的功能,並藉由有效利用資源,使休閒農業永續經營,所強調的是休閒農業遊憩功能面的發展。台灣農家要覽中對農業資源的定義即指出「廣義的農業資源,包括所有能夠投入農業經營的物資、資源、勞力、技術等因素」(卞六安,1990)。

林晏州(1992)指出農村遊憩資源可泛稱為凡農村生活環境與農業生產產業環境元素條件之組合,其能提供遊憩機會與遊憩活動,以滿足遊憩的需求,包含農業生產環境與農村生活環境體系資源、農業畜牧、礦產資源等農村環境資源。葉美秀(1998)所謂的農業資源乃指所有能夠投入休閒活動之農業生產、農民生活及農業生態等要素。

所以廣義的農業資源包含了所有可為農業使用的物質與非物質,若以農業資源做為休閒遊憩使用,則凡為農村生活環境與農業生產環境間元素條件之組合,能提供遊憩機會或遊憩活動供遊客利用之場所、滿足遊憩之需求者即屬之,這些資源包括了農業生產環境與農村生活環境體系資源,農業畜牧、礦產資源等農村環境資源。因此,休閒農業資源是將廣泛的農業資源加以開發及轉化,以各項農業資源的特性做為遊憩利用,且資源應不只限於生產項目,其他如農村型態、慶典等農村生活或

田園景色、生物體系等自然生態皆可作為農場之休閒遊憩資源，包括可能吸引遊客的一切自然、人文景觀或勞務及商品等（顏淑玲，1992）。

二、休閒農業發展與觀光遊憩活動之關係

　　休閒農業的遊憩發展往往給人等同於觀光遊憩發展模式的錯覺。事實上，休閒農業遊憩發展是一種異於傳統大眾觀光（mass tourism）的發展模式，它是屬於一種以發展地方特色、生活、經濟為主的地區性活動。所以休閒農業的發展概念架構亦應迴於傳統之觀光發展模式。

　　就觀光遊憩系統來看，以供給與需求的概念解析，資源的供給面是指由當地相關農業資源、服務等，藉由觀光遊憩需求活動所帶來的經濟繁榮，並將利益回饋給當地居民所享有，透過合作與民眾參與的機會，非但可以保存當地資源，亦能帶動當地發展。因此，李崇尚（1994）認為農村休閒觀光產業的開發，其觀光發展的基本要素應包括良好的交通可及性、具吸引力的農村觀光資源、充裕的資金、地方人士有高度的經營意願、有經營能力的組織與人力、完善的服務與公共設施規劃等。雖然休閒農業遊憩與一般觀光旅遊有相類似之處，通常休閒農業亦被認為是整個休閒旅遊市場之一種產品類型，與其他休閒旅遊產品的同質性、替代性高（鄭健雄、陳昭郎，1998），然而休閒農業的遊憩發展仍有別於一般休閒旅遊產品。它必須運用特有的鄉土文化、鄉土生活方式與各地的風土民情去發展，在經營管理上則著重於農業的生產經營、解說服務、體驗活動等，在整個休閒遊憩系統中顯現它獨特風貌與特色。故休閒農業遊憩發展過程中除了要繼續保持農業的生產功能外，更應結合農場本身擁有的資源以此為基礎而延伸發展出具地方特色的休閒旅遊業（陳昭郎，2001）。

　　因此，休閒農業的遊憩發展首要仍應以農業生產的產業範疇為主，僅將休閒農業的部分資源轉化作為發展休閒遊憩用時，其設施條件則應包括遊憩發展啟動時在地的或外來所注入的所有條件，例如食宿設施、交通設施、解說服務設施、鄰近觀光遊憩點的吸引力等；其次休閒農業的遊憩發展主要是基於一種替代性觀光業（alternative tourism）的發展理念（鄭健雄，1997），強調有別於一般的觀光旅遊業，主要特徵在於「體驗」的活動與經驗。再者休閒農業遊憩發展並不同於觀光旅遊事業，它仍是一種農業的經營型態，應結合農業生產與休閒遊憩的功能，在農業生產下附帶提供休閒活動的模式（引自陳美芬，2002）。休閒農業發展與觀光遊憩活動之關係如表2-1所示。

表2-1 休閒農業發展與觀光遊憩活動之關係表

時間序列	-50	50-70	70-80		80-	
休閒活動之社會需求	以工作為主，休閒為有錢人的活動	開始有休閒的觀念，但看電視、逛街、踏青等逃避單調生活者為主要的休閒活動。	開始注重休閒生活，各機關陸續取消不休假獎金，鼓勵休假，開放出國觀光，遊客開始要求休閒之品質。		休閒時間越來越多，週休二日制即將實施，遊客對休閒旅遊之品質要求越來越高，知性的套裝旅遊、深度之旅受到歡迎。	
休閒農業發展	休閒農業尚未發展	休閒農業萌芽期	休閒農業發展初期		休閒農業蓬勃發展期	
休閒農業相關政策公布年代	無	無	民國72年	民國79年	民國81年	民國85年
政策名稱	無	無	發展觀光農園示範計畫	發展休閒農業計畫	休閒農業區設置管理辦法	休閒農業輔導辦法
主要推動休閒農業種類	無	森林遊樂區觀光果園	觀光果、菜、花園等	休閒農場	休閒農場農業之旅	休閒農業區

（續）表2-1 休閒農業發展與觀光遊憩活動之關係表

時間序列	-50	50-70	70-80	80-
休閒農業活動項目	無	森林浴 採果	採果、蔬菜、花卉等及附帶之遊憩設施	多樣化的活動發展
特徵	1.農民本身工作與休閒難以明確區分。 2.屬一級產業，乃生產之用。 3.部分副產品或加工品，屬二級產業。	由於勞動成本及遊憩市場需求增加，農民開始導入遊客採收之簡易農業活動。	受到政府重視，明定法規推廣，使供遊客採收之農作物種類增加。遊憩需求繼續增強，導入遊客之活動種類增加，大型綜合性農場出現，已突破直接採收農產品階段，農家生活體驗、參觀等已融入休閒活動之中。	更進一步讓遊客直接參與農耕之市民農園出現，且受到歡迎，果樹採摘也進到果樹認養的觀念。注重市場區隔，各個休閒農業及農場強調本身資源之特色。

資料來源：葉美秀，1998

三、休閒農業資源的特性

　　從上述資料的整理與歸納可以發現，以農業資源作為休閒遊憩之用已有多年歷史，故而在探討其特質時嘗試從三個部分說明之（李銘輝、郭建興，2001；葉美秀，1998；張舒雅，1993）：

(一) 資源的特性

資源的特性有三，茲分述如下：

1.中立性

資源為人類對環境評價的一種表達方式，如森林與水本為環境生態體系中之一環，而因人為之利用而被賦予森林資源與水資源等定義。

2.需求性

資源具有滿足人類需求的潛在特質，因砍伐取材而有森林資源的產生，因森林浴及遊憩的提供，而有森林遊樂區的開發，均屬之。

3.自立性

資源具有不可再生、相對稀少、不可移動及不可復原等特性，故而呈現出各自之特質與面貌。

(二)遊憩資源的特性

遊憩資源可因空間、時間及經濟等背景條件之不同而具備有獨特的特質。

1.從空間層面探討

(1)地域差異的特性：任何觀光遊憩資源均有存在的特殊條件和相應的地理環境。由於不同的觀光遊憩資源之間存在著地域的差異性，故而造成遊客因利用不同地域的觀光資源而產生空間的流

動，也正是因為不同地域的自然景物或人文風情具有吸引各地遊客的功能，才使得此等自然景物或人文風情成為遊憩資源。

(2)多樣組合的特性：孤立的景物要素難以形成具有吸引力的觀光遊憩資源。在特定的地域中，往往是由複雜多樣、相互關連依存的各種景物與景象共同形成資源體，以吸引遊客。因不同年齡層、性別、所得等遊客屬性的多樣化，而伴生的觀光遊憩活動需求的多樣性，使得提供觀光遊憩活動機會的觀光遊憩資源之組成要素亦隨之增多。

(3)不可移動的特性：由於移動影響資源之空間分布，故其為資源之重要屬性之一。觀光遊憩資源利用時必須是在當地利用，不似其他資源可將其移轉到消費中心，例如大陸黃山之特殊地形景觀或桂林之山水，惟有至該地觀賞該等景緻，因此資源本身位置是決定其是否能供觀賞利用之重要因素。

(4)不可復原的特性：此特性與資源之再生性相似，然觀光資源經過某程度的改變之後，將造成不可復原及不可收回之惡性影響，即觀光資源一旦不合理開發供某種使用，則其他觀光遊憩土地使用之替選方案必將消失。所謂不可復原之使用意指「改變資源原有之特質，以致回復到正常使用或狀態，若非不可能即為不可」，例如特殊觀光遊憩資源，火山、斷層、山岳等，此種特性使得觀光資源之利用為單向（one-way）之開發。

2.從時間層面探討

(1)季節變化之特性：某些自然的景象只有在特定的季節和時間才會出現，如台北陽明山的花季賞櫻；再者，由於遊客工作時間的規律性決定其出外從事觀光遊憩活動所允許的時間，亦對觀光遊憩資源利用的季節性有一定的影響。由於觀光資源的季節性，形成

了觀光地區有明顯的淡、旺季之分。

(2)時代變異的特性：觀光資源因歷史時期、社經條件而有不同的涵義。在現今觀光遊憩活動朝向多樣化、個性化發展的情況下，觀光遊憩資源的內涵也越趨豐富，因此觀光遊憩資源具有時代性。隨著時間的推移，由於遊客從事觀光遊憩活動對環境影響，以及遊客需求的變化，原有的觀光遊憩資源會對遊客失去吸引力，也同樣會因自然和社會文化的變遷而產生新的觀光遊憩資源。

3.從經濟層面探討

(1)不可再生的特性：觀光遊憩資源理論上可以取之不盡用之不竭，不會折舊或損耗，但若是因過分密集利用而導致資源被破壞，則再生能力很小，不是要花費很長時間，就是需要很高的費用，有些甚至再也無法恢復。因此，若就資源永續生產的觀點而言，大部分的學者皆主張將觀光遊憩資源視為不可再生之有限資源，其具有不可再生之特性，如人為長期耕作經營之地形景觀資源，農田、台地、草原等。

(2)相對稀少的特性：自然資源中有些頗為珍貴稀少，或已瀕臨絕跡之威脅。如阿里山及溪頭的神木、墾丁地區之海底珊瑚礁、台灣的雲豹、梅花鹿及許多珍禽鳥獸，皆為罕見且瀕臨絕跡的生物。類似此等珍貴稀少之資源，就目前的人類技術尚難製造此種自然景觀及生物族群，即使少部分能加以複製或培育，其所花費亦頗為可觀。因此，部分觀光資源具備相對稀少的特性。

(3)價值不確定的特性：由於觀光遊憩資源的價值係隨著人類的認知尺度、審美需要、發現遲早、開發能力、宣傳促銷條件等眾多因素的變化而變化的。在當地人眼中司空見慣的事物，在外地人眼中就可能是一項很有價值的觀光遊憩資源；在一般人眼中不足為

奇的東西，對一些專業遊客而言，可能正是他們苦苦尋求的目標，所以不同的人可以從不同的角度評估觀光遊憩資源的價值。

(三)休閒農業資源的特質

休閒農業資源的特質有：

1.休閒農業擁有自然的環境與開闊的空間

休閒農業由於其產業特質，得以保留其自然環境與綠地，對於久居都市的人們而言，一個自然的環境是紓解身心所必要的條件，而農業又常位於都市之邊緣與森林之間，可及性高，故具有吸引遊客的基本條件。就整體遊憩體驗而言，說明人們對休閒農業最迫切之心理需求，在於迴異都市之鄉村生活體驗，亦是休閒農業最大之資源所在。

2.不同於其他遊憩資源的特質

(1)其生活性的特質可滿足人們回歸純樸生活的企求：在日常生活中，一般人對於農業產品非常熟悉，但所見者皆為最後之成品，對於其形狀、成長過程、採摘過程皆不明瞭，故休閒農業可提供遊客認識其平常所食用之農作物的機會，此種與生活充分結合的遊憩機會，將可滿足遊客在疲憊的工作後，一個回歸農業生活的放鬆感受，亦可使其品嚐到最新鮮的果荣，這也是要求健康的現代人相當重要的一點，故各種採摘活動深受遊客的歡迎。遊客是被自然的農村景觀、敦厚的農民以及簡樸的鄉居生活所吸引而前來的。

(2)其技術性的特質可滿足人們求取知識的需求：農業生產是一種技術性的工作，由品種選擇、播種、栽種、耕耘到收穫，每一環節

無不蘊藏著許多的技術；又如農具的使用，則運用多種物理性的原理；有機的耕作方式，則包含了完整的生態觀念，即使各種農作物形狀的辨識與品嚐，亦屬農、園藝學中重要的一環，故在休閒農業中，處處是可擷取的知識寶庫，吸引許多喜愛知性之旅的遊客。

(3)其豐富性的特質可滿足人們求新求變的要求：農業資源之種類包羅萬象，由農作物、農具、農宅、農業活動、農村慶典到農村之動植物等等，種類極多，可提供的休閒活動種類亦越來越多，將可滿足人們求新求變的要求。

3.農業資源發展為休閒活動之趨勢

就一般休閒產業的發展趨勢，大致朝向分工化、專業化、會員制，且非常重視休閒產業之資源特色與市場區隔及定位的觀念。今後休閒農業之規劃與開發，非一味的模仿抄襲，必須先植基於資源基礎觀點，唯有深切瞭解本身有什麼資源特色，才能進一步思考該往何處去。在農業資源發展為休閒活動之規劃上，除基於該地方特色外，必將該地方之資源生活性、技術性以及豐富性做充分且深入的發揮，使其多樣化、精緻化與獨特化。

第二節　休閒農業資源分類之意義、目的與分析

休閒農業資源之分類在於將同質性資源歸為一類，規劃時可依其資源特性加以歸類，以滿足休閒農業觀光遊憩之需求。依據不同的規劃目

的，休閒農業資源的分類標準與方法不一而足，因此端視需要而定。此一部分本文嘗試從下列幾個部分探討之（張舒雅，1993；陳美芬，2002；葉美秀，1998；許秀英，1995a、1995b）：

一、資源分類之觀念與界定

若要瞭解休閒農業資源分類之目的及分類系統應有之特性，可經由「分類」的意義獲得基本的認識，而有關分類之相關名詞眾多，如「資源」（resources）、「分類」（classification）、「自然與人為分類」（natural & artificial classification）、「單一因素與多重因素」（single & multifactor classification）、「單一層級與階層性分類」（single & hierarchical classification）和「聚類性與分割法分類」（agglomeration & subdivision）等名詞。

(一)分類之意義

分類是（classification）根據對象的共同點和差異點，將對象區分為不同的種類，而且形成有一定從屬關係的不同等級系統之邏輯方法，運用此種方法使客觀對象條理化、系統化及分門別類，而便於查找、利用、分析，甚至提供簡便檢索之方式。狹義分類是根據事務的近似性或關係分門別類，其意義如下：

　　1.分類是所有概念性思想的首要事物。

　　2.分類首要功能是建立類別以供我們著手歸納。

　　3.建立特殊類別與特殊目的有關之事物。

　　4.對任何一群事務所採用的分類，決定在希望歸納的特別領域中。

5.不同的歸納領域要求不同的分類。

6.明確性分類比較能普遍的使用，若能夠滿足多數目的者稱之自然的，僅能滿足少數目的者稱之人爲的。

7.對於任何特別事物的安排，非僅有一絕對理想的分類方法。再者，人們對事物的認識總是從現象到本質，因此分類大抵爲現象的分類（人爲分類）和本質的分類（自然分類）兩種。

(二)資源分類

爲有效利用、管理及保育休閒農業遊憩資源，而就資源固有之特性，按適當的準則加以分門別類，其過程和結果稱資源分類（resources classification）。除此之外，休閒農業遊憩在進行資源分類的過程中有其特殊的意義：

第一，爲分析具有潛力的土地使用分區時，資源分類是必經之步驟。

第二，爲休閒農業區或農場進行遊憩規劃時的一項基本工作。

上述名詞之觀念經概略性闡述後，將各分類方法之利用原理及優缺點整理如表2-2所示，即可瞭解到不同分類法在分類系統作業過程中應有之基本邏輯觀念。

表2-2 分類方法之優缺點比較表

分類方法	分類原則	優點	缺點
自然分類（一般目的性分類）	考慮分類對象之相關屬性，進而依其各相關特性一一分類各群體。	1.分類結果之個體能比較深入性瞭解。 2.適用性較廣泛。	分類對象資料蒐集繁多、花費時間較多，難以建立此種分類系統。
人為分類（特定目的分類）	單指某一特定目的所進行之分類。	能明確表示此一特定目的之分類結果，且分類過程簡易、方便。	考慮分類對象之相關因素僅限制於分類目的有關者，適用性低。
單一因素分類	指依據單一因素、單一目的所作之分類。	1.能明確表示此一特定目的之分類結果。 2.後續歸類方便。 3.對於已分類個體資訊之諮詢極便利。	1.無法適用其他目的。 2.具主觀性。
多重因素分類	考慮因素一個以上，而依其多重相關因素進行分類。	1.簡化判別的特性或對其他目的可以加以說明。 2.可以明確表示資源群體間之相互關係。 3.具客觀性	1.分類對象資料蒐集繁多、花費時間較多。 2.分類過程較為複雜。 3.具有多重因素之相關權重問題。
單一階層分類	傾向特定目的之分類方式，其分類結果以單一階層表示個體間之相關性。	1.適用性廣泛，尤其食物性之經營管理者。 2.可以簡單比較類群間之差異性。	1.無法清楚地表示個體間之組織關係。 2.適用性低。
階層性分類	傾向多目的之分類，分類結果以階層性之層級關係表示之。	1.提供各類資訊的功能。 2.表示出分類結果之最適化層級關係。	1.分類對象資料蒐集繁多，花費時間較多。 2.分類過程較為複雜。
聚類性分類（歸納法）	比較個別事物間屬性之差異性，再依相似度作聚合，將	1.皆可比較個體間之差異性。 2.將繁多的個體聚類簡化成少數群體。	可能會隱藏某些個體之特性。

47

（續）表2-2 分類方法之優缺點比較表

分類方法	分類原則	優點	缺點
	類似性高之個體聚集為同一類別。		
細分性分類（演繹法）	將一個整體作更細的單元劃分，直至欲達到之組群數為止，或達到所要考慮之因素完善為止。	1.皆可比較個體間之差異性。 2.可控制達到欲完成之組群分類結果。	分類過程繁複。

資料來源：張舒雅，1993

二、休閒農業資源分類之意義

　　「分類」之結果通常可以啓發人類思維的擴充，因此分類工作逐漸演變成許多學問之科學理念與方法。截至目前，已完成許多有關土地或資源之分類，普遍地應用在規劃與管理之實際工作。例如與森林有關學科領域林業生產、森林生態與農業生產有關的土壤分類系統、土地管理機構之土地使用分類系統，與遊憩區資源特性有關之遊憩資源分類系統等。其中以1930年代美國農業部土壤保育局（Soil Conservation Service）所發展之土地潛力分類（Land Capability Classification），即爲最早且明顯的例子，但早期建立的分類系統與評估方法均屬單一資源性，缺乏整合性的考量，直到1950年代晚期，大衆對環境品質意識的高漲，使資源規劃與資源經營者體會到土地單元內各種資源因素之相關性，以及多重資源之功能性互動關係，因此整合土地分類系統及資源分類系統，對經營者與規劃師在作業上有其重要的地位。

　　再者，資源本身具有時空、目的、手段設計及技術上的向度，與動態上的觀念彼此間的差異性大，交互作用的影響越形複雜，因此不易建立一個完善合理之分類系統。然而試圖從資源本質的特性和資源特質的內容，以及活動環境需求條件上個別地分類評估，以助於未來休閒農業資源分類的組織，因此休閒農業資源分類的意義有下列三點：

　　第一，開發休閒農業時，其資源分類系統是必需之步驟，主要在瞭解農業環境資源的特性及價值。

　　第二，針對目前或未來農業開發經營的資源項目，作系統化、條理化的統合整理，並且配合資源供需理論基礎，發展出適合本省休閒農業資源應用之分類系統。

　　第三，若在分類系統的過程中，介入任何外力時（如社會需求改變、資源使用改變等），皆有適切的回饋、替選管道，以方便決策者應變之需。

三、休閒農業資源分類的目的

　　依據Gilmour在1951年建立的分類，強調的概念是每一個分類應該由特性上分別建立，而且分類的目的必須相當明白而確定。資源分類的工作，是為達成基地與資源利用之規劃與管理不可或缺之工作項目，因此，資源分類的項目及內容，依涵蓋內容與使用目的的不同，大致分為初級分類（獨立分類）與二級分類。所謂的初級分類仍針對基地環境中單一分類準則所建立之分類系統，例如單從資源本質的特性作分類；而所謂的二級分類，則由系統觀所整合之多種初級資源分類系統之資料所建立之分類系統，可利用矩陣方式加以輔助說明。再者「分類」亦為一種科學，根據Macfadyen（1975）之看法，科學之中心論題在於驗證假說

以及理論，因此，Rowe 和 Sheard（1981）強調任何一種分類必須具備明確之理論根據。而科學的目的在探究事情之本質，一個正確完善之分類，將能促進研究者更進一步瞭解休閒農業資源之分類，並可描述分類系統中各影響資源規劃開發因素之相關性。而大多分類學之研究者皆一致認爲分類之目的主要有下列三點：

1. 藉由個體間組合特性之相似與差異性，描述個體間之相關性以及此相關在整個群體內所組成之群體結構。

2. 以歸納（inductive）方式，簡化群體中由於屬性間之互動關係所具備之複雜相關性，或者發覺特殊價值之群體。

3. 將所建立之分類群體予以命名界定，讓研究者或使用者瞭解資源群體具有之特性，並能有效傳達資訊給資源決策者，以助規劃經營時之參考。

就分類工作而言，三者彼此間關係密切，是無法相互替代。而分類的終極目的並非只是將所有個體分派至不同的群體，最重要的是能夠透過歸納分析方式，以簡化系統之複雜關係，注意決策者對各群體特性以及群體間差異性之認識。資源分類目的之界定在於個體個案研究或論文中之內容，但其亦有相似程度之陳述。而縱觀各學者之研究觀點及研究內容，可以發現其共同之目的有下列二點：

1. 提供開發決策者在經營開發上所需之基本資訊及準則依據。

2. 爲相關單位之不同機能提供統一架構，作爲開發決策之工具。

四、休閒農業資源分類之分析方法

休閒農業資源分類的主要目的爲瞭解資源的使用潛力與限制，在不超越承載量（carrying capacity）的原則下，進行資源規劃與管理（許秀

英，1995a、1995b）。較常被採用之方法如下列者：

1.Constant等人於1983年解析「資源潛力分析」係針對資源對於一般性人為使用 的限制，將資源進行不同等級的分類。

2.而「資源使用適宜性分析」則針對某一界定的資源使用類別，分析資源對該種使用的適宜性，其重點同時著重機會面與限制面的考量（黃書禮，2000）。最早期的分類方法多以分離異同的能力為理論基礎，如種類目錄表（species lists）做定性或定量的界定，以及將種類目錄表整理成可區別的類別，利用歸納、推論的方式來加以分類，此種直覺的分類法已應用在許多科學分類計畫上。

3.近年來，電腦邏輯化科技和快速資料處理能力之進步，使分類方法，能在秉持分類學之理論原則下，陸續發展方法論（methodology），並建立數值分類之應用方法，提供更精確、客觀之分類。許多有關地理與自然科學之研究調查，以及資源分類以至土地資源之評估工作，其本質上均具有多變量之特性，由於遊憩資源的構成與其他資源間的關係複雜，其非由單一因素造成，因此存在多變量的關係（翁瑞豪，1995；黃書禮，2000）。

4.而所謂的多變量分析（multivariate analysis）即能提供作為分析土地、資源項目時，考慮多種屬性條件之一種合理的方法架構，使資料來源在廣泛性、正確性、分類的客觀性以及作業程序之便捷性等條件，更邁進一大步。然而學者領域不同，分類理念互異，而分類模式雖有若干相似之目的與內涵，其訴求重點仍有差異，大體分為土地分類和景觀資源分類兩類，乃傾向以多元空間尺度分析資源特性，將類似性質之資源歸為一群，此分類利於處理數量龐大之遊憩區，並可正確掌握其特性。

5.至於多變量分析之分類方法種類多且應用廣，一般常用之分類方法有群落分析、因素分析、主成分分析、區別分析等。多變量分

析是分析兩個或兩個以上的變量資料，它與單變項（univariate）統計法最不同的地方在於多變量強調將變量資料視爲彼此有關的融合體（林淸山，1983）。

6.而因素分析、群落分析以及區別分析爲多變量分析中，處理資源空間資料有用的分析工具，通常爲避免由於採用環境變數間具相依性而導致群落分析結果之偏差，可先用因素分析將變數縮減爲數個因素構面，並以因子得點（factor scores）爲群落分析之輸入資料，最後的區別分析則大多用來檢定群落分析結果之分離性或者亦可作爲將未經分類個體歸類至所建立分類系統中適當之類別或等級（黃書禮，2000）。

7.而應用多變量分析建立分類系統，一般皆以群落分析爲核心，或輔以因子分析、主成分分析組合屬性變數，減少變數相依性並顯出重要影響變數之現象。另外亦有利用排序方式（如主成分分析）達成分類之目的，此方法非如群落分析將樣本加以集結爲同質性之組群，乃是假設樣本間爲一連續性之系統，將屬性變數組合爲數個特性指標，分析各樣本與這些特性指標在一連續性幾何空間之關係，此爲群落分析所缺乏的。

8.Sokal（1974）以及Legendre 與 Legedre（1983）、黃書禮（1988）等均認爲在建立分類系統時，採用分階層性之群落分析與排序方式所進行之分類，不但可分析樣本間之關係，更可進一步瞭解各類組在數個變項尺標軸下所表現出之特性與分離性。而上述多變量分析方法，可利用目前廣泛使用之統計套裝軟體，例如SPSS、SAS等，依研究需要選擇適當之分析工具與計算方法。

9.有關分類的各種方法，必須依憑研究內容與分類目的不同而有不同的選擇，至於分類目的在強調依事務的共同點和差異點，區分爲不同的類別，形成一定的從屬關係之不同等級的方式。然而

Sokal（1974）指出自然分類應能反映出個體間因自然作用而呈現出之排列或組織相關性，例如生物系統便存在此種自然分類現象。數理學家與分類學家均認同此種自然分類並不存在，主因是他們認為適用於任何目的之自然分類系統是獨一無二的，而人類對於分類對象個體之瞭解仍極有限，因此未能建立此種自然分類系統（Grigg, 1965）。

10.Gilmour（1977）在回顧分類學理論之發展後，亦提出「分類」是以人為目的之導向，且同樣的事物中，可以有不同的分類方式，有的適用性較廣，有的則適用於特殊目的。而且在應用科學或實務界亦常提及如何判斷個體分類之最佳組群數等問題，可知大多數之分類均偏向人為分類，且為特定目的，其差別在特殊目的之明確程度。

綜合上述，各種分類方式非單一獨立而且不可過於封閉，因應分類對象的需要而作彈性之變化，並且需聯繫事務的現象和本質，一起進行分類，如此更易達到分類的合理性。因此，休閒農業為特定目的之資源分類，其採用的因素不僅為單一因素，而且是傾向多因素之分類，使分類因素在選擇上更具效率性，且能廣泛地說明彼此因素交互作用的關係。

五、資源分類可能產生之問題探討

藉由現階段資源分類之相關文獻，儘可能剖析資源分類可能發生之問題與未來可能影響休閒農業資源分類的因素，作詳細的研討（張舒雅，1993）。

(一)現階段資源分類資料蒐集上的問題

現階段的資源分類，因其分類目的不同故有不同的分類標準，而國內外的分類文獻雖多，但針對遊憩資源所進行之分類系統資料極為有限，休閒農業有關之資源分類似乎更少。經濟資源情形與蒐集資料上的困難，對目前休閒農業資源分類系統而言，具有下列幾項問題：

1.資源分類僅分為自然資源及人文資源兩項，無法適切且完全地描繪休閒農業資源的全貌。

2.不同地區之資源特性互異，然而對休閒農業正值開發之台灣地區而言，幾乎無法明確地分類其休閒農業資源，只能針對休閒農業發展經營型態作粗略性地歸納。

(二)綜合各學界分類系統之觀點問題

資源蒐集層面乃受休閒農業資源分類所限，無法廣泛歸納其他學者之分類看法與見解，因而可以擴大學界領域，如農業土地資源的分類、景觀上的分類、有關視覺層面的分類、評估等，以期綜合各學派之見解與作法，發展出適於休閒農業資源分類的發展模式。此作法可能遭遇之問題在於資料蒐集的時間性、資料適用性上的考量程度，以及其他學界領域的分類觀點，是否造成未來休閒農業資源分類的偏離等問題。

(三)分類基準選定問題

透過相關資料所論，發現分類基準的選定皆偏向主觀判斷敘述型態，沒有明確的理論根據。由此可知，分類評估基準在分類系統中具有

主宰的地位。因此，必須配合資源分類之目的，以符合資源環境條件之範疇。若分類基準難以界定與控制，如非具體性之基準（知覺感受的高低等），則對資源分類系統之進行將造成困難，故分類基準盡可能符合實體、明顯與效率等之選定原則。

(四)單一階層之分類發展占多數

一個理想階層性之分類系統，不但便於規劃作業的進行，且能清楚地表現出各階層間之組織關係，故為達成一完善的階層性分類，必須深入瞭解剖析資源、活動、體驗等各層面的特性、關係，以組構其立體從屬之階層分類結果。

(五)分類分析方法的選定問題

分類方法的選定，會直接影響到分類系統的結果。而分類方法雖為工具，但工具是否適用，會明示在時間的花費、分類成果的正確性、作業操作的方便性與工作的效率性等，以進行休閒農業資源分類。

(六)分類結果的類別名稱之界定問題

分類結果所界定之類別名稱，往往會影響分類詮釋的結果。因此，類別名稱的界定必須參考分類評估基準之分析結果，並綜合資源本質的描述，而研擬出最適宜的名稱，如此一來，不僅可以減少類別界定上的問題，更能讓決策者清楚明瞭分類的結果。

(七)建立資源分類之架構

就休閒農業資源分類宗旨而論,整體的分類架構,必須落實在資源主體之研究上,並且徹底瞭解資源供需潛力之理論基礎。即是在休閒農業資源開發經營上,同時考慮「供」和「需」兩方面,其中「供」包括資源本身生產、景觀、生態、科學或文化等方面之價值,凡可作為休閒遊憩需求之產業環境資源,及其所具備之條件和潛力,此資源應以分類系統之觀念予以合理規劃利用,以免造成資源的浪費。

第三節 休閒農業的資源利用與經營型態

由於國情之差異,台灣休閒農業資源之利用方式與經營型態,與國外休閒農業之發展型態,有明顯之差異,但國內公私部門因經常到國外考察觀摩,引進相當多國外經驗與理念,所以在某些策略面又有相似之處,茲描述如下:

一、國外休閒農業發展概況

台灣休閒農業的遊憩發展基本上是參考歐美日國家的經驗,在當時歐美國家休閒農業興起的原因為以下幾點(李明宗,1989):

第一,農業趨向以技術密集的方式生產,大量使用化學肥料、農藥,生產成本提高,但所需勞力降低,農村大量人口外移,故將生產性

農莊（working farms）提供觀光遊憩之用，有助於提高農民所得，增加就業機會，減少人口外流，有利於農村人際網絡的連結，農村居民有機會與外來遊客互動，增加生活的見聞。

　　第二，許多知名風景遊憩區，不但距離較遠，且漸趨飽和狀態，遊憩費用高而服務品質低落，人們亟思能有替代性的遊憩資源，而休閒農業正有此功能。

　　第三，擁擠的都市生活，使都市人更加嚮往恬靜閒逸的農村生活，以及對童年回憶的憧憬，故希望子女也有機會體驗農村生活。

　　第四，戶外遊憩具吸引力，主要三大因素為高品質的遊憩環境、多樣性的遊憩活動、令人愉悅的生活型態，在理想的層面上休閒農業同時具有這三項條件。

　　縱觀世界各國的休閒農業發展，行之有年而且成績斐然，有美國、歐洲的德國及瑞士、大洋洲的紐西蘭及澳洲，而亞洲部分則是日本正為休閒農業的發展而積極推動。雖然台灣休閒農業已頗具規模，然較諸其他國家休閒農業的發展，則仍處於雛形階段。根據歐美日紐澳等先進國家發展休閒農業的經驗顯示，休閒農業的存在是象徵一個有餘暇又富裕的社會（鄭健雄，1997），而台灣也正參與此一世界的發展趨勢。

(一)美國

　　美國休閒農業發展的主因之一，是為解決二次大戰後食物生產過剩的問題，由美國農業部（U.S.D.A.）來協助進行「農地轉移計畫」（Cropland Conversion Program），政府在經費及技術上協助農民轉移農地非農業使用，其中一部分既轉移為野生動物保育與遊憩使用，其主要之經營型態包含下列三種：

1.產物利用型

(1)農產植物：開放農場供都市居民前往採收。

(2)畜產動物：提供騎馬、狩獵、坐蓬車、釣魚及其他農牧場活動。

2.農作過程利用型

(1)生產過程操作：讓都市工作的人，週末假日到其農場耕作、經營牛群、種植蔬菜等，度過休閒時間。

(2)生產過程參觀：舉辦農場訪問團，讓市民參觀農業生產過程。

3.農業環境利用型

(1)各不同時期之農耕文物展示：七〇年代開始有戶外農業博物館之經營。

(2)特殊人文與其農業經營之展示。

(二)歐洲

歐洲各國觀光農業發展歷史悠久，其中德國於十九世紀初，由休雷巴博士於1808年提出「星期天家庭園藝」，此後便發展成著名的Klien Garden（簡稱KG），其意指「在大庭院中劃分一小區域，栽種自己喜歡之作物」之意，直至1919年，德國制定「KG及小作地保護法」後，「市民農園」成為德國重要農業政策。法國則在1945年首次輔助農民發展民宿型式的觀光農業。義大利則於1960年代開始由政府輔導發展。荷蘭則於1964年即有休閒農業之理念，提倡「大都市附近農村地區可作遊憩之用，但其發展以不破壞自然生態為原則。」最後，並於1982年由歐洲十五個國家在芬蘭舉行會議，將歐洲農業觀光型態分為兩種：

1.房間出租型：在農舍內另闢房間供遊客使用，遊客可與農場主人
　共同生活。

2.農舍出租型：遊客可租下整棟農舍，遠離農場主人，自行料理生
　活事務。

(三)日本

　　日本觀光農業之發展是由於都市化造成公害，又因休閒時間及所得
增加，追求自然回歸鄉土的需求增加，加上農村勞力外流、生產結構老
年化、兼營、離農、離村情形日益嚴重，於是政府便積極開發農村觀
光，其休閒農業的經營型態可分為：

1.產物利用型

(1)觀光果園及觀光農園。

(2)特定分收林：販賣鄉產之一半所有權，三十年後開發之利益由村
　 民與契約者對分，對於購買者發給證明，其來渡假可享受產物之
　 贈送及折扣。

(3)葡萄之鄉：以當地所產葡萄製酒，在當地具地方風味之餐廳。

2.農作過程利用型

讓市民參與農業生產過程。

3.農業環境利用型

(1)故鄉之家：為會員制，會員為榮譽村民，並住在村民家中與村民
　 有親戚式之交往，享受溫情之樂。

(2)青少年之家：以不建造設施為開發方式，讓青年居住於偏僻鄉村

之空屋，體驗無水、無電、無瓦斯之原始生活。

(3)農家別墅：將農家之廢棄屋便宜出租，租者自行耕作炊事，體驗
古時生活。

二、國內休閒農業發展型態

　　休閒農業區之農業資源特性是營造該區的特色與吸引力的重點，而
資源利用之適當與否則視其與休閒活動的結合情形，良好的結合模式將
顧及資源的永續性發展，並維持高品質的遊憩體驗環境。以下茲就各學
者對於其發展型態的類型加以分析說明：

(一)戴旭如之論述

　　戴旭如（1993）將國內休閒農業之發展型態分為五種類型：

1.農業生產直接利用型

　　以都市及邊緣農業區為主，其他地區較不適合發展蔬菜、花卉之種
植，輔以相關之遊憩設施，以提供烤肉、野餐等單純活動，此類型如租
借農園、市民農園、分區園等。

2.農產採收利用型

　　提供摘採或挖掘之活動型態，其使用面積較大，可提供之遊憩活動
亦較多，此類型如果實採收園、觀光挖掘園等。

3.生產環境利用型

此類型可細分為三種機能型態：

(1)純粹以觀光賞景為主，利用花草樹木整理成一理想環境，作成公園或遊樂園型態，此類型如觀光花園。

(2)除生產外，將生產環境特殊設計整理，以提供觀賞及遊憩，同時在現地販賣生產之物品，此類型如農業公園。

(3)生產環境僅稍加整理，開放一部分或全部供遊憩觀賞，亦作現地販售，此類型如茶業展售園。

4.農家生產環境利用型

主要以農村之生活文化介紹、文物及農產品展售為遊憩活動之重點，透過活動安排與環境特殊規劃與設計，進行農村之生活體驗，此類型如民宿、渡假農莊、農業博物館等。

5.觀光休閒農場綜合利用型

在土地面積容許之下，綜合各種農作生產觀光之經營、遊憩活動，並配合住宿設施以提供多元化遊憩體驗之遊憩型休閒農場等。

(二)張舒雅之論述

張舒雅（1993）則將國內休閒農業之發展型態分為十種類型：

1.以美麗的天然景觀為開發類型

主要以自然因素造成的景觀，如地形地質景觀、高海拔自然林地，及特殊天候景觀等，此開發型態多分布在山林野地，其特色乃對美麗景

觀加以維護和修飾，使遊客能夠直接到達每處美麗景觀角落，如福壽山農場、武陵農場等。

2.以優良產品為開發型態

將優良農業產品之生產、儲存、加工與運銷過程等，予以趣味化及精緻化，而吸引遊客前往參觀並購買，如花卉園、水果園、草莓園、茶園、鱸魚池、魚池及釣魚池等。

3.在「平淡地區」以人工大力創造美景為開發型態

藉由人工巨資與大幅改造規劃、充分運用資源，成為兼具農林漁牧等綜合色彩的美麗休閒農業區。

4.提供特殊口味餐飲服務為開發型態

農業範疇包括農林漁牧等產物，而食用之口味及地方風味上亦有所不同，如山產、海鮮、土窯雞、土鵝肉、土鴨肉等。

翠玉鱸魚

■提供具地方風味之特色餐飲也是一種開發型態

5.提供民宿供遊客享受鄉村的寧靜夜晚

都市環境吵雜，尋求寧靜生活的市民日漸增多，未來提供住宿設施，是休閒農業區發展的趨勢。

6.以提供農業文化展覽品為特色之休閒農業區

主要是提供農業展覽為特色，以寓教於欣賞農業文物展覽品的方

式，吸引遊客及一般學生、幼童前往遊樂以學習觀賞為主，如古農莊。

7.以鄉土為主題之遊憩活動開發型態

　　鄉土民間存在不同年代風行之遊戲，而此遊戲或活動，則具備鄉土、親切、年代歷史及溫馨感等特性。因此，提供鄉土為主題之遊憩活動，必可吸引遊客前往，不僅讓孩童實際瞭解早期童玩之製作與樂趣，亦可讓遊客引起懷舊之體驗訴求。

8.以研究學習為目的之開發型態

　　主要是實際認識戶外農業之環境生態，提供遊客一項身體力行及參與野外環境之學習場所，如市民農園、認識野外藥草之食用醫療教育及自然教室、水土保持教室等。

9.以民俗色彩為開發型態

　　鄉間存在太多種色彩及民俗價值之民間遊藝資源，至今在特殊慶典節令的場所，仍普遍傳承可見，如內門鄉之宋江陣。

10.以系列研習活動及親切服務為開發型態

　　休閒農業區的特色既可建立在硬體的實質設施上，也可建立在軟體活動節目與服務品質上，其中提供系列而連貫性之農業研習活動，可以依其季節、節慶、遊客對象、地點，而規劃出不同之活動項目。

(三)張渝欣之論述

　　張渝欣（1998）依經營型態分類：農業本身包括農、林、漁、牧四大類，而一般之農業經營型態均係以上述其中一項或二項為主，故可以

此來分類。

1.農產利用型

利用當地栽培之水果、蔬菜、茶葉等農作物,規劃為觀光果園或市民農園。例如:宜蘭縣冬山鄉香格里拉休閒農場、花蓮縣鳳林鎮平林兆豐休閒農場,此一類型者為數最多。

2.畜產利用型

以飼育家禽及可愛動物,例如:小羊、迷你豬、兔子等為主,並提供遊客觀賞及接觸之休閒農場,亦可稱之為休閒牧場。例如:苗栗縣通霄鎮飛牛牧場、台東縣台糖休閒農場。

3.林產利用型

利用生產原木及優美林相景觀以吸引遊客之休閒農場,亦可稱之為休閒林場。例如台中縣東勢林場。

4.水產利用型

利用陸地水域或天然海域從事高經濟價值魚貝類水產品養殖,並利用水域資源發展相關遊憩活動之休閒農場,亦可稱之為休閒漁場。例如台北縣三峽鎮木里休閒農場。

5.綜合利用型

係指包含上述兩種以上經營型態之休閒農場。例如:花蓮縣鳳林鎮平林兆豐休閒農場、台南縣大內鄉走馬瀨休閒農場。

(四)鄭健雄 之 論述

　　鄭健雄（1998）嘗試以核心產品之自然或人為資源基礎作為主要區隔變項，而休閒農業之核心資源型態，主要是參考日本大阪府立大學久保研究室執行之「關西地區觀光開發之構想計畫」作為分類依據，由人為設施較少而仍然保持自然性強者（表示休閒旅遊據點之資源型態係以自然資源為基礎）至人為設施多而失去自然性者（表示休閒旅遊據點之資源型態係以人為資源為基礎）而有不同的資源型態，由此營造出不同的資源吸引力。而該研究以資源之利用或保育導向作為區隔依據，區分出四種不同的型態。其中「生態體驗型休閒農場」及「農村旅遊型」的休閒農場均著重於資源保育導向，具有濃厚的公益與教育性格，故大多屬於公營之休閒旅遊事業；而「農業體驗型休閒農場」與「渡假農莊型休閒農場」則以民營居多。

1.生態體驗型休閒農場

　　核心休閒產品係以灌輸生態保育之認知與體驗為訴求，可吸引喜愛大自然與生態知性之旅的遊客。例如：東勢林場、恆春生態農場。

2.農業體驗型休閒農場

　　核心休閒產品係以農業知識的增進與農業生產活動的體驗為訴求重點，可吸引對於農業體驗與農業知性之旅有興趣的遊客。例如：通霄鎮飛牛牧場、坪林文山農場、大甲農牧場、台北縣山中傳奇農場。

3.渡假農莊型休閒農場

　　核心休閒產品係以體驗農莊或田園生活為訴求主題，就休閒農業而

言，訴求重點若以提供農莊或田園生活之體驗，可吸引嚮往農莊渡假生活的旅客。例如：宜蘭香格里拉農場、宜蘭頭城休閒農場、台南走馬瀨農場、嘉義農場、東河農場、花蓮縣鳳林鎮平林兆豐休閒農場。

4.農村旅遊型

核心休閒產品係以豐富的農村人文資源為訴求，可吸引愛好深度農村文化之旅的消費族群。例如：苗栗南庄三角湖休閒中心、桃園九斗村休閒農場、鹿谷鳳凰休閒農場。

(五)羅碧慧之論述

休閒農業所表現的是結合生產、生活、生態三生一體的農業，在經營上更是結合了農業產銷、農產加工及遊憩服務等之農企業。依其經營業務之種類，羅碧慧（2001）分為下列幾種類型：

1.休閒農場

指經營休閒農業的場地，具有多樣化經營且較具農村的特色。包括休閒林場、休閒牧場、休閒漁場等。

2.觀光農園

指提供遊客生態體驗、觀光遊憩、開放採摘的農園。包括觀光果園、觀光花園、觀光菜園、觀光茶園等。

■觀光果園提供遊客開放採摘葡萄

3.教育農園

指結合農業生產與教育功能的農業經營型態，將農園開放給遊客體驗學習，具有教育的功能。包括：藥草栽培、有機栽培、水耕栽培、溫室栽培、禽畜飼養等。

4.市民農園

指利用都市或近郊地區之農地，切劃成二十至三十坪的小塊農地，以租賃的方式，出租給具有耕種意願的市民，以滿足其體驗自然、享受田園之樂。

原以農業生產為主之農場轉型為經營休閒農業時，其代表的意義絕不能僅視為一種農業經營的新型態，因為休閒農業經營範疇，除農產品的產銷與加工製造外，更包括農村景觀與農村文化等具有鄉土特色的「新產品」（或服務），消費者若要消費這種鄉土產品（或服務），必須親自到休閒農場才能完成交易，它具有無形的、無法移動的以及鄉土的服務業特色。休閒農業為具有上述這種著重農村生態景觀或文化史蹟為資源的觀光服務業，它以農村生態環境與生活文化為核心資源，提供給遊客認知與體驗的休閒方式，是鄉土生活方式的展現，具有鄉土教育、農業經驗、生態與文化等知性之旅的功能。遊客到休閒農業區渡假時，除了可以親自操作體驗農業生產活動而獲得若干農業知識外，他們也可以住在農家與農民交個朋友，並深入地瞭解當地農家的生活習慣與生活方式（鄭健雄，1998）。

第三章

休閒農業資源之分類

　　觀光遊憩資源的分類方法很多，依據美國密西根州立大學教授Chubb將其分類為：1.未開發之遊憩資源。2.私人所有的遊憩資源。3.商業性私人遊憩資源。4.公有遊憩設施。5.文化資源。另外，尚有美國戶外遊憩局之ORRRC系統、Brown與Driver的OROS系統、Clark與Stankey的ROS系統等分類法（曹正，1989）。

　　國內則有陳昭明（1980、1981）、王鑫（1997）等提出分類系統，將環境資源分為：1.自然資源。2.考古的、歷史性的、文化的資源。3.特別吸引力類型。4.氣候。5.環境品質。6.基礎設施。7.觀光設施與服務。8.人為資源發展。9.觀光發展影響因子。而這些資源的調查與評估，亦可作為發展觀光的價值。公部門方面，根據內政部營建署於區域計畫中的分類，將遊憩資源分成：1.植物資源。2.動物資源。3.地質、地形資源。4.水資源。5.人文資源。

　　至於國內對休閒農業資源之分類法，最常被採用則是以生產、生態、生活等三生資源為基礎劃分的分類法。

第一節　休閒農業資源之分類方式

　　休閒農業資源範圍甚廣、種類繁多，無論是從產業面、環境面或活動面來看，皆涵括了農、林、漁、牧業等生產資源以及與農民生活息息相關的文化特色，和農場所在地的生態及自然景觀，可謂是結合了生產、生活及生態三生一體的農業資源，因此，休閒農業提供的資源除了一般渡假住宿等服務設施外，農業資源的遊憩利用更是發展的重點，故農業發展之各項遊憩活動是依資源特性所規劃而來，經由適當的活動體驗能更為瞭解農業的知識，加強對環境的認知。由於農業資源的屬性大

不相同，利用方式各異，專家學者紛紛以各面向之觀點提出休閒農場資源的分類及內容，以下茲將國內較常被學術研究所引用的學者之分類方式，探討說明如下：

一、卞六安之分類方式

卞六安（1990）將休閒農業資源分為七個種類，分別為環境景觀、農作物方面、森林方面、漁業方面、畜牧方面、農村文化方面以及農村活動方面。其資源分類的優點在於：已包含休閒農業之基本生活、生產及生態等各方面的資源，如已將環境景觀列入休閒農業發展項目之中，惟其中之細項並未真正與農業結合在一起；另在農作物方面，除一般農產品外，亦已將過程納入發展項目之一。其缺點在於：分類的層級交待不清。

(一)環境景觀方面

如不同之地形、地貌（包括山嶺、台地、平原、河谷、島嶼、海濱、沙丘、溪流、瀑布等）。此外，如地質構造、土壤形成和各種人為、自然之地表覆蓋，動物、植物、人工建築以及各種氣候變化（如雲、霞、雨、霧）等。

(二) 農作物方面

包括一般、特用及園藝作物（如不同之果園、茶園、菜園、花圃及其他具有特色之農園），各種作物之育苗、栽培、管理及產品之採收、加

工與觀賞、食用及試驗研究等。

(三)森林方面

各種人工及天然之林相，各種特殊之樹木、竹類及其育苗，栽植生長、撫育，各種木、竹之加工利用，林地管理、林業研究試驗以及野生動植物等。

(四)漁業方面

包括近海、沿岸、養殖漁業、漁船、漁港及各種設施用具，各種水產（包括魚、蝦、貝類）之培苗、放養、管理、網、釣、採收、加工觀賞、食用以及試驗研究等。

(五)畜牧方面

包括乳、肉、水牛、豬、馬、鹿、鵝、鴨、兔等大小動物及其育種、飼養、牧場管理、乳、肉產品之加工食用以及試驗研究等。

(六)農村文物方面

包括農村建築（如民宅、廟宇、橋梁）、古蹟、農具、民俗（如慶典、歌曲、舞蹈、繪畫）、技藝（如陶藝或特殊編製物品），以及文物館展示場所等。

(七) 農村活動方面

　　包括各類環境景觀觀賞、農、林、漁、牧之培育、管理、收穫、加工等活動之參與，登山、步行、露營、滑草、垂釣、乘牛車、踩水車、捉草蟲，甚至各種球類健身運動，以及民俗、古蹟之研究活動等均屬之。

二、張舒雅之分類方式

　　張舒雅（1993）認為休閒農業資源涵括該地區之自然及地理條件、自然的遊憩資源、農業生產（含農、林、漁、牧、加工及手工藝品）及人文傳統民俗等。因此，該學者將休閒農業資源分類為四個群組（包含自然環境景觀資源、產業環境資源、人文景觀資源以及農業作物產業環境資源），而其每一個群組之內又包含有不同的資源群（如自然環境景觀資源包含有地形景觀資源、水資源及天候景觀資源），每一個資源群中又列舉出具有差異的資源（如自然環境景觀資源包含有地形景觀資源、水資源及天候景觀資源；而其地形景觀資源又區分為產業及遊憩價值資源與具有教學研究價值的特殊地形景觀資源）。

(一)自然環境景觀資源

　　自然環境景觀資源可分為地形景觀資源、水資源及天候景觀資源：

1.地形景觀資源

(1)產業及遊憩價值之地形景觀
資源群：包括平原、草原、
丘陵、台地、山岳、盆地、
溪谷、河谷等。

(2)教學研究之特殊地形景觀資
源群：包括峽谷、洞穴、火
山、奇石、奇峰、露岩、斷
層等。

■花東地質為一地形景觀資源，可供教學研
究之用

2.水資源

(1)海濱水資源群：包括海濱、海灘、海岸、海島、海峽、海灣等。

(2)特殊遊憩價值水資源群：包括瀑布、山澗、冷泉、溫泉等。

(3)內陸水資源群：包括湖泊、潭坑、溪口、溪流、河口、河流等。

(4)海岸平原資源群：包括海岸平原、海口三角洲、海埔新生地及沙
洲等。

3.天候景觀資源

(1)地方性之特殊景觀資源群：包括風吹沙、落山風等景觀資源。

(2)瞬間景觀資源群：包括雪、霧、山嵐、雲海、日出／日落、潮
汐、季節變化等。

(二)產業環境資源

產業環境資源可分為農藝作物資源、園藝作物資源、林業作物資

源、水產業資源及動物景觀資源：

1.農藝作物資源

(1)稻田景觀資源群：包括稻田、麥田等。

(2)牧草群：包括五節草、白茅、甜根子草、紅毛草、巴拉草、狼毛草等。

(3)一般雜作物群：包括大豆、蠶豆、玉蜀黍、馬鈴薯、芋田等。

2.園藝作物資源

(1)果樹群：包括柳丁、楊桃、木瓜等。

(2)一般蔬果作物群：包括大菜、甘藍、菠菜、萵苣、芹菜、洋菇、香菇、竹筍等。

(3)經濟生產作物群：包括茶、咖啡、可可、藥草等。

(4)木本觀葉植物群：包括麵包樹、茄苳、銀合歡、相思樹、柚木等。

(5)花卉及草本觀葉植物群：包括百日草、金魚草、牡丹花、景天、毛地黃等。

3.林業作物資源

(1)竹林景觀作物資源：包括綠竹、孟宗竹、刺竹、桂竹等。

(2)高海拔林木群：包括玉山杜鵑、玉山圓柏等（三千五百公尺以上）。

(3)中低海拔林木群：包括針葉樹林、闊葉樹林、針闊混淆林、針葉樹純林、針葉混淆林（七百至三千五百公尺之間）。

4.水產業資源

(1)鄉間活動常見之水產群：包括溪哥、鱔魚、田螺、蛤仔、泥鰍等。

(2)鄉間活動較不常見之水產群：包括鰹魚、鮭魚等。

5.動物景觀資源

(1)畜牧業

　a.常見飼養之畜牧動物群：包含乳肉牛、羊、雞、鴨等。

　b.遊憩價值之畜牧群：包括牛、馬等。

(2)鳥類

　a.產業養殖之鳥群：山竹雞、竹雞等。

　b.常見之鄉間鳥群：白頭翁、麻雀等。

　c.野生稀有之鳥群：藍腹鷳、灰林鳩、金背鳩等。

(3)野生動物

　a.產業養殖野生動物群：包括水鹿、梅花鹿等。

　b.野生動物群：包括山羌、台灣黑熊、台灣雲豹等。

　c.鄉間常見之昆蟲、兩棲類：包括青蛙、蜜蜂、螢火蟲等。

　d.產業養殖之爬蟲類：包括蛇、鱷魚等。

(三)人文景觀資源

　人文景觀資源包括硬體設施、民間遊藝、農村文物及農村空間利用與設備：

1.硬體設施

(1)精神價值之資源群：包括土地公廟、民間廟宇等。

(2)紀念價值之資源群：包括紀念物、紀念碑等。

(3)歷史古蹟價值之資源群：包括歷史古道、考古遺跡等。

2.民間遊藝

(1)重大宗教節令祭拜活動群：包括迎神賽會、歲時節令等。

(2)民間技藝活動群：包括泥塑、中國結、草編等。

(3)童玩遊戲群：包括上下樓梯、萬花筒、地牛等。

(4)特殊慶典節令之技藝活動群：包括相聲、評書等。

3.農村文物

(1)遊憩參與農村文物群：包括牛車、水車等。

(2)現代農村文物：包括耕耘機、收割機等。

(3)早期農村文物群：包括鋤頭、農具、釘耙等。

4.農村空間利用與設備

(1)珍貴歷史價值利用型：包括牛墟。

(2)產業農地利用型：包括果園、茶園、水田、旱田等。

(3)水資源鄰近設備設施：包括港口、堤防、水庫等。

(4)聚落、養殖場之空間利用：包括聚落、農莊、漁村等。

(5)一般農村常見之建物及設備：包括排水溝、停車場、水井等。

這些資源可運用的遊憩活動包括了農產品採摘、參觀農業生產過程、休憩觀景、鄉土民俗文化活動、參觀展示活動、體驗農園、比賽研習、野外環境教育、渡假住宿、野炊焢窯、野餐及其他運用當地資源之

特殊活動等（王小璘、張舒雅，1992），這也顯示了資源與活動是密不可分的。

三、林幸怡之分類方式

林幸怡（1995）將農村資源分類為四大項，包含：農村自然景觀（包括有形及無形的地形、水體、天象、野生動植物、瞬間景觀資源等）、農村經營管理模式（包括稻田、菜田、花田、蔗田、果園、茶園、林池、漁塭、鹽田、養殖場等）、農村空間設施結構（包括散村、集村等聚落空間；四合院、穀倉、廟宇等建築物；古井、高壓電塔、溫網室、灌漑溝渠、曬穀場等結構設施物等等）及農村人文活動（包括廟會、野台戲、布袋戲、豐年祭、市集等）。

四、蔡進發之分類方式

蔡進發（1996）將休閒農業資源分為資產資源與能力資源兩種，其中又分別包含數個因子等。其資源分類的優點在於：分類層級更加清楚，且將資源的範圍擴大到無形之能力與資產資源，使實質資源所占的地位更加明確。其缺點在於：在實質資源方面之分類並不完整。

(一)資產資源

資產資源可分為有形資產資源及無形資產資源，分述如下：

1.有形資產資源

(1)實質資源：農場的地理位置、農場的自然生態景觀、農場的動植物、農場的農林漁牧生產技術、農場規模、農場建築物及農場的遊樂設施。

(2)財務資源：內部資金的取得與應用以及外部資金的取得與應用。

2.無形資產資源

包括農場的農業文化資源、農場的企業識別體系、農場的服務品質與效率以及農場的企業形象。

(二)能力資源

能力資源包含員工能力資源及組織能力資源，分述如下：

1.員工能力資源

包括農場的技術創新與產品開發以及農場內部的組織文化。

2.組織能力資源

包括農場技術創新與新產品開發、農場的業務運作程序（過程管理能力）、農場的資訊網路、農場內部的組織文化、農場的集體學習、農場的組織記憶以及策略聯盟（包含與當地風景區、全國風景區與不同性質的企業進行策略聯盟）。

五、江榮吉 之分類方式

江榮吉（1997c）則將農業農村資源分為自然資源、生產資源、景觀資源、文化資源、人的資源等五大類。

(一)自然資源

自然資源又分為五項：

1.氣象資源：日出、落日、雲彩、星相、雪、水、地熱等，讓遊客感受到當地休閒農場的特色。

2.植物資源：山菜、觀花、觀果、稻米、蔬菜、植物、森林等，讓遊客親身體驗大自然之美。

3.動物資源：利用鄉村的稀有動物，如蝶類、禽類、鳥類、魚類、獸類，設計活動，提供遊客自然教室的知性之旅。

4.水文資源：利用鄉村的河床、山澗、瀑布、溫泉，吸引遊客佇足遊憩留宿。

5.有效利用廢棄物、落葉等。

(二)生產資源

生產資源分為六項，敘述如下：

1.各種農園、林產、畜牧、水產養殖等產品均可作為設計農業活動的資源。

2.農產加工食品：山菜、木茸、泡菜、乾燥食品、罐頭、豆腐、味

噌、蕎麥麵、醬油等。

3.畜產品加工食品：牛乳、乳酪等乳加工品，火腿等肉加工品等。

4.農林產物加工品：稻草、竹工藝等，紙、桐衣箱及其他木工製品，

剝製的動物、其他工藝、民藝品等。

5.水產物加工品：魚鬆、罐頭等魚貝類加工食品，貝類工藝、美術品等。

6.生產加工的殘渣和生產資產的有效利用、再利用品等。

■利用農林產品加工而成的工藝品亦屬生產資源

(三)景觀資源

景觀資源分為六項，敘述如下：

1.地形地質景觀：平原、步道、懸崖、峽谷、河灘、峭壁、田地、海岸、湖沼等。

2.社會（人工）景觀：石籬、建築、房屋、公園、庭園、遺跡、文化財等。

3.生活景觀：燒炭、柿子乾、蘿蔔乾等乾燥食品、稻架、音、煙、香味、經修剪的樹籬、庭園、花壇等有生活情趣的風景等。

4.綜合景觀：自然景觀、社會景觀、生活景觀相配的舒適環境等。

5.農宅傳統建築、廟寺建築、魚塘景觀、漁村風情、防風林相、鹽田景觀等。

6.沿海地層下陷景觀。

(四)文化資源

文化資源分為九項：

1. 各種文化設施與活動：有特色農漁牧博物館、美術館、工藝館、歷史遺跡等。

2. 傳統建築資源：古代建築遺址、古道老街、古宅、古井、古城、原住民特色的石板屋建築。

3. 各種制度與組織：包括研究、生涯學習、住民活動系統等。

4. 傳統的社會風土：開放性、住民的主體性、學習能力等。

5. 各種技術：石雕、木雕、編織、生活技術、有機農業及其他生產技術等。

6. 無形文化財：民俗活動、藝能、廟會、民俗行事、民話等。

7. 農林工商：生產、加工、流通等。

8. 情報網路。

9. 交通系統等。

(五)人的資源

人的資源分為六項：

1. 農漁村地方上的歷史人物、特殊技藝的農漁民。

2. 各種高等技術保有者。

3. 家族、男女、世代之間關係的特色。

4. 各種地方住的活動（包括生活環境整備和環境保護活動等）。

5. 各種交流活動（早市、都市與村交流、國際交流之類活動等）。

6. 現代人的企業管理能力。

六、林梓聯之分類方式

林梓聯（1997d、1997e）將休閒農業資源分為十個種類，分別為地理景觀、人文藝術、童玩技藝、森林旅遊、農耕農產、漁礁漁釣、家禽牧野、教育農園、農村空間利用以及農村設備利用等。其分類資源分類的優點在於：比起卞六安（1990）增加了童玩技藝、家禽牧野、農村利用空間以及設備利用等項目，在農村生活方面有更進一步的深入探討。其缺點在於：將休閒農業資源分為十個種類，而每一分類中的項目皆以列舉方式為之，各項目之間有類似之處，較易使人混淆不清。其中教育農園項目以下所列舉者大部分為已發展之休閒農業型態，應盡量以類別的方式呈現，較不易有疏漏之處。

(一)地理景觀

日出、夕陽、藍天、雨霧、地形、山川、河流、土層、化石、田埂、農水路、泥土氣息、田園景觀以及四季氣候變化等。

(二)人文藝術

寺廟之迎神賽會、迎神轎、寺院暮鼓晨鐘、名勝古蹟、賞花燈、野臺戲、豐年祭、南管北調、舞獅、划龍舟、說書、詩會、博棋對奕、民間技藝、雕刻、繪畫、舞蹈及泥塑等。

(三)童玩技藝

玩陀螺、捉泥鰍、河硯、田螺、筍龜、蝴蝶、蟋蟀、飛鼠、螢火蟲、垂釣、釣青蛙、撈蝦魚、滑草、打水井、踏踩水車、打石磨、坐火車、烤地瓜、烤香菇、玩大車輪、放風箏、劈木柴、老鷹捉小雞、捉迷藏及扮家家酒。

(四)森林旅遊

森林浴、觀光紅葉、神木、各種竹木加工利用、育苗、栽植、撫育、林池管理、採集各種野生動物植物、蟬鳴鳥叫、林間散步、生態資源保育及產品的展售。

(五)農耕農產

觀光果園、菜園、花園、茶園、竹筍園、桑園、採菇園、挖掘園、農耕作業、育苗、栽植管理、觀賞花木、庭院樹木及產品採摘展售。

(六)漁礁漁釣

近海、沿岸養殖、漁產、漁船、魚釣、捕魚、海草、養殖管理、魚類表演及產品展售。

(七)家禽牧野

各種家禽、珍禽異獸，各種不同產地與種類的乳牛、肉牛、馬、鹿、兔、豬、羊、山豬、貓、狗等馴服者，供遊客觸摸、騎乘、表演、培育經營管理及產品加工展售等。

(八)教育農園

鄉土、親子、市民、兒童、出租、自助、體驗農園、農業公園、自然教室、分租林場、農業、昆蟲、農村文物館、農林漁牧展示館、農業耕作歷史及耕作過程與活動。

(九)農村空間利用

農村、森林、牧場、漁村之旅、假日花市、菜市、茶市、牛墟等市集之遊覽、菜漁牧市場之批發拍賣、各種農產品展覽競賽、參觀各種農業陳列或博物館。

(十)農村設備利用

農村、漁村、林場、牧場渡假、民宿農莊、馬車、漁船之旅、田園與鄉村之旅、老人農莊、民宿村及自然休養村。

七、陳昭郎之分類方式

陳昭郎（1999）從管理的角度來看，以企業觀點並參酌休閒農業的資源特性，將農業的資源型態分為「資產」與「專長」兩大類：

(一)資產

分為「有形資產」及「無形資產」兩類，其中又以有形資產之自然資源及無形資產之人文資源兩項較廣為運用於休閒農場之休閒遊憩活動：

1. 有形資產：包括「實體資源」，即指土地、房舍建築、機器設備等固定資產；「財務資源」即指自有資金及外部資金；「自然資源」即指休閒農業所在範圍內之農、林、漁、牧等資源及自然景觀資源。
2. 無形資產：包括各種智慧財產、行銷通路、品牌及其他人文資源等。

(二)專長

可分為「組織專長」與「個人專長」兩種。

八、陳美芬之分類方式

　　陳美芬（2002）認爲所謂的休閒農業資源，從實質層面來看，係指地方的人、事、物所塑成的資源，故廣義言之可分爲內部資源和外部資源。內部資源主要指休閒農業中，可運用於休閒農業遊憩發展的資源。有關休閒農業的資源分類分爲「生產性資源」（包含農作物、農業活動、家禽家畜的畜養等）；「生活性資源」（包含農村的日常生活、文化慶典、農民本身特質等）；「景觀生態資源」（包含當地地理環境、農村景觀、動植物等）。而外部資源是指休閒農業區的業主或區域範圍內，公部門投入與人爲投入所形塑的資源，並包含個案區外已具備的休閒觀光資源，以及鄰近的觀光遊憩據點等。

 # 第二節　休閒農業資源的本質探討

　　就休閒農業資源的本質、條件及遊憩需求之特質而論，探討其組成要素，使資源分類對象更趨於明確，並且經資源經營理論觀念，以檢討休閒農業的資源本質。縱觀國內外休閒農業發展型態，得知休閒農業是以農業資源（包括環境、產物）爲基礎，以提供休閒、遊憩之使用。若依資源性質而言，休閒農業兼具農業和休閒的特性；利用而言，必須考慮不同方式間之相容利用性。張舒雅（1993）將休閒農業資源的組成條件敘述如下：

一、社會對休閒農業環境及農業遊憩活動有相當之需求

休閒農業資源以行銷觀點即為「產品」，其需求之組合成為所謂的「市場」。因此，資源必須配合市場之供需關係，以發展出適合休閒農業資源之組成內涵與範圍。若就農業環境進行的活動而言，農業地區之環境特質（environmental setting） 需求，涵蓋實質、社會、經營等三方面。

二、有經營意願及經營能力之農民或農業團體

農業資源是「休閒農業」直接組成之供給元素，然無經營意願之農民或農業團體，即使有良善之遊憩市場、豐富之農業資源及經濟補助、亦無法長久地發展休閒農業。

三、農業環境和遊憩使用相容時，不造成相互干擾之現象

休閒農業區所提供之遊憩活動，必須在農業生產資源（土壤、作物等）未破壞，農事生產活動不致影響遊憩活動下進行。

陳墀吉（2003）也指出，休閒農業之資源利用必須結合在地、社會與專業三方面的力量，從居民面、遊客面、規劃面、管理面四個構面著

手，除了考量供給（資源）與需求（市場）因素外，還需掌握天時（時間）、地利（空間）與人和（主客體）。並遵循下列依據：

一、以當地資源與環境特色為出發

　　休閒農業之生產、生活、生態三生一體產業機能來自於當地的自然環境、人為環境與生態資源，休閒農業產業機能之活化，就是將在地資源與環境加以轉化或再度生產（休閒化），並藉此提升附加價值與效益。在地資源往往具有特殊時空意義，是經由歷史澱積而來，具有不被取代的地位，對消費者而言，這是最有吸引力、最感興趣的對象。以當地特有觀光資源與環境為出發，也避免目前國內觀光休閒產業最為人詬病的模仿拷貝。

二、觀光市場之區隔與定位

　　以在地資源與環境特色為出發的休閒農業，在市場區隔與定位中，跨越了區域空間，提升附加價值，也提升了商品與勞務的旅程，更重要的是打破供需市場之時間與空間障礙。這種具有地方特色的特色消費與特殊訴求，奠定了休閒農業經濟體系的地位與角色。也由於供給資源的明確，因此不論市場行銷與推廣或遊客訴求，均有明確主軸與方向，所以休閒農業的市場區隔與定位也隨之明確。

三、時間體系之歷程與詮釋

休閒農業特有資源與環境有其供給之時間週期，若能與市場休閒需求時間週期相結合，就能減小以往所謂淡旺季之限制；若能融合現代季節與傳統節令之行事，契合住民生活與遊客休閒生活律動，就能形成新產業營運時間體系模式，並發展出特定時間下之觀光活動。經由體驗活動與解說教育之途徑，加以知識化、教育化、生活化，使休閒農業之觀光資源供給產生特定意義。特別是當地的文化資源、歷史事件，往往人、事、物與地點是共在的，最具有獨特性，也具有不被取代的地位。

四、空間體系之建構與塑造

現代觀光休憩均強調在地的環境知覺及休閒景觀之塑造，以人的身心安置為核心，適宜住民與遊客發展人與己、人與人、人與物的相互關係；以人的內心世界為本位，適於用以安置身體、慰藉心靈，即是所謂的以人為主體的人性空間。所以農場環境利用方面，諸如動線規劃、環境美化、綠化、造型、設計均可依循農場資源所在的空間意涵，加以重新建構，而非只是一味模仿其他著名農場之環境資源規劃。

五、以當地住民識覺與生活為依歸

農場不只是農民日常生活之場所，也提供遊客消費活動之場所。休

閒農業資源之發展不只是產業的轉化，也是生活的在地轉化，更是識覺思想的轉化。休閒農業資源的開發若能結合當地住民的生活與識覺，以及遊客的生活體驗與價值，則休閒農業能生成新的機能與機制，也能永續營運。

第三節　休閒農業資源之三生資源

各種農業資源種類繁多，根據分類原則應先將其粗略分爲幾大類。而農業生產、農民生活及農村生態之「三生有幸」的觀念已爲眾多學者所引用，而三生觀念的確簡單且完整的涵蓋了所有的資源，「發展農業

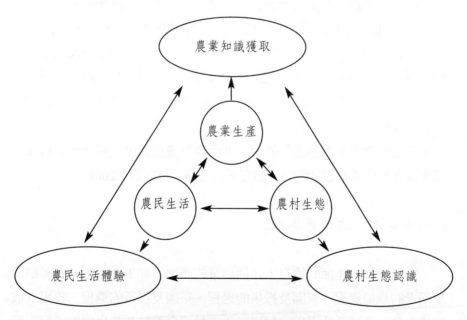

圖3-1 農業資源分類構想圖
資料來源：葉美秀，1998

產業文化，則需同時發展農民、農場和農村所蘊涵的產業特質，而使農業產業文化成為繼續生根繁衍的農村發展基本要素」（蕭崑杉，1991a）。由三生觀念亦可發展出：不同資源型態可發揮之不同休閒活動類型，如圖3-1所示，生產方面的資源，常可提供遊客各種農業之知識；農民生活方面的資源，則可提供遊客不同農村生活體驗；而農村生態方面的資源，則可讓遊客更深一層體會大自然之間的關係，而上述則皆與休閒活動息息相關（葉美秀，1998）。

一、休閒農業生產資源

　　農業生產資源指一切與農業生產相關的資源，而農業生產即為農畜產品的製造，農畜產品的製造係指生產、加工處理、運銷服務及農用品供應。休閒農場可利用的資源則包括了農耕農產、漁礁漁釣、農村設備、農林漁牧作物景觀及其生產過程、加工處理、運銷服務及供應等。而且該資源的面向亦包含一般農村的農作物，也是包含資源項目最廣的一環，而與農作物最為密切相關者即為耕作活動，與耕作活動相輔相成的農具亦包括在此一項目中，為了突顯農具方面不應僅止於展示應用方面，還能與真實的農耕工作結合，進而作為遊憩活動使用。所以農業生產資源在於休閒遊憩活動的目的有下列三個（林儷蓉，2001）：

(一)農畜產品的生產場所

　　指生產農畜產品的地方，包括農業的產地及其生產過程，如：稻田及稻米的栽植過程、果園及採果的過程、茶園及採茶的過程、牧場（放牧或牛欄）及擠乳的過程、林場（人工林或自然林）及伐木的過程、養

殖場及養殖漁業的過程，甚至是品種改良的過程及成就等等，從這些生產的場所中可瞭解農畜生產的地理位置與特殊景觀，農畜產品的生產程序以及從事農業的情形。

(二)農畜產品的加工場所

加工的目的在於將農畜產品經處理後以利於保存或運銷，而加工的場所指的即是加工的地方及加工的過程，如：參觀製茶場及茶業的製作過程，梅的醃製場及醃製過程，奶酪的製作以及火腿的製作、木材加工廠及加工的過程等等。參觀加工過程可以瞭解到農畜加工產品的處理過程以及農業與加工產業配合的情形。

(三)農畜產品的銷售場所

指運銷或販售農畜產品的地方，包含了從產地運至農畜產品的銷售點的過程及將農畜產品行銷與推廣的過程及地方，如：農會的農產運銷站、批發市場、零售市場、產業博物館或解說中心、安排農畜產品的促銷活動等等。參觀此項過程可以瞭解農畜產品如何從產地運輸到各地，再送至服務顧客的地方，認識農畜產銷之間的關係及農畜產品與其他相關產業結合的情形。

而農業生產資源則可再細分如下所示，包含農作物、農耕活動、農具以及家禽家畜等四方面，分述如下說明之（葉美秀，1998）：

(一)農作物

農作物依據學者們的分類方式，主要可以區分為糧食作物、特用作

物、園藝作物、飼料綠肥作物以及藥用植物等項目，各種作物除了基本
上供作食物或加工食品外，其他可能之應用並略述如下：

1.糧食作物（常用於農田景觀及農耕活動體驗之用）

(1)穀類作物：絕大多數屬於禾本科，主要作物有稻、小麥、大麥、
燕麥、黑麥、玉米、小米高粱、粟、黍、稷等。應用於常可呈現
大面積，風吹如波浪狀的景觀，各種禾本科果實亦爲做乾燥花的
優良材料。

(2)豆類作物：屬豆科，主要爲提供植物性蛋白質，主要作物有大
豆、豌豆、綠豆、小豆、荚豆等。常可用於鄉土綠籬植物、綠肥
植物等。

(3)薯芋類作物：主要生產澱粉類，包括甘薯、馬鈴薯、木薯、豆
薯、山藥、魔芋等。常可作爲地被植物之觀賞。

2.特用作物（常作爲加工品之用）

(1)纖維作物：如種子纖維的棉花；韌皮纖維的黃麻、大麻、洋麻、
苧麻。與生活上關係之聯想與說明、作爲特殊造景用等。

(2)油料與糖料作物：主要有油菜、花生、芝麻、向日葵、甘蔗及甜
菜等。可作爲景觀植物、製作過程之操作與參觀等。

(3)嗜好作物：主要有煙草、茶葉、咖啡、薄荷、啤酒花等。可作爲
植物介紹、應用部分認識及各種品嚐方式等。

3.園藝作物

(1)果樹：分爲常綠果樹與落葉果樹兩種，常綠果樹有香蕉、柑桔、
鳳梨、荔枝、枇杷等；落葉果樹包括李、梅、桃、蘋果等。

(2)蔬菜：分爲根菜類如蘿蔔、大頭菜、胡蘿蔔等；莖菜類如洋蔥、

大蒜、竹筍、薑、芋等；葉菜類如甘藍、萵苣、菠菜、蔥芹菜等；花菜類如花椰菜、金針菜、青花菜；果菜類如黃瓜、絲瓜、南瓜、冬瓜、茄子等；菇蕈類之洋菇、草菇、木耳類、香菇、金針菇等。作爲民眾農事參與、鄉野料理之現採材料或作爲景觀植物用。

(3)花卉：切花或盆花類如菊花、香石竹、翡菊、金魚草；球根類之唐菖蒲、海芋、百合及水仙等。應用與參觀、採摘或作爲景觀植物。

4.飼料與綠肥作物

包括豆科與禾本科作物；應用於農田景觀及有機農作之用。

5.藥用作物

較多常見的有人蔘枸杞等；常作爲藥膳或草藥園之用。

(二)農耕活動

隨著農作物之不同而有不同的農耕活動，以下依水田、旱田、果園、蔬菜、花卉以及茶園等特殊作物之耕種分別敘之。

1.水田耕種

主要如水稻（插秧、巡田等）、另如蓮花、菱白筍等水生作物之耕作。常可用於耕作、採收階段之參觀或活動參與等。

2.旱田耕種

如玉米、高粱、花生等作物之耕作。常可用於耕作、採收階段之參

觀或活動參與等。

3.果園耕種

包括木本類或蔓藤類果樹，包括修剪、疏果、套袋、採摘等工作。可用於過程解說或採摘等。

4.蔬菜、花卉耕種

包括根莖葉菜各種蔬菜之製畦、播種、管理、採收等。可用於採收活動或直接出租。

5.茶園等特殊作物耕種

包括修剪、採茶、製茶等。可用於採茶活動、比賽或製茶解說等。

(三)農具

農具乃根據耕作需求因應而生。如以稻作為例，其流程為開墾、掘土整地、整田、種植、耘田除草、捉蟲噴藥、汲水灌溉、收穫等，各單項均有其主要之農具與功能；另一類則為農家必備的一般性農具，如運輸工具、貯存工具、盛裝工具、防雨防曬工具等。以下列舉各項農事所配合運用之農具及其功能條件如下：

1.耕作工具：如水田或坡地果園之耕作用具不同，種類如鎌刀、柴刀、鋸斧、鋤頭、畚箕、篩子、剗子、脫殼機及鼓風爐等。可作為展示或實際操作、作為紀念品等。

2.運輸工具：人力車、畜力車、鐵牛車、吊籠等。可作為展示或遊園之交通工具。

3.貯存工具：茄櫥、古笨亭、大陶缸。可作為功能解說或展示品。

4.裝盛工具：如麻袋、籮框、畚箕、木桶、鉛筒等。可作爲手工藝
　品或裝飾品。

5.防雨防曬工具：如斗笠、簑衣、龜殼等。常供遊客穿著、裝飾品
　及功能解說。

(四)家禽家畜

區分爲家禽及家畜兩類敘之：

1.家禽類：包括雞、鴨、鵝、火雞等。可認識、觀賞、餵養等。

2.家畜類：包括兔、豬、水牛、黃牛及山羊等。可認識、觀賞、餵
　養或騎乘等。

二、休閒農業生活資源

　　休閒農業生活資源的形式十分多樣，除了食衣住行育樂等各種與生
活息息相關的項目之外，還包含了童玩技藝、人文藝術、飲食文化、名
勝古蹟、民俗祭儀及倫理道德等以人的力量爲發展之資源特性，這些資
源可發展成許多相關的活動，學習到先人文化的精神及意義，而這些資
源利用的特質大致上可說明如下兩點所示：

(一)農家文物展示

　　指農民日常生活常用的器具、農務用工具的展示及農村空間的利用
等，如參觀舊時農家古厝、農家用品的展示及解說、參觀當地文化（原
住民文化、客家文化等）的展示等等，瞭解農業社會的生活情形及環

境，懷想舊時生活的艱辛。

(二)農家生活體驗

指農民平日的農務及生活情形的展現，亦包括當地的特殊文化及活動，如體驗農民一天的生活、農家休閒活動（泡茶、童玩、捉泥鰍等）、慶典活動（參觀迎神轎、賞花燈、豐年祭等）、烤地瓜、坐牛車、滾草包等等，從動態的活動中體驗農家的生活，學習不同以往所獲得的知識。

如將該特性類似者集合再分為農民本身特質、包含食衣住行的日常生活特色、農村文化與慶典活動等三大項目（林梓聯，1997f、1997g；葉美秀，1998；林儷蓉，2001）茲說明如下所示：

(一)農民本身特質

在農民本身特質方面的資源是非常重要的，尤其是在特色表現方面，農場資源或許相近，但農民特質絕對不同，如語言、宗教、群性及其人文歷史等，皆與當地所展現出的農民生活息息相關，列舉說明如下：

1.當地的語言

有國語、閩南語、客家語、原住民各族之語言等，其中又可因地點之不同而有腔調上的差異（如美濃客家、北埔客家的差異）。而其應用可在於說書、詩會、語言學習及特殊語言解說等。

2.宗教信仰

如天主教、基督教、佛教、道教、大乘佛教及一貫道等。可應用於

參與各種宗教特殊節慶及慶祝等，如內門的宋江陣。

3.農民特色

如個性、群體性、性情等特質（如好客、熱心）。可應用於進行適當安排作為各種活動示範、導覽及解說等。

4.人文歷史

如祖先開發史、地方傳說或神話故事等。可應用於進行適當安排作為各種活動示範、導覽及解說等。

(二)日常生活特色

以食衣住行為最基礎的分類方式，住的方面再擴大為建物本身與室外的空間，育樂方面則歸納於下列的文化慶典項目之中：

1.飲食方面

包括飲食的種類、烹調、加工貯藏、有關飲食的習慣、用具及禁忌等。可應用作為鄉間點心、各餐餐點、烹飪教學及用具作為紀念品等。

2.衣物方面

如布、染布、衣服、帽子、飾品等。可應用於作為教作、展示、紀念品等（如客家的藍杉）。

3.建物方面

包括土地公廟、民間廟宇、農宅等（如夥房）。可應用作為參觀、解說、餐廳及民宿等。

4.開放空間

　　包括村莊、市場、養殖場、魚池、廣場及具有歷史意義的空間等。可應用作為參觀、解說及活動的場所。

5.交通方式

　　道路、交通工具、運輸農產品的方式（如縣市邊界、流籠）等。可應用於參觀路線、交通工具之體驗及參觀。

(三)農村文化及慶典活動

　　農村文化及慶典活動因深具地方特色，乃是最吸引遊客之處，如宜蘭頭城搶孤、高雄內門宋江陣等一次的活動便可吸引十萬人次的遊客，以下分為工藝、表演藝術、民俗小吃及慶典活動說明之：

1.工藝方面

　　民間技藝、雕刻、繪畫、泥塑、編織及童玩等。可應用於建築設施物的裝飾上、表演、教作與作為紀念品等。

2.表演藝術

　　如雜技，樂器如管樂器（如笛子）、弦樂器（如三弦琴）、簧樂器（如樹葉）、打擊樂器（如鼓）、戲劇、講唱、地方歌謠（如客家山歌）及舞蹈等。可作為表演、體驗、教學之用（如原住民舞蹈、客家山歌等）。

3.民俗小吃

　　可分為禽肉類、畜肉類、海鮮類、米麵類、糕餅、甜點、糖果類、

■米貢祭為原住民的傳統慶典活動，可讓遊
　客體驗原住民的慶祝方式

冰品、飲料類及醬料類。可作爲教
作及品嚐之用。

4.慶典活動

　　如各種宗教之儀式或活動、野
台戲、豐年祭、賞花燈、舞獅、划
龍舟等。可作爲觀賞、解說、活動
參與體驗等。

三、休閒農業生態資源

　　休閒農業以利用自然景觀所構築而成，蘊涵了豐富的生態資源，包
括了地理景觀、森林旅遊、自然環境景觀資源以及農村之地理、氣象、
生物、景觀等，有助於瞭解生物與非生物之間的相互作用、生物與生
物、生物與環境等之相互作用（孫儒泳等，1995），大致上不外乎下列三
類（林儷蓉，2001）：

(一)動物、植物及其他生物

　　指休閒農業區範圍內的微生物、昆蟲、植物、動物等，如賞鳥、聆
聽蟬鳴鳥叫、觀察蝴蝶、螢火蟲、蛙類、原生植物、台灣特有植物、花
卉等，從觀察資源的活動中瞭解生物的生長環境及特性。

(二)實質環境

指休閒農業區範圍內的地形、氣候、土壤、水文，如觀察日出、雲霧、地形起伏、山川、湖泊、森林、飛瀑、峽谷等，可以與自然科學的教材相互驗證並可實際感受到生態之美。

(三)生態體系

指休閒農業區範圍內的生物與非生物資源相互作用而成之各種生態環境，如副熱帶雨林群系、河川生態環境、食物鏈及食物網的形成、動植物族群的繁衍等，從活動中真正感受到自然界中各體系的生存方式。

然休閒農業資源發展為休閒活動的規劃上，除了基於該地方的特色外，必將該地方資源做充分且深入的發揮，使其多樣化、精緻化與獨特化，而生態資源是一項最與地方特色相關的項目，且其與生產、生活環環相扣，惟有三者同樣受到重視，方能達到休閒農業強調健康、自然、知性的要求。以農村生態的豐富性與重要性而言，相當值得更進一步的發掘與應用。配合農業的特性，並依日後可能發展為遊憩的方向，將農業生態資源再詳細分類為農村氣象、農村地理、農村生物及農村景觀資源等各項目，分述說明如下所示（葉美秀，1998）：

(一)農村氣象

氣象與農業息息相關（有人亦說農業是看老天爺的臉色吃飯），而農村氣象指的是當地特殊之氣象而言，包括氣候與農業的關係（如四季、二十四節氣及七十二候等，可應用與解說、當季的觀察與體驗）、氣

象預測的方法（如預測下西北雨、出太陽、颳颱風等，可應用於現場觀察、解說預測方法等）及特殊的天象及氣象（如日出日落、月之陰晴圓缺、雲之形狀與色彩、霧氣及雨景等，可應用於遊客的觀賞、感受及體驗等）。

(二)農村地理

農業資源的種類與地理環境密不可分，如地形之坡度、土壤及水文皆可決定農產品種類的重要因素，以下分別就地形、地理、生物與當地農業之關係說明之：包括地形與當地農業之關係（如山坡地之茶園、沼澤地之蓮花田及旱地的花生園等）、土壤與當地農業之關係（如肥沃處與貧瘠處之不同農作等，可應用於地形、地質、土壤與農作物關係的解說）、水文與當地農業之關係（如灌溉水源、飲用水源、家用水源及漁撈處等，可應用於休憩遊樂、活動體驗、水文與當地農業關係之解說）。

(三)農村生物

各種生物為整體農村帶來活潑的氣息，除植物外，各種鄉間動物繁多，分述如下：鄉間植物如各種長在田邊、水邊及山野間的草本及木本植物，可作為鄉間餐點之野菜、野果、野花、藥膳之藥草等，及其與農作物之間關係之生態解說。鄉間動物，鳥類如鷺鷥，兩棲類如青蛙，水族如泥鰍、河硯、蝦魚，小型哺乳動物如田鼠、飛鼠等，可作為觀賞、捕食、解說與農作物之間的關係之生態解說。鄉間昆蟲如蝴蝶、蜻蜓、螢火蟲、農業益害蟲等，可作為觀賞、捕捉、解說與農作物之間的關係之生態解說。

(四)農村景觀

農村景觀基本上是上述所有資源的綜合體，但某些特殊的景觀值得我們特別駐足觀賞，Alan Jubenville（1993）所提出之景觀類型包括涵蓋整體農村景觀之全景景觀，指出單種特別作物等之特色景觀及圍閉、焦點景觀等，對於較次要的框景、細部、瞬間景觀亦包括在內，分別說明如下：

1.全景景觀

以地平線主導之景觀，通常由遠處來觀賞。如山地中之村落、平原中田野間之集村或散村等。可應用於眺望、拍照留影及地理解說等。

2.特色景觀

如稻田景觀、果園景觀及傳統聚落景觀等。可作為遊覽體驗、拍照之活動。

3.圍閉景觀

被地形、牆或樹所圍閉起來的景觀。如村莊中的巷道、大樹蔭蔽的林間等。可作為視線引導或作為休憩空間使用。

4.焦點景觀

指可吸引人視線的、具明顯標的物的景觀。如一種特別的農作物、大樹、一間著名的廟宇等。可作為說故事、拍照等用途。

5.次級景觀

　　包括框景景觀（指被大樹或建物等框住的景觀。如植栽群所框出之景觀、巷道尾端及建物之天際線，可應用於在框景處創造優美的景觀或在優美的地方創造框景的效果）、細部景觀（指較細部，需走近較能體會的景觀。如稻穗之美感、果實的花朵在樹上發出淡淡的香味、農宅門窗上的圖紋等）、瞬間景觀（不是經常存在、偶爾或定時出現的景觀。如氣象景觀、耕作景觀、蛙鳴及鳥叫等。可應用於事先安排或勘查的觀察活動，或由遊客自行體會）。

　　休閒農業的生產、生活及生態資源可充分地讓遊客認識農業上的知識、體驗不同於平日的農家生活及戶外活動的訓練，達到認知上的知識灌輸、情意上的環境體驗及技能上的體能培養。

第四章
休閒農業之自然資源調查

　　依據大陸學者盧雲亭（1993）在現代旅遊地理學一書中指出，觀光資源是為旅遊者提供觀賞、知識、渡假、療養、娛樂、休息、探險、獵奇、考察研究的基地，也就是構成旅遊的三大要素之一——客體，是旅遊業賴以發展的物質基礎。要發展旅遊業，首先要查明觀光資源的現狀，包括資源類型、數量、規模、級別、質量、特點、成因及開發利用情況、價值功能等。因為只有弄清了資源條件，才能制定出全面的、合乎客觀實際的旅遊發展規劃，才能對一個地區的旅遊發展方針和目標進行客觀的研究。觀光規劃者的任務就是要清查各地觀光資源，進行系統的科學分類，探討它的合理利用途徑及其潛力，進行實事求是的技術經濟論證和評價，提出發開利用的方案。對那些能被人們「創造」的人文旅遊資源，規劃者也應依其旅遊區的自然地理特色和文化傳統，提出「創造」的方向和內容，作為發展旅遊業的科學依據。

　　觀光資源調查分為實質環境與非實質環境調查，其資料的蒐集方式又可採用既有文獻蒐集及現場勘查等。就蒐集資料的範圍與種類，應有下列四類：

1.觀光資源所在地外在影響因素：如交通、地理區位。

2.觀光資源所在地內在影響因素：

　(1)自然條件：氣象資料、地形、地質、土壤河川水文、動植物資源、含塵量、自然景觀、生態景觀。

　(2)人文環境條件：歷史沿革、人口結構、經濟條件、產業結構。

　(3)土地使用現況調查。

　(4)社會經濟條件：居民社會結構、所得、遊憩型態、意願等。

　(5)區域內遊憩資源及區域外遊憩資源的調查分析與比較。

3.觀光資源的市場需求：旅遊人口、遊客偏好。

4.觀光資源的景觀環境：景觀空間、景觀資源。

　　有關觀光資源調查方法，可依據蒐集資料的範圍與種類，採取下列

方法（李銘輝、郭建興，2001）：

一、田野調查法：自然與人文環境調查

　　田野調查的方法很多，各種不同的資源應使用各種不同的現場調查方法。一般而言，使用田野調查方法，如果施行的步驟與執行的過程方法正確，則田野調查所蒐集到的資訊將為最可靠與最正確的，但所需之經費非常龐大，同時又較浪費時間。

二、相關文獻及檔案資料蒐集法

　　自然與人文環境資源調查相關文獻及檔案資料蒐集法乃是由官方資訊或其他研究機構或從文獻與檔案取得資訊的方法，是為資訊蒐集最為經濟的方法。

三、問卷調查法

　　針對居民、遊客、社區觀光相關人士設計問卷，進行調查，三者問卷有共容性，有相同的問項，可作比較分析，也有相異的問項，可作為分析之參考資料。

　　休閒農業資源之調查與一般觀光資源之調查過程與方式略有差異，主要在休閒農業本身之環境地區與資源內容、使用方式、分類習慣等屬性差異。

第一節　調查地區的基本描述

　　休閒農業區位的描述是一種基本且具有差異的規劃說明，對休閒觀光遊憩等行為而言，有關區位的差異描述與界定卻是基本且必須要確定的。如同一地區中自然資源（如動物、植物），及人文資源（歷史故事、古蹟、傳統農事）或者特殊的地質地貌等，都是相當重要且息息相關的。因為休閒遊憩觀光等資源，並不是具有不同形式的單一現象，而是一種錯綜複雜不同現象的組合，每一現象具有不同的資源需求，為的是滿足不同遊憩參與者的需要與欣賞，並且每一個參與者又可從不同的區位資源中獲得滿足（如景觀、天文、動物、植物、地質及水文等）。遊憩資源的利用及其命名、分類、描述等問題，亦需要多方面的討論，規劃者或經營者不僅認識到此一問題的複雜性，同時也必須注意其重要性，而且每一個地區因其本身所具有的差異性，其描述或分類的方法均不相同，必須要謹慎且詳細的考量，不可貿然的複製其他地區的內容及方法（吳必虎等譯，1996）。

一、區位的描述

　　對於發展的區位描述，可由設施的區位及活動的區位兩方面討論。

(一)設施區位

　　對現有的設施加以統計和命名，可以為經營規劃者提供最為有用的資訊。每一位經營者從孩提時代起，就有命名與計數的經歷，所以在描述上述的過程時，嚴格將其與通用方法區分開來，是很困難的。一般來說，有下列四個步驟：

　　第一步：定義，對一切事物來說都是最基本的。一個良好且可使用的定義，應該避免不可測定與不可觀察的特徵，故經營規劃者以客觀、明確的情況來描述遊憩活動。休閒遊憩活動亦可能是一種心理狀態，但除非該狀態對景觀或人類行為產生了可觀察的影響，否則經營規劃者是無法得知的。遊憩休閒活動可以是某一特定社會集團通常公認的一系列「遊憩」活動，也可以更廣泛地定義為任何非經濟原因所進行的活動（如烤肉、野餐、賞景等）。

　　第二步：解釋，即選定測定要素和描述尺度。任何單一測定要素只強調設施發展的一個方面，因此，經營規劃者最好能使用好幾種要素來說明之。例如：用列表方法羅列出設施數量、設施面積或面積百分比等。也可利用人口數或其他規模的人口數測定，如男性與女性的比例、某一職業在全區域人口中所占的比例。又或者利用面積區域圖形，說明區域設施所在地的區位關係。

　　第三步和第四步：統計與總結，目的在於對描述作出結論。用於描述經營規劃的資料，一般來源有兩個：專為一特殊目的而蒐集的資料（第一手資料）和其他規劃者為其他目的蒐集的資料（第二手資料）。第一手資料，不論是問卷調查、實地考察或從實驗室而得，都是研究規劃者在其他地方得到的資料，研究規劃者不必擔心定義和統計一致性的問題，如果有必要，研究規劃者還可以對某特殊情況和觀察到的事物加以

評價，以保證課題的最終目的。但蒐集第一手資料代價很大（包含時間、金錢與人力），費時較多，而且需輔之以行政手段（如公務機關要發文等等）。第二手資料，比如規劃檔案、地圖、統計報表以及全區域人口調查等，對使用這些資料的規劃者來說，可避免經費和行政等方面的問題。

(二)活動區位

對人的統計要比對設施的統計複雜得多，因為遊客總處於川流不息的流動之中。遊客數量的模式，不光隨著天氣、一天中的時間、一週中的日期、一年中的季節而變化，還與人群對其自身的感應息息相關（如遊憩衝突中的忍受度或擁擠度等等）。

二、資源的調查評價

對於資源調查後的評價方式，可透過算數法、解析法或歸納法論之。

(一) 算數法

無論規劃經營者是主動研究簡單的資源天然賦存情況，還是某地區發展某種形式的遊憩可能性，最簡單的評價方式就是，首先定義認為重要的資源，然後對這些資源進行統計。規劃者既可以用簡單的點數法，也可以在數學上建立相對複雜的「系統」模型，綜合考慮各描述性的變量，進行資源評價。

(二)解析法

　　為一種更為先進的資源評價方法，包括解析分類法和歸納分類法。解析分類法就是把某一個地區，或某一組資源逐級將其劃分為各階層的過程；而歸納法正好相反，逐級把資源組合成為更為一般的類型。

(三)歸納法

　　歸納法要求經營規劃者對作為最終結論的「總體」描述，需有一定程度的理論理解，除此之外，應用歸納法的要求與運用解析法的要求幾乎是一樣的，在實踐的過程中並不容易做到，因此相對來說，已做的歸納法規劃是寥寥可數的。

三、區位與資源印象的描述

　　印象描述可分為原象描述（naïve description）、偏好描述和評價描述三種形式。原象描述只需報告遊憩者所感應的印象事實，並不需要對他們的好惡加以討論。而偏好描述既要反映遊憩者的印象，也要反映遊憩者的好惡。最後，評價描述以一中間標準為指標，比較對某一資源的評價。

第二節　自然資源之植物資源調查

　　植物為生態系中最主要之生產者，為構成生物社會之基礎。對一地區植物進行調查，有助於對該地區植物生態之瞭解。對休閒農業區或休閒農場所生育之植物種類進行全面調查與記錄，有疑義之種類並加以採集，製作標本，委託專家鑑定，以供製作本地區之植物名錄（周昌弘，1980）。

一、資料蒐集方法與內容

　　可分為次級資料（第二手資料）與初級資料（第一手資料）的蒐集。

(一) 次級資料

次級資料蒐集方法：
1. 調閱台灣五千分之一林區相片基本圖。
2. 參考地形圖沿道路、登山步道、邊界、村落、分區使用及風景點，規劃旅遊動線，以顯示各部分地區較為特殊的植物生態資源。
3. 蒐集以往之調查及規劃報告，以充分瞭解當地植物特色及景觀。

(二) 初級資料（第一手資料）

初級資料蒐集方法：

1. 現場採集、辨識及拍照：在不同地點之步道，分別採集植物樣本，並且依照高、中、低林相區分，再加以判斷每個地點之生態環境以及物種習性。

2. 採集製作、鑑定與植物名錄之建立，確實掌握實地植物資源：將採集之樣本製作成標本後加以鑑定，然後依鑑定出來的標本，判斷優勢種類，找出優勢種類之形成原因，以探究是否為自然或是人文因素，並針對其因素研究起源。次之，結合當地歷史、地名、特產及風俗習慣等各項因素，與當地植物資源相對照，並彙集相關資料做為導覽解說資料。

3. 提供管理單位植物資源資料，以供遊憩管理之用：將植物資源依地區、型態、特殊形狀、特徵、經濟用途及觀賞用途作整理，並且規劃出適合民眾休閒旅遊之路線，以利於解說和導覽。

(三) 植物資源調查的目的

植物資源調查的目的有：

1. 調查休閒農業區或休閒農場內所有植物種類，以瞭解本區植物資源分布情形，供管理單位後續規劃及管理參考。

2. 調查休閒農業區或休閒農場內特有、珍稀，及瀕危植物種類作為後續保育及管理之依據。

3. 特殊的植物形態，具有色彩變化的花朵或樹葉的植物種類，提供在遊憩發展、景觀資源及生物資源潛力分析之基礎資料。

4.瞭解本區植物生態景觀或週期的變化，以供自然生態旅遊及解說題材之構想內容。

二、植群調查方法

植物社會往往因面積太大，觀測不易，爲了節省時間及勞力起見，可取樣品加以調查，即爲取樣。取樣之目的包括定性與定量兩方面，定性即鑑定植物之種類，通常以種爲基礎，調查樣區內每一植物之種類；定量則爲調查每一植物之數量，如株樹、優勢度等植物社會數量。若依樣區之形狀來區分，取樣方式包括下列幾種（朝陽科技大學，2001b）：

(一) 等徑樣區

即取樣時之形狀爲規則而整齊，如方形及圓形等。方形樣區每邊均相等，設置較方便，可以在任何植群中取樣。圓形樣區之設置更爲簡便，只要設立中心點，以一定半徑之測繩或皮尺拉直而圍繞一圈即可，只適用於草原或幼苗區，在森林中因會有樹幹之阻擋，通常無法順利拉出一圓形區。目前台灣森林植群之調查，多採用方形樣區，造林地幼苗存活率之調查，則有採用圓形樣區者。

(二) 長方形樣區

當樣區之長度及寬度不相等時，即成長方形樣區。若長度遠大於寬度，樣區呈長帶狀，即稱爲帶狀橫截樣區。此兩種樣區常用於推移帶之取樣，因推移帶之植群變化，常呈現梯度，若此種樣區之長軸橫跨其變

異方向，則所得資料變異最小，較具代表性。

(三) 直線橫截樣區

將帶狀樣區之寬度縮小爲零，則樣區呈一直線，稱爲直線橫截樣區，此種線形樣區僅有長度，沒有寬度，適用於調查構造較低之植群被覆或森林之下層植物，植物之數量，由截取線上之長度表示之，可作爲優勢度之指示，而在所有測線上出現之次數百分率可計爲頻度。但是本法不能調查株數或密度，在植物調查較爲少用。

(四) 點狀樣區

即沒有長度及寬度，僅有點的位置者，稱爲點狀樣品法，即在林區內設立許多測點，僅有位置，沒有面積及邊界，故亦可算是無邊取樣法，可用以計算植物社會介量，與面積樣品法大同小異，故可說是面積樣區法之變形。

第三節　自然資源之動物資源調查

日間以鳥類調查爲主，兩棲爬蟲類及魚類、哺乳類動物爲輔的方式進行，一來是由於後幾類易受干擾，二來是因爲它們都有夜間活動的趨勢。到了晚間則是以後者爲主，鳥類資源則以夜行性的猛禽爲觀察對象。休閒農業區或休閒農場後續生態遊憩規劃也以類似方式進行設計，使遊客於休閒農業區中進行兩日以上的行程或是夜間觀察，並可於當地

進行消費，以刺激當地產業發展。調查的路線則以區內現有的登山步道或較自然地區爲主，目前優先建立當地的生物資源基本資料，後續或可建議配合地理資訊系統建立更詳盡之遊憩資訊（朝陽科技大學，2001a）。

一、鳥類、兩棲爬蟲類、魚類及哺乳類

本部分調查以魚類、兩棲爬蟲類、哺乳類及鳥類爲主，除了針對風景區內的動物相進行探勘之外，也瞭解遊客於當地所進行的遊憩行爲模式，希望能在進行遊憩規劃時，將生態資源與旅遊路線配合規劃。

(一)鳥類調查

1.調查地點選定

在探樣地區內選各種不同類型的棲地，並選擇遊客較常進行活動的步道進行調查。

2.調查方法

採穿越線調查法，爲避免停留一地過久導致重複計數，或調查速度太快而錯失鳥種，理想的調查速度大約爲每小時步行一公里。調查紀錄項目包括鳥種、繁殖及棲地型態等。

(二)兩棲爬蟲類

1.調查地點選定

在採樣地區內選各種不同類型的棲地，如水池、溪澗、樹林等。

2.調查方法

(1)目視預測法：在一定時間內，有系統的走過一特定段落的棲地，將眼睛所看到的兩棲類動物種類數目記錄下來。此法可在樣區內設穿越線，沿著一特定方向，取固定的長度來進行調查。

(2)穿越帶鳴叫計數法：在無尾兩棲類中，大部分的青蛙都有獨特的求偶叫聲，此法即利用此一特點來進行調查。由穿越帶兩側鑑定音源個體之種類及數量加以統計，至於兩側聽到的範圍要定多大，就需視種類及調查環境而定。

(3)穿越線取樣法：在自然環境中，各物種之顯現往往呈現梯度變化的情形，因此，穿越線取樣法在棲地中可以沿著環境因子的梯度變化情況設立來進行調查。

(4)繁殖地調查法：許多兩棲類在繁殖時會大量聚集在水域附近，因此，在繁殖場附近可用目視預測法來計數成體。

(三)魚類

1.調查地點選定

採樣地區為調查站一百公尺內河段。

2.調查方法

(1)電魚法：以八至十二伏特電魚器採樣，所得魚類在鑑別後即放回棲地中。

(2)魚籠誘集法：以魚籠在樣區內進行採樣，鑑定後並當場釋回棲地中。

(四)哺乳類

1.大型哺乳動物：採穿越線調查法，沿線觀查哺乳動物的足跡以及樹幹抓痕等所遺留的痕跡。另外亦可採集或觀察排遺。

2.小型哺乳動物：沿獸徑設立薛門氏捕捉如野鼠等小型哺乳動物。

二、昆蟲資源

此部分利用各種調查方法記錄區內之昆蟲相，並採集蒐集區內之昆蟲資源種類，建立基本之昆蟲名錄、標本及幻燈資料，以供保育、經營、管理及教育推廣之參考依據。昆蟲資源的調查方式包含路線的選擇、記錄時間的挑選及調查方法的選用。

1.調查路線

(1)沿步道兩旁各兩公尺帶狀範圍。

(2)以休閒農業區或休閒農場的範圍之對角線進行穿越線調查。

(3)沿休閒農業區或休閒農場的周界邊緣調查。

2.調查時間記錄

包括白天及夜晚，或某一特定的時間點。

3.固定樣區調查方法

每樣區調查方法各是重複做為昆蟲相固定樣區，主要採用方法，分述如下：

(1)黏蟲紙誘捕法：利用昆蟲對顏色之誘引於特殊色紙塗裝黏蟲膠，並於一‧五公尺高度設置黏蟲紙，藉以黏捕不同種類之昆蟲，同時作為長期監測調查之依據。

(2)腐肉陷阱誘集法：於土表挖掘洞穴置入漏斗型誘集罐，罐內放置腐肉誘引肉食性如步行蟲、埋葬蟲、鰹節蟲、麗蠅、蟋螽及閻魔蟲等。

(3)水陷阱誘集法：於土表埋入一水杯，內裝有FAA，經七日後於放大鏡下鏡檢，調查土表活動彈尾目、鞘翅目及直翅目等種類。

4.非固定樣區調查

(1)林冠層昆蟲調查：林木由於為競爭陽光進行光合作用，樹冠稍頂發育旺盛，因而提供食葉性昆蟲和心梢害蟲主要的分布區，另樣區內之高大喬木開花時會吸引許多的昆蟲，而此類喬木均在七至十二公尺，其調查法較為困難，通常需要較高超之攀爬技術、目視搜索以高枝剪、玻璃纖維長竿捕網或掃網進行採集及調查，才能採集到訪花的昆蟲。

(2)下木層昆蟲調查：以燈光誘集法於夜晚較空曠處架設誘集燈，利用昆蟲之向光性誘集鱗翅目蛾類、鞘翅目鍬形蟲、兜蟲、步行蟲、叩頭蟲、脈翅目草蛉、螳蛉、姬蛉、廣翅目大齒蛉等。在沒

有電源處則需利用蓄電池或發電機，有時較費力而不方便。

(3)灌木層昆蟲調查：以捕網法在林間利用發酵之水果引誘蝶類或守在花叢間等待採蜜之蝶類、蜂類或日出性蛾類，以直徑較大（四十公分以上）之蟲網捕捉。

(4)草本層昆蟲調查：以掃網法於指定樣區內對其中之植物群，利用口徑較小（三十公分以下）捕蟲網，以8字形揮網法，將草叢中躲藏在葉面或葉背之昆蟲，掃落網內並帶回鑑定。

(5)地棲昆蟲調查及採集：以目視搜索與掃網法方式進行，除了少數水生及寄生性昆蟲外，幾乎大部分的昆蟲都可在地面或土表處採得，如在朽木中石塊下可採得甲蟲幼蟲黑豔甲、蜚蠊、白蟻及螞蟻；動物糞便附近可採得糞球金龜及蠅類幼蟲；動物屍體下可捉到埋葬蟲及鰹節蟲等。

5.隨機調查

(1)直接觀察法：於調查區內循調查路線以肉眼直接觀察，判定調查區內飛行棲息之中大型蝶類及蛾類。

(2)捕網法：以捕蟲網循調查路線中之蜜源植物或人工誘餌，以捕網捕捉小型之蝶蛾，或不易由目視判定之蝶蛾。

第四節　自然資源之地質、地形資源調查

在進行資料蒐集方面，包括衛星影像、氣候資料、電子地圖、DEM資料、土地利用資料等；其次，進行現地勘查，配合全球衛星定位系統即時取得座標點位資料，並對調查地點拍攝幻燈片。上述之資料透過

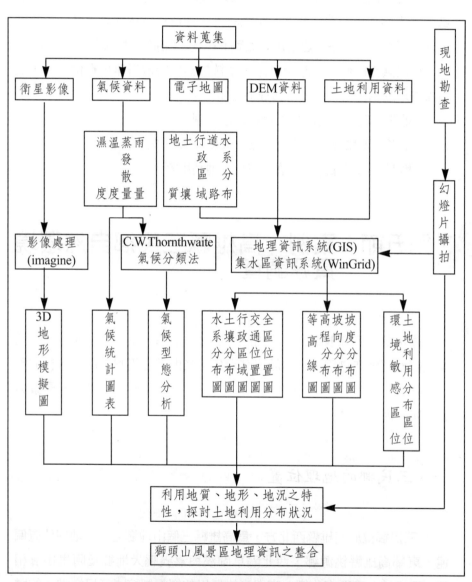

圖4-1 地質、地形及地況資訊系統規劃流程圖

GIS、WinGrid、影像處理及氣候分類等專業軟體進行整合分析，除可與區內之土地利用分布狀況進一步探討外，亦可作為休閒農業區、遊憩區或風景區地理資訊整合之應用，如圖4-1所示（朝陽科技大學，2001a）。

現場調查時配合全球衛星定位系統儀器即時取得座標點位資料，並對調查地點拍攝幻燈片，所調查項目如下：

1.地質：環境地質圖及風景區之地質圖。
2.地形：區域概況、高程分布、坡度分布及坡向分布等。
3.地況：水文條件、土壤分布及土地利用等。

第五節　案例：高雄縣三民鄉自然環境資源調查

高雄縣三民鄉地處山區，為原住民之生活區，當地原住民以傳統農業及部分經濟作物為生，由於沒有現代工業開發之衝擊，所以保存完整之天然生態面貌，人為破壞也少，自然及生態觀光資源豐富，風景秀麗，宛如世外桃源。

一、三民鄉的地理位置

三民鄉位於高雄縣西北方，為高雄縣三個山地鄉之一，地理位置偏遠，東鄰高雄縣桃源鄉，西北隔草蘭溪與嘉義縣大埔鄉及阿里山鄉相望，西南接台南縣南化鄉，南與高雄縣甲仙鄉相鄰接。三民鄉唯一的聯外道路為台二十一線省道，貫通境內三個村落，北至嘉義，南到甲仙、

旗山等地，對外交通不便。

二、三民鄉的地形與地勢調查

　　三民鄉在地形上屬於中央山脈主脈，為玉山山脈西南側、阿里山山脈東南側，楠梓仙溪由北向南流過，本鄉呈標準的縱谷地形，在民生到民族間發育成十三個大型河階，為居民主要居住、農耕所在。在河流發育侵蝕過程中，形成瀑布、峽谷與曲流等特有地形。地勢大致呈東北高而西南低的槽狀，最高點為東北側的興望嶺，海拔高度二千四百八十一公尺，逐漸往西南方下降，在十一號橋附近的楠梓仙溪河谷為最低，海拔高度四百三十公尺。

三、三民鄉的地質與土壤調查

　　三民鄉的主要地質構造為旗山斷層，其餘的由西而東依序為平溪斷層、小林向斜、甲仙斷層、紅花子向斜、老人溪向斜、老人溪背斜。在民族村與民生村之間的楠梓仙溪河谷，主要為深灰色而緻密的頁岩所組成。在紅花子附近的地層，主要由厚五至二十公尺的粉砂岩與粉砂岩和細砂岩互層所組成，為本鄉最主要出露之地層。在民生村到第十五號橋之間的楠梓仙溪兩側有河階台地發育，較高位的河階是由頁岩構成基底，較低位則是由泥、沙與礫石構成的第四紀河階台地，接近河岸的現代沖積層，由疏鬆未膠結的泥、沙與礫石構成。

四、三民鄉的水文調查

　　楠梓仙溪發源於玉山西南山麓坡面，由北而南流經三民、甲仙、杉林等鄉鎮，在旗山匯入高屏溪。楠梓仙溪主流終年有水，在三民鄉境內共有十一條支流，其中有四條和鄉民的生活及農業灌溉息息相關：

　　1.那都魯薩溪：在民族村東南方，又稱為老人溪或是馬郎溪。

　　2.那泥薩羅溪：也叫做民族溪，上游源頭稱塔羅曾溪。

　　3.那次蘭溪：發源在卡那富山嶺下，是民權、民生平台的重要灌溉水
　　　源。

　　4.達卡奴娃溪：又稱民生溪，民生平原灌溉和自來水的重要水源。

　　因河川兩旁森林茂密，植被覆蓋完整，人跡亦少，水質清澈，河床變化多樣，孕育了豐富的魚類資源。為維護楠梓仙溪魚類資源及其棲息環境，高雄縣政府於82年5月劃定為「楠梓仙溪野生動物保護區」，為全國首創之溪流生態系保護區，範圍包含三民鄉境內楠梓仙溪主流（長約二十八公里）及十一條支流，共計總長約三十三公里。主流河寬平均四十五公尺，水域面積約二百七十四公頃。藉此達到保護區資源永續利用及民眾休閒遊憩之雙重效能。

■楠梓仙溪水域面積約二百七十四公頃，和鄉民的生活息息相關

五、三民鄉的氣候調查

高雄縣主要屬於熱帶季風氣候，深受地形和季風的影響，具多元多變的特性。沿岸平原、丘陵是熱帶型氣候，低山是溫帶型氣候，高處是寒帶型氣候，因此同一座山有多種的風情，形成不同的林相。

(一)三民鄉的氣溫

氣溫由西南沖積平原向東北山區遞減，形成垂直氣候帶，高雄每年六月至七月氣溫較高，一月至二月較低，年平均溫度在24-25℃之間，除非寒流來襲，冬季平均溫度也要在18℃以上（見**表4-1**）。

表4-1 高雄月平均氣溫（℃）

項目\月份	一	二	三	四	五	六	七	八	九	十	十一	十二	平均
平均氣溫	18.8	19.7	22.3	25.2	27.2	28.4	28.9	28.3	27.9	26.4	23.4	20.2	24.7
最高氣溫	23.4	24.1	26.5	28.8	30.4	31.5	32.1	31.5	31.2	29.7	27.2	24.6	28.4
最低氣溫	15.1	16.1	18.7	22.0	24.4	25.7	26.1	25.7	25.1	23.5	20.2	16.6	21.6

資料來源：中央氣象局（統計期間1971~2000）

(二)三民鄉的降雨量

高雄縣氣候特徵爲乾雨季分明，降雨量集中在夏季，占90%以上，平原約一千五百至二千公釐，山區多在三千公釐，有些甚至超過四千公釐，冬季雨水少，有時會出現旱災。觀察高雄近三十年來之全年降雨量在一千七百八十四公釐，每年六月至九月降雨量較多，平均約三百四十五公釐左右，而全年降雨日約九十二天。（見表4-2）

表4-2 高雄月平均降雨量（公釐）

項目＼月份	一	二	三	四	五	六	七	八	九	十	十一	十二	合計
降雨量	20	24	39	73	177	398	371	426	187	46	13	12	1785
降雨日數	4	4	4	6	9	14	14	17	10	4	3	3	92

資料來源：中央氣象局（統計期間1971~2000）

六、三民鄉的自然景觀資源調查

三民鄉的之自然景觀資源豐富，在空間分布上，受地形區帶影響，形成數個各具特色之景觀區，分別敘述如下：

(一)拉比尼亞山景觀區

位於楠梓仙溪旁的一座小山，山頂上有一個可供住宿與露營的地方。設備齊全，視野遼闊，景色絕佳，從露營的場地上可俯視楠梓仙溪

河谷。

(二)楠梓仙溪景觀區

　　發源於玉山西南山麓坡面，貫穿整個三民鄉，到旗山匯入高屏溪。終年水量豐沛是垂釣及戲水的好去處。三民鄉段的楠梓仙溪，是全台灣第一個設立禁釣區的保護河川，僅在每年的6月至8月開放垂釣。該溪流域有多樣的動植物資源，最著名的魚類為具有台灣國寶魚之稱的「高身鯝魚」。

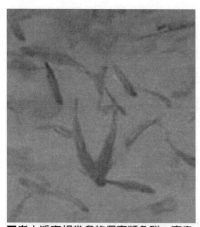

■老人溪有相當多的保育類魚群，高身
　鯝魚即為其中一種。

(三)老人溪景觀區

　　老人溪長五公里，其上游分南北溪合流而下與楠梓仙溪匯集，南側有鄒族人的精神象徵聖山「騰苞山」，在其下方有一台地，為鄒族卡那卡那富的發祥地。溪中有相當多的保育類魚群，如高身鯝魚、苦花、石濱、溪哥、馬口魚、南台灣褐吻蝦虎、台灣爬岩鰍、鱸鰻、日本禿頭鯊及溪蝦等。

(四)一溪吊橋景觀區

　　一溪吊橋位於民生二村，吊橋長近百尺，四周被群山環抱，有著原始自然的風光，從橋上往下視，溪谷錯綜，溪流潺潺，視野極佳。步行到橋下，四周景緻優美，住在此地，猶如世外桃源，是個渡假的好地方。

(五)青山觀景區

青山觀景區位於民生一村的青山嶺線上，道路平坦，可以健行與開車至山頂高處，眺望三民鄉及楠梓仙溪，視野相當寬廣。在盛夏的夜晚，可看見提著燈籠的螢火蟲，在四周翩翩起舞，猶如閃耀的精靈一般。

(六)龍鳳瀑布景觀區

原名「彩虹瀑布」，現改稱「龍鳳瀑布」，是三民鄉最有特色的景點，位於三民鄉民生社區，是楠梓仙溪上游支流之一，瀑布水量豐沛，雄偉壯觀。龍鳳瀑布有二簾水幕，高約數十公尺，潭底碧綠，彷若世外桃源，是一清靜觀賞的好地方。瀑布的頂端潭水翠綠，山谷幽靜寧謐，景色秀麗。

(七)世紀大峽谷景觀區

世紀大峽谷位於民族村第十五號橋下的老人南溪支流，為一完整的溪谷。老人南溪的河床乾淨，布滿了巨大石頭、深潭、瀑布和峽谷地形，為一條難得的溯溪風景線。溪床間大小石頭棋布，左側麻岩層層剝落，溪潭中魚蝦滿布，風光怡人。

(八)三明火景觀區

三明火的火源為地底下冒出來的天然氣，相當富趣味及特色。通往

三明火之步道主要有兩條，一處由茶山林道附近南下，另一處由自強大橋附近北上，沿途可聽見蟬嘶鳥鳴，四周還有蝴蝶、稀有的植物相伴。

七、三民鄉的動植物生態調查

三民鄉的原生動植物豐富，較重要者包括魚類、哺乳動物、候留鳥類、爬蟲類、兩棲類、蝴蝶及各種林相。

(一)動物

三民鄉河川之魚類資源豐富，主要以台灣石魚賓、台灣馬口魚、高身鯝頜魚、台灣鯝頜魚、台灣間爬岩鰍、埔里中華爬岩鰍、南台吻鰕虎最為普遍，其中又以台灣鯝頜魚為優勢魚種，其次為台灣石魚賓，二者合計約占楠梓仙溪魚類總量的70％以上。由於楠梓仙溪貫穿全境，終年有水，沿岸森林茂密，保有大片的闊葉原始林，左右兩側又有高山屏障，未受到污染，孕育豐富的動物資源，據行政院農委會特有生物研究保育中心調查發現三民鄉境內楠梓仙溪流域共有：哺乳動物八目十六科二十九種、鳥類十目三十三科九十七種、爬蟲動物二目七科三十種、兩棲類動物二目六科十六種、魚類六科十八種、蝴蝶九科八十九種。這些豐富多樣化的動物資源，是三民鄉未來發展生態旅遊活動的利基（見表4-3、表4-4）。（高雄縣三民鄉公所《卡那卡那富鄉土誌》）

表4-3 三民鄉常見淡水魚類

學名	俗名	學名	俗名
台灣石魚賓	石斑、石魚賓	高身鏟頷魚	高身鯝魚、赦鮍、鮍仔
台灣馬口魚	山漣仔、一枝花	台灣鏟頷魚	鯝魚、苦花、苦偎、齊頭偎
台灣間爬岩鰍	吸鰍、石爬子、石貼子	南台吻鰕虎	狗甘仔、苦甘仔
短吻鎌柄魚	吻棒花魚、車栓仔	何氏棘魚八	更仔、留仔
日本禿頭鯊	和尚魚、石貼仔	鱸鰻	盧鰻、花鰻、烏耳鰻
中華沙鰍	花鰍、沙鰍、沙溜	粗首鱲	溪哥仔、闊嘴郎

資料來源：卡那卡那富鄉土誌，高雄縣三民鄉公所

表4-4 三民鄉鳥類

中文名	學名	老人溪	龍鳳瀑布	卓武山	三溪山	青山步道	青山野溪	三民鄉	特有種	保育類	特性
綠簑鷺	Butorides striatus	*	*					V			留鳥
小白鷺	Egretta grazetta	*	*					V			留鳥
台灣松雀鷹	Accipiter virgatus	*	*	*	*	*	*	V		V	留鳥
鳳頭蒼鷹	Accipiter trivirgatus	*	*	*	*	*	*	V		V	留鳥
蜂鷹	Pernis apivorus			*		*	*	V		V	冬候鳥
大冠鷲	Spilornis cheela	*	*	*	*	*	*	V		V	留鳥
深山竹雞	Arborophila crudigularis		*	*	*	*	*	V	V	V	留鳥
竹雞	Bambusicola throarcica	*	*	*	*	*	*	V			留鳥
藍腹鷴	Phasianus swinhoii					*		V	V	V	留鳥
綠鳩	Sphenurus sieboldii					*		V			留鳥
斑頸鳩	Streptopelia chinensis					*	*	V			留鳥
紅鳩	Streptopelia ranquebarica					*		V		V	留鳥
黃嘴角鴞	Otus spilocephalus	*	*	*	*	*	*	V		V	留鳥
領角鴞	Otus bakkamoena	*	*	*	*	*	*	V		V	留鳥
翠鳥	Alcedo atthis	*	*					V			留鳥
五色鳥	Megalaima oorti	*	*	*	*	*	*	V			留鳥
小啄木	Dendrocopos canicapillus	*	*	*	*	*	*	V			留鳥
小雨燕	Apus affinis	*	*	*	*	*	*	V			留鳥
赤腰燕	Hirundo daurica		*			*		V			留鳥
家燕	Hirundo rustica					*		V			夏候鳥
洋燕	Hirundo tahitica					*		V			留鳥
棕沙燕	Riparia paludicola		*			*		V			留鳥
白鶺鴒	Motacilla alba	*	*					V			留鳥
灰鶺鴒	Motacilla cinerea	*	*					V			冬候鳥
灰喉山椒鳥	Pericrocotus solarlis		*	*	*	*		V			留鳥

（續）表4-4 三民鄉鳥類

中文名	學名	老人溪	龍鳳瀑布	卓武山	三溪山	青山步道	青山野溪	三民鄉	特有種	保育類	特性
紅嘴黑鵯	Hypsipetes mada-garscariensis	*	*	*	*	*	*	V			留鳥
白頭翁	Pyconontus sinensis	*	*	*	*	*	*	V			留鳥
紅尾伯勞	Lanius cristatus					*		V		V	冬候鳥
黃尾鴝	Phoenicurus auroreus		*			*		V			冬候鳥
鉛色水鶇	Phoenicurus fuliginosus	*	*					V		V	留鳥
頭烏線	Alcippe brunnea	*	*	*	*	*	*	V			留鳥
繡眼畫眉	Alcippe morrisonia	*	*	*	*	*	*	V			留鳥
白耳畫眉	Heterophasia auricularis	*	*	*	*	*	*	V	V	V	留鳥
藪鳥	Liocichla steerii	*	*	*	*	*	*	V	V	V	留鳥
大彎嘴畫眉	Pomatorhinus erys-throgenys	*	*	*	*	*	*	V			留鳥
小彎嘴畫眉	Pomatorhinus rufficollis	*	*	*	*	*	*	V			留鳥
山紅頭	Stachyris ruficeps	*	*	*	*	*	*	V			留鳥
冠羽畫眉	Yuhina brunneiceps		*	*	*	*	*	V	V	V	留鳥
綠畫眉	Yuhina zantholeuca	*	*	*		*		V			留鳥
褐頭鷦鶯	Prinia subflava	*						V			留鳥
黑枕藍鶲	Hypothymis azurea					*		V			留鳥
黃山雀	Parus holsti					*		V			留鳥
青背山雀	Parus monticolus				*	*		V			留鳥
綠繡眼	Zosterops japonica				*	*	*	V			留鳥
麻雀	Passer montanus							V			留鳥
朱鸝	Oriolus trillii					*		V		V	留鳥
小卷尾	Dicrurus aeneus	*		*		*		V			留鳥
大卷尾	Dicrurus macrocerus					*	*	V			留鳥
巨嘴鴉	Corvus macroorhynchos	*	*	*	*	*	*	V			留鳥

（續）表4-4 三民鄉鳥類

中文名	學名	老人溪	龍鳳瀑布	卓武山	三溪山	青山步道	青山野溪	三民鄉	特有種	保育類	特性
樹鵲	Dendrocitta formosae	*	*	*	*	*	*	V			留鳥
台灣藍鵲	Urecissa caerulea	*	*	*	*	*	*	V	V	V	留鳥

資料來源：高雄縣三民鄉觀光整體發展計畫，2004，三民鄉公所

(二)植物

　　三民鄉位於熱帶地區，境內楠梓仙溪沿岸植披蓊鬱，擁有維管束植物一百○八科四百三十三種與蕨類植物十四科四十三種，植物資源相當豐富多樣化，其中以王爺葵、過溝菜蕨、愛玉子、斜方複葉耳蕨、木豆（樹豆）、梅等，都是三民鄉常見的植物。三民鄉在主要道路兩旁種植聖誕紅迎接客人前來，相當引人注目。部分植物被應用於日常生活，與原住民生活息息相關（見表4-5）。（高雄縣三民鄉觀光整體發展計畫，2004）

表4-5 原住民日常生活植物用途

1.三年油桐：採種榨潤滑油，為早年原住民經濟來源之一。
2.構樹：飼養豬、鹿的飼料。樹皮可搓製繩子，綑綁東西。與油桐都易生木耳。
3.血桐：樹汁可治白癬，塗抹患處後皮膚會脫落。
4.樹豆：重要食物。
5.葛藤：嫩葉和咸豐草一起敲打，敷在患處可止血。
6.大飛揚草：葉子性涼，可化膿消炎。
7.羅氏鹽膚木：木材燒成木炭後搥成粉末，混入硫磺後可製成火藥。木材燒火有響聲。葉子可催熟香蕉。
8.海舟常沙：樹幹會生蟲，烤來吃是美味佳餚。
9.山棕：獵日的傳說故事。纖維可綁粽子，葉子中肋可抓蝦。果實可解渴。

（續）表4-5 原住民日常生活植物用途

10.山煙草：未乾時摘下用石頭壓，等汁液滲出後再切段（但不切斷），再曬乾後拿來捲菸。
11.龍葵：重要的野菜。
12.山黃麻：木材乾輕，可代替竹子做圍籬。水鹿的食物之一。
13.小葉桑：枝幹可做住家柱子，葉子養蠶，果實製水果酒。
14.台灣蘆竹：抓山雞的陷阱圈套。
15.月桃：莖可編蓆鋪床。
16.蜻蜓：都稱lubilubi，與直昇機同音。
17.昭和草：野菜。
18.山芙蓉：溪谷植物，纖維可細綁東西。
19.木賊：鍋刷。
20.九芎：住家柱子。
21.菊花木：獵人在山中砍斷木藤，取中間的水解渴。
22.咬人狗：汁液甜，小孩會取食。
23.姑婆芋：葉子包東西、獵物，或做成水杯喝水。
24.大武蜘蛛抱蛋：擺很久不易腐爛，可以用纖維綁小米。
25.熱帶鱗蓋蕨：幼牙可食。
26.紫花藿香薊：插花擺設。
27.硃砂根：葉可食，與樹豆一起烹煮，味美。
28.雙花龍葵：味苦，退火。
29.冇骨銷：在山中發燒、感冒時，葉子可當冰枕敷在額頭退燒。
30.黃藤：藤本可細綁柱子。
31.食茱萸：髓心可當針插，或當頭上的花圈裝飾。
32.扛板歸：野外工作時，用其搭在棚架上遮陽，因有鉤刺不易被風吹走。
33.牛筋草：小孩玩拔河遊戲。
34.台灣芭蕉：魔鬼香蕉，長輩囑咐小孩不可靠近，會有魔鬼。但葉子可以鋪在桌面上當盤子。

（續）表4-5 原住民日常生活植物用途

35.海金沙：曬乾後煮水喝。
36.天仙果：中藥，治筋骨。
37.李白夜薯郎：植物染。
38.秋海棠：汁液可以殺死螞蝗。
39.台灣土黨蔘：中藥，浸酒。
40.伏苓菜：野菜可食。
41.藤相思：與菊花木一樣，是野外求生的飲用水源。
42.水麻：狗生病時，加黑糖煮水給狗喝，治病。
43.鵝草：葉可治肝病。
44.椒草：治蛇皮癬。

資料來源：高雄縣三民鄉觀光整體發展計畫，2004，三民鄉公所

八、小結：三民鄉自然資源之觀光應用

　　三民鄉由於受地形自然環境之影響，很多觀光資源均分步在溪谷沿岸與步道，除了楠梓仙溪本流與十一條支流沿岸，動植物、地質、地形豐富，可提供親水、賞景、觀魚、解說、戶外教育、遊憩體驗外，另有五條資源豐富之重要步道，包括：1.老人溪步道。2.龍鳳瀑布步道。3.卓武山步道。4.二溪山步道。5.青山段步道等。（見表4-6至表4-10）這些有的已經開發成為熱門路線，有的尚有待開發利用。經實地踏勘調查記錄分析後，其交通易達性狀況、設施狀況、行程時間、生態環境、自然生態資源、資源評價與觀光活動適宜性內容分別敘述如下（高雄縣三民鄉觀光整體發展計畫，2004）：

表4-6 老人溪觀光步道

交通易達性	入口位在主要道路二十一省道旁，交通便利。步道平坦寬敞，各年齡層、對象均適宜。
設施	地圖、停車場、化妝室、步道設施。
行程安排	二至三小時。
生態環境	人為開發、嚴重受破壞之溪谷地，林相為為森林演替初期，陽性樹種為主要灌木層，羅氏鹽膚木為此崩塌地和破壞地的優勢樹種。老人溪流貫其間。
自然生態觀光資源	1.高身鯝魚——台灣保育類動物，該溪流族群穩定。 2.溪流生態——水生昆蟲（蜻蜓、蛙類）豐富。 3.民俗植物豐富（三年桐、構樹、血桐、樹豆、葛藤、大飛揚草、羅氏鹽膚木、白毛臭牡丹、山棕、山煙草、龍葵、山黃麻、小葉桑、台灣蘆竹、月桃、昭和草、山芙蓉、木賊、九芎……）與原住民食、衣、住、行、醫藥和娛樂，都有極密切的關係。
觀光資源評鑑	1.此段溪流具親水性，而且溪流生態豐富，具觀光潛力，適合發展以溪流為主的觀光遊憩活動。 2.民俗植物可藉由解說、體驗活動，推展部落觀光。
觀光發展活動	1.適合動物生態型解說教育活動。 2.適合親水型體驗活動。 3.布農族傳統文化解說。 4.小範圍之露營地。

表4-7 龍鳳瀑布觀光步道

交通易達性	入口位在主要道路二十一省道旁，交通便利。步道狹窄、高低起伏，沿途無寬廣的休憩地。
設施	地圖、停車場、化妝室、步道設施。
行程安排	二至三小時。
生態環境	帖不帖爾開溪流貫。受人為干擾的天然溪谷林，前段人為物種較多，中、後段保留較高大的樹木，其中以溪谷代表植物大葉楠及櫸木數量較多。另一側岩壁上有原生的台灣欒樹。
自然生態觀光資源	1.瀑布景觀——下午陽光直射時瀑布時，會出現彩虹。 2.動物資源——繡眼畫眉（布農族占卜鳥）。 3.民俗植物豐富。
觀光資源評鑑	1.溪流具親水性，其中又以瀑布景觀最具觀光潛力。 2.民俗植物具觀光潛力。
觀光發展活動	1.適合景觀欣賞型體驗活動。 2.適合親水性生活型體驗活動。 3.適合戶外解說教育活動。

表4-8 卓武山觀光步道

交通易達性	距龍鳳瀑布停車場約四十鐘車程，後半段為碎石子鋪設的農用道路，道路顛簸，僅四輪驅動小貨車可以行駛，乘坐不舒適。
設施	簡易野外廁所。
行程安排	三小時。
生態環境	天然闊葉林，曾受人為干擾，對地表植物有較大的影響，但對喬木層影響較小。第一層喬木以紅楠、青剛櫟和台灣栲為優勢樹種，第二層為栲木。環境潮濕，多著生植物及藤本植物，其中又以葛藤為最優勢。全區地勢平坦廣闊，大樹參天，自然環境極佳。
自然生態觀光資源	1.河階地景觀——民生村遠眺。 2.沿途梅樹栽植眾多，12月底的梅花花海景觀、5月結實纍纍的豐收景觀。 3.大樹及藤本植物保留甚多，自然景觀極佳。
觀光資源評鑑	1.景觀、生態都極具觀光潛力，可發展原住民森林體驗活動，例如：現摘野菜、原住民飯團……等。

（續）表4-8 卓武山觀光步道

觀光發展活動	1.適合植物生態型解說教育活動。 2.適合景觀欣賞型體驗活動。 3.適合體能運動型體驗活動。

表4-9 二溪山觀光步道

交通易達性	距龍鳳瀑布停車場約四十鐘車程，全程為碎石子的農用道路，道路顛簸泥濘，僅四輪驅動小貨車可以行駛，乘坐不舒適。道路崎嶇難行，危險性相對較高。
設施	無。
行程安排	三小時。
生態環境	人為干擾的天然林，藤本植物及著生植物多。
自然生態觀光資源	1.夜行動物——大赤鼯鼠、白面鼯鼠、白鼻心（當地人稱「狐狸」）。 2.溪流生態——豐富的魚種。 3.河谷觀星。 4.植物資源並無較獨特之處。
觀光資源評鑑	1.將狩獵轉為夜間觀察活動，極具觀光潛力。 2.交通不便利，承載量有限，適宜小眾活動。
觀光發展活動	1.適合動物生態型解說教育活動。 2.適合原住民文化生活型體驗活動。 3.適合體能運動型體驗活動。

表4-10 青山段觀光步道

交通易達性	距青山段一號約十五分鐘車程，一小段為碎石子的農用道路，僅四輪驅動小貨車可以行駛。步道狹窄，無寬廣平坦地供休憩。
設施	無。
行程安排	二小時。
生態環境	熱帶潮濕型環境，人為破壞較少，潮濕指標植物大葉楠及台灣芭蕉為較優勢樹種。原為水鹿放養區。
自然生態觀光資源	1.沿途有美麗的茶園景觀。 2.鳥類生態資源豐富——清晨沿大馬路即可輕易欣賞鳥影及鳴聲，天氣晴朗時，也可輕易觀察到猛禽。 3.百年老樹茄苳十分壯觀。
觀光資源評鑑	1.鳥類資源具觀光潛力。 2.百年茄苳老樹具觀光潛力。
觀光發展活動	1.適合製茶生產解說教育活動。 2.適合客家文化生活型體驗活動。 3.適合動物生態型解說教育活動。

第五章
休閒農業之人文資源調查

　　人文社會之發展具有歷史延續性，是一種時間帶狀的歷史演化，亦是一種不可切割而視、分段品評的資源類型。在歷史的洪流中，不論是人種的衝突與融合、土地的開墾與發展、產業文化的興盛與衰敗，抑或是宗教民俗的創造與演化，在在皆有枝葉相連、同氣一枝的關連性，如同絲絲交纏的絹匹，緊緊相連，不可或分地形成完整的歷史面貌。故文化的發生與歷史的演進，乃是造成今日人文發展現況的緣由，只有瞭解過去之因、思考今日之果，才能具有合宜的態度與方式來面對未來。因此，人文社會資源調查的方式，亦以「時間寬帶」為主軸，建構調查之系統，茲說明如下（中華民國戶外遊憩協會，2002b）。

第一節　人文社會資源調查的「時間寬帶」概念

　　所謂「時間寬帶」即是認為社會人文發展是一種經過時間演化歷程的產物，它是由不同事件產生的點，進而因事件點間之擴散影響成線，線間交會不斷地激盪、轉化，隨著時間流轉，將形成一種具有寬度的時間軸線，故名之為「時間寬帶」，在時間帶狀的分野上，可以大刀闊斧地分為三個部分，即歷史面、現今面及未來面三部分。以此主軸進行資源調查規劃時，必須注重下列的原則，以明確地掌控重點，有系統地萃取重要的資源元素。

一、掌控「時間寬帶」中之重要核心

　　在整個社會人文發展的歷程中，必定有幾項重大事件是對整個人文歷史發展具有決定性的影響，此種事件可稱為核心歷史事件。在進行資源調查時，若能清楚的掌控核心歷史事件的始末，必定能經由其所影響的歷史層面，進一步瞭解相關之歷史，逐一抽絲剝繭地還原人文社會的歷史面貌。

二、透過時間序列之檢視方式，完整回復人文社會之歷史面

　　在進行調查時需依循時間的序列，瞭解各個時間階段的歷史事件，以完整地掌握人文社會的歷史發展。

三、以實地參訪之方式，深入反映人文社會之現今面

　　為了瞭解各項人文社會資源之發展現況，需至實地探勘訪查，以深入反映文化、聚落、產業等人文社會資源之現況。

四、分析發展趨勢,建議發展人文社會之未來面

　　人文社會資源之蒐集整理,除做為日後之解說資源,最重要的是經由資源之分析,瞭解人文社會之發展趨勢,提出未來發展之建議。

五、依據資源類別差異予以分類調查

　　在整個「時間寬帶」的發展中,牽涉層面十分寬廣,為避免不能突顯資源之重點,以及方便日後之整合轉化,必須針對不同資源之類別加以系統分類。

第二節　人文資源之分類系統

　　在進行資源調查規劃時,建議以「時間寬帶」為主軸概念,進行調查,但在過去的歷史時間帶狀空間中,社會人文發展之範疇十分複雜,若僅以時間帶狀的方式進行調查規劃,可能會因事件點過多且集中,產生無法分野,甚至混淆、忽視、不明確的現象,故需在「時間寬帶」的軸線概念下,進行社會人文資源之分類與整理。而在此概念下,一般來說,將人文社會資源分為以下四種類型,茲說明如下所示:

一、歷史沿革

必須要先瞭解曾存在此空間之各類族群的歷史與互動，並充分掌握重要的核心歷史事件，以便更深入瞭解聚落發展、產業文化與信仰節俗之發展內涵。

二、聚落發展

隨著不同族群之遷徙與融合，薈萃出不同特色之聚落文化。故可針對具特色之聚落，深入瞭解其發展之歷史與文化。

三、主要產業

一個地區之風土環境與人文發展常會影響其產業形成之類型與特色，而產業文化除關乎生計外，具歷史特色的產業更有觀光休閒遊憩之價值。故若能充分瞭解產業文化之特色，轉化成解說或生活資源，必能賦予產業更多元化之發展空間。

四、信仰節俗

不同族群文化的相遇，可能會有衝突與融合之效應產生，而其不同

之信仰風俗，亦可能會因不同文化的交互影響而有不同之變化，進而發展成具地域特色之信仰節俗與文化，此種具地域發展特色的信仰節俗，不但可做為文化融合之見證，更可透過活動之舉辦與解說，達到興盛文化與促進觀光發展之效能。

第三節　人文資源之調查系統建構

　　透過資源之分類，未來便可依據四大分類進行資源調查與整合。在所建構之「時間寬帶」主軸下，依循其原則，針對不同之資源類別，因應資源類別之差異，可導入不同之調查方法與內容，但整體資源調查系統之建構，可由四條調查軸線加以主導完成。以下茲就四條軸線之內容與調查之方法加以建構人文資源調查之系統。

一、掌控發展核心

　　在調查人文社會資源時，最重要的是先掌控在整個「時間寬帶」中，重要之歷史核心事件。亦即先需瞭解整個歷史沿革中，重要且具影響性之事件，以其為調查鑰匙，逐一解開各項資源特色之內涵。於此部分之調查方式，主要是由二手圖文資料中，將發展歷史先予縱觀之瞭解，透過與專家學者及地方耆老之訪談，萃選出對聚落發展、產業及信仰等之重要核心事件，以做為繼續調查歸整的主軸。

二、分類調查

　　於瞭解發展核心後，為深入瞭解各項資源類別之內涵，故應分門別類地進行資源調查之工作。調查方式依不同資源類型會有些許之差異；在歷史沿革方面，注重的是地方耆老的訪談工作，此部分的重點在正確地鎖定目標人物；聚落發展除從地方訪談中瞭解歷史外，更重要地是聚落發展現況的實地勘察與課題的發掘；產業的重點則在於產業核心人物之訪查、產業精英的實地勘察；而在信仰節俗方面，重點在耆老訪談與實地勘察。不同資源類型在調查之初，可進一步予以細分項目，以達層次分明之原則。

(一)歷史沿革

　　歷史沿革層面初步可細分為下列幾個主要調查項目，包括：
1.歷史發展肇因。
2.重要核心歷史事件。
3.族群遷徙移入之發展。
4.傳說佚事。
5.特殊具代表性之圖騰、文字。

(二)聚落發展

　　聚落發展層面初步可細分為下列幾個主要調查項目，包括：
1.聚落發展肇因。

2.生活與產業型態之演進過程。

3.現況的發展情形。

4.休閒遊憩觀光發展課題與建議。

(三)主要產業

產業層面初步可細分為下列幾個主要調查項目，包括：

1.產業發展軌跡。

2.產業文化現況。

3.產業發展現況。

4.未來產業發展之課題與對策。

5.現有主要產業與休閒遊憩觀光發展之配合程度。

(四)信仰節俗

信仰節俗層面初步可細分為下列幾個主要調查項目，包括：

1.信仰節俗發展肇因。

2.信仰節俗發展歷史。

3.信仰節俗特色。

4.信仰節俗發展現況。

5.信仰節俗特殊活動、音樂、圖像及表演等。

三、地方互動訪查

不論何種類型之資源調查，人文社會資源調查的重要使用方法，即

是與地方人士的互動與瞭解，因為只有在地居民才是最瞭解地方的一群，故在進行分類調查時，除基礎資料的詳盡調查外，最重要的是需要掌握地方之核心耆老，針對不同類型之資源，進行深入之開放性訪談。

　　為確保訪談時能言之有物，切中問題重點，必須針對不同之資源類型，研擬問題之內容，以提升訪談的效率，完成訪談目標。

四、交錯疊合檢視

　　將不同類型之人文社會資源調查結果，依據「時間寬帶」之軸線概念，進行資料交錯疊合檢視，透過此種方法，瞭解在發展歷程中，各事件在時間發生點上、事件相互關係上、人物組成上等是否符合一致，若有誤差，抑或是有不合理之狀況，必須重新加以檢視，可能需要經過資料的再次比對或是請教專家學者，以獲致正確合理之資訊。

第四節　人文社會資源調查資源取得之方法

　　人文社會資源調查資源取得之方法，大致可分為兩種途徑，第一手資料（初級資料）之取得需經由較長時間之現場田野調查與問卷或訪問調查、私人收藏與在地文史工作者之基礎調查等。第二手資料（次級資料）之蒐集，則有較多元之管道，諸如相關文獻、研究論文、官方公報、公部門之統計資料等，現成之資料取得雖較容易，但印證之工作則較困難。茲將兩途徑之基本概念與作法，分述如下：

一、次級資料蒐集

　　蒐集該區域或休閒農業區所在的位置、縣市或區域範圍的相關規劃報告書、論文專書、研究報告及相關統計資料，以瞭解生活、生產、生態的三生資源與環境等各項資料，建立整體休閒農業區或休閒農場的遊憩範圍、動線與景點基礎分析之概念。另外針對不同類型之人文資源作比較、評估與分析，探討全區人文資源之特性，並針對其發展潛力予以評估分析，同時再將區內之資源與鄰近或相似之資源作比較，以提出該類資源發展特色之策略。

二、實地訪視調查

　　針對人文資源進行實地訪視，並進行實地環境的體驗與觀察，除對本區人文資源加以描述及記錄外，更深入觀察當地環境變化及遊客反應，以使後續遊憩行程設計時能符合實情及遊客需求。除了瞭解各種人文資源之分布位置、數量、特色、類型、結構與功能等狀況外，亦可嘗試利用問卷調查獲取更完整及翔實之資料。也可以走訪地方代表團體、耆老等單位或個人進行深度訪談，包括工作室、社團負責人、當地居民、行政單位及業者代表等。

第五節　案例：高雄縣三民鄉人文觀光資源調查

　　三民鄉位於高雄縣西北方，為高雄縣三個山地鄉之一，當地居民以布農族為主、鄒族次之，另有漢族、排灣、泰雅等族群，多族文化的共存使得三民鄉之人文資源非常豐富。

一、文化藝術觀光資源

　　三民鄉原住民族群眾多、文化豐富，較具觀光代表性之藝術創作如下：

(一)竹籐編具

　　由於布農族的手工藝以籐編為主，但也有利用竹或木頭雕刻。「背簍」布農族語為palangan，是用籐編製而成的，其編紋漏孔者以六角紋為主，編成各種日常用的器具，大的如背筐、籮筐，小的像首飾盒。編法主要有兩類，一為編織編法、一為螺旋編法。另外月桃編織的有月桃席、盛物箱器及網帶編織。

(二)織布

　　泰雅族的麻紡織工藝在各族中最為發達，其他各族婦女也都有紡織技術，排灣族除紡織之外，還擅刺繡。

(三)服裝

　　本鄉南鄒族傳統男性服飾的背面，會有綠色及黃色的線條，而呈現出紅、黃、綠三色的組合。鄒族女性傳統服飾方面，包括上衣、頭飾、胸前衣飾、腰帶、方裙及腳飾（綁腳）等。上衣以藍色或靛色為主，並搭配紅色袖口，在領口及袖口則縫有數條紅、白、黃、藍等色之布條滾邊，形成色彩豐富的條狀裝飾效果，十分活潑鮮豔。鄒族女性通常會加穿胸前衣飾，作為增加美感之用。傳統的胸前衣飾以紅色為主，略呈菱形，其上繡有黃色、綠色、藍色、澄色的條紋作為裝飾。至於腰帶，最特別的是兩端綴有一個大色球，在旁邊又增添若干小色球，若搭配整套衣服，不僅呈現出腰帶的美感，也使整體看起來更別緻。鄒族的方裙與綁腳也十分具有美感，兩者均是以黑色作為底色，並搭配其他較鮮豔的色彩，前者是在中間繡有藍色、黃色、白色及紅色等圖樣，後者則是繡有白色及藍色的斜紋，並綴有鈴鐺，整體觀之十分的鮮明

(四)皮帽

　　皮帽是卡那卡那富族特有的皮革製品，較特別的是帽子正中間之鷹爪，象徵頭目的氏族，鷹羽毛則代表勇氣，且兩旁的紅絲帶則代表敵人的鮮血，整體觀看，十分具有身分地位，不過現已十分稀少，僅有少數

族人還保存著。

(五)琉璃珠

在傳統的婚禮中只有大頭目或貴族才能配戴琉璃珠，其顏色圖案也多以住民傳統幾何線為主。至於今日三民鄉還有不少原住民區以燒製琉璃珠作為紀念品販售。

(六)佩刀

三民鄉族人的佩刀及胸前配飾也是其服飾的重要部分之一。佩刀由鐵所製，不易生鏽，且鋒利無比，經過數代傳承，至今仍尚在使用，堪稱其「傳家寶」。胸前配飾是由刺繡製成的，其上縫有胸袋，可放置小煙斗、小飾品等，非常具有特色。

(七)木雕

南部的排灣、魯凱、卑南及雅美族都有浮雕及立體雕刻，尤其排灣的雕刻藝術已有高度的發展，雕刻的種類有凹刻、浮雕、透雕與立體雕刻等，排灣族雕刻的器物種類繁多，其器物種類有建築、家具、用具、武器、宗教器物以及玩賞雕物等。排灣族最常見的雕像為人首與雙蛇，其次為裸身人像、動物及蛇紋、菱紋等。

■排灣族最常見的木雕雕像為人首及雙蛇

(八)皮雕

傳統的皮雕技術結合了現代的物品樣式，成為新的皮雕成品，也為當地的皮雕工作者帶來了無限商機，此外，鄒族傳統頭飾的色彩也顯的繽紛亮麗，上面綴有色球及流蘇，十分的小巧可愛。

(九)石工藝

石工藝飾以板岩為其主要的建材，在排灣文化中除技術層面外，在財產制度與象徵體系方面，石頭都具有豐富的意義。目前三民鄉有以石雕為主的石工藝業者。

(十)其他雕刻

台灣原住民的雕刻，一般說來具有原始藝術的特性，沒有虛偽掩飾，造型真摯而率直，且有巫術色彩，具有令人生畏的氣氛。除了木雕、石雕、皮雕外，其他較少見的還有竹雕和骨角雕，多用於小件物品，如泰雅族的竹耳飾，排灣族、魯凱族的火藥罐，布農族和曹族的骨製髮簪。

(十一)製陶

在排灣族和魯凱族，陶壺被認為是貴族階級的傳家寶，是祖先留下來的遺物。排灣族的陶器大都是罐形器，也有少數瓶形器和扁平的瓶形器。紋飾多在口部、頸部和陶的上半部，有凸起的浮塑，也有用硬物捺

印或尖物刻畫的。花紋種類有圓紋、三角形紋、米點、株鍊形、點狀、波浪形等，變化多，樣式也美。

二、節慶活動觀光資源

三民鄉原住民的節慶活動眾多，敘述如下：

(一)射耳祭

又稱「打耳祭」，目的在慶祝狩獵豐收和祈求平安的祭典，是布農族人最重要的節期與祭儀，也是三民鄉最值得驕傲的傳統文化。射耳祭大約在四至五月播種、除草之後小米剛出穗的農閒時間舉行。祭典會場懸掛許多鹿、獐、山豬和山羊耳為靶，供族人射耳祈求平安，能射到鹿耳的人，將被族人視為英雄，是最高的榮譽，會場也有手工藝、農特產品展售、美食品嚐會，場面非常熱鬧。

(二)歲時祭儀

歲時祭儀是指與生產活動相關的祭儀，小米為鄒族與布農族人賴以維生的主食，因而一年中會以小米栽培活動為中心而舉行一連串慶祝儀式。（見表5-1、表5-2）

表5-1 鄒族之粟作祭儀

祭儀名稱	月份（卡那布曆）	祭儀內容
開墾祭	10月	伐採、開墾、除去舊田上之殘株
播種祭	1月	播種，祭期為三天
除草祭	3月	祭期為祭田上粟出芽時
拔摘祭	4月	拔摘、疏隔
驅鳥祭	6月～7月	植嚇鳥響板於田中
收割開始祭	7月	收割
收割完畢祭	8月	第一日:釀酒；第二日:團獵；第三日:春粟；第四日:神的嘗新；第五日:送粟神

資料來源：高雄縣文化局

表5-2 布農族各種祭儀一覽表

祭儀名稱	舉行時間	象徵意義及內容
開墾祭	10月～11月	尋找新耕地、開始農耕的祭典
小米播種祭	11月～12月	告知祖靈即將播種之事，並祝禱小米豐收
甘藷祭	11月～12月	告知祖靈種植地瓜等副食品
進倉祭	11月	將小米存入米倉，祝禱祖靈保護不腐壞
除草祭	3月	開始除草，祈求穀物成長茂盛的祭典儀式
驅疫祭	4月	驅逐惡鬼、疾病、祈求族人平安
打耳祭	4月～5月	布農族最隆重、盛大的祭典，具有教育意義
收穫祭	6月～7月	開始收割農作物的祭典儀式
嬰兒祭	7月～8月	讓嬰兒佩掛項鍊，並祭禱嬰兒平安長大
成年祭	不定時	十五至十六歲青年拔除二顆門牙之後，男的勇猛，女的會織布
狩獵祭	農閒季節	農閒季節獵取動物以充實食物，並取動物做衣、帽
出草祭	不定時	臨時為了報仇及提高自己勇猛的聲望

註：布農族人將依月亮盈虧進行各項農事，並配合農耕進度將一年的月份分成十個單位，以當月應舉行的祭儀作為月份名稱。

158

三、農業生產觀光資源

　　三民鄉之觀光資源豐富，幾乎整年都有農特產品、花卉與三生資源可供利用，因此各月或各季均可發展出不同主題之休閒農業活動或祭典節慶，整理成表5-3，加以敘述。

表5-3 三民鄉各月份觀光活動

月份	活動內容	農特產品	花季	祭典節慶
一	1.賞花——聖誕紅、梅花 2.生活體驗——原住民文化藝品 3.生產體驗——芋之饗宴	生薑、有機蔬菜、愛玉子	梅花、李花、聖誕紅	賞花季
二	1.賞花——聖誕紅、李桃、梅花 2.生活體驗——原住民文化藝品 3.生產體驗——生薑、愛玉子	生薑、有機蔬菜、愛玉子	桃花、李花、聖誕紅	賞花季
三	1.生態之旅——櫻花、賞景 2.生產體驗——梅之饗宴 3.生活體驗——原住民文化藝品	水蜜桃、脆梅、桂竹筍	櫻花、五爪花、聖誕紅	
四	1.生態之旅——賞螢火蟲、夜遊 2.生產體驗——梅之饗宴 3.生活體驗——布農傳統技能	水蜜桃、脆梅、桂竹筍	櫻花、五爪花	射耳祭

（續）表5-3 三民鄉各月份觀光活動

月份	活動內容	農特產品	花季	祭典節慶
五	1.生態之旅——賞螢火蟲、夜遊 2.生產體驗——桂竹筍、蔬菜 3.生活體驗——布農傳統技能	水蜜桃、紅肉李、水梨、Q梅	五爪花	傳統技能賽
六	1.生活體驗——原住民文化藝品 2.生態之旅——動植物自然生態 3.生產體驗——夏季蔬果	有機蔬果		
七	1.生產體驗——筍之饗宴 2.生活體驗——原住民文化藝品 3.生態之旅——垂釣、賞景	麻竹筍、有機蔬果		溪釣名人賽
八	1.生產體驗——筍之饗宴 2.生活體驗——鄒族傳統技能 3.生態之旅——垂釣、賞景	竹筍、金煌芒果		米貢祭
九	1.生產體驗——茶之饗宴 2.生活體驗——鄒族傳統技能 3.生態之旅——垂釣、賞景	竹筍、金煌芒果		河祭
十	1.生產體驗——茶之饗宴 2.生活體驗——原住民藝品 3.生態之旅——動植物自然生態	芋頭、生薑、愛玉子		

（續）表5-3 三民鄉各月份觀光活動

月份	活動內容	農特產品	花季	祭典節慶
十一	1.生產體驗——芋之饗宴 2.賞花——聖誕紅 3.生態之旅——動植物自然生態	芋頭、生薑、雪蓮	聖誕紅	
十二	1.生產體驗——芋之饗宴 2.賞花——聖誕紅、梅花 3.生態之旅——動植物自然生態	芋頭、生薑、雪蓮	聖誕紅	聖誕節

資料來源：高雄縣三民鄉觀光整體發展計畫，2004，三民鄉公所

四、小結：三民鄉的三生觀光資源

　　綜合三民鄉的自然、人文環境及觀光資源，可以從生產面、生活面及生態面三方向規劃。

　　1.在生產型觀光方面，可發展原住民傳統飲料釀酒與器具、原住民傳統狩獵生產與器具、原住民產業體驗營、夏令營、研習營、原住民傳統農業生產與器具、一般觀光果園、休閒農業、原住民傳統畜牧生產與器具、一般觀光林業、花卉業、原住民傳統捕魚生產與器具、農林漁牧加工製程參觀與體驗、一般觀光畜牧、一般觀光漁業等活動。

　　2.在生活型觀光方面，則可發展原住民傳統祭典、節慶、原住民傳統衣著、飾物、原住民傳統藝術、表演、原住民傳統餐飲、小吃、原住民傳統民宿、住屋、原住民生活體驗營、夏令營、研習營、親水性休閒活動、運動性休閒活動、夜間導覽解說活動、休

療性休閒活動等活動。

3.生態型觀光方面則可發展欣賞自然景觀、戶外露營、遊憩活動、原住民文化博覽會、夏令營、研習營、生態觀光旅遊、生態教學、教育活動、主題生態公園、園區、植物生態活動、動物生態活動、地質生態活動、地形生態活動、河川生態活動、濕地生態活動等活動（高雄縣三民鄉觀光整體發展計畫，2004）。

第六章
休閒農業資源之評估

　　觀光資源評價是一項極其複雜的工作。其原因一是旅遊資源本身包羅萬象，很難統一評價標準；二是受人的主觀因素影響，不同民族、職業和文化背景的人往往具有不同的審美標準。儘管如此，人們仍在努力尋求統一的評價標準，研究和制訂優質化的評價方法，使旅遊資源的評價工作獲得科學的進展，休閒農業資源之評估也是如此。

第一節　傳統觀光資源之評估方法

　　傳統的觀光資源評估係依資源的屬性內容予以評價，而評價的方法包含性及定量等方法，資源的評估是複雜的程序與步驟，但其重要性是無法忽視的。

一、傳統觀光資源評價的內容

　　評價旅遊資源一般包括以下內容（盧雲亭，1993）：

1.旅遊密度：旅遊密度是用來量度旅遊資源的特質、規模和旅遊接待的社會經濟條件的重要指標之一，也是旅遊地開發建設的科學依據。按其內容又可分為四類：

(1)資源密度：一定地域上旅遊資源的集中程度。

(2)旅遊空間（面積）密度：一定時間內旅遊接待旅客量與其空間面積的比值。

(3)旅遊人口密度：接待遊客活動量與接待地人口的比值。

(4)旅遊經濟密度：接待遊客活動量與接待地社會經濟條件和旅遊

開發水準之間的比。

2.旅遊容許量：旅遊容許量又稱旅遊承載力，是指在一定的時間條件下，一定空間範圍內的旅遊活動容納能力。

3.旅遊季節性。

4.衡量客體景點的藝術特色、科學價值和文化價值。

5.評價旅遊景點的地域組合：即景點的布局和組合，作最好的動線規劃。

6.旅遊開發序位。

二、傳統觀光資源的評價方法

世界觀光資源的評價工作已有三十多年歷史。評價方法很多。從評價內容看，有單因素評價，有自然要素的綜合評價，有旅遊容量的評價，如加拿大土地清查處對南加拿大兩億多公頃的土地進行的以容量為指標的旅遊資源評價。

有旅遊需求──供給的評價。上述評價有一個共同特點，就是盡可能地將指標定量，而以定性作為輔助因素。觀光資源的評價儘管類型很多，但從總體來看，其方法無非二種：主觀評價和客觀評價。

主觀評價就是指評價者在考察之後根據自己的印象和好惡所作的評價，一般多用定性描述的方法，由於個人意見的侷限，常常帶有主觀色彩。客觀評價又分為供給評價和供給需求評價。前者指對觀光資源的實際情況進行深入細緻的調查和分析後作出的評價；後者指在供給評價的基礎上，進而對現實的和潛在的旅遊者的需求（結構類型等）作出調查，然後就供給和需求結合起來作出的評價。

三、傳統觀光資源的定性與定量評估

以下針對定性與定量兩方面提出說明：

(一)定性評價法

定性評價法包括三大價值、三大效益及六大條件的評價：

1. 三大價值的評價：三大價值指風景區的資源歷史文化價值、藝術觀賞價值和科學考察價值。
2. 三大效益的評價：三大效益指經濟效益、社會效益和環境效益。
3. 六大條件的評價：旅遊資源的開發，必須建立在一定可行性的條件基礎上。這些條件最重要的是六個方面，包括：
 (1)景區的地理位置和交通條件。
 (2)景物或景類的地域組合條件。
 (3)景區旅遊容量條件。
 (4)施工難易條件。
 (5)投資能力條件。
 (6)旅遊客源市場條件。

(二)定量評價法

定量評價法有層次分析法、旅遊資源評價指數表示法及旅遊資源評分法：

1.層次分析法

其過程是先將評價項目分解成若干層次，然後在比原問題簡單得多的層次上逐步分析，最後再將人的主觀判斷用數學形式表達和處理。由於這種方法是一種綜合和整理人們主觀判斷的客觀方法，也是一種結合定量和定性分析、既簡單又明瞭的方法，因此本研究的觀光專業人士資源評價採用此方法。層次分析法的第一步是建立目標評價模型樹。

此模型樹依據：

(1)資源價值（占72%），含：①觀賞價值（44／72）。②科學價值（8／72）。③文化價值（20／72）。

(2)景觀規模（占16%），含：①組合價值（9／16）。②容量價值（7／16）。

(3)服務條件（占12%），含：①交通與通訊（6／12）。②人員素質（1／12）。③餐飲（3／12）。④商品（1／12）。⑤導覽人員與能力（1／12）。

2.旅遊資源評價指數表示法

這一定量評價方法分為三步驟進行：

(1)第一步是調查分析旅遊資源（旅遊地）的開發利用現狀、吸引能力及其外部區域環境，調查的內容要求有準確的統計定量資料，以便為旅遊資源的評價定量化打下基礎。

(2)第二步是調查分析旅遊需求。

(3)第三步總評價的擬定。

3.旅遊資源評分法

這種方法的優點在於博採眾家之長，計算也較靈活簡便。我們以三

大價值、三大效益、六個條件（共計十二項）爲評價項目，每一項的重要程度均相同，各占十二分之一，每一項再按滿意程度分爲五等，加總計算，此法又稱等分制平分法。

　　至於休閒農業資源之評估，除了可採用傳統的觀光資源評估方法外，若能先瞭解休閒農業之核心資源價值，再加以評估，更能顯示休閒農業資源評估之意涵與價值。

第二節　休閒農業核心資源評估

　　國內相關部門因休閒遊憩觀光產業的興盛，以及協助傳統農業升級相繼投入許多有形、無形資源發展休閒農業的同時，如何讓有關資源的投入不致流於浪費且與經濟學中所謂的產出相得益彰，必須對休閒農業資源進行評估，以確立相關具發展潛力之準則及其重要性程度，作爲休閒農業區或休閒農場發展規劃及管理之參考，而此嘗試擬定評估準則亦可作爲另一種品質檢驗標準，不但給予相關經營者設置之指標，並且能使其提供的服務水準達到相當品質而維持信譽，有助於帶動休閒農業更加蓬勃發展。

　　所謂休閒農業核心資源的意義，是包含所有在休閒農場之內部與外部而對農場本身的競爭優勢具有增進功能之實體資產、自然資產、財務資產與個人、組織專長的總稱（吳存和，2001）。

　　而一般企業善用核心資源即能建立其不可替代之競爭優勢（如土地、技術、員工或資金），惟休閒農業之核心資源有哪些？吳存和（2001）指出休閒農業的核心資源包含了資產及專長二部分，其中資產部分包括

了：

1. 有形資產：實體資產（指土地、房屋建築、農場基礎設備等）、財務資產（指自有資金及外部資金借貸、週轉調度）、自然資產（指農林漁牧資源、自然景觀、天文地理及生態資源）。

2. 無形資產：指休閒農場的品牌／品標、經濟網路、營業執照、商業機密、資料庫、契約、行銷通路、服務品質、人文資源等。

專長部分則包含：

1. 個人專長：分為農場主的領導風格、創新與專業技術能力、創業精神、管理能力、個人社會網路等。

2. 組織專長：分為組織的經營風格、組織文化、組織記憶與學習、組織創新與研發能力、業務運作能力等。在現有的產業發展過程中，市場愈趨競爭其經營者如何善加運用其核心資源以達成擁有其持續性的競爭優勢，是經營成敗的關鍵點，據此，休閒農業資源吸引力之評估便為發展休閒農業區或休閒農業潛力評估的模式之一。

在休閒農業資源吸引力部分，以資源多樣性、資源獨特性、資源連結性與遊憩安全性四項因素探討其是否具備發展潛力；在市場發展潛力部分，將以目標市場範圍、可及性、遊憩日數與面積等四因素加以探究；就休閒農業活動而言，能否深刻創造顧客體驗與價值感為推動休閒農業之成功潛力要件，因此嘗試將以現代行銷觀念之5P's策略為基礎，修改為產品的體驗性（產品Product）、服務性設施完整性（配套Packaging）、交易便利性（通路Place）、價格合理性（價格Price）及品牌知名度（推廣Promotion）等方向予以研擬；另一方面，當地居民、業者、政府及非營利組織間之成長互動亦為具備成功發展潛力的關鍵點，所以整合休閒農業資源發展能力構面予以研討並分六項因素，包括觀光營造力、政府支援性、民眾參與性、共識凝聚力、品質自我提升力及願

景規劃力（黃振恭，2004）。

第三節 現代休閒農業資源評估方法

　　除了傳統的評估方法，近年發展出來的觀光資源評估法，也可應用於休閒農業資源評估上，諸如下列幾種方法：

一、階層分析程序法之探討

　　欲探討休閒農業資源潛力評估的概念可採用AHP法進行評估，這乃是由於休閒農業資源發展通常需要現地長期觀察，而影響因素又多，且因素之間的權重亦不同，因此在考量時間、金錢、人力及物力下，透過對該基地有深入瞭解之專家，分析資源間受影響權重及評定資源的發展潛能，不失為可行之方法。

(一)階層分析程序法的原理

　　階層分析程序法（Analytic Hierarchy Process, AHP）乃由Dr. Thomas L Saaty於1972年，引用系統分析法與歸納之理念發展而成。此法可應用於預測、分析、規劃及解決複雜疑難之問題與系統決策過程中，亦可用於方案評估、衝突事件之協調或資源分配優先順序之選擇。AHP的目的是將欲研究的複雜系統分解成簡明的層級結構系統，彙集專家學者對問題的認知，並藉由類別尺度對各項影響因子間重要程度之相對主觀配對

比較（pairwise comparison）判斷，將其量化後，建立配對比較矩陣。進一步求得其特徵向量（eigenvector），以代表階級元素的優先順序，求解其特徵值（eigenvalue），以得評估配對比較矩陣的一致性強弱，做為決策取捨或再評估的指標。在各種研究中AHP法常被應用於決定優先次序、選擇方案之產生、最佳方案之決策、確定需求、資源分排、預測結果、衡量成效、系統設計、最佳化、規劃、解決衝突以及評估風險等相關應用（楊和炳，1988；鄧振源、曾國雄，1989；吳萬益、林清河，2000）。

(二)階層分析程序法的操作程序

AHP乃將所欲研究之複雜系統，分解成簡明的要素層級系統，透過評比，確立各層級要素的優先順位，其程序流程在AHP操作上可以下列六步驟為之說明（楊和炳，1988；鄧振源、曾國雄，1989；吳萬益、林清河，2000）：

1.問題確定與羅列評估因素

首先確定評估問題，再利用文獻回顧、腦力激盪法或德爾菲法將所有的影響因素羅列出來，依其相關及獨立程度，建立垂直與橫向關連之階層結構。

2.建立層級結構

層級的最頂端為最大的決策目標，而層級中的較低階層則包含構成決策品質的屬性或目標，這些屬性的細節則在層級的較低階層中增加，而層級中的最後一層，則包括決策的替選方案或選擇。

3.建立成對比較矩陣

　　成對比較矩陣之建立，在於求取要素間相對的重要程度。亦即在某個層級之要素，以上一層級某一個要素為評估準則下，進行要素間的成對比較。

　　AHP採用類別尺度作為衡量成對比較矩陣的尺度，基本上劃分為五項：同等重要、稍重要、頗重要、極重要和絕對重要，再加上另外四個尺度，介於每兩者間的強度，總共可以區分為九個尺度，而分別給予一至九之比重（Saaty, 1990）。AHP評估尺度的內容與意義如表6-1。

表6-1 AHP法之評估尺度與說明

評估尺度	定義	解釋
1	同等重要（等強）	兩件事的貢獻度具同等重要性
3	稍重要（稍強）	經驗與判斷顯示稍微喜歡哪一方案
5	頗重要（頗強）	經驗與判斷顯示強烈喜歡哪一方案
7	極重要（極強）	實際非常強烈喜歡哪一方案
9	絕對重要（絕強）	有足夠的證據肯定喜歡哪一方案
2,4,6,8	相鄰尺度之中間值	折衷值

資料來源：鄧振源、曾國雄，1989

二、重要表現程度分析法：IPA分析法

　　重要表現程度分析法（Importance Performance Analysis, IPA），IPA始於1970年代，最早是在分析機車工業產品的屬性研究中，提出IPA的簡單架構，並將重要性與表現情形的平均得分製圖於一個二維矩陣中；在矩陣裡，軸的尺度和象限的位置可以任意訂定，重點是矩陣中各不同點

的相關位置。藉由「重要」——對消費者的重要性，「表現」——消費者認為表現情形的測度，將特定服務或產品的相關屬性優先排序的技術。此研究並採用典型的消費者樣本問卷調查進行，其潛在的假定即是消費者對屬性的滿意程度，來自於他對產品或服務的表現情形。此種方法包括雙重機制，其分析的結果，可以讓經營者知道使用者或消費者的要求以及本身服務品質的現況評價，以作為日後繼續發展或中斷的參考，對於經營者來說是一項非常有用的資訊。

　　在眾多研究的應用之後，IPA已經成為廣泛使用於企業中品牌、產品、服務和建立銷售點的優劣勢修正分析的普遍管理工具（Chapman, 1993）。此外，日漸競爭的市場環境下，顧客對於企業所提供的產品與服務重要性與表現情形優劣分析的決定，似乎很明顯是此企業能否成功的要素之一（Choi, 1999）。

　　IPA有三項假設：

1. 重要性和表現情形有關。

2. 一般而言，知覺的重要性與所知覺的表現情形是相反關係；也就是當表現情形已經足夠時，其重要性便降低。在馬斯洛（Abraham Harold Maslow）的需求理論中也指出當需求被滿足時就不再成為動機之一。

3. 重要性是表現情形的導因函數；也就是表現程度的改變會導致重要性的改變（江宜珍，2002）。

另外，IPA可分為下列四個步驟（余幸娟，2000；顏文甄，2001）：

1. 列出休閒活動或服務的各項屬性，並發展成為問卷形式。

2. 讓使用者針對這些屬性分別在「重要程度」與「表現程度」二方面評定等級，前者是指使用者對該項產品或服務等屬性的偏好、重視程度；後者是該項產品或服務的提供者在這一方面的表現情形。

3.重要程度爲縱軸，表現程度爲橫軸，並以各屬性在重要與表現程度評定等級爲座標，將各屬性標示在象限的二維空間中。

4.以等級中點爲分隔點，將空間分爲四象限。

IPA座標圖中，以重要（I）、表現（P）、分析（A）程度各自的總平均值（overall mean）爲分隔點，比使用等級中點（middle point）的模式更具有判斷力。所以可採用問卷調查法後之總平均值作爲X-Y軸的分隔點，將消費者對各休閒農業資源構面屬性之重視程度與滿意程度的評分結果，列示於容易瞭解的二維座標圖，如圖6-1所示。分爲優先改善區、優勢保持區、次要改善區及過度重視區等四象限。

茲將特性分別說明如下：

1.優勢保持區

當某些屬性落於此優勢保持區（keep up with the good work）時，意指顧客對這些服務屬性的重視程度與滿意程皆高，表示這些構面屬性是顧客的指標，也是業者取得競爭優勢的來源，因此業者應繼續維持屬性的表現水準，並以達到顧客滿意爲原則。

2.優先改善區

當某些屬性落於此優先改善區（concentrate here）時，係指顧客認爲這些屬性非常重要，但感到普通或滿意度較低，針對這些構面屬性，管理者應將其視爲優先改善的目標，以免造成顧客的流失。

3.次要改善區

當某些屬性落入此次要改善區（low priority）時，指顧客主觀地認爲這些構面屬性的重視程度與滿意程度度皆不高，而業者投入的資源也有限，或者沒有提供。業者應將這些服務屬性視爲次要改善的目標，避免

造成資源配置不當，值得注意的是，若競爭對手成功地將這些屬性策劃
成功，並創造出市場的需求，無疑是一種威脅。

4.過度重視區

　　當某些屬性落入此過度重視區（possible overkill）時，即指顧客的重
視程度不高，而滿意程度高，表示這些構面屬性對提升顧客滿意度的影
響不大，業者卻投入太多的資源而造成浪費，針對此區的構面屬性，可
加強顧客對重要性的認知，以提升到具優勢且重要的區域，否則可以說
是沒有必要的。

　　常被應用於行銷領域中的重要──表現程度分析法，因為其快速、

圖6-1 重要表現程度分析模式圖
資料來源：Martilla ＆ John，1977。

容易使用，且直接提供經營者有用的資訊特性，因此成為許多企業使用的方法，張雲洋（1995）零售業顧客滿意與顧客忠誠度相關性之研究、林子琴（1997）探討台灣旅客對遊產品的認知與滿意度間的關連、余幸娟（2000）探討宗教觀光客的旅遊動機、期望與其滿意度的差異、林永宗（2000）零售業顧客滿意度之研究等眾多研究中均採用此一方法，因此亦可應用此種方法，來分析休閒農業資源的發展潛能。此外，在I. P. A.的應用方面，亦可以由此分析經營面的優劣勢，以求進一步提出該研究的經營策略。I. P. A.經常被行銷專家用來檢視產品的屬性要求（朱珮瑩，2003）。

三、德爾菲法

德爾菲法（Delphi Method）是在1948年時由Dalkey和他的夥伴所發展出來用以預測的工具，最初用來預測可能發生的戰爭。而後用在預測新的政策對人口成長、污染、農業等方面的影響，因效果顯著而被廣泛應用；德爾菲法亦使用問卷調查的方式，但其調查對象為與研究議題相關的專家學者，其專家的人數為五人以上，一般認為十五至二十人為佳，透過連續問卷調查，使專家意見達到收斂，其目的在於獲得專家們對一未知之議題的共識。德爾菲法是一種以集思廣益來推測未來現象的方法，在運作上是邀請一些與研究問題有關的專家學者，在他們匿名且彼此不碰面的情形下，進行數回合的個別問卷式調查。每次在調查之後均將分析結果分送接受問卷訪問的專家學者，作為修正其先前意見的參考，如此反覆實施，直到專家學者之間的意見差異降至最低程度為止（李盛隆，1988）。Linstone 與 Turoff（1975）將德爾菲法形容為是一種結

構性的團體溝通過程，在過程中，讓團體中的每一位成員充分表達意見，而每位成員之意見，受到均等的重視，在這樣的前提下，由專家學者共同討論一複雜議題。

德爾菲法（Turoff, 1980）類似民眾參與，但限制參與者為專家，借重這些參與者的經驗與知識經由反覆的訪談、不記名問卷調查等各種方式，將收集整理後得到的資料交由參與者團體研讀，再將個別的資訊經過重組整理而產生綜合的意見。雖然專家的專業知識與經驗容易導致個人主觀的介入，但多數專家的參與以及反覆的實行問卷調查可以持續的獲得新訊息的回饋以幫助最後的決策。也因而有較高的正確性和可信度。但為避免專家個人主觀色彩過於濃厚，在運用此法時需注意下列幾點：

1. 儘可能的邀請各種不同專業領域的專家參與，並謹慎選擇參與專家。
2. 儘可能的讓參與的專家瞭解研究的主題內容以及未來可能的討論議題。
3. 在選擇或討論議題及方案時儘可能採用匿名的方式以避免受少數較強勢的專家影響。
4. 新問卷的內容儘可能加入舊問卷中所獲得的各個專家意見，以便經由反覆執行的問卷調查過程找出各個專家的共同見解，並減少過於分歧的意見。
5. 反覆執行問卷調查的次數需視所獲得的資料而定。

第四節　休閒農業發展潛力評估及發展策略

　　在休閒農業遊憩資源的開發上，可將資源概分「現實」休閒農業遊憩資源及「潛在」資源兩種，前者係指資源本身已具有遊憩吸引力，爲經營管理業者所開發，且正接受遊客來訪之遊憩資源；後者則是指資源本身可能具有一定程度之遊憩特色，但受於某些遊憩開發限制因素（例如交通因素、餐飲服務、法令限制、居民意願等）之影響，尚未爲人們所知或無法即時提供遊客服務之接待條件，需經過計畫性的人爲開發，方能吸引遊客前來之遊憩環境。

　　保護珍貴自然資產，及保存人類文化及歷史意涵，係全世界多數國家在資源管理的主要目標之一，因此，進行遊憩潛力分析及評估上，係以「透過合理開發、管理及行銷策略之研擬，做爲保存休閒農業區或休閒農場自然及人文的有形及無形之資源；進而提供遊客在遊憩過程中學習、參與及體驗環境資源的可貴，並從遊憩中獲取身心的滿足感」爲主要目標。

　　休閒農業資源規劃評估的方法之一，亦利用專家學者就休閒農業區內的主要據點的遊憩資源，就其資源特性及發展條件加以評估，其中資源特性之評估準則（見表6-2）分爲原始性、體驗性、稀有性、觀賞性、變化性、獨特性、歷史性及完整性等八項，發展條件則以可及性、容納量、使用限制、主要結構物、活動設施及整體景觀等六項加以評估，每項再分爲四等級加以評量，評分配比採1：2：4：8級數差方式予以量化。嘗試將上述的評估方式使用於相關案例，以提供較佳的學習概念與

對於該方式有較深的認識。

表6-2 遊憩資源評估準則

	評分比 評估準則	1	2	4	8
資源特性	原始性	現代	半現代	半原始	原始
	稀有性	普遍	尚稀有	稀有	甚稀有
	觀賞性	普遍	尚佳	佳	極佳
	變化性	單調	尚有變化	富變化	極富變化
	歷史性	不具歷史價值	尚具歷史價值，大部分受破壞	具歷史價值，大部分未受破壞	極具歷史價值，未受文明影響
	完整性	普通	半完整	完整	極完整
	獨特性	普通	半獨特	獨特	極獨特
	體驗性	普通	尚佳	佳	極佳
發展條件	整體景觀	一般	尚佳	優良	極優良
	活動種類	1~3項	4~6項	7~10項	10項以上
	可及性	一般	尚佳	優良	極優良
	主要結構物	無	稀少	尚可	極佳
	容納量	小	普通	大	極大
	使用限制	2項以上	2項	1項	無

註：評估準則之評值採1：2：4：8級數差之方式

第五節　案例：宜蘭縣員山鄉阿蘭城社區觀光資源評價

本節主要針對觀光專業人士深度訪查宜蘭縣員山鄉同樂村阿蘭城社區後，對該未來發展社區觀光之資源評價與看法（尤正國、陳墀吉，2002）。

一、調查設計

調查設計可分問卷設計、調查期間、資料處理等三部分說明：

(一)問卷設計

問卷主要採取結構式設計，由相關專業之專業人士自行填答及建言；問卷內容主要分為三大部分，包括有：
1.社區觀光相關專業人士的背景資料。
2.社區觀光資源評價——採「模型樹」方式評分。
3.社區觀光相關人士對該社區觀光發展認知之調查。

(二)調查期間

樣本取樣時間於2001年1月至2002年2月期間，為期十三個月，總計

回收三十七份有效問卷。

(三)資料處理

　　至於本次研究之問卷資料分析主要以一般敘述性統計（次數分配、百分比和平均數分析）的方式，進行本次社區觀光相關人士研究調查結果的分析。

二、觀光專業人士背景資料分析

　　本評價分析結果僅提供阿蘭城社區觀光潛力分析，進行資源面探討後，在規劃面作為避免社區衝擊與考量發展限制之參考。

　　觀光相關專業者包括：

1. 大學觀光研究所、農業推廣研究所、社區營造相關之建築研究所及高中職觀光科老師為主的學術界。

2. 參與社區工作有實務經驗的社區幹部，政府觀光、社區相關部門主管及推動社區營造的基金會所構成的官方與半官方代表。

3. 由旅運業（含餐飲、住宿、交通運輸、紀念物等）、民間規劃公司、相關服務業者所構成的產業界代表。

4. 在調查的三十七份有效樣本中，產業界共十七位，占標本數45.9%，官方（或半官方）共十四位，占樣本數37.8%，學術界共六位，占16.2%（見表6-3）。

表6-3 社區觀光相關專業者之背景資料分析

變項名稱		次數	比例（%）	變項名稱		次數	比例（%）
產業	旅行社	2	5.4	官（半官）方	政府部門	2	5.4
	住宿	2	5.4		社區幹部	4	10.8
	餐飲	2	5.4		基金會／活動	5	13.5
	交通	1	2.8		基金會／規劃	3	8.1
	休閒規劃	3	8.1		合計	14	37.8
	旅遊媒體	2	5.4	學術	大學教師	4	10.8
	相關服務業	5	13.5		高中職教師	2	5.4
	合計	17	46		合計	6	16.2

資料來源：尤正國、陳墀吉，2002

三、阿蘭城社區觀光資源評價

針對阿蘭城社區觀光資源進行評價，其評價類別與分數所占如下：

1. 資源價值占七十二分（觀賞價值占四十四分，科學價值占八分，文化價值占二十分）。
2. 景觀規模占十六分。
3. 服務條件占十二分，共計一百分。

其評分結果如下表6-4所示。若以原始評價分數之「中間數值」來分析，整體來講，以「景觀觀賞」評價較好，以「服務條件」較差，其內容有交通（含通訊）的便利性、費用、餐飲服務、商業服務，是未來阿蘭城規劃發展社區觀光時應注意與改善的地方。

表6-4 觀光專業人士對阿蘭城社區觀光資源之「模型樹」評價分析

社區觀光資源評價類別	評價項目		總平均	原始評價分數範圍	得分比(%)
資源價值（72分）	觀賞價值（44分）	感覺愉悅	16.1	0-22	73
		資源奇特	8.3	0-12	69
		資源完整	7.0	0-12	58
	科學價值（8分）	考察價值	2.1	0-3	70
		科學教育功能	3.0	0-5	60
	文化價值（20分）	歷史文化價值	5.8	0-9	64
		宗教文化價值	2.1	0-4	53
		休閒療養文化價值	4.8	0-7	69
景觀規模（16分）	組合價值（9分）	地域組合	5.4	0-9	60
	容量價值（7分）	環境容納	4.5	0-7	64
服務條件（12分）	交通（含通訊）（6分）	方便	1.5	0-3	50
		安全	1.3	0-2	65
		貴不貴	0.5	0-1	50
	服務人員（1分）	人員素質	0.9	0-1	90
	餐飲服務（3分）	餐飲功能	0.9	0-3	30
	商業服務（1分）	商品功能	0.5	0-1	50
	解說導覽（1分）	導覽人員／能力	0.9	0-1	90
總計			65.6	0-100	65.6

資料來源：尤正國、陳墠吉，2002

四、觀光專業人士對阿蘭城發展社區觀光之認知分析

根據上述之評估結果，進一步對觀光專業人士進行可行性調查分析：

(一)阿蘭城社區觀光資源評價的可行性

　　未來阿蘭城發展社區觀光的可行性，觀光專業人士的看法持「中肯」
態度（3.49）。至於阿蘭城發展社區觀光其可觀性（4.57）與可行性（4.46）
以「水資源」類的觀光資源評價較高，因此未來可針對社區發展生態水
池或與「水」有關的觀光遊憩資源。然而從數據結果分析得知，動物資
源的可觀性不高（2.49），但可行性（2.54）卻高於可觀性，另外，人文
資源發展觀光的可行性也高居第二位，顯示該社區的動物資源發展潛力
是未來可加以利用的觀光資源。（見表6-5）

表6-5 阿蘭城社區觀光資源可行性與可觀性之分析

項目名稱	可觀性			可行性		
	平均數	標準差	排序	平均數	標準差	排序
水資源的觀光發展	4.57	0.81	1	4.46	0.90	1
植物資源的觀光發展	3.92	0.81	2	3.54	0.92	3
人文資源的觀光發展	3.57	0.87	3	3.59	0.97	2
地質資源的觀光發展	3.46	1.12	4	3.19	1.17	4
動物資源的觀光發展	2.49	0.91	5	2.54	1.03	5
阿蘭城發展社區觀光可行性			—	3.49	0.86	—

註：1表非常低、2表低、3表普通、4表高、5表非常高
資料來源：尤正國、陳墀吉，2002

(二)阿蘭城社區觀光資源規劃的看法

社區觀光相關人士對阿蘭城社區未來觀光資源規劃的看法，分別敘述如下：

1.住宿方式

對於遊客的住宿方式，未來阿蘭城社區的規劃與設計以「民宿村」的方式進行，其經營方式以居民組成合作社性質之組織單位，共同經營對內、外的業務制度；其次應妥善利用分布於該社區周遭的休閒農場，以增加遊客對住宿的選擇。

2.餐飲服務

由於目前阿蘭城社區觀光以「服務條件」評價較差，而餐飲服務、商業服務是未來阿蘭城規劃發展社區觀光時應注意與改善的地方，因此在社區發展與增設較具當地鄉土風味主題的美食餐廳、小吃部來增強集客的功能並增加當地居民經濟收入。

3.交通連結

由於社區觀光屬於小區域觀光，應揚棄「大就是美」的大景點、大眾觀光等思考模式。因此對於交通連結的規劃主要以發展「社區巴士」與「騎自行車」的方式進入社區，以避免過多的遊覽車、人潮破壞當地居民的生活環境與日常作息。

4.行程天數

對於遊客的遊程天數則以二天一夜的設計為主，而夜間遊憩活動的

安排與否,則是未來增加遊客對農村生活的最好體驗。

5.未來社區觀光發展類型

社區觀光相關人士對未來阿蘭城發展社區觀光類型的看法,以發展「戲水」、「體能活動」和「觀光果園」為主題。

6.旅遊費用

對往後阿蘭城發展社區觀光時,該套裝遊程的價格設計以每人「1,000-1,999元」間,比較能夠吸引遊客的前往。(見表6-6)

表6-6 社區觀光相關專業人士對阿蘭城社區觀光資源規劃看法之分析

類別	複選項目	次數	百分比(%)
住宿方式	小型飯店與旅館	0	0
	休閒農場住宿	22	30.9
	單一民宿(採各自經營)	13	18.3
	民宿村(採合作社共同經營)	25	35.2
	露營地	9	12.7
	不適合提供住宿	2	2.9
總計		71	100.0
餐飲服務	鄉土風味主題餐廳	27	49.1
	小吃部	14	25.5
	速食店	1	1.8
	路邊攤	4	7.3
	雜貨店附設泡麵設備	7	12.7
	其他	2	3.6
總計		55	100.0

（續）表6-6 社區觀光相關專業人士對阿蘭城社區觀光資源規劃看法之分析

類別	複選項目	次數	百分比（%）
交通連結	遊覽車	4	6.9
	自行開車	16	27.6
	開闢銜接宜蘭火車站到社區的小型巴士	23	39.6
	騎單車進入社區（宜蘭火車站到社區）	12	20.7
	其他	3	5.2
總計		58	100.0
行程天數	半天	9	20.4
	一天	16	36.4
	二天一夜	19	43.2
	三天二夜	0	0
總計		44	100.0
觀光發展類型	親子聯誼	16	8.8
	會議假期	1	0.6
	追求知識	2	1.1
	體能活動	25	13.8
	增廣見聞	4	2.2
	藝術文化活動	10	5.5
	生態旅遊	21	11.6
	消遣休閒	16	8.8
	與農民一起生活	19	10.5
	品嘗鄉土美食	16	8.8
	觀光果園	26	14.3
	戲水	24	13.3
	其他	1	0.6
總計		181	100.0

ffffff

（續）表6-6 社區觀光相關專業人士對阿蘭城社區觀光資源規劃看法之分析

類別	單選項目	個數	百分比（%）
旅遊費用（單選）	999元以下	11	31.4
	1,000-1,999元	17	48.6
	2,000-2,999元	6	17.1
	3,000-3,999元	1	2.9
	4,000-4,999以上	0	0
總計		35	100.0

資料來源：尤正國、陳墇吉，2002

(三)阿蘭城社區觀光活動方式與客源群評估分析

社區觀光相關人士對未來阿蘭城發展社區觀光類型的看法，以發展「戲水」、「體能活動」和「觀光果園」為主題，其中活動方式可以設計「鄉土教學的導覽活動」、「農村體驗營」。而活動方式的交通使用可以利用騎單車的體能方式教育導覽、欣賞鄉野景觀風貌，且可避免大量污染性的機動車破壞環境品質與叨擾在地居民生活作息與衝突。而對於未來阿蘭城發展社區觀光的客源群，主要為特定族群之「自主性遊客」和「台灣社區觀摩」為主，因此往後阿蘭城社區觀光的整合行銷策略執行上，必須重視此二者目標族群的行銷通路、旅遊偏好調查。（見表6-7）

表6-7 阿蘭城社區觀光活動方式與客源群之分析

類別	複選項目	次數	百分比（%）
活動方式	農村體驗營	27	27.8
	鄉土教學導覽活動	28	28.9
	研習會議	3	3.1
	自由逍遙遊	21	21.6
	住宿接待家庭	18	18.6
	其他	0	0
總計		97	100.0
交通方式	步行	20	25.3
	騎單車	31	39.2
	發展三輪車	11	13.9
	坐牛車	12	15.2
	開車定點遊	2	2.6
	其他	3	3.8
總計		79	100.0
主要客源群	台灣社區觀摩	26	24.5
	政府部門社區研習活動	18	17.0
	宜蘭各國中、小學生	16	15.1
	台北都會區各國中、小學生	16	15.1
	自主性遊客	23	21.7
	旅遊通路業者的客源	6	5.7
	其他	1	0.9
總計		106	100.0

資料來源：尤正國、陳堰吉，2002

(四)社區觀光相關專業人士的社區觀光經驗與態度評估分析

就本次對社區觀光相關人士研究調查結果分析得知：（見表6-8）。

1. 其對阿蘭城社區的整體滿意度（3.77）落於「普通=3」與「滿意=4」之間，且大多數的人對其該遊程感到「滿意」。

2. 對於是否重遊阿蘭城，多數人持「中肯」態度，其平均值為3.33。

3. 然而多數觀光及相關專業人士給予阿蘭城社區觀光發展潛力之整體評價較高的態度，但以總平均值來看，其平均值為3.39，落於「普通=3」與「滿意=4」之間。

表 6-8 觀光專業者對阿蘭城社區觀光之態度評估

觀光專業者對遊覽過阿蘭城社區整體滿意度之分析					
類別	單選項目	個數	百分比（%）	平均數	標準差
整體滿意度	非常滿意	5	13.5	3.89	0.60
	滿意	24	64.9		
	普通	7	18.9		
	不滿意	1	2.7		
	非常不滿意	0	0.0		
觀光專業者對阿蘭城社區重遊意願之分析					
類別	單選項目	個數	百分比（%）	平均數	標準差
重遊意願	非常高	1	2.8	3.39	0.73
	高	16	44.4		
	普遍	16	44.4		
	低	2	5.6		
	非常低	1	2.8		
觀光專業者對阿蘭城社區觀光發展潛力整體評價之分析					

（續）表 6-8 觀光專業者對阿蘭城社區觀光之態度評估

類別	單選項目	個數	百分比（%）	平均數	標準差
社區發展潛力之整體評價	非常高	0	0	3.51	0.82
	高	22	62.9		
	普通	10	28.6		
	低	2	5.7		
	非常低	1	2.8		
	總計	35	100.0		

註：1表非常低、2表低、3表普通、4表高、5表非常高
資料來源：尤正國、陳墀吉，2002

第七章
休閒農業資源之規劃理論

　　所得提升和週休二日政策的執行使國人有多餘的時間，工業化、都市化造成城市居民感受到生活的緊張和壓力，使他們在空閒時間外出尋求紓解，傳播媒體的報導，更使人們嚮往與追求新奇體驗。為獲取更高的生活品質，人們重新調整時間與分配資源從事休閒活動，其中觀光旅遊即為國人近年積極參與的一種。隨著休閒需求增加，政府和民間團體無不積極發展旅遊事業，提供國人多樣化的遊憩資源，如：休閒農業區、休閒農漁場、國家公園、森林遊樂區、自然保護區、國家風景區等，在這些以自然資源為基礎的戶外遊憩場所中，遊客藉參與旅遊活動，「體驗」和「感受」它所賦予的景色和機會，獲得親近自然、紓解壓力、增進親友感情等目的，這些目的的滿足程度即為遊憩品質。相對的休閒旅遊活動的增加與遊憩資源過度開發和使用，使得遊憩品質受到「影響」與「改變」。

　　基於休閒農業區或休閒農場所特有之環境背景資源特性以及其整體發展之需求，可歸納其相關資源發展理論係以「資源導向」或「遊客導向」或「規劃導向」或「經營管理導向」為主的遊憩發展，並在資源永續利用前提下，整體環境分析與引入相關活動設施、體驗方式與服務。因此，嘗試以休閒觀光遊憩資源發展的相關理論與方法作為休閒農業區或休閒農場資源發展的理論基礎，來介紹幾種常用的規劃法。

第一節 可接受改變限度（LAC）規劃法

　　可接受改變限度係由資源開發的角度出發，希望能藉由此種方法的使用，達到資源發展與保護兩方面的雙贏關係。

一、規劃概念

　　可接受改變限度（The Limits of Acceptable Change Planning Framework，簡稱LAC法）的原理即將人為的衝擊分為可接受與不可接受的一種經營管理上的判斷，經營管理者要設定這界線，並藉由各種經營管理方法來堅守此線（Hammitt & Cole, 1987；楊文燦、鄭琦玉，1995）。將原本遊憩容許量所注重的「什麼是最適宜的使用程度」轉變為「甚麼樣之狀況被認為是最適宜且可予接受」，將原先經營管理上所最關切的課題由「使用程度」轉變為「所欲求之環境及社會狀況」，不再將注意力集中在遊憩使用本身，並且LAC 所訂定的是規範性的量，而非技術性的量，遊憩使用與環境衝擊間的複雜關係為技術性的研究資料，而LAC 將這些資料視為解答「何者可予接受」的輔助因素而非決定因素（陳彥伯，1991）。

二、LAC法在休閒農業規劃之應用

在經營休閒農業區或休閒農場的相關遊憩區之遊憩衝擊時，早期強調使用量與衝擊程度的關係，採用技術性的步驟；而後又重視遊憩體驗之觀念，並強調容納量的觀念，然需確定經營者準備提供何種體驗，遊客之體驗是否符合既定水準；之後，在「只要有遊憩使用，必會造成自然或社會改變」的前提下，提出可接受的改變限度（LAC）的觀念，強調經營者的相關管理措施可將衝擊程度控制在某一可接受限度以內，而不必在數量或使用量上做限制的經營方式（Stankey et al., 1985）。可接受改變限度法強調該地區發展相關之休閒旅遊課題之瞭解與掌握，以及對環境體驗、實質環境規劃與經營管理之整合分析，亦即決定基地地區情境，以利找出適當之經營管理方式，並達成其預期之情境。由於任何開發行為或多或少均會對環境資源造成影響，而此方法要求經營管理者需界定其「影響位於何處？範圍多大？何種改變程度為適當而可接受？」並對該等情境採用明確之環境指標加以測定，以判別出可接受之改變限度，藉以區分不同特性之遊憩機會類別，以及發展相對應之經營與管理計畫。此外，透過遊憩機會序列之判別及整體環境資源之考量，以提供適切、多樣化之遊憩體驗，亦是此方法注重之內容（李銘輝、郭建興，2001）。

三、規劃內容

LAC法其最重要的階段為「可接受改變限度標準」的設定，應用遊

客主觀「規範性價值判斷」產生，並非承載力所使用的客觀「科學性的量測」。衝擊指標可接受改變限度的訂定重點在於聯合遊客、管理單位與專家學者共同參與，設定可接受的衝擊和改變。在設定範圍內，達到滿意度最大、環境衝擊最小的目標。此標準的設定，除了科學研究結果，最重要的是需要遊客參與，納入遊客期望、偏好與價值觀，方能達到成效（陳宜君，1999；李明宗，1992）。其中描述性部分注重的是遊憩系統中較客觀的部分，是經營管理參數（management parameter）與衝擊參數（Impact parameter）兩者間關係之描述。

　　經營管理參數是指經營者可直接控制的部分，如經營管理者可控制一地區的使用人數，則使用水準即經營管理參數；衝擊參數是指因經營管理參數的不同，對遊客及環境的影響。經營管理參數必須是經營者能直接控制或改變之因素，而衝擊參數必須是因經營管理參數所可能導致改變之因素，且必須是對體驗類型較敏感之因素。

　　Stankey（1974）指出環境的損傷是對於不可接受改變的評價，此評價與經營管理目標有關，環境的改變是否造成損傷，是依據經營目標、專家評估及大眾的評價而決定。任何遊憩活動皆會對環境造成衝擊，進而影響其生態環境與遊憩區的品質，因此要訂定一地區的容許量，就必須要先界定此環境的可接受改變程度（LAC）。

　　Stankey（1985）就依據可接受改變程度之觀念提出了一評估架構，此架構的內容如下（圖7-1所示），而其主要涵蓋四個主要組成成分：

1. 根據一系列可以測定之參數，來界定可接受並可達成之資源及社會情境。
2. 分析現存之情境以及預期可接受情境之相關性。
3. 界定預期達成之情境，其所需之經營管理措施。
4. 計畫之監測及評估經營管理之成效。

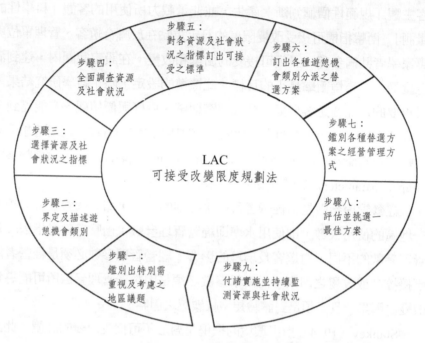

步驟五：
對各資源及社會狀況之指標訂出可接受之標準

步驟四：
全面調查資源及社會狀況

步驟六：
訂出各種遊憩機會類別分派之替選方案

步驟三：
選擇資源及社會狀況之指標

LAC
可接受改變限度規劃法

步驟七：
鑑別各種替選方案之經營管理方式

步驟二：
界定及描述遊憩機會類別

步驟八：
評估並挑選一最佳方案

步驟一：
鑑別出特別需重視及考慮之地區議題

步驟九：
付諸實施並持續監測資源與社會狀況

圖7-1 LAC系統示意圖
資料來源：Stankey, G. H., 1985

四、規劃程序

可接受改變限度法之規劃程序，共有九個步驟：

步驟一：鑑別出特別需重視及考慮的地方與議題（identify area issues and concerns）：界定公眾議題及經營管理方面之事宜，探討某一地區在經營管理與問題上，所需特別注意之事項，用此界定其獨特之價值與特殊遊憩機會類別。用以發展在休閒農業區或休閒農場，則主要在探討休閒農場全區發展方向或某一分區在經營管理與開發利用上必須特別注意

之事項與發展課題，藉以訂定土地利用方針與發掘重要之發展議題。

　　步驟二：界定及描述遊憩機會類別（define and describe recreation opportunity classes）：敘明有關資源、社會及經營管理之情境，用以界定每一項遊憩機會類別其適當及可以接受之改變限度。用以發展在休閒農業區或休閒農場所討論的，就是休閒農場全區可供遊憩使用之資源與環境加以界定及分類，以分析區內環境資源供給狀況，並提出可接受改變遊憩機會之類別及其分布。

　　步驟三：選擇資源及社會狀況指標（select indicators of resource and social conditions）：尋求適當之指標因子並可衡量相關資源及社會指標的情形。用以發展在休閒農業區或休閒農場，強調中心課題與休閒農場附近地區關切事宜之反映，選定適宜且對應之資源環境、社會狀況及人文使用等之「環境指標」（environmental indictors）。

　　步驟四：全面調查資源及社會狀況（inventory existing resource and social conditions）：以客觀而有系統的方式調查指標因子現況，可瞭解資源及社會情境並建立正確、完整的資料庫。用以發展在休閒農業區或休閒農場，係就休閒農場附近地區現有資源、環境、設施及人文利用程度等加以全面調查，並分析資源供給與現有利用程度，以瞭解不同地區之遊憩機會類別及需配合之經營管理措施。

　　步驟五：對各項資源及社會指標訂出可予以接受的標準（specify standards for resource and social indicators）：加入民眾（遊客）的意見，建構各種遊憩機會類別可予接受及適宜之標準。用以發展在休閒農業區或休閒農場，係針對每一地區及每一遊憩機會之指標，建立可接受改變程度之標準，藉以形塑特定情境下遊憩發展類別與設施引入之考量基礎。

　　步驟六：鑑別出各種遊憩機會類別之替選方案（identify alternative opportunity class allocations）：此步驟尚須兼顧經營管理者與公眾之意

見，方能決定究竟應該發展為何種情境、選擇何種替代方案。用以發展在休閒農業區或休閒農場，係基於前述之課題分析，配合資源供給特性與經營管理之方針下，擬定遊憩發展與設施服務之替選方案。

步驟七：鑑別出各種替選方案之經營管理方式（identify management actions for each alternatives）：經營管理者分析指標調查現況與設定標準間之差異，界定可接受之標準程度並採取適當且為使用者接受之經營管理措施。用以發展在休閒農業區或休閒農場，即配合資源利用與設施導入方案下，研擬各相對應之管理行動方案，期以明確之經營管理計畫，配合管制措施等，以確保遊憩情境與資源之維繫。

步驟八：評估並挑選一最佳替選方案（evaluation and selection of a preferred alternative）：結合經營管理者、公眾意見、遊客之意見，確定遊憩機會類別之分派，並選擇經營管理計畫。用以發展在休閒農業區或休閒農場，係目的在於選定一組最適之方案（包括實質計畫、經營管理計畫及配合管制方案），以確定遊憩機會類別與服務品質之分派，並研擬其實施計畫。

步驟九：實施並監測資源及社會狀況（implement actions and monitor conditions）：執行吾人所選擇之替選方案及其經營管理計畫後，提供定期、系統回饋以明瞭執行經營管理計畫之成效。用以發展在休閒農業區或休閒農場，係配合計畫之執行依據前述資源、環境、社會狀況等「環境指標」，建構監測系統並持續追蹤考核。

上述LAC 的程序步驟所闡述的觀念應用於休閒農業區或休閒農場的遊憩資源之經營管理作業上，其最實用的一點乃在促使經營管理者建立自己的標準，不斷將現況加以比較，而隨時採取適當的管理措施，使休閒農業區或休閒農場的遊憩環境品質得以維持在某一預期之水準上（陳昭明等，1989）。LAC是一套簡單而有利的規劃架構，它包括了陳述經營時所要提供之環境情況（將有多少衝擊及衝擊發生在何處）；調查現況

並與已設定的目標裡所希望之情況作比較，當情況與目標不符時，立即檢討及修正經營措施；最後的監視步驟，則包括回復到定期的調查階段（Hammitt & Cole, 1987）。

第二節　遊憩機會序列（ROS）規劃法

　　遊客在旅遊過程中，遭遇或感受的實質環境資源、社交心靈體驗或各種人為服務設施等情境，合稱為「遊憩機會（recreation opportunity）」（陳水源、李明宗譯著，1985）。遊憩使用為一種行為，遊客可依其自由心願，藉由對休閒遊憩的知覺和偏好，在不同的遊憩機會中加以選擇，以獲得滿意。

一、規劃概念

　　「遊憩機會序列」（Recreation Opportunity Spectrum；簡稱ROS）係指在一處所偏好之環境中，真正選擇一項所偏好之遊憩活動予以參與，用以獲得其所需求之滿意體驗。「人們從事遊憩活動的目的是為了追求滿足個人需求的體驗」，「遊憩體驗的異同可以來自遊憩活動的項目（如農村活動、景觀、騎馬、游泳、打獵），也可以來自遊憩行為發生時的背景環境（農地、休閒農場、荒野地、森林遊樂區）」（王鑫，1997）。

二、規劃內容：人、活動、環境之互動

因為遊憩體驗的結果是人、活動、環境的整體結果。人們從事遊憩活動除了紓解身心外，亦從中獲取遊憩體驗，因此在做遊憩資源規劃時，即應以遊客需求及遊憩體驗為依歸，提供多樣化的遊憩機會，讓民眾有機會去享受不同的體驗。雖然遊客之目的在於獲得滿意之遊憩體驗，而經營管理者之目的則在於提供遊憩機會使遊客用以獲得各該遊憩活動之體驗，亦即藉由經營自然資源之環境，使其產生遊憩活動。通常遊客與經營管理者雙方對於遊憩機會，可以三個部分組成，即活動、環境與體驗。

另由於人們對經營管理與方便之概念易於混淆，而將活動、環境予以組合，使得遊憩機構成一序列或一連續性。遊憩機會由各種遊憩機會環境排列而形成，環境可以簡稱為ROS類型，排列在一起而形成的連續帶就稱為遊憩機會序列，每一個ROS類型與其構成該類型的各種要素有著本質的內在聯繫，有其相應的遊憩活動項目、遊憩活動場所以及可以獲得相應的遊憩體驗類型、水平和難易程度。

經營管理者提供多樣的機會供遊客選擇，達到遊客追求的滿意體驗。管理者所提供的遊憩機會由資源（resource）、社交（social）與經營措施（facility）等因素組成（楊文燦，1997），而遊憩區內自然、社交、管理等遊憩機會的狀況可稱為「遊憩情境屬性（recreation setting attributes）」（黃志堅，2000），包括以下三種：

1. 生態情境：自然環境的各種特性，例如：土壤、水、動植物等自然環境因素。

2. 社會情境：遊客心理面和社會面屬性，例如：遊客接觸效應、不當

行為干擾等社交因素。

3.管理情境：管理、設施和服務，例如：步道、解說服務、設施維護等設施管理因素。

　　遊憩機會序列的理論架構中，認為經營者可藉著活動項目之安排與體驗及環境管理，提供六種不同的遊憩機會環境（recreation opportunity setting）以及環境特性。若以遊憩機會序列（recreation opportunity spectrum, ROS）來分析休閒農業區或休閒農場，則可發現其乃介於半原始區與鄉村區之間。ROS 乃是指某個地方其實質生物環境、社會狀況及經營管理現狀的總和，其概念涵蓋層面由極現代化、高度開發的遊憩機會，到極原始性未開發的遊憩機會，如表7-1所示。

表7-1 ROS特性表

類型	環境特性 地理環境特性	體驗特性 自我體驗活動	活動特性 適宜活動項目
原始性	未經改變的自然環境範圍相當大。使用者之間的互動程度很低，也很少看到其他使用者的活動跡象。避免人為的限制或控制，不准使用機動車輛。	在提供高挑戰度和高危險性的環境中，透過野外技能，體驗到遠離人類聲光，沒有依靠、接近自然、寧靜和自我依賴的機會極高。	陸上活動：賞景、野營、健行、登山、騎馬、打獵、野外研究。 水上活動：游泳、釣魚、划獨木舟、其他非機動化船隻。 冰上、雪上活動：玩雪。
無機動車輛的半原始區	中到大面積的「自然」或「看起來自然」的環境。使用者之間的互動程度很低，可常看到其他使用者的活	在提供高挑戰度和高危險性的環境中，透過野外技能，體驗到遠離人類聲光，沒有依靠、接近自然、寧	陸上活動：賞景、健行、登山、開車旅遊、騎馬、打獵、露營、野外研究、使用特殊器材、

（續）表7-1 ROS特性表

類型	環境特性 地理環境特性	體驗特性 自我體驗活動	活動特性 適宜活動項目
	動跡象。人為的限制或控制極少並且不明顯，不允許使用機動車輛。	靜和自我依賴的機會高，但不是極高。	騎機車、使用航空器。 水上活動： 游泳、釣魚、划獨木舟、行船（機動化船隻）、潛水、其他舟船。 冰上、雪上活動： 玩雪、坡道滑雪、其他冰雪器具。
有機動車輛的半原始區	中到大面積的「自然」或「看起來自然」的環境。使用者聚集的情形不多，可常看到其他使用者的活動跡象。人為的限制或控制極少而不易察覺，可以使用機動車輛。	在提供高挑戰度和高危險性的環境中，透過野外技能，體驗到遠離人類聲光，沒有依靠、接近自然、寧靜和自我依賴的機會中等，具有體驗和自然環境高程度互動的機會，在本區內有體驗使用機動車輛的機會。	
有路的自然區	自然度高，但有與自然環境調和的人為聲光。使用者之間的互動程度低到中等，其他使用者的活動跡象普遍可見。明顯的改變和使用資源，可使用機動車輛。	體驗到與其他活動團湊在一塊或體驗到遠離人類聲光的機會大致相同，具有體驗和自然環境高程度互動的機會。如同其他更原始區域所提供的挑戰性和危險性，在此並非相當重要，戶外技能的練習和測試才是此區的重要體驗。機動化和非機動化的遊憩機會均可能有。	陸上活動： 賞景、觀賞活動、森林採集、使用遊憩小屋、騎馬、騎機車、解說服務、高架電車、露營、健行、參觀工作場、使用特殊器材、野餐、乘車賞景、使用航空器、開車旅遊、登山、騎單車、休閒中心渡假、逛商業和遊樂中心、打獵、野外研究。 水上活動：

（續）表7-1 ROS特性表

類型	環境特性 地理環境特性	體驗特性 自我體驗活動	活動特性 適宜活動項目
			潛水、戲水、觀光遊艇、滑水、水上運動、游泳、釣魚、划獨木舟、駕遊艇、其他水上器具。 冰上、雪上活動：玩雪、溜冰、坡道滑雪雪撬、其他冰雪器具。
鄉村區	自然環境受到改變，資源的運用主要在於增加遊憩活動、植被和維護土壤。人為聲光很普遍，使用者之間的互動程度由中到高，許多遊憩設施。區域外的地區供中密度使用，提供高密度車輛使用和停車設施。	體驗到與其他團體或個人湊在一塊的機會相當大，便利的遊憩據點和機會也很多，而這些要素，通常比自然環境重要，除了一些挑戰性和冒險性為其重要成分的特殊活動，如下坡滑雪外，本區提供體驗原野挑戰、冒險和戶外技能測試的機會通常都不太重要。	
都市區	雖有明顯的自然要素，但以都市化環境為主。植被常常是外來和經過修剪的，人為聲光居主要地位。可能有很多當地或鄰近地區的遊客。高密度使用機動車輛，停車設施完善，常有大眾運輸系統進出。	體驗到與其他團體或個人湊在一塊的機會相當大，便利的遊憩據點和機會也很多，體驗自然環境和自然環境所提供的挑戰及危險，以及戶外技能之使用等均相當不重要。運動之比賽和參觀，被迫使用高度受人影響的公園和空曠	陸上活動：賞景、觀賞活動、玩耍遊戲、森林採集、使用遊憩小屋、騎馬、騎機車、解說服務、參與團體活動、高架電車、露營、健行、參觀工作場、參加單項運動、野餐、乘車賞景、使用航空器、開車旅遊、登

（續）表7-1 ROS特性表

類型	環境特性 地理環境特性	體驗特性 自我體驗活動	活動特性 適宜活動項目
		空間等，均為常見之遊憩機會。	山、騎單車、休閒中心渡假、逛商業和遊樂中心、打獵、野外研究。 水上活動： 潛水、戲水、觀光遊艇、滑水、水上運動、游泳、釣魚、帆船、划獨木舟、駕遊艇、其他水上器具。 冰上、雪上活動： 玩雪、溜冰、坡道滑雪、雪撬、其他冰雪器具。

三、影響遊憩機會序列的評估因素

其概念在結合影響遊憩體驗的遊憩環境特性與遊憩承載力，應用環境特性（可及性、非遊憩資源使用和遊憩環境經營管理）與管理承載力（社會互動程度、可接受遊客衝擊程度與可接受的制度化管理）共六項影響遊憩機會序列的因素。

ROS 的六個機會要素為可及性（access）、非遊憩資源利用（other non-recreational resource uses）、現地經營管理（onsite management）、社會互動（social interaction）、可接受的遊客衝擊程度（acceptability of visitor impacts）與可接受的管制程度（acceptability level of regimentation）而其序列方式則從原始地的（primitive）、半原始地（沒有機動車輛行駛）

的（semi-primitive non-motorized）、半原始地（有機動車輛行駛）的（semi-primitive motorized）、有路的自然區的（roaded natural）、鄉村區的（rural）、都市區的（urban）（以上利用人之介入的程度，即人爲干擾度的遞增），分別執行不同的經營管理方式，以達更有效的管理。如圖7-2 所示。

四、ROS在休閒農場規劃之應用

以下分別敘述休閒農業區及休閒農場在ROS 所扮演的角色：

(一)可及性

由於休閒農業區或休閒農場大多是以一種極自然或偏向自然爲導向的旅遊方式，因此所到之處尚屬於相較於開發之都市爲偏僻、未開發之地，因此道路多爲碎石、崎嶇不平且較少人工化的設施，可及性較困難之地區。

(二)非遊憩資源利用

這一要素所考慮非遊憩資源的使用程度（如放牧、採礦、伐木等）與各種不同的戶外遊憩機會是否能相容。而休閒農業區或休閒農場在接近原始性的情況下，較不容許有侵略性的活動，因此其經營活動應與遊憩活動有所區隔。

圖7-2 遊憩機會序列圖

（續）**圖7-2 遊憩機會序列圖**

資料來源：陳水源、李明宗譯，Roger N. & George H., 1992

(三)遊憩環境經營管理

此一要素意指對現地所做的改變。例如設施、外來種植生物、景觀規劃與交通路障等。設施的目的是讓遊客感覺到方便、舒適或安全，然而休閒農業旅遊乃是多以保育或復育當地資源為經營目標，因此完全稍作設施的建設是最恰當的，而其景觀規劃方面乃多半配合當地現有的自然資源。

(四)社會互動程度

一般說來，在原始性序列中，遊客比較喜歡中等的社會互動。休閒農業旅遊強調重質不重量的旅遊活動，因此一般來說，進行休閒農業旅遊時較少會使遊客產生擁擠感，也較能與都市生活產生差異。

(五)可接受遊客衝擊程度

人類使用大自然的資源一定會產生衝擊，只是程度上多寡不同而已，就休閒農業旅遊來說，是傾向較原始性的序列，來自遊客的可接受的衝擊程度較低，而休閒農業旅遊遊客在備有專業及保育觀念的考量下，對於衝擊的判斷則較現代化序列中的遊客嚴苛。

(六)可接受的管制程度

在遊憩機會序列中，認為原始性的活動只需要極少數制度化的管理，為的是保持遊憩機會的品質；然則在休閒農業旅遊的活動中，透過

對遊客適當的限制與限量，可以避免因過多遊客湧入或遊客之行為而對
遊憩資源造成嚴重性的破壞。

 # 第三節 動態經營規劃法（DMP）

「動態經營規劃法」（Dynamic Management Programming Method；簡
稱DMP），近年來常為觀光休閒資源環境規劃師所採用，其最大特色在於
以人為核心，整合規劃師、經營管理者、遊客之立場與需求，不完全以
資源環境之供給為唯一之考量因素，避免當資源環境產生變動時，規劃
之目標與內涵也因而改變之缺失。

一、規劃概念

「動態經營規劃法」係以經營管理者為主要使用對象，在方法論
上，以遊客至上進行定位，而在實施程序之最後階段，仍須就遊客、資
源環境、經營管理、設施等四大要素之變化加以追蹤與評估之步驟，亦
即經營管理單位在經營目標之導引下，提供遊客高品質的休閒農場環境
和多樣性遊憩活動機會，而遊客以其金錢、時間等代價尋求能滿足自己
需求的遊憩體驗（亦可稱為休閒利益追尋）。此外，並強調營運週期、環
境保育與環境指標、遊憩行銷與市場區隔、規劃與經營管理之整體層面
等觀念。

二、參與對象

　　有關DMP之涉及者包括「經營管理者」、「規劃師、設計師、遊憩研究者」、「遊憩活動專家及參與者」（活動者／服務對象等三類型人士共同參與，但以「經營管理者」爲執行主幹。經營管理者、規劃師、設計師、研究學者和遊憩活動者則可身兼二種以上不同的角色）。

三、規劃程序

　　「動態經營規劃法」之辦理階段分爲「研究」、「規劃」、「設計」、「執行及經營管理」和「追蹤評估」等五個階段，其各階段之工作重點和主要參與人員如表7-2所示。

表7-2 動態經營規劃法各階段工作重點及主要參與人員一覽表

辦理階段	工作重點	主要參與人員
研究	1.發掘課題。 2.可行性研究。 3.市場分析與行銷定位。	由「經營者」、「規劃師、設計師、研究學者」及「活動者」三類型人士共同參與。
規劃、設計	1.遊憩區之實質環境規劃。 2.遊憩設施之細部設計。 3.其他經營管理籌備工作。	規劃師、設計師。
經營管理	1.設施興建。 2.管理辦法。 3.日常維修及巡視。	經營者。
追蹤評估	對遊客市場、營運週期、資源環境、管理措施成效等各項追蹤考核。	經營者及遊憩研究者。

資料來源：曹正，1989。《觀光遊憩地區遊憩活動規劃設計準則之研究》。東海大學環境規劃暨景觀研究中心。

第四節　其他相關理論及規劃法

　　除了上述較常討論的規劃理論，尚有以生態規劃作為基礎的規劃理論及方法，例如：生態規劃法、區域生態規劃法、生態架構的景觀規劃法。

一、生態規劃法

生態規劃法（Ecological Planning Method）（McHarg，1971）最早是著重於單一自然因子的分析與空間結構的形式化。現在則著重於自然環境變化過程的分析，因此資源資料的蒐集與分析是基於自然因子的影響程度與重要度。期間，經由土地的機會與限制分析對於土地利用與自然環境間的關係，發展出適當的資源分配與土地利用配置。地區的自然資源特性與社會因子也要加以考慮。然後，利用疊圖法分析土地利用的方式，設計出一系列的矩陣以奠定各規劃階段的準則。

二、區域生態規劃法

區域生態規劃法（Regional Ecological Planning Method），是McHarg（1975）以自然環境地質與生態因子互相控制影響的演化過程的產物假設為基礎，調查特定區域內生態特色，觀察各種自然環境因子的交互作用。其規劃步驟如下：

1. 由區分生態系單元定義規劃區域。
2. 調查環境資源，將生態與社會資料組合於基本圖上。
3. 估計遊憩供給與社會需求。
4. 準備適當的土地利用測量圖來檢查其資訊，並針對定義，適當的規劃工作架構。
5. 評估生態系的影響。
6. 個別評估各種資源的環境因子與各種土地利用的機會與限制。

7.評估土地利用的適當性。

8.評估區域內與區域外相鄰地區的土地利用，並保留適當的利用方式，分離出不相容的利用方式。

9.評估規劃區內土地利用的適當性；可利用疊圖法找出最好的土地利用組合，並註明這些土地利用方式也可運用於相同基地。

10.以小比例尺製作初步的成果圖，選擇特定的、小尺度的基地並評估其資源。

11.依遊客行為對環境的衝擊評估調整土地利用計畫。

三、生態架構的景觀規劃法

　　生態架構的景觀規劃法（Landscape Planning with Ecological Structure），可用於解決不同的土地利用造成的生態與視覺的衝突。土地利用規劃則是基於穩定的生態結構及生態單元間的相互關係與其數值資料。由於較重視景觀與生態的判別，因此忽視遊憩行為與其他影響因子。也就是說此法可以廣泛的指出生態結構的穩定性並評估生態與視覺相互衝突的地區，但未指出如何解決這些問題。

第八章
休閒農業資源之規劃內容

　　休閒農業之遊憩資源具有各種不同的特質差異，經營單位或經營者為了吸引遊客前來休閒農業區或休閒農場從事遊憩活動、體驗農業生活及欣賞農村景觀生態，對於休閒農業之整體資源規劃，便需依其資源的三生特質與內涵以及遊客體驗之活動內容加以妥善規劃，藉以滿足遊客的休閒需求；而各個休閒農業區或休閒農場之規劃方式與內容雖有所差異（因資源屬性、區位、主觀條件、客觀條件等），但在資源規劃原則方面卻大致相同。

第一節　休閒農業資源的規劃原則

　　休閒農業之發展與規劃，需具有符合有效利用既有農業經營資源、融合地區人文資源及建構農村文化新生命、尊重大自然、滿足環境教育需求、清楚劃定交通動線、落實生態環境理念、發揮視覺品質效果等規劃原則（邱湧忠，2001）。休閒農業雖然具有三級產業之服務性質，但在發展的過程中須保有其主要之精神，即以農業經營為主體，在不影響農業生產、農民生活及農村環境之前提與觀念下，塑造休閒農業資源之休閒遊憩特色，並建立地方農業特產之銷售，藉以提高農民就業機會與農村發展經濟效益。此外，休閒農業資源之規劃亦必須符合並滿足遊客之休閒遊憩需求，以形塑發展休閒農業資源的特色與吸引力，如此方能吸引遊客前來農村從事休閒旅遊消費，進而提高農民之就業機會與經濟收益。綜上所述，茲將休閒農業資源的主要規劃原則說明如下所示：

一、發展休閒農業資源之特色並保持其完整性

自然資源、人文資源或景觀資源等均具有發展休閒農業之特性並且能營造出吸引力，而發展過程中有特點才具有競爭力，因此，凡是能夠吸引遊客之自然、人文、人造或景觀資源，在休閒農業的規劃及開發過程中應力求保存其原有之特色，不要任意改變或創造出與當地特色不相符的硬體設施或軟體設施。例如休閒農業區或休閒農場內之建築物，其材質與色彩之選擇上，必須注意是否能與當地的景觀及環境資源特色相配合，避免過度突兀的建築物破壞自然環境之景觀特色，或者在活動主題的設計上與當地不符，為配合某些活動而創造出與當地特色具差異的設施或活動體驗，都是不合宜的。

而未來在發展與開發休閒農業資源時，要如何保持原有之自然環境及景觀特色，發揮其獨特之風格，解決開發活動與資源保護所可能面臨之問題，並在不損及原自然風貌的情況下，滿足遊客的休閒需求並進而維持及提高當地居民的權益，係為休閒資源發展的重要原則之一。

二、符合並滿足遊客消費市場之需求原則

大多數的遊客對於休閒遊憩之動機與需求具有高度的被滿足性及敏感度，任何行政、流行趨勢及媒體報導的變化都會對遊客之休閒需求造成影響，再加上休閒農業資源與其他消費性產品一樣，有其所謂之導入、發展、成熟、衰退及退出等週期性變化，因此，在發展休閒農業資源時必須隨時注意休閒遊憩市場之需求變化，尤其現在是以消費者導向

市場為主，需要因應市場需求改變，並在適當時機投入適宜之開發項目與內容，期使休閒農業資源得以永續經營。

三、符合經濟效益原則

　　休閒農業在開發利用前，既要考慮地區發展之潛力與限制（包含預定之休閒農業區之範圍及整體周邊的遊憩市場），有選擇性的分期分區開發發展，並即時考量遊客的使用價值與需求。一般而言，休閒農業資源之經濟價值與其能吸引多少遊客成正比，如發展休閒農業區或休閒農場所需之開發成本高於其所能帶來之合理經濟利潤，便不符合經濟效益原則；換言之，在開發時便需謹慎評估，以求最大之經濟效益。

四、施行資源保護與利用並重之原則

　　無論是自然資源、人文景觀或人造資源，在開發過程中均可能遭受到破壞、損毀或減短其使用壽命，必須注意的是對環境資源原貌的保護與維持，如果開發時不慎造成破壞或損毀，輕者將使休閒農業資源使用價值降低，嚴重則會使資源毀損不復存在，形成永久性的無法恢復，甚至造成意外事件。因此，任何休閒農業資源在開發前，經營規劃者必須要深入的對資源的使用及評估進行調查研究與分析，無論是規劃、開發、施工或未來的經營管理過程，均須研訂資源保存與維護管理方案，以防止資源原貌與環境之破壞與消失。

五、綜合開發原則

　　休閒農業的資源類型往往存在不同之類型或組合，藉由綜合開發利用，將可使吸引力不同之遊憩資源結合而組成一個多樣化之休閒農業區或休閒農場，使遊客可以從多方面體驗到休閒農業資源發展之遊憩特色與價值，進而提高休閒農業的質與量，滿足遊客的休閒機會需求，並在高度競爭的遊憩市場環境中提高知名度，取得較高之經濟價值與社會效益。

第二節　休閒農業資源規劃之目的

　　休閒農業資源的規劃利用發展包含了多面向的體驗活動及學術研究領域，例如社會趨勢、經濟利益、政府的政策目標、遊客的消費體驗心理、市場行銷學、投資學及現代科技利用等多方面，並且必須包含許多活動設計、參與者想法、經濟知識領域及管理決策與行動執行。儘管休閒農業資源種類、形式、類型與開發之條件有所差異，對休閒農場資源規劃發展而言，大致上仍有其共通之目的與概念。茲將休閒農業資源規劃之目的說明如下所示：

一、降低休閒農業資源轉型利用開發成本

降低休閒農業資源之開發成本爲地主或經營投資開發者所追求的目標，尤其是大多數的休閒農業資源擁有者均爲農民，其所願意或所擁有的資本額均較少，故其對於投資成本的投入就有較多的考量因素，並且投資金額的多寡與休閒農業區或休閒農場開發的品質要求有互相衝突情況。一個好的規劃經營團隊必須能提出好的規劃設計方案與資本考量，不但可以節省開發成本，又能獲得高品質的開發成果，與農民發展休閒農業的宗旨相符合。

二、提高投資開發效益

休閒資源之開發亦需重視基地開發後之市場需求，以期能爲農友們或投資經營者創造更多之經濟利潤與效益。但有些時候要求提高利潤的目標或概念會與滿足遊客要求提高遊憩空間品質的目標相衝突，例如高密度的休閒農業資源開發方式有時能獲得較高的利潤，但相對的會導致休閒遊憩空間的擁擠與活動品質的低落。經營規劃者應嘗試與投資者或農友們在不同的規劃目標中選擇衝突產生較小或發生機率較低之方案。

三、提高景觀視野與活動品質

在資源的規劃過程中，常發生農民、投資經營開發者、開發或資源

所在地附近居民及未來的遊客（消費者）等均期望在休閒農業資源的開
發方案中能獲得較佳之視野與較美的景觀，但常存在的問題是良好的視
野與景觀往往需要與開敞的空間及大規模綠化植栽相配合，如此將會增
加投資開發成本。經營規劃者亦需在此衝突的目標中謀求解決之道，例
如透過基地的地基高差、植栽的特性、人造景觀的搭配或景觀心理等
等。

四、確保生態資源及環境保育

近年來，台灣自然地區的開
發，造成許多天然的災害，綠色環
保主義之興起與資源之開發間存在
著許多的衝突，而大部分休閒農業
資源發展又是依賴自然資源的利用
與開發，因為遊客到休閒農業區或
休閒農場旅遊，便是偏好著此休閒
農業資源具有吸引人的景觀、新鮮
的空氣、美麗的山川、瑰麗的山

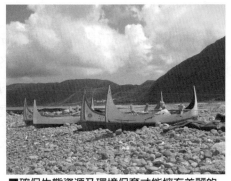

■確保生態資源及環境保育才能擁有美麗的
景緻。

野、野生動植物的保存及農業活動的體驗等，因此，自然生態資源之維
護與保育係為休閒農業資源永續經營之主要基礎。

五、確保舒適、安全、便利的空間遊憩品質

休閒農業資源的消費者（休閒遊憩活動參與者），大多希望休閒農業

區域的基地在開發後的遊憩空間具有高品質且具備舒適、安全和便利的特質，而不同社經背景的遊憩參與者對遊憩空間舒適、安全和便利的要求會具有顯著的差異。因此，經營規劃團隊應儘早暸解休閒農業區或休閒農場的未來使用者對遊憩空間品質之要求為何，或者本區域主要的遊客群類屬於哪一部分，以儘早納入資源開發利用之規劃和設計時的考量。

 # 第三節　休閒農場資源規劃之範疇

休閒農業資源規劃之主要目的在於考量休閒農業資源之自然資源、人文資源、人造資源、景觀資源等各項資源之合理分布與有效利用，並配合鄰近地區（縣、市、鄉、鎮、村）之發展構想與遊憩內容，藉以評估休閒農業資源之休閒遊憩活動發展潛力。因此在休閒農業資源規劃上需涵蓋之範疇如下所示：

一、確立不同層級計畫之內容與空間配置架構

由於強調整體計畫與研擬休閒農業區或休閒農場之細部規劃、設施設計之整合，因此在規劃方面處理之課題與達成之內容亦相對具有層級之概念，需要確立其不同層次計畫之研究範圍與執行步驟，以利資源規劃能夠落實執行，茲分述如下：

　　1.探討交通運輸動線及鄰近遊憩據點對本資源規劃區域所可能造成之影響，以整體發展區域做為資源規劃之考量，並就發展開發後對於

整體區域之可能影響做詳細評估。

2.在資源實質發展計畫方面，應檢視資源可接受之承載量與可能導入遊憩活動所發生之環境衝擊，確立資源使用之最適計畫，循此以資源保育導向為主的土地使用細部規劃分項與管制計畫，達成休閒農業區或休閒農場內資源免於超限使用之積極目的。

3.導入遊憩型態與提供相關服務方面，應配合當地人文資源與歷史背景之關連性，引入符合當地特性之基本服務設施及內容，以有效滿足遊客需求與發展背景之實質因素。

4.遊憩動線系統與發展區域關係之探討，從而確立聯外進出、聯接狀況及其角色機能，以及休閒農業區或休閒農場內遊憩動機之完整型態，以期能塑造完整的遊憩動線系統。

二、主要遊憩活動與設施規劃配置

主要遊憩活動與設施規劃配置有二點需注意：

1.休閒農業區或休閒農場之資源特色，建立遊憩活動之獨特性，並建構發展模式與經營管理措施。

2.區內各主要活動間應設立軸點，以提供連續之遊憩活動體驗，強化各景觀與服務據點之「整體性」。

三、確立資源之經營管理架構

確立資源經營管理架構其方法有三：

1.有鑑於休閒農業區或休閒農場資源使用與管理事權之分立將影響其

整體發展，爲確保並提高遊
憩品質與維繫服務水準，在
經營、開發、收費與遊憩服
務等方面，均應視爲經營管
理層面之重要環節。

2.經營管理架構應以全區服務
品質、景觀品質、整體農業
資源形式維繫爲重點，並考
量完整遊憩活動體驗與服

■全區景觀品質也是休閒農業經營管理應確
立的架構。

務，提供高品質的遊憩體驗，以滿足消費者的休閒需求。

3.強調遊憩資源、遊憩活動及地域特殊體驗的特性，未來遊憩服務
各項設施之規模與強度，應以水土保持、景觀及資源保育之確保
爲前提，整體評估後予以規劃發展。

第四節　休閒農場資源規劃之內容與流程

　　休閒農場資源的規劃與流程大致可分爲以下幾個步驟，包含規劃的
工作內容與架構、項目及流程的確立與執行。

一、休閒農業資源規劃之工作內容與架構

　　茲將休閒農業資源規劃之主要工作內容與規劃過程中相對較爲重要
之步驟依序說明之：

(一)休閒農業資源規劃工作準備階段

　　規劃工作準備階段主要乃是說明休閒農業資源規劃之緣起、目的、規劃形成之概念與過程、空間規劃範疇與工作內容及工作執行之步驟與程序，以期能整合休閒農業區或休閒農場區內的整體發展計畫，進而建立整體規劃之架構與步驟，擬定資源調查方向、分析內容、評估遊憩發展潛力等工作計畫與流程。其主要工作內容如下所示：

1. 遊憩區內規劃空間範圍之界定：確定整個資源規劃之範圍、規劃內容及遊憩潛力研究對象。
2. 資源規劃性質及區域發展工作目標之界定。
3. 規劃計畫書之擬定：確定整個規劃之工作內容，選定規劃之方法，排定執行工作之進度。

(二)資源規劃之期初簡報

　　透過排定期初簡報之機會，將規劃團隊所研擬之規劃工作計畫步驟向經營者、投資開發業者及相關專家學者說明，參照業主或投資開發業者及專家學者之意見進行適切的規劃內容修正，以供後續規劃工作執行之參考依據。

(三)規劃資源資料之蒐集與調查

　　依據休閒農業區或休閒農場之全區整體發展與重點地區細部規劃為「規劃地區（planning area）」，並將規劃地區所在之縣、市、鄉、鎮、村等區域範圍劃定為「研究地區」（study area），分別進行資源現況調查與

基本資料蒐集分析，以其能對相對或鄰近之遊憩地區的未來發展進行分析，以做為本區之規劃目標、構想研擬之基礎及評估的依據。大致上其應調查的項目包含：

1.區內相關規劃法令與計畫

(1)相關法令分析。（休閒農業發展條例）

(2)上位與相關計畫及建設分析。（國土綜合開發計畫）

(3)政府政策導向。（二十一世紀觀光發展政策白皮書）

(4)未來區位之發展規劃。

2.自然環境資料

(1)水文、濕度、氣候條件。

(2)地形及坡度。

(3)地質及土壤。

(4)動、植物（包含空中、陸上及水中生物、昆蟲、林相、植群分布）。

(5)風速風向。

(6)環境敏感地區。

3.社經環境資料

(1)土地使用情況。

(2)交通運輸設施。

(3)公共設施與設備及其所在位置。

(4)人口及產業發展情況。

(5)當地人民之所得及遊客願付價格之評估。

4.景觀遊憩資源

(1)自然景觀。

(2)人文景觀。

(3)人造景觀。

5.人文資源

(1)歷史發展。

(2)歷史古蹟、遺跡。

(3)特殊民俗或節慶活動。

(4)奇人軼事。

(5)傳說故事。

(四)休閒農業資源發展潛力分析階段

此一步驟主要是藉由相關休閒遊憩理論之分析及休閒農業資源供給面與遊憩活動需求面之探討，作為休閒農業區或休閒農場規劃發展之中心課題與分析基礎及開發構想方針釐訂的依據。其主要工作內容如下所示：

1.休閒相關理論分析

藉由休閒遊憩活動參與之目的、影響遊憩發展因素之分析、遊憩系統機能評估、遊憩資源屬性分類、遊憩承載量分析、遊憩活動之設計、休閒農業資源類型之分析、遊客管理、遊憩衝擊管理等相關理論，作為資源規劃發展中休閒農業區或休閒農場遊憩活動與空間特性之理論基礎。

2.資源供給面分析

　　對區域內之限制條件（敏感性、地震帶）、土地適宜性分析、土地承載量分析、休閒農業區或休閒農場意象元素之設計及其構成之圖樣或氛圍及應配合之事項等項目作分析標的，以瞭解區內潛力及目前存在之課題，謀求解決之道。

3.活動需求面分析

　　對區域內遊客休閒遊憩活動需求之型態進行分析評估，欲引入之活動及活動需求預估等項目作通盤瞭解及活動發展之衝突性或相容性，並且對於消費市場遊客所偏好的遊憩活動深入瞭解，以作為確定休閒遊憩活動需求種類之依據，並且滿足遊客之需求與偏好。

(五)發展課題類型與目標研擬階段

　　透過對休閒農業資源的深入瞭解，擬定休閒農業區或休閒農場規劃之課題及發展目標，以作為未來規劃開發方向之重要依據。

(六)區內發展構想研擬階段

　　確立休閒農業區或休閒農場之發展機能，確立開發主題與發展構想，進一步將欲導入的休閒遊憩活動與設施落實至開發區域內及相關據點，利用資源發展的層級關係，透過消費市場需求面之預測與供給承載量之評估相互檢核，設定區域的發展規模，並作適當的休閒遊憩活動之空間配置。其主要工作內容如下：

　　1.區域發展機能定位。

2.休閒遊憩活動設施需求種類之確立。

3.休閒遊憩活動與空間配置發展構想設定。

4.規劃休閒遊憩活動空間發展雛型。

(七)期中簡報

透過進行期中簡報之機會，將所計畫研擬之發展構想向業主、投資開發及專家學者進行說明，徵詢業主、投資者或專家學者之意見作適切的修正，以期能使規劃發展更符合業主需求或市場需求，以提供下階段發展計畫研擬時的參考依據。

(八)整體發展計畫研擬

此一步驟乃是落實前述發展構想與目標正確的執行到空間配置上，研擬達成此一發展之相關實質方案。其主要工作內容如下：

1.整地排水計畫。

2.土地使用計畫。

3.交通系統計畫。

4.公共設施及公用設備計畫。

5.景觀計畫。

6.植栽計畫。

7.解說導覽計畫。

8.環境影響說明。

9.活動設計。

10.安全措施或方案。

11.危機處理。

12.經營管理方案。

(九)實施計畫之研擬

配合實質發展計畫研擬實行計畫、經營管理計畫草案。其主要工作內容如下：

1.分期分區發展計畫。
2.財務計畫。
3.經營管理計畫。
4.相關配合措施。

(十)期末簡報

依據期中簡報時業主、投資開發業者及各專家學者所提出意見，完成修正作業，並針對實質建設計畫及執行計畫，提出期末簡報，進行最後方案評估與討論。

(十一)規劃成果編製階段

規劃報告書、圖表編製、印刷，以及各實質計畫成果圖面繪製。

二、休閒農業資源規劃工作項目與流程

休閒農業資源規劃之主要工作項目已詳列於前述資源規劃工作內容中，而各作業階段之規劃工作項目，則可利用「可接受改變限度規劃程

序」、「動態經營規劃法」、「遊憩機會序列」、「遊憩衝擊管理」之理
念，建構休閒農業資源規劃之工作流程如圖8-1所示。

圖8-1 休閒農業資源規劃流程示意圖

規劃緣起

發展目標

規劃性質
- 委託單位之期望
- 本規劃案之定位

規劃空間範疇
- 地理位置
- 區位關係
- 規劃範圍

策訂工作計畫
- 工作內容的確定
- 規劃方法的選定
- 工作進度的排定

期初簡報

資料蒐集與調查

規劃法令與相關計畫
- 相關法規分析
- 上位計畫與相關計畫及建設分析
- 相關政策分析

自然環境資料
- 氣候條件
- 地形及坡度
- 地質及土壤
- 水文
- 動、植物
- 環境敏感地區

社經環境資料
- 土地使用
- 交通運輸
- 公共設施與設備
- 人口
- 經濟產業

景觀遊憩資源
- 自然景觀
- 人文景觀

基地發展潛力分析

理論分析
- 遊憩活動影響因素分析
- 遊憩目的分析
- 遊憩系統機能分析
- 遊憩資源分析
- 遊憩承載量分析
- 遊憩活動與遊憩資源關係分析
- 休閒農業資源分析

資源供給面分析
- 限制條件
- 土地適宜性分析
- 土地承載力分析
- 意象元素及其構成
- 應避免及配合事項

活動需求面分析
- 區域性遊憩需求型態
- 土地所有權人發展意願
- 欲引入之活動
- 需求預估

發展課題與對策

發展目標與策略

整體發展構想
- 未來發展機能定位
- 活動設施需求種類之確立
- 活動與空間特性分析
- 活動空間發展雛型

工作準備階段

期初簡報

資料蒐集與調查階段

發展潛力分析階段

發展課題與目標研擬階段

發展構想研擬階段

（續）圖8-1 休閒農業資源規劃流程示意圖

第九章
休閒農業之遊憩承載量

　　在現代社會中，經濟成長、都市化生活、交通運輸進步，使休閒需求增加；政府對休閒與觀光的重視、傳播媒體普及，以及隨著所得提升和週休二日政策的執行，國人有多餘的時間來參與觀光休閒遊憩等活動。工業化、都市化造成城市居民感受到生活的緊張和壓力，使他們在空閒時間外出尋求紓解；傳播媒體的報導，更使人們嚮往與追求新奇體驗。

　　根據馬斯洛（1954）的「需求層級理論」指出人生活的需求，透過休閒遊憩行為可滿足此多樣化的需求：美酒佳餚滿足生理需求、社交活動滿足受尊重的需求、藉體能挑戰和新知學習來達到自我實現，在在足以證明休閒遊憩實為人類生活重要的部分。為獲取更高的生活品質，人們重新調整時間與分配資源從事休閒活動，其中觀光旅遊即為國人近年積極參與的一種。

　　隨著休閒需求增加，政府和民間團體無不積極發展旅遊事業，提供國人多樣化的遊憩資源，如：國家公園、森林遊樂區、自然保護區、自然風景區、休閒農漁場等等，在這些以自然資源為基礎的戶外遊憩場所中，遊客藉參與旅遊活動，「體驗」和「感受」它所賦予的景色和機會，獲得親近自然、紓解壓力、增進親友感情等目的，這些目的的滿足程度即為「遊憩品質」。

　　休閒農業的發展與定位與一般遊憩區差異之處，在於休閒農業具有多元的經營管理目標（包含生活、生產與生態），並於園區內提供多樣的遊憩資源以滿足遊客的遊憩需求，與一般遊客所認知的農業活動並不相同。任何一個休閒農業區的發展都會隨著時間變遷、遊客使用情形與當初經營管理目標產生差距，在目前面臨的經營管理問題中，主要為遊客對於園區遊憩環境的壓力，形成如遊憩設施損壞、土壤裸露、管理人力不足等問題，歸納起來可分為遊憩衝擊、遊憩衝突、遊客不當行為管理等，這些現象都有可能影響遊客的遊憩體驗。

　　以台灣著名之生態旅遊地——福山植物園為例，於1991年初次開放供民眾參觀，由於事前的準備和宣導不夠，對入園的遊客亦未加以限制，大批遊客在假日湧入，造成園區空前的髒亂，且部分設施受到毀損，植物也遭受破壞，使得福山植物園對外開放不到一個月即行關閉，並重新整理與擬定園區管理辦法。由於福山植物園係屬於半原始地區，以自然環境為保育重點，考慮環境供給面因素，引用承載量的概念，訂出每日限定三百人的遊客人數，期望降低自然資源遭受衝擊的程度，而於1993年重新開放，在嚴格的管制與監控下，三百人的承載量並未對所調查到的自然資源形成危害，因此可見承載量的實施是維護自然資源之重要策略（林國詮、董世良，1996）。

　　因此，如何改善經營管理問題與維持遊客的遊憩體驗並進而提高遊客的遊憩滿意度，即為遊憩容許量理論發展的動機，也藉以突顯遊憩承載量對於降低遊憩衝擊與解決經營管理上可能產生的問題，具有正面的效果與效益。

第一節　遊憩承載量的源起與意義

　　當國內的觀光休閒遊憩活動日益興盛，遊憩區的遊憩品質、動植物生態保護以及人造設施的興建控制等議題，均需經營管理者的重視，所以遊憩承載量的議題著實重要。

一、承載量之定義與緣起

承載量（carrying capacity）一詞源自於生態學，原是指某種生物種在特殊條件下於某生態體系中所能生存的個數，目的在於維持自然資源於長期穩定之運作狀況，之後多被應用於牧場與野生動物的經營管理上，用來說明或衡量某一生物族群在某一環境中的最大極限，其目的是在維持自然資源於長期穩定之運作狀況（Burch, 1984）。

此一概念發靭於1930年代，考量當牧場放養的牲畜數量不斷增加，超過土地生長的糧草可供養之數量時，不但牲畜的營養和健康受到影響，土地的自然生長力也因此受到破壞。

1955年，Stoddard 和Smith 提出牧場承載量的概念，是指在某牧場內植物一年之內以不影響植生回復的狀況下，所能允許畜牧飼養牲口的最大數目，因此而衍生遊憩資源管理中為了長遠利益而限制最大使用水準的概念。亦有學者認為此一理論的發生起源自1920至1930年代，森林與公園管理人員希望使用森林資源作為經濟發展，由於大量的伐木結果，導致森林生態失衡問題，也才引起承載量的爭議。至二次世界大戰之後，觀光休閒遊憩事業蓬勃發展，野地大量的道路、住宿設施與基礎建設的興建為社區帶來了經濟利益與繁榮，因此，大自然資源被用作為觀光休閒遊憩活動之用，間接或直接地破壞了原有生態體系。

1960年代中期，知名野外地區很快地被限制使用，1964年美國政府訂立「荒野法案（Wilderness Act）」，給資源管理者一項依據，也由於這種對資源的限制使用，才有了遊憩承載量的概念產生。

二、承載量觀念應用於觀光遊憩

而遊憩承載量（recreation carrying capacity）於1960年代以後，亦被廣泛的應用在觀光休閒遊憩領域上，其目的在於探討遊客使用量對遊憩區衝擊之經營管理。

Stankey（1984）認為承載量的觀念屬於一種管理系統，其方向在於維持或修復管理目標上所能接受的或最適合的生態及社會條件（孫仲卿，1997）。最早由Summer（1942）提出遊憩飽和點（recreational saturation point）的觀念，指在長期維護的目標下，一個原野地可能容許遊憩利用的最大人數。Wager（1964）認為遊憩承載量即遊憩區能夠長期維持遊憩品質的使用量，此包括環境品質及遊憩體驗品質，即為人類對戶外遊憩之價值（謝孟君，2003）。

遊憩承載量係指遊憩區在既定遊憩品質和遊憩機會目標下，提供長期遊憩機會方式，不致造成資源或遊憩體驗上無法忍受之改變的遊憩數量而言。1963年，Lapage首先將承載量的概念應用於戶外遊憩領域，提出遊憩承載量（recreational carrying capacity）的名詞，之後便有許多學者對於遊憩承載量之意義多所討論，而在遊憩區經營管理上的研究，也陸續被提出。這些文獻主要的目的在瞭解遊客使用對實質生態環境及遊憩體驗的衝擊（Brown, 1977）。

Lime和Stankey在1971年提出遊憩承載量的定義：遊憩承載量為一遊憩區在能符合既定之經營管理目標、環境資源及預算，並使遊客獲得最大滿足之前提下，於一段時間內能維持一定水準而不致造成對實質環境或遊客經驗過度破壞之利用數量與性質。理想中的承載量管制標準不能只看到遊客的絕對數值，應該注意到整體環境和社會狀況的改變。因此

Stankey 於1973年依此概念定義遊憩承載量為遊憩區在一段時間內，不致造成實質環境或遊憩體驗無法接受之改變（unacceptable change）之遊憩使用特性及使用量（李明宗、陳水源譯著，1985）。

1977 年，Brown 認為遊憩地區之遊憩承載量是指遊憩活動在既定的遊憩品質目標下，可提供長時期遊憩機會之使用方式及使用量。林晏州於1988年也指出遊憩承載量為：使遊憩區符合既定經營目標，該遊憩區在一定時間內能夠維持一定遊憩品質，而不致對實質環境或遊憩體驗造成不可接受之改變的使用量與使用性質。

美國戶外遊憩局（Bureau of Outdoor Recreation）整合以往的研究，將遊憩承載量定義為「一種使用的水準，在此水準之內不僅能保護資源，且能使參與者獲得滿意的體驗」（引自羅國瑜，2002）。所以遊憩承載量包括實質承載量（physical carrying capacity）與社會心理承載量（social carrying capacity），並提供一套適合遊憩資源保護與遊憩滿意之指標，以供遊憩區規劃及經營管理之參考應用。當此一理論應用於遊憩區時，常常忽略遊憩體驗必須考慮複雜的心理層面，後來又加入人類價值觀的判斷，而且有越來越重視社會及心理承載量之趨勢。

表9-1 遊憩承載量發展歷程

作者	時間	內容
Summer	1942	遊憩飽和點（recreational saturation point）在長期維護的目的下，一個原野地可能容納遊憩利用的最大人數。
Wager	1951	遊憩集中使用帶必須注意容納量問題。森林、牧場和野生動物經營上，必須採行最適使用方式，絕不可超過此一界限。
LaPage	1963	認為遊憩承載量包括兩個概念： 1.美學遊憩承載量（aesthetic recreational carrying capacity）即使大多數遊客得到平均滿意程度以上之遊憩體驗時之遊憩發展與使用量。 2.生物承載量（biotic carrying capacity）即能維持其自然環境供遊客者利用不損及滿意體驗之遊憩發展與使用量。

（續）表9-1 遊憩承載量發展歷程

作者	時間	內容
Wager	1964	遊憩承載量為風景區能夠長期維持遊憩品質的使用量，包括環境品質及遊憩體驗品質兩項。
Chubb and Ashton	1969	遊憩承載量，以空間、自然環境容忍度及心理和社會因子為考慮之要件。
Countryside Commission	1970	指出遊憩承載量包括： 1.實質承載量（physical capacity） 　基地上設施或活動，在安全的狀況下所能容納最大的人數，其結果可立即控制遊憩區人數。 2.經濟承載量（economic capacity） 　指一已有其他土地使用之發展地區，若要提供或增加遊憩使用，其所造成經濟成本和對資源使用之影響。 3.生態承載量（ecological capacity） 　指一地區之生態系統，在不降低、破壞或改變其生態價值下，可容納遊憩活動之最大質與量，亦即遊憩使用不超過資源自淨能力。 4.社會承載量（social capacity） 　亦稱知覺容量，指在不影響或破壞與遊憩體驗品質下，遊憩者所能忍受最高遊憩活動之種類和數量（人數）。 5.財務承載量（financial capacity） 6.工業技術承載量（technological capacity）
Lime and Stankey	1971	遊憩承載量是一個風景區在一定開發程度下，於一段時間內能維持一定之遊憩品質，而不致對實質環境及遊憩體驗造成破壞或影響之遊憩使用量。
Frissell and Stankey	1972	決定環境可接受的改變是決定遊憩承載量之關鍵。
Alldredge	1973	遊憩承載量為資源、遊憩者及設施之容量。
Wagar	1974	遊憩區提供的是一種心理體驗所允許的使用，依期望的經驗品質、經營型式、基地因素、各種遊憩機會及遊憩者的特性而不同。遊憩承載量同時應考慮各種遊憩機會體系及實質環境。
Schreye	1976	社會承載量為一遊憩區依其評估標準，提出可接受遊憩體驗參考之水準，此與某一特殊之經營管理目標息息相關。

（續）表9-1 遊憩承載量發展歷程

作者	時間	內容
Brown	1977	指遊憩地,在既定遊憩品質和遊憩機會目標下,提供長期遊憩機會方式,不致造成資源或遊憩體驗上無法忍受之改變的遊憩數量而言。
Heberlein	1977	遊憩承載量可分為生態的、社會和設施等三個層面,實質承載量亦可加入。
Shelby and Heberlien	1984	遊憩承載量定義為「一種使用水準,當超過這個水準時,衝擊參數受影響的程度,使超越評估標準所能接受的程度。」 依衝擊參數之不同,定義四種遊憩承載量: 1.生態承載量(ecological capacity) 關切對生態系之衝擊,主要衝擊參數是生態之因素,分析使用水準對植物、動物、土壤、水及空氣品質之影響程度,進而決定遊憩承載量。 2.實質承載量(physical capacity) 以空間當作衝擊參數,主要是依據尚未發展自然地區之空間,分析其所容許之遊憩使用量。 3.設施承載量(facility capacity) 以發展因素當作衝擊參數,利用停車場、露營區等人為遊憩設施來分析遊憩承載量。 4.社會承載量(social capacity) 以體驗參數當作衝擊參數,主要依據遊憩使用量對於遊客體驗之影響或改變程度評定遊憩承載量。
Mc Donough	1987	遊憩承載量係指某一遊憩區遊憩資源,提供最大的使用限度,無論是資源的容量或是社會的容量皆不可超過此點。可分為三個部分: 1.實質／生物資源承載量(physical／biological resource capacity)測定實質自然環境所能忍受的程度。 2.經營承載量(management capacity)測知經營者所採取行動之意願,或某地提供特定體驗而訂定之經營目標。 3.社會承載量(social capacity)遊客對擁擠之認知度為測定目標。
盧雲亭	1988	遊憩承載量係指在一定的時間條件下,一定空間範圍內的旅遊活動容納能力。換言之,就是在滿足遊憩者最低遊覽要求下(心裡感應氣氛)和達到保護風景區的環境質量要求時,遊憩區所能容納的遊憩量。此可分為:

（續）表9-1 遊憩承載量發展歷程

作者	時間	內容
		1.資源容量：在一定時間內，旅遊資源的特質和空間規模能夠容納的旅遊活動量。 2.生態環境容量：在一定時間內，遊憩區自然環境所能承受最大限度之旅遊活動量。 3.社會地域容量：由於每個旅遊接待地區的人口構成、宗教信仰、民情風俗和社會開發程度不同，每個旅遊地的居民與之相容的旅遊者數量和行為方式也不同，兩者之間可能存在一個最大的容忍上限，這個限度則稱社會地域容量。 4.感應氣氛容量：遊憩者數量應限制在不破壞遊憩體驗的範圍，否則就達不到旅遊目的。
王小璘	1988	遊憩區在管理目標下所提供之遊憩品質與機會。
陳昭明	1989	遊憩容納量分為社會心理容納量及生態容納量；通常環境特質較都市化、人工化，則社會、人文體驗重於自然體驗，反之亦然。
林晏州	1989	遊憩承載量即使遊憩區符合既定經營目標，環境資源使遊憩者獲得最大滿足之前提下，該遊憩區在一定時間內能維持一定遊憩品質，而不致對實質環境或遊憩體驗造成不可接受之改變的使用量與使用性質。
宋秉明	1993	遊樂容納量是一個錯綜複雜的概念，可從三方面賦予意義： 1.經營方面——可以決定遊樂素質的水準。 2.遊樂資源保育方面——可以維持生態的平衡。 3.遊樂利用者之滿意程度方面——使遊樂利用者能獲得滿意的遊憩體驗。
羅志成	1998	遊憩區在考慮遊憩利用、遊客擁擠程度、遊憩設施服務水準與實質生態保育等目標下，在有限的遊憩設施服務範圍內，儘量在不破壞遊憩資源的前提下，所能提供遊客從事遊憩活動的人數。
曹勝雄	2000	遊憩承載量為遊憩區在考慮遊憩效用及遊憩設施服務水準目標下，於有限的設施服務內，所能提供遊客從事遊憩活動之人數。

資料來源：謝孟君，2003

三、遊憩承載量之分類

遊憩承載量的概念經由不同學者從不同的角度探討至今，涵蓋了多種意義，概念的定義也越來越清晰。其中被廣泛接受應用的是1984 年，Shelby 和Heberlein 依據可接受改變極限之概念提出評定遊憩承載量之架構，且依此評估架構而將遊憩承載量定義爲「一種使用水準，當超過這水準時，各衝擊參數受影響的程度便超越評估標準所能接受的程度」。並以衝擊種類的差異，將遊憩承載量分爲四類：

(一)生態承載量

生態承載量（ecological capacity）一般指生態環境所能容許利用的數量與性質。自然界的生態系統是一個動態的系統，任何活動的介入均會改變其平衡，所以自然環境本身存在提供人類從事活動或利用的能力，而同時存在能承受該活動或利用之後所產生的壓力，如果兩者之間能達到平衡，則自然資源就可以永續利用。倘若遊憩活動利用超過某一限度後，已經對於實質生態環境造成嚴重的改變，甚至是影響該地之生態平衡，雖說自然資源具有自我修復（self-reports）的能力，但自我修復是需要時間的，一旦在尙未恢復前另一種遊憩活動或利用又接踵而至，將導致生態平衡點逐漸下降，亦即環境品質水準由於過度或不當使用而呈現下降趨勢，終至資源耗盡，此一限度即是生態承載量。而其目的在於關切對生態系之衝擊，主要衝擊參數是生態之因素，分析使用水準對植物、動物、土壤、水及空氣品質之影響程度，進而決定遊憩承載量。

(二)實質承載量

實質承載量（physical capacity）關切可供使用之空間數量，以空間當做衝擊參數，主要是依據尚未發展自然地區之空間，分析其所容許之遊憩使用量。

(三)設施承載量

設施承載量（facility capacity）乃為人為遊憩設施，通常以停車場、露營區、旅館等設施容量予以評估，亦即該地區設施足以容納的量。關切人為環境之改善，企圖掌握遊客需求，以發展因素當作衝擊參數，利用停車場、露營區、旅館、住宿房間數、餐廳座位數等人為遊憩設施來分析遊憩承載量。

(四)社會心理承載量

社會心理承載量（social capacity）關切個人的心理感受。由早期承載量的發展起源以一地飼養牲畜最適數量，並將承載量概念引至遊憩活動中，考量如何使人類在遊憩活動中獲得良好體驗，而當遊客滿足程度維持在最低限度以上所能容許利用之數量，亦即一地之社會承載量。其目的在於將遊客的遊憩損害或改變遊憩體驗所造成之衝擊，以體驗參數當做衝擊參數，主要依據遊憩使用量對於遊客體驗之影響或改變程度評定遊憩承載量。

從承載量的相關研究發展中可以發現，Shelby 與 Heberlein（1984）的四種容許量定義可分為三類，實質與設施容許量是空間計算的結果，

屬於純粹探討空間性質的容量；生態容許量的依據為自然科學，較為客觀；社會容許量根據心理學，為經由某些人於某時某地主觀判斷的最適容許量。若能同時評定生態與社會容許量，所得的結果應較為客觀，但受限於研究工具，通常僅選擇一種主要的容許量定義作為經營策略的討論。

在以上四類中，實質承載量可透過有效的資源利用與規劃方式改變可容許使用之遊憩空間；在設施承載量方面，管理單位可透過投資更多的設施數量改變遊憩承載量，但大部分的研究是以生態承載量和社會心理承載量的討論為主，且遊憩區規劃階段也以生態承載量及社會心理承載量為適宜的評定基準，而實質承載量及設施承載量之分析則以提供資源利用及設施建設為參考之主要依據。其中社會心理承載量是指不致造成遊客的遊憩體驗品質下降所容許之遊憩使用量，主要是從遊客觀點分析遊憩體驗品質與遊憩使用量之關係（林晏州，1988）。

第二節　生態承載量

任何資源一經開發就難以回復，尤其是自然資源，所以當遊憩資源在開發運用時，生態承載量的概念便日趨重要。

一、生態承載量之概念

生態承載量，乃指不對生態資源造成長期破壞之前提下，生態資源所能承受之最大遊憩使用量。自然界之資源可概分為實體資源（石油、

森林、礦物等）和非實體資源（景觀、原野等），其形成必須經過長時間歷練之演化活動，而其重點在於自然資源的改變情形與程度，大致上可分為土壤、植被、水、野生動物等因子。可被遊客感知的部分主要為遊客踐踏所產生的土壤裸露、植被覆蓋度減少現象（劉儒淵，1993）。而實質生態環境受到改變的原因約略可分為兩種：

1. 自然因素：即實質生態環境因自然變化而產生改變，此自然現象非人為所致。

2. 人為因素：即實質生態環境因受到人為活動影響而產生變化。因此遊憩利用對實質生態環境也會產生改變，其改變程度及速度決定於遊憩活動之型態。

以生態承載量為探討主題之相關研究（吳義隆，1987；王小璘，1989；楊武承，1991；陳思穎，1995；羅志成，1998）歸納出影響生態承載量因素，常以土壤、植物、水、野生動物、空氣等為指標，並以上述指標衡量其經過遊憩活動後所受到干擾的程度來訂定此地的生態承載量，如圖9-1所示。由於上述五項指標乃為構成遊憩環境的基本要素，特別是以自然資源為主的旅遊地，物種的吸引力更為重視，而就休閒農業旅遊或生態旅遊活動而言，無非要使環境維持一定的品質，故組成一般遊憩區的自然要素，深受旅遊活動的進行所重視，以下分別針對五項指標探討影響其改變因素。

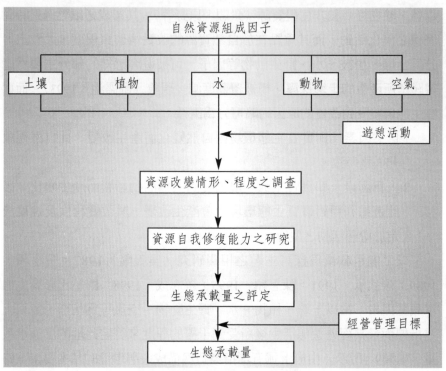

圖9-1 生態承載量訂定流程圖

資料來源：修自莊炯文，1984

二、生態承載量之衡量指標

　　不同遊憩活動為影響一地的生態承載量因子之一，而在土壤、植物、水、野生動物與空氣等五項衡量指標中，又會因外來影響而改變，分述如下：

(一)土壤

　　土壤之密度、有機質及養分、濕度、溫度與沖蝕、逕流及排水經常被作爲衡量土壤受不當外來行爲衝擊程度的指標（陳昭明、胡弘道，1989），由於土壤的密度會影響土壤的濕度、逕流及沖蝕，而遊客的踐踏行爲及交通工具使用的重壓乃爲影響土壤密度之主要原因（見圖9-2），土壤受踐踏之後，密度增加，會導致孔隙縮小，降低水的滲透率，自然也會減少土中的含水量，而水的滲透率降低，形成地表逕流，最後將導致土壤沖蝕。Marshell 和 Holmes（1979）指出如果土壤的孔隙在0.2mm以下，植物的根系就無法穿透。一般而言，在細質土壤之容納重量達1.4g/cm^3，而粗質土壤達1.6 g/cm^3時，根系的生長就受到限制（劉儒淵，2000）。例如部分休閒農場的停車場設置在休耕的農地上或者四合院的廣場上，其重壓的結果將導致土壤的改變，影響了下期稻作或農作物的收成。

(二)植物

　　遊憩區中最吸引人且接觸最多的就是植物，特別是就休閒農業旅遊而言， 其旅遊地乃是一個相對較自然的地方，含有豐富的自然資源，因此植物更是相關旅遊活動中重要的資源，然而植物可能因爲土壤遭受踐踏後性質的改變及遊客破壞行爲而減少或消失，甚至外來種的引進，也會破壞了原本的生態系，使得足以吸引遊憩者的森林、花卉、植被及農業作物減少，而經常以植群覆蓋度之改變、植物組成、植物歧異度、樹木生長及年齡結構之改變、機械性傷害、稀有種之滅絕及農作物收作的改變作爲衡量的指標（陳立楨，1988；王相華，1988；劉儒淵，1993），

可知遊客的踐踏、攀折行爲與外來優勢種的引進會使一地的植物群遭受到影響，因此也是影響生態承載量的因素。

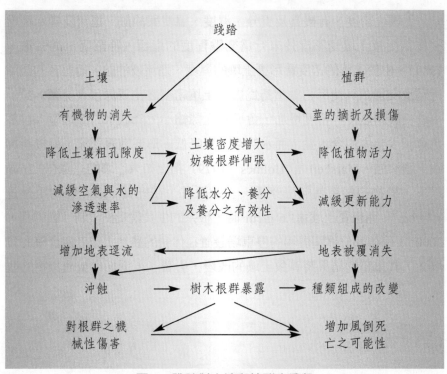

圖9-2 踐踏對土壤與植群之衝擊

資料來源：Manning, 1979

(三)水

無論水上或水邊的遊憩活動，常會使許多廢棄物漂浮水面或沈積水裡，增加水的濁度，而水是一切生物賴以維生的基礎，如果水源遭受污染，不但水中生物種類會減少外，也會影響到土壤中的水分，進而影響植群生長，以及危害動物的生存，影響遊憩的價值。在水體的評估上，

經常以水中病原之多寡、水中養分及水棲植物之生長與其他污染物作爲
衡量的指標（陳立楨，1988）。圖9-3可以解釋水上活動或岸邊活動對水
中有機物所造成的衝擊。划船、汽艇、戲水等對水中魚類之生存會造成
不同程度的干擾（Liddle & Scorgie, 1980），湖泊發展遊艇造成之波浪會
使岸邊土壤容易沈積於湖底，影響魚之呼吸，而汽艇又易製造油污，增
加水的污濁度。一般遊憩區的水體或湖面經常有機械與非機械性船舶的
使用或當作遊憩活動進行，讓遊客參與增加遊憩體驗。機械性船舶所排
放之廢棄物會增加水體污濁度，使水溫上升，造成對水中生態系的破
壞，非機械性船舶在湖面或水面行動時，其對水中的波動乃將干擾到水
中生態環境，其所造成的影響仍不可忽視。

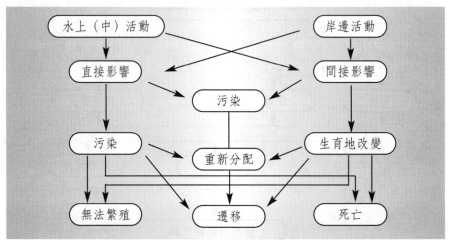

圖9-3　遊憩活動對水體及水生動物之衝擊

資料來源：Liddle & Scorgie，1980

(四)動物

　　動物的生存可能因爲遊客接近棲息地或覓食處遭受到威脅，或是遊

憩開發過程中建造遊憩設施可能的耕地塡平、整地修建、森林砍伐等，均會造成棲息地減少、動物組成的改變，而對動物產生直接或間接的衝擊。遊客的餵養行為與遊憩後所留下的垃圾，均會干擾野生動物的生存，以溪頭森林遊樂區或柴山遊憩區為例，遊客帶來之大量垃圾，使得部分鳥類或猴類逐漸習慣人爲的食物而大量出現在垃圾堆或遊客行徑的步道中（楊秋霖，2000）。由圖9-4可以看出當遊憩活動與野生動物產生交互作用時，遊憩活動對於野生動物產生的衝擊可以分爲直接與間接，在直接衝擊方面包括干擾與獵殺，間接衝擊則是生育地變更，衝擊的結果將導致動物種類與組成改變。

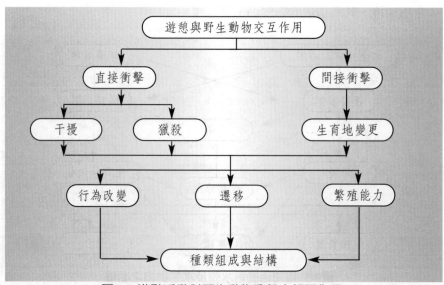

圖9-4 遊憩活動對野生動物衝擊之相互作用
資料來源：Wall & Wright, 1977

(五)空氣

　　空氣的污染來自於汽車的排煙、廢棄物的處理以及遊客的烤肉或抽

煙行為等，在遊憩活動中，常常造成周圍環境空氣的污穢及破壞四周寧靜的氣氛，而降低遊憩品質，因此汽車的排煙與廢棄物的處理及遊客的不當行為乃會影響遊憩區之空氣品質，是為影響生態承載量之因素。

　　因此透過上述相關因子的探討與分析，將影響生態承載量的因素從土壤、植物、水、動物與空氣等方向探討，並歸納其影響因素；在土壤方面，遊客的踐踏與交通工具的重壓，影響土壤的密實度；遊客的踐踏、攀折與外來優勢種的入侵將會破壞當地植群的生長；機械與非機械船舶的使用會影響當地水體生態；影響動物改變的因素則以棲地減少、遊客餵養行為、噪音干擾與垃圾污染為主，汽車的排煙、廢棄物的處理及遊客的不當行為為影響空氣品質改變的主要因素。

第三節　社會心理承載量

　　社會心理承載量是所有承載量中最重要也最複雜的，因為其與遊客的特質、特性具有絕對關連，而人又為遊憩活動中最難控制的因子，所以該議題具有特殊性與複雜性。

一、社會心理承載量之概念

　　Shelby 和 Heberlein（1984）對於遊憩承載量的定義如下：「在依據經營目標作為遊憩資源永續利用的使用水準下，遊憩區中某一地點在一定時間內，遊客對環境滿意且能接受各種衝擊參數的情況下的遊憩使用量（遊客量）」。王小璘（1988）將遊憩承載量定義為「遊憩區在經營管

理目標所提供之遊憩品質和遊憩機會下，於計畫期限內所能承受遊憩使用，而不致引起自然遊憩資源或遊憩體驗上不可接受改變的數量」。換言之，其認為影響遊憩承載量有三個基本要素：經營管理目標、實質生態承載量與社會心理承載量。經營管理目標所指的是不同目標，其遊憩體驗和品質不同，故所考慮之影響因子及加權指標也不相同。

一般而言，經營管理目標的內容可分為兩種類型，包括廣義性目標及明確性目標。實質生態承載量所指的是遊憩利用在超過某一限度之後，將使遊憩區之生態及實質環境遭受嚴重改變，甚至影響該區之生態平衡，雖然自然資源本身具有自我修復之能力，不過自我修復是需要時間的，若尚未恢復前，另種活動或利用行為又接連而至，生態系統雖然仍維持平衡，但其平衡點會逐漸下降，意謂環境品質水準由於過度或不當使用而呈下降趨勢，終至自然資源耗盡，此一限度即為實質生態承載量。而社會心理承載量係指一遊憩區在既定之經營管理目標下，使遊客滿意度維持在最低限度以上，所能容許利用之數量與性質，若超過該利用限度，則遊客之滿意度即降低至無法接受程度（Shelby 和 Thomas, 1986）。

遊憩承載量相關研究在1960 年代早已受到重視，其理論架構已經發展的頗為完整，而此時研究之重點著重於生態觀點，及研究遊憩使用對實質生態上所造成的衝擊，強調環境生態保育。

1970 年代之後，遊憩承載量之研究則朝向保育觀點，但仍包含整個遊憩承載量的觀念。大部分的研究者體認到遊樂區經營的目的，最主要是使遊憩參與者能獲得滿意的遊憩體驗，而一個遊憩據點如何能長久的維持遊憩者滿意的遊憩體驗水準，即為研究的目標，於是有關遊客心理，如態度、偏好、知覺、體驗的研究就被廣為重視。

1984 年以後，有關遊憩承載量的研究，主要偏重在社會遊憩承載量，也就是所謂的社會基準概念（the concept of social norms）。此時的研

究重點多集中在遊憩基地的訪客是否能有一個明確的標準，闡述可接受的使用水準、基地衝擊和遊憩參與群體間的衝突等主題。另一項被研究但具爭議的重點爲遊憩接觸基準是否眞正影響到認知行爲和情境狀況的評析。1993 年Andereck 和Becker 在其遊憩環境超載擁擠認知中，提到社會干擾（social interference）和刺激超載（stimulus overload）兩理論，其中指出該兩種理論源於社會和環境心理學，運用於遊憩情境之擁擠認知的研究（羅國瑜，2002）。

(一) 社會干擾理論

認爲當遊憩者密度限制了或干擾某人個別活動或特殊設定目的時，這種情況被視爲一種擁擠（Schmidt 和 Keating, 1979）。實質上的干擾或是單單別人的存在，也可能造成遊憩者的挫折感，影響到行爲的選擇。1982 年，Gramann 曾假設某人無法獲得足夠空間去滿足某種目的或完成期望的活動，就可能導致所謂擁擠的認知。通常社會干擾擁擠的認知，是由於環境缺乏或失去控制的狀態。因此，環境與密度變成社會干擾理論的重要變數。

(二)刺激超載理論

認爲在某種環境狀態下，當個人因別人出現而感受到壓抑或是實質環境狀況增加遊憩者密度呈顯著時，都被認爲是造成或刺激有擁擠的感覺。這種理論主要強調人們對於干擾的認知或認識，而非行爲上的限制。刺激超載理論基本假設是每個個體其潛在社會接觸背景的表達，因此高密度水準是過度刺激導致社會超載情形的潛在來源。

其實，不論是社會干擾或是刺激超載，都是個人的標準，其中又有

257

關於對環境評估的部分。另外個人控制和擁擠認知也牽涉到個人期望為基礎的評價。所以遊憩者感到擁擠，是因為違反期望的使用空間和其他個體實質的態度阻礙達成某種目標。喜好也是在環境評估中占相當重要的角色，因為理想的刺激水準決定於個體對於擁擠的認知。而上述的社會干擾理論與刺激理論，也是目前研究社會心理承載量的主要方向（羅國瑜，2002）。

二、社會心理承載量之評量因素

一般學者認為影響社會心理承載量包括了下列幾項因素（宋秉明，1983；Grafe et al., 1984；Manning, 1986；張俊彥，1987；林晏州，1988；游安君，1995；鍾銘山等，1998；王小璘，1989）：

(一)遊客本身因素

遊客本身因素可分為七種：

1.遊憩者個人因素：遊客之社經特性、參與動機、期望與偏好、過去之經驗、遊客態度等。

2.遊客之內在心理因子：遊憩之動機與目的、心中之期待、過去經驗、教育程度等。

3.遊客個人特質：動機、偏好及期望（對遊憩之動機、對遭遇之期望與偏好）。

4.過去經驗（經驗越豐富者對高密度之使用越敏感）。

5.態度（對原野地區之態度）。

6.個人屬性（性別、年齡等）。

7.遊客特性資料：遊客性別、年齡、職業、教育程度及收入等。

(二)遭遇到其他遊客特質

其他遊客的特質也會影響社會心理承載量，其特質有：
1.團體的型態和大小。
2.行為。
3.相似性之知覺（即對其他遊客之知覺，認為與本身團體是否屬於同一類型）。

(三)遭遇到其他遊客時之情境

遭遇到其他遊客的情境對於社會心理承載量亦會造成影響，可能的情境有：
1.遊憩區之型態（基地設施及環境品質狀況）。
2.遊憩區中遭遇之區位（不同開發程度的遊憩區對於擁擠認知之差距）。
3.環境因子（同一遊憩區中不同區位對擁擠認知的差距）。

(四)遊憩區因素

遊憩區本身的因素則包含：

1.遊憩區之社會環境因素

包括遊客密度、遊客行為的衝擊、遊憩體驗的品質、遭遇其他遊客或團體之特性，如遭遇時間、地點、次數、團體大小、使用行

為及型態、活動範圍及類型、干擾其他遊客之程度等。

2.遊憩區之自然環境因素

若社會環境因素是遊憩體驗滿意度之動態性影響因素，則自然環境因素即為靜態性影響因素。遊客至遊憩區享受遊憩體驗，所接觸的除了社會環境外，就是實質自然環境。尤其當遊客前往的動機是以享受自然、原野為主時，自然環境因素更是影響遊憩滿意度之重要因素。此類因素範圍相當廣泛，包括：環境特性、環境景觀、遊憩據點面積的大小、環境隱蔽性、環境限制、環境清潔及公共衛生、噪音、遊憩設施之數量及便利性、種類和外觀、設施地點，以及基地對外之交通狀況等。

(五)遊憩活動因素

此類因素包括遊憩活動之種類及數量、設施適合性及基本設施之數量及品質、活動過程所受到之限制的程度、遊憩成本及時間需求、遊憩活動的安全性。由於遊憩區之面積是有限的，而遊憩者的人數卻日漸增加，故常常在同一遊憩區內，不同種類之遊憩活動互相影響；各種遊憩活動之相關性大致可分為相輔性、不相關性及不相容性等三種，當一活動與其相輔性活動鄰近時，不但遊憩參與者能享受所從事活動之樂趣外，更能增加活動者對於其他活動的參與機會，進而增加其遊憩體驗之滿意度；相反地，若一活動與其不相容性活動鄰近時，對於遊憩體驗的滿意度將產生負面的影響。

(六)其他因素

包括氣候變化、意外事件之發生及不可預知之因素等。

三、遊客滿意度與擁擠度之認知

因此從上述可知影響一遊憩區的社會心理承載量，係以遊客心理方面與外在遊憩環境二項構面造成影響，遊客心理層面包括滿意度、遊客偏好預見的人數、對擁擠的認知等項目。所謂的滿意度是指：滿意是一種內在的心理感受，定義幾乎和「美」一樣模糊。有關遊憩滿意度之測量，許多學者著重於探討遊客之需求、偏好、期望等之達成程度，但這些論點都未經過實證研究的考驗 （陳水源，1988a）。在遊憩承載量的研究上，因為從「使遊客獲得高品質的遊憩體驗」之目標出發，故早期有若干學者認為使用程度會影響遊客遊憩體驗之滿意度，而以滿意度為決定社會心理承載量的指標。Shelby 及 Heberlein 認為偏好遇見人數（contact preference）對社會心理承載量而言是一個良好的指標，並據以評定若干遊憩區之社會心理承載量。遊客數量是透過遇見人數、擁擠、滿意度而影響遊憩品質，遇見人數與遊客數量直接相關，由於遊憩品質因個人偏好而不同，以偏好遇見人數作為指標可代表遊憩品質，並容易求得承載量。而遊客從事遊憩活動時，偏好遇見較多的人數，則其社會心理承載量就高，反之亦然。由於遊客數量會影響遊客遇見的人數，進而影響擁擠認知與遊憩品質，所以許多社會心理承載量之研究均以擁擠認知做為指標。

擁擠是許多因子經過複雜的作用所產生的認知，可經由過度刺激

（stimulus overload）、社會干擾（social interference）及生態模式（ecological model）等三種理論探討。而遊客對擁擠的認知實來自於外在環境對其內在心理的影響，包括遊憩據點面積的大小。面積大，則所能容納的遊客人數就多，遊客的社會承載量就高；反之面積小，所能容納的遊客數少，則遊客的社會承載量就低。此外，來自外在環境對遊客心理的影響以環境景觀美質爲主，景觀及環境衛生良好，則遊客對當地遊憩活動偏好提高，其社會心理承載量也會增加，此外，遊憩設施數量的多寡，會影響到遊客等候使用設施的時間，進而影響遊客內心社會心理承載量的大小。

第四節　設施承載量

設施承載量係爲遊憩承載量中最明確且容易計算與瞭解的項目。

一、設施承載量之概念

設施承載量乃爲以規劃設置之遊憩設施種類、數量（如公共廁所、停車場、露營區、步道系統等人爲設施）與遊客遊憩利用情形。設施承載量之評定，係指某設施能提供遊客使用之數量，而經營管理單位可以藉由控制設施承載量來決定該遊憩區的遊客人數。

二、相關案例研究

　　相關研究包括Canestrelli和Costa（1991）以旅館房間的供應數、餐飲供應、停車場供應、交通設施、廢棄物處理容量等五項來作為決定遊憩承載量之限制。

　　陳思穎（1995）於交通運輸與遊憩承載量研究中，以實質生態容許遊客密度、遊憩服務水準、道路容量、停車位數、大眾運輸工具班次、經營成本與住宿設施等限制，決定最適遊憩承載量。

　　鍾銘山（1998）對玉山國家公園三個遊憩區之遊憩設施進行調查，並以該遊憩區的道路容量、停車場大小、公廁與流動廁所數量、步道容量作為調查的基準，分析現有設施承載量與遊客人數使用情形，考量以該遊憩區道路容量、停車場容量及公廁與流動廁所數量作為推估該遊憩區遊憩人數，並以不破壞自然生態為基準。

　　曹勝雄等人（2000）推估陽明山國家公園遊憩承載量模式時，以八個遊憩區為研究地點，同時考量實質生態承載量、社會心理承載量與設施承載量等三種，推估該區最適的承載量，其中在設施承載量方面，以停車場的容量、公共廁所容量、販賣部容量、視聽室容量與步道容量等，作為限制基準。

第十章
休閒農業之遊憩需求分析

　　遊憩活動的空間模式是由人、設施、資源與空間四者所組合而成（陳思倫，1995），由於設施、資源及空間是因「人」的需求所產生，因此若不由最基本的人之需求加以探討，則無法對其他三者有深入的瞭解，而現今消費市場的型態已由過去的賣方市場導向轉向為買方（消費者）市場導向，生產者已不再將自行決定生產的商品透過行銷方式提供給消費者，而是積極探詢消費的需求，因此消費者需求的探討，對於現代消費市場的經營是極為重要的（劉碧雯，2002）。

第一節　遊憩需求之探討

　　目前的遊憩消費市場為顧客導向，所以瞭解遊客的遊憩需求將有助於經營管理者對消費動向的掌握。

一、遊憩需求理論之定義

　　需求（demand）是人類對於所處現實環境與理想之間，存在的一種差距狀態，為了縮短或彌補這段差距，因而促使個體產生行為（陳湘妮，1999）。其在經濟學上意指影響消費行為因素不變情況下，消費者對於商品的購買量與商品價格之間的關係，但對於主題旅遊之需求中，代表的則是國人對於新興的旅遊方式之選擇偏好、選擇意願、參與慾望及參與程度。

　　Lavery（1975）指出需求可分為以下三種需求：有效需求（actual or effective demand）、展延需求（deferred demand）及潛在需求（potential

demand）（引自鄧建中，2002）。另外，人的需要可分為生理性之需要
（如飢餓、渴、睡等），及心理之需要（如愛的接受和給予、受尊重、自
我實現）等，而觀光遊憩即在滿足心理性的需要（卓姿旻，1999）。

根據馬斯洛之需求理論，人類的需要層次由下而上分為生理、安
全、愛與歸屬、受尊重、自我實現等五種層次，形成金字塔型（Cook,
Yale, Marqua, 1999）；在滿足了基本的生理需求之後，才能追求更高層
次的心理需求，而觀光遊憩則是屬於自我表現的最高層級。因此，在經
濟發展程度較高的地區，當基本的生理需求獲得滿足之後，追求心理層
面的需求也日益增加，形成了遊憩需求（recreation demand）。

Lavery（1975）遊憩需求在英國鄉野遊憩辭典之定義為遊客對現有
設施之使用，以及在目前及將來使用遊憩設施之慾望（引自林晏州、林
寶秀，2002）。Driver 和 Brown（1975）將遊憩需求定義為個人表現出
（或未表現出）外顯，或可觀察之行為前之偏好／希望／慾求層面（引自
陳水源，1988b）。

Alister（1984）指出遊憩需求是人們離開其住處或工作崗位，從事
旅遊或想從事旅遊，使用遊憩設施，獲得服務與使用遊憩資源的一種舉
動。陳水源（1988）將遊憩需求定義為遊憩者個人參與遊憩活動之慾望
與遊憩資源供給條件相互作用後所顯示之結果，此種需求是遊憩者在個
人的限制條件下（如社會及經濟特性、過去的經驗等），面對特定之資源
供給情況，所表現出參與遊憩活動之意願。

鍾溫清（1991）認為遊憩需求分為遊憩需要與遊客需求兩類；遊憩
需要（recreation needs）是指在遊憩上缺少的需求或指供需差異的需求，
而遊客需求（recreation demand）是指遊客對遊憩機會的需求。

鄭琦玉（1995）認為是遊憩者個人參與遊憩活動之心理與生理上之
需要或慾望。劉碧雯（2002）則認為遊憩需求可視為遊憩者對於某項特
定遊憩活動所表現出的參與遊憩意願。遊憩需求是民眾參與之慾望（需

求）與遊憩資源（供給）狀況交互作用後所顯現的結果（歐聖榮、姜惠娟，1997）。進行遊憩需求研究的意義與分析的目的於瞭解規劃初期之基地（商品），透過對於潛在使用者（購買者）的動機、偏好、決策與行為等影響遊憩之因素進行分析，以瞭解個人參與遊憩活動之生心理需要或所需求之活動類型，進而協助規劃者（商品提供者），依據消費者需求，確實提供遊客所需之遊憩機會，進而提升遊客滿意度及減低各種資源的誤用與濫用（林晏州、林寶秀，2002）。遊客有自己的動機和旅遊型態，故會想要清楚地瞭解任何所接觸到的旅遊行程是否適合他，否則即使旅遊行程的選擇性增加，反而帶給遊客另一方面的困擾與不方便（蔡東銘，2002）。

綜合上述定義，所謂的遊憩需求是將其視為個體對於旅遊與遊憩等休閒活動所表現出來的參與意願，並且期望藉由參與遊程及活動所獲得的體驗，來滿足自身所存在的生理及心理需求。

二、影響遊憩需求之因素

陳昭明（1981）將影響遊憩需求的因素分為外在因素、中間因素、遊樂區本身因素三大類，如下列所示：

1. 外在因素：經濟發展與產業結構、個人可支配所得、人口（總人口、年齡、結構、教育程度）、機動性（交通建設及車輛）、大眾傳播媒介、自然環境。
2. 中間因素：休閒時間與費用、休閒經驗與偏好、遊樂地區與都市間距離與聯繫、其他遊樂地區之區位競爭或互補關係、旅遊服務數量及素質等。
3. 遊樂區本身因素：範圍大小、設施容量與品質、服務與管理等。

　　影響遊憩需求的因素可從經濟層面（包括所得、旅遊成本及住宿成本）、心理層面和社會層面三部分探討；瞭解遊憩需求爲分析遊客之偏好、動機及影響需求行爲之重要因素。

　　林晏州（1984）提出影響遊憩需求的因素如下：

1.需求因素：人口數、休閒時間之數量與分配、所得、性別、年齡、職業、教育程度。

2.供給因素：影響遊憩機會、數量、吸引力。

3.供需間之交通聯繫因素：旅行成本、旅行時間或距離。

　　薛明敏（1993）歸納出遊憩需求的五種特性：

1.彈性大：影響彈性主要因素有三：有否良好的代替物，有則彈性大，反之彈性小。該物品的用法種類，種類越多彈性越大，反之則彈性小。與消費者收入之相對價格，對高收入者其彈性大；然對低收入者受價格變動的影響，所以相對價格高者，其彈性小。

2.繁雜性：觀光需求是由各種不同慾望、需要、嗜好以及喜惡組成，「人」依其需求結構就有所不同。

3.敏感性：觀光遊憩需求對社會政治狀況及旅行風尙之變化特別敏感，如戰爭、政治不穩定或社會動亂，乃至地形、氣候。

4.季節性：由旅客來源國家的自然氣候狀況，以及制度上的因素，使得觀光需求有旺季和淡季之分。

5.擴展性：觀光遊憩需求能否無限制地擴展下去，可能尙有待時間的考驗。

　　李銘輝、曹勝雄、張德儀（1995）將影響個體遊憩需求之行爲因素歸納成下列三種：

1.遊憩據點相對吸引力，如資源發展型態、資源特性、住宿設施、可供遊憩行程及交通狀況等。

2.個人外在、社會化因素：如年齡、職業、教育程度、所得等。

3.個人內在、心理因素：如風景區規模偏好、餐飲住宿偏好、自然及人工遊憩設施偏好等因素。

Kotler（1982）提出影響遊憩需求的因素主要可歸納成地理、人口、人格及遊憩者行為四大部分（引自沈永欽、胡瑋婷、鍾懿萍，2001）。沈永欽、胡瑋婷、鍾懿萍（2001）以八卦山風景區為例，研究結果影響遊憩需求之因素為遊客本身、外在因素及遊憩區本身。劉碧雯（2002）於該研究中發現，遊客的遊憩需求受到個人的年齡、教育程度、職業、婚姻狀況、月收入、居住地點、旅遊地點、旅遊習慣、旅遊同伴、旅遊動機、球場消費型態等變項所影響。

鄧建中（2002）指出不同休閒偏好之教師，對於運動型需求及嗜好型需求會對休閒活動需求產生影響作用。陳比晴（2003）指出個人屬性、參與次數、參與時間、參與程度、過去參與經驗、訊息來源、參與目的及參與時間等的不同會對民眾參與節慶之活動需求與環境需求產生影響。

除上述相關研究結果對於影響因素之說明外，許多以遊憩參與探討主題的研究亦指出，影響遊憩需求的因素尚包含：美的需求、心理需求、安全、感情、自尊、自我實現、個人發展。胡學彥（1988）指出個人因素、對遊憩設施之認知程度、可用遊憩機會之供給、閒暇時間、季節與氣候、社會風尚等是影響遊憩需求的因素。Bergstrom 與 Cordell（1991）認為影響遊憩需求的因素為當地居民、居住地、收入、年齡、價格、遊憩品質。Siegenthaler 與 Vaughan（1998）指出家庭結構會影響遊憩需求。Willams 與 Fidgeon（2000）亦認為影響遊憩需求的因素為遊憩認知與遊憩阻礙（引自劉碧雯，2002）。茲將各學者所提出的遊憩需求影響因素彙整如表10-1所示。

綜合上述之研究，可發現影響遊憩需求的因素繁多，且針對不同的研究議題所得到的結果也不盡相同，但可以發現的是，影響因素的共通

點均與遊憩者本身及其遊憩的行爲有關，也就是內在因素及外在環境等兩個因子，有了此兩項因素則會對遊憩產生不同的偏好及慾望，進而滿足遊憩行爲的需求。不同的內在因素與外在環境皆會影響遊憩需求，因此每個人對於參與的遊憩活動之選擇也會有所差異。透過文獻可知，遊憩需求大多受到人口特性、社經特性、環境特性、外在因素、遊憩資源之認知、遊憩資源活動的吸引力、從事其他觀光休閒遊憩活動所需付出的成本及其他相關活動的吸引力等影響，茲說明如下（林晏州，2003）：

(一)人口特性

包括人口數量、人口分布及人口結構等造成大方向遊憩參與型態與偏好變動的因素，以及性別、年齡、婚姻狀況、家庭成員結構、所處生命循環等家庭或個人因素。

(二)社經特性

包括社會結構、教育程度、職業與職位以及收入等。其中社會結構指社會制度、風俗習慣、社會規範所造成的差異；教育程度影響對遊憩活動的知識與興趣；職業與職位影響休閒時間的數量與分布狀況；收入則決定了遊憩參與費用的支付能力。

(三)環境特性

包括工作環境、住家環境、時間預算及移動能力等。其中工作及住家環境影響個人參與遊憩活動的慾望與偏好；時間預算及移動能力則限制了個人參與某些活動的能力。

(四)外在因素

為遊憩資源供給之相關因素,主要包括遊憩機會的可供性與可及性。可供性為需要資源的存在與否;而可及性則指遊客前往遊憩區的方便程度。

(五)遊憩資源之認知

指遊客是否能充分瞭解各遊憩區的相關資料,此取決於遊客獲得資訊與利用資訊的能力、過去從事各種遊憩活動的經驗等。

(六)休閒遊憩資源與活動的吸引力

分析休閒遊憩需求時常分成對資源與遊憩活動之需求,因此在吸引力衡量方面亦採不同指標。在休閒遊憩活動之需求分析方面,由於從事休閒遊憩活動之動機在於獲取心理上之報償與滿足(psychological rewards),故常利用各種需求之滿足能力(want-satisfying capabilities)衡量休閒遊憩活動之吸引力。至於休閒遊憩資源需求分析方面,常利用遊憩設施與服務設施之種類、數量、品質及休閒農業區或休閒農場之氣候條件等為衡量吸引力之指標。

(七)從事其他休閒遊憩活動所必須支付之成本

各休閒遊憩資源或活動間均具有某種程度之替代性(substitutability)或互補性(copmlementarity),而遊客之消費行為在於求得最大滿足,因

此在決定從事某種休閒遊憩活動時必然會考慮各種機會所必須支付之成本。此成本因素亦常用前述指標衡量。

(八)其他休閒遊憩資源與活動之吸引力

基於考慮各種遊憩機會必須支付成本相同原因，其他休閒遊憩資源與活動之吸引力也是影響需求之重要因素。

以上係影響個別遊客休閒遊憩需求之重要因素，若要分析市場需求必須再考慮人口因素，包括人口數量、空間分布狀況及人口結構等因素，而將個別需求總計求出對各休閒農業區、休閒農場、遊憩區或休閒活動之市場需求。

表10-1　遊憩需求影響因素之彙整表

學者	年代	影響因素
Mercer	1971	美的需求、心理、需要、安全、感情、自尊、自我實現、個人發展
陳昭明	1981	外在因素（如個人所支配的所得） 中間因素（如休閒時間） 遊樂區本身因素（如遊憩特質）
Kolter	1982	地理、人口、人格、遊憩者行為
林晏州	1984	需求因素（如人口數、休閒時間之數量與分配） 供給因素（如影響遊憩機會、數量、吸引力） 供需間之交通聯繫因素（旅行成本、旅行時間或距離）
段良雄	1988	個人因素、對遊憩設施之認知程度、可用遊憩機會之供給、閒暇時間、季節與氣候、社會風尚
Bergstrom & Cordell	1991	當地居民、居住地、收入、年齡、價格、遊憩品質
薛明敏	1993	彈性大、繁雜性、敏感性、季節性、擴展性
李銘輝 曹勝雄 張德儀	1995	遊憩具相對吸引力 個人外在、社會因素 個人內在、心理因素

273

（續）表10-1 遊憩需求影響因素之彙整表

學者	年代	影響因素
Siegenthal & Dell	1998	家庭結構
Willams & Fidgeon	2000	遊憩認知、遊憩阻礙
方慧徽	2001	經濟面（所得旅遊成本及住宿成本）、心理層面、社會層面
沈永欽 胡瑋婷 鍾懿萍	2001	遊客本身、外在因素及遊憩區本身
劉碧雯	2002	社經背景與旅遊特性
鄧建中	2002	不同休閒偏好
陳比晴	2003	個人屬性、參與程度、過去參與經驗、參與主要目的、參與次數和參與時間

資料來源：本書整理。

第二節　遊客需求之調查內容與調查方式

　　針對上述遊憩參與之影響因子，對於遊憩資源使用者之調查可分為遊客數量與遊憩品質調查兩大類，藉由遊憩品質與遊客數量調查，在兼顧「質」與「量」的方式下，瞭解休閒農業區或休閒農場之使用需求，才能將遊憩的使用控制在最佳狀態。

一、遊客數量調查

　　「遊客數量」是最直接評定滿意度的指標，遊客數量的增減即表示該遊憩地點或遊憩活動受歡迎與否，遊客人數太多經常伴隨著過度擁擠而使遊憩品質低落，因此在調查遊客量同時，經營單位亦應隨時注意遊憩品質的調查才能適時掌握遊客需求。遊客量的資料分為不同地點與不同時間兩方面：

(一)不同地點遊客量

　　蒐集休閒農業區或休閒農場各出入口之遊客量與區內各遊憩據點之遊客量，用以瞭解遊客進入遊憩區後之空間分布狀況及各設施的使用率。

(二)不同時間之遊客量

　　分年、季、月、週、日等調查遊客數量，以瞭解不同時間之遊客分布狀況，進一步分析遊憩區的使用均勻性，是否有淡旺季的出現及淡旺季的差異量。在不同時間之遊客量調查上，一項重要的分析目的為找出休閒農業區或休閒農場之尖峰使用情況，而所謂的尖峰是指短時間內到達某目的地人數的集中化現象。

二、遊憩品質調查

「遊憩品質」並非可客觀測量的事物，遊客對遊憩品質的認知極為主觀，它會隨個人需求不同而有所差異。遊客對遊憩機會的需求，依察覺及測量之難易程度加以區分為四種水準：

1.單純對遊憩活動的需求。

2.對從事該活動過程中周圍環境特質之需求，包括實質環境（physical setting）、社會環境（social setting）及經營環境（managerial setting）的特質。

3.對參與該遊憩機會，希望獲得期望的體驗（experience）需求。

4.希望在參與某遊憩機會，並獲得某種體驗後，能有助於往後某種目的作用達成之遊憩利益（recreation benefit）的需求。一個休閒農業區或休閒農場如能滿足遊客上述之需求，便代表其具有一定程度的遊憩品質，故從事遊憩品質的調查主要在瞭解遊客主觀的需求，這些需求除了外顯的表現如活動參與、旅遊次數等旅遊特性，遊客個人基本特性、社經背景以及心理情境等亦包括其中。

(一) 旅遊特性

旅遊特性是指關於遊客前往休閒農業區或休閒農場的相關資訊，分為遊覽特性與旅次特性兩方面。遊覽特性包括旅遊次數及停留時間、遊覽之區域及設備、參與活動型態與其他遊憩區之關係。旅遊次數有助瞭解遊客之整體滿意度及吸引力；遊覽區域及設施分析區內各據點之相對吸引力；參與活動型態則可判斷活動彼此間是否互有干擾與各活動所需

要的設施及管理措施是否相吻合等；而調查與其他遊憩區之關係則有助
於分析與其他遊憩區間的競爭或互補關係。旅次特性則包括旅行時間、
旅行距離、利用之交通工具及交通路線等特性，藉以分析遊客前往休閒
農業區或休閒農場之各項成本因素。

(二) 遊客特性

　　指關於遊客本身特性與對休閒農業區或休閒農場環境、服務之相關
態度，亦即調查影響遊憩需求中的個人因素，包括遊客態度與基本特性
兩方面。遊客態度係藉由遊客對各項環境設施的滿意度調查，可直接發
覺影響遊憩品質的關鍵，例如實質環境、社會環境或經營環境管理上的
優缺點等，都可藉著滿意因素的分析及其他統計方式的運用，找出不同
據點或不同遊客群體中影響遊憩品質的最重要因素及其重要性。經營管
理單位可由此調查的結果重新規劃休閒農業區或休閒農場內各據點或遊
客全體所需著重的經營因素及經營方式。遊客基本特性包括遊客社經背
景、旅遊動機等。一般蒐集的資料包括：性別、年齡、教育程度、家庭
組成、職業、收入、來源地、動機、目的及偏好等。經由遊客基本資料
分析，可以提供經營管理單位瞭解前往該休閒農業區或休閒農場從事遊
憩活動的遊客之來源分布、年齡層、社會階層以及遊客心理所期待的遊
憩環境及遊憩品質等資訊，由此建立遊客基本資料檔以供後續調查相關
分析之用。

三、遊客資料調查方法

　　各項遊憩需求調查的方法主要可分為調查法與觀察法兩類，調查法

是利用問卷或訪談員直接取得遊客有關基本資料與態度的方法；而觀察法則是由觀察員對遊客行為客觀的記錄與描述。一般而言，前述之遊客量資料多以觀察法取得，而遊憩品質調查項目中的遊客特性與旅遊特性則採調查法進行。

(一) 調查法

可分為家戶調查及現地調查：

1.家戶調查

家戶調查（household survey）較能獲得從事遊憩活動的參與者之正確資料。欲提高正確性，須抽取相當多數量之樣本數，且因於受訪者住家進行，較現地調查可獲知潛在遊客的意願，但較為費時費力，故休閒農業區、休閒農場、遊憩區或風景區多以現地調查進行或採郵寄問卷取代之，僅須獲得特殊資訊或現地調查有困難時才進行家戶調查。

2.現地調查

現地調查（on-site survey）可依調查方式又可分為問卷調查法（questionnaire survey）與訪談調查法（interview survey）。問卷調查法與訪談調查法的主要差異在於問卷設計與內容上，問卷法的格式採標準化，關於如何填寫在問卷中皆已說明清楚；訪談法則多以開放式問卷進行，故較有彈性，此法多用於缺乏明確問項或希望取得較深入資料時，因此當結構清楚且問項明確時，問卷法是較為簡單的選擇，但是在使用上應考慮成本、回收率及敏感度等問題以進行適當選擇。

(二) 觀察法

　　觀察法是研究者或經營管理者在事先確定觀察對象與事項的情況下，以簡單的觀察工具對研究團體或遊客進行局內或局外的行為、特性與數量的記錄。一般觀察法最常應用在遊客數量調查上，而部分旅遊特性資料如休閒農業區、休閒農場或遊憩區內遊客分布情形等亦由觀察法獲得初步簡單資訊。觀察法可分為現有基地內之記錄、持久性記錄與非連續記錄之估計三類：

1.現有基地記錄

　　係指直接由現有記錄取得如各據點門票收入、設施使用量、停車場售票等情形，但由於這些記錄所涵蓋的範圍不大，僅可供檢核預測之用。但對於不收門票的休閒農業區、休閒農場或遊憩區則較難以量度，且如果未提供停車設施或無一定範圍及單一之入口處則亦較難以量度。

2.持久性記錄

　　此法是利用計算離開基地之交通量而獲得有關使用率及旅遊特性的資料，可利用自動記錄器（車輛記錄器、遊客記錄器等）進行長久的記錄，但缺點是無法區分非遊憩性車輛或工作人員，且這些裝置容易受到破壞或故障，故另一種方式即以人工進行記錄，但極費人力且於資料的分析上相當耗時，適用範圍上限制較大，其他相關的調查方式有定期照相法（time lapse photography）以及空中照相法（aerial photography）。

3.非連續記錄

　　非連續記錄乃是利用問卷中的相關資料、統計模式或是利用其他類

似之遊憩區來推估使用率，如使用平均車輛承載量乘以車輛數而得遊客總數，或是以人口數、可及性、遊憩機會、吸引力等因素彼此間的關係估計而得遊客人數等，若使用其他相關遊憩區、休閒農業區或休閒農場的資料則稱為主從關係法（master-slave method），但由於不同時段資料可信度不同，故須定期調查補充。

上述各種遊客資料蒐集方法各有其優缺點，亦各有使用上的限制。一般在進行遊客數量調查，如缺乏相關資料（例如統計年報、相關休閒農業區或休閒農場的資料、門票紀錄等）時，多採人工方式進行定期記錄。由於休閒農業區或休閒農場常有多個入口或多據點及夾雜通過性遊客之特性，使得遊客數量極難以全面且持續性的全區調查方式進行，故輔以抽樣方式推算遊客量，其雖屬概括性之估計，但在時間、經費及人力的考量下，仍為一效用較佳的調查方式（中華民國戶外遊憩協會，2002a）。

四、調查抽樣方式

一般抽樣方法可以分為兩大類：即隨機抽樣法與非隨機抽樣法。

常見的隨機抽樣法包括：簡單隨機抽樣法（simple random sampling）、分層抽樣法（stratified sampling）、集體抽樣法（cluster sampling）、等距抽樣法（interval sampling）、區域抽樣法（area sampling）；而常見的非隨機抽樣法包括：偶遇抽樣法（accidental or convenience sampling）、立意抽樣法（purposive or judgment sampling）、配額抽樣法（quota sampling）及雪球抽樣法（snowball sampling）。

在遊客數量的抽樣調查上除了須注意取樣方式的選擇外，尚須注意調查日期抽取、調查季節考慮以及其他狀況因素等事項。在調查日期抽

取方面應考慮平常日、一般假日、連續假日、特殊慶典等遊客量之分布趨勢及比率，在對調查日期進行抽樣時應涵蓋同比例上述型態的日期，同時在人力調派上亦須依照不同型態的調查日增減人力。調查季節考慮則應注意淡旺季遊客的變動量，依季節性的差異而調整調查人力、調查時間、調查點的配置，以避免人力不足或過剩的情況。

　　此外調查據點的選取，亦應依照季節性的差異選取代表性的據點進行調查。另外，諸如調查日期天候狀況、臨時性慶典等都會影響遊客的多寡，因此若在抽樣日發生較多不平常的情況時，則須考量適當的修正調查結果，以避免日後推估上的偏差。此外，調查的樣本數大小亦直接影響遊客數量的統計結果（中華民國戶外遊憩協會，2002a）。

第三節　遊客需求量的預測模式

　　遊客量的預測有潛在量與顯在量之分，其最主要之差異在於模式之說明變數及開發規模是否能組合，若能組合則表示顯在需求，反之則為潛在需求。一般遊客量的預測方法可分為：

1. 一階段法：係求取到達該休閒農業區或休閒農場之需求。
2. 多階段預測法：將分布階段細分為分布與配分等數個階段，某些作業階段重複，以求得遊客量（李銘輝、郭建興，2001）。

　　而所謂的遊客量預測模式通常分為質與量的兩種技術。雖然近年在質的方法進步上已減少兩者之間的差別，但仍有一些特徵可區別這兩種方法。質的方法包含人的判斷，而量的方法則通常利用正式的數學模式。量的方法定義變項，明確說明測量單元及陳述正式的假定，量化模式的正式需求通常導致統計的誤差估計，然而，量化模式非常難適用在

變數難以量化及關係未能被瞭解的情況中，質的技術通常是用在這種情況，尤其是長期預測。最為學者或研究者所知及高度發展的質性預測技術是德爾菲法（Delphi technique），其他質化的預測技術包括生命週期分析、樹枝圖、歷史類比法。量化預測方法已被應用在休閒遊憩上的可分為三項：

1.時間序列模式或趨勢延伸模式（time series model or trend extension model）。
2.結構性模型（structural models）。
3.系統模型或模擬模式（system or simulation models）。

而當經營規劃者預測的時間與經費均有限時，便可採用總量比例分配法。

一、德爾菲法

德爾菲法（Delphi technique）是一種質或是定性預測方法，其依賴專家意見去預測似真的未來。此法主要是透過專家之調查，依其專業知識對於未來之可能情況加以判斷，通常牽涉一群專家數個回合的預測，藉由小組間的資訊回饋，最後彙集出一致的意見。

二、時間序列模式

時間序列模式或趨勢延伸模式（time series model or trend extension model）係假設過去遊憩參與量之變動趨勢會延續至未來之預測年期，根據過去歷史的參數度量型態預測未來的參與率，建立時間之函數關係，

以估計預測年期之遊憩參與量。這種型態可能是線性、指數、對數、週期性或季節性的，這些方法的根本假定是歷史會自我重複，因此在數據數列中的歷史趨勢是未來的指標。

三、結構性模型

結構性模型（structural models）是依據某特定時間之遊客量資料，應用統計方法建立遊憩參與量與各影響遊客量因素間之函數關係，並假設此函數關係於預測年期內不至改變，而據以預測未來之遊客數量。藉由確認參與和人口統計、社會經濟和環境描述間的關係來預測未來的遊憩參與，這些關係通常藉由橫斷面數據的統計分析而被界定，且之後應用到自變項的預測，以預測未來遊憩參與的程度。結構模式可以再分為旅次產生（trip generation）及旅次分布（trip distribution）模式。旅次產生模式使用線性、多項式、對數方程式去推估和預測遊憩活動參與的機率或頻率。旅次分布模式分布活動從人口中心或來源地到目的地區域或基地。

四、系統模型或模擬模式

系統模型或模擬模式（system or simulation models）則由時間序列模型與結構性模型所聯合構成，此類模型主要特色在於反應因素之回饋效果，即遊客數量不僅受目前各因素之影響，過去之遊客量亦會影響目前及未來之遊憩參與量，故系統模型通常包括一系列的相關方程式，以描述遊客參與量在不同時間內與其他變項相互影響關係。這些模式通常能

在不同的假定中預測一些不同的變項。它們假定遊憩參與是歷史因素與目前情況相互牽扯的複雜過程之結果，且這些模式通常伴隨一個互有相關的公式系統，表示出遊憩參與和其他變項間的結構關係。

五、總量比例分配法

　　預測休閒農業區或休閒農場之遊客量時，若採用時間序列分析法必須要有該休閒農業區或休閒農場歷年之遊客量資料，此種資料並不是每個休閒農業區或休閒農場均有的，尤其是新開設的休閒農業區更是難以獲得。若應用結構性模型時，則至少要有遊客來源地（居住地點）的資料，這通常必須透過遊客調查訪問之程序方能取得資料。當時間經費均有限的情況下要概估休閒農業區或休閒農場之遊客量時，總量分配法是可行方法之一。應用總量比例分配法時，假設遊憩活動或休閒農業區、休閒農場之分配比例不變，其隱含假設是在未來預測年期內國民對於各種遊憩活動之相對偏好程度不變，或某縣市對休閒農業區、休閒農場的開發與品質改善程度與其他縣市相當，或某休閒農業區、休閒農場之品質相對於其他相關休閒農業區之品質於預測年期內維持不變，只有在上述假設成立時方能採用，故應用上之限制極大。但因其均利用現成之二手（次級）資料，資料蒐集時間與成本最少，應用最方便，故當不需詳細分析各因素對休閒觀光遊憩需求之影響程度時，確實是一個簡易可行的遊客量概估方法。

　　這五種預測技術是根據不同假設作為預測的基準，以決定未來的事件及如何能最佳預測未來。時間序列著重在歷史型態作為未來的指標；結構模式則是確認某些自變數如何影響遊憩型態；系統模式假定遊憩型態是導因於複雜的關係，包含歷史因素和現在狀況兩者；而德爾菲法的

過程混入了每位專家所做的一些隱含或外顯的假定；總量比例分配法則其應用上之限制極大（歐聖榮，2003a、2003b、2003c）。

　　以下再就時間序列模式、結構性模型及系統模型或模擬模式詳加說明。

一、時間序列模式

　　時間序列分析模型（time series model）是依據過去至目前之遊憩參與量變動型態，以預測未來之遊憩參與量。換言之，此法觀察過去數年遊客量之變動趨勢，並假設此變動趨勢於未來數年之內不至於改變，而應用過去之變動趨勢延伸至預測年期。此法因假設過去之參與量變動趨勢可延伸至未來，因此其隱含假設乃是導致過去參與量變動趨勢之因素，必須於預測年期內繼續維持過去之變動趨勢，如平均國民所得及人口成長與往年相同，因此應用此法於預測休閒農業區或休閒農場時，其限制是十分明顯的。首先，當影響遊憩參與量之因素有明顯改變時，即必須重新建立預測模式，因影響因素難以長期保持穩定之變動率，因此時間序列分析僅適用於短時之預測，時間序列模式或趨勢延伸法通常不建議預測的時間超過五年。此外，應用此法於預測休閒農業區或休閒農場之遊客量時，必須要有該休閒農業區或休閒農場過去之歷年遊客資料，此類必要資料通常不易獲得，尤其對於新開設之休閒農業區或休閒農場而言，應用此法預測建設完成後之遊客量以供規劃參考是完全不可能的，故就規劃新休閒農業區而言，時間序列模式或趨勢延伸法並不是一個理想的方法。通常時間序列模式未來的變數是根據過去的評價標準。數學上，$t+1$ 期間的預測值V是利用n期間的V與時間方程式（F）評估的。

$$V_{t+1} = F\ (V_t, V_{t-1}, \cdots\cdots V_{t-n+1}, t)$$

時間序列中特殊的情況，當n = 0而V只利用時間方程式來評估時，爲一個指數方程式。方程式F的選擇必須根據歷史序列成長過程型態的調查結果決定。線性方程式假設休閒觀光（遊客數）成長是恆定不變的；指數方程式假設休閒觀光（遊客數）成長率和觀光休閒（遊客）數有直接關係。這兩者都是無限延伸的，所以如果預測時間過長就會出現不合理的結果。

二、結構性模型

　　結構性模式（structural models）是依據遊憩參與量與某些影響參與量之主要因素之資料建立函數關係，即以休閒農業區或休閒農場之遊客量（或遊憩參與率）爲應變項，而影響參與量之因素爲自變項（independent variables）或解釋變項。待依資料建立此函數關係後，假設此關係於預測年期內維持不變，故另於模型外預估各解釋變數於預測年期之數值，並代入上述函數後，即可估計預測年期之遊客量。結構性模型之一般形式爲：

$$V_t = f\ (P_1, P_2, \cdots\cdots P_n ; S_1, S_2, \cdots\cdots S_m ; D_1, D_2, \cdots\cdots D_q)$$

　　式中V_t是t期間估量到參與或參觀數。

　　式中$P_1, P_2, \cdots\cdots P_n$是一系列描述人口或個人特性之變項，主要測量的變異因子爲年齡、性別、收入等等，此外，在這模式中會分析標準人口統計學與社會經濟學的變數，包括住家所有權、移動性、閒暇時間、心理特徵、生理特性、技態、所屬社會團體等。

　　式中$S_1, S_2, \cdots\cdots S_m$是各種供給相關變項，衡量各遊憩機會之數量與品質。此類變項可以是實際數值（如面積、設施數量、民宿房間數、

遊憩空間、水域活動空間、溪流長度等），也可以是遊客之知覺、認知與
態度資料，以便反應遊客對供給之認知因素。此供給變項也可包括其他
替代性或互補性資源之供給變項。

　　式中D_1，D_2，……D_q是各種描述潛在遊客與遊憩資源之空間分布關
係之變項，如距離、旅行成本或其他衡量參與障礙之指標。

　　結構模式的應用牽涉到：

　　1.選擇和量化自變項與依變項。

　　2.以經驗資料建立和評估結構方程式。

　　3.預測自變項並套入模式中。

　　利用測試不同的自變項價值標準就可「模擬」將來的情況。

三、系統模型或模擬模式

　　若依研究方法分類時，較常應用於遊憩需求量預測之系統模型或模
擬模式（system or simulation models）可歸納為三類：複迴歸分析模型
（multiple regression model）、引力模型（gravity model）、阻礙機會模型
（intervening opportunity model）（中華民國戶外遊憩協會，2001a；歐聖
榮，2003d、2003e）。

(一)複迴歸分析模型

　　複迴歸分析模型（multiple regression model）通常型式如下：

$V_{ij} = f\,(X_1, X_2,……,X_n)$

　　式中V_{ij}是從人口中心 i 至休閒農業區或休閒農場 j 之遊客數所構成之
列矩陣；$X_1, X_2,……,X_n$是影響參與量之相關變向量；f（ ）是代表某特

定函數，此函數可分為線性函數及非線性函數，最常應用於建立遊客量預測模式之函數有：

$$V_{ij} = \beta_0 + \beta_1 X_1 + \beta_2 X_2 + \cdots\cdots + \beta_n X_n \tag{1}$$

及

$$V_{ij} = \beta_0 X_1 \beta_1 X_2 \beta_2 \cdots\cdots X_n \beta_n \tag{2}$$

上兩式中之 β_0，β_1，β_2，……β_n是模型必須估計之參數。式(1)之函數通常可藉由對等號兩側均取對數值，而轉換成類似式(2)之線性迴歸模型。

$$\ln V_{ij} = \ln \beta_0 + \beta_1 \ln X_1 + \beta_2 \ln X_2 + \cdots\cdots + \beta_n \ln X_n \tag{3}$$

於遊憩需求分析中應採用式(1)或式(2)全憑經營管理者個人之假設，然就實際應用之結果顯示式(2)較佳（Stynes & Peterson, 1984），主要原因在於與影響變項間之相互關係於式(1)中與其他變項毫無關係，而式(2)中則能充分反應影響變項間之交互作用對於遊憩參與量之影響效果，此種效果之反應能力只要分析遊憩參與量對各影響變項之彈性係數便可瞭解，故無論就理論或實際應用結果分析，式(2)較式(1)為佳。

複迴歸分析模型的最大缺點在於缺乏理論上之遊客量上限值，此與部分的時間序列分析模型類似，即當休閒農業區或休閒農場之屬性不斷加以改善品質時，遊客量可無限量地隨之增加，此與實際現象不符。此外，如何於複迴歸分析模型中以適當指標衡量休閒農業區或休閒農場之吸引力及遊客與休閒農業區或休閒農場之空間阻隔效果，如何判斷競爭性之休閒農業區或休閒農場及衡量其競爭力等均值得再深入探討。惟因建立複迴歸分析模型所需資料較易取得，故較常被應用。

(二)引力模型

也許到目前為止，這個模式最弱的部分，就是缺少詳盡的空間構成

要素，對大部分的遊憩休閒與觀光的預測來說，人口和市場相對的遊憩機會是主要的部分。經濟計量學家通常會嘗試去獲得在旅遊花費各替代價格中距離和替代機會的影響；地理學家比經濟學者明確地傾向透過一些重力模型去獲得需求的空間組成要素。引力模型（gravity model）源自牛頓之萬有引力定律，即兩物體之吸引力與其質量之乘積成正比，而與距離之平方成反比。此一定律被廣泛應用於研究各種空間交互作用效果（spatial interaction effects）。引力模型預測流動的遊客／旅程（$T_{i,j}$），從來源地（i）到目的地（j）as a multiplicative function of 來源地特性（P_i）、目的地特性（A_j）及距離（D_{ij}）。

$T_{i,j} = K * P_i * A_j / D^2_{ij}$　　其中

$T_{i,j}$ ＝出發地 i 到目的地 j 的旅程

P_i ＝出發地 i 的人口數或其他測量項目

A_j ＝目的地 j 的吸引力（供應）

D_{ij} ＝ i 到 j 的距離或旅遊花費

K ＝常數，是模型所要估計之參數值

為建立引力模式所需資料包括：各人口中心（起點）之人口數、各休閒農業區或休閒農場（訖點）之吸引力、各人口中心與休閒農業區或休閒農場（起訖點）間之距離、各起訖點間之遊客數量，因此，引力模式所需資料較複迴歸分析模型略多，模型預估參與之方法也不相同。而引力模型又可細分為旅次產生模型（trip generation model）、旅次分派模型（trip distribution model）及綜合模型（generalized model）三者，分別可反映供給產生參與效果及移轉需求效果。

(三)阻礙機會模型

阻礙機會模型（intervening opportunity model）是一機率函數，表示

遊客前往 j 休閒農業區或休閒農場之機率，其基本假設是遊客從事遊憩活動時，依休閒農業區或休閒農場距離之遠近依序加以比較，惟有當近距離內未能發現適宜之休閒農業區或休閒農場時，方延長其旅行距離至次一休閒農業區，故從 i 區發生之遊憩旅次前往 j 區之機率為：

$$\text{Prob} (S_j) = e^{-LD} - e^{-L(D+Dj)}$$

式中Prob（S_j）是 i 區產生之遊憩旅次停留於 j 區之機率。

L是一常數，表示任何遊憩機會利用之可能性。

D是到達 j 區前之遊憩吸引力總值。

D_j是 j 休閒農業區或休閒農場之吸引力指標。

因此若由 i 區產生之總遊憩參與量為V_{ij}時，前往 j 休閒農業區或休閒農場的遊客量將為：

$$V_{ij} = V_i \{ e^{-LD} - e^{-L(D+Dj)} \}$$

阻礙機會模型之優點為充分考慮休閒農業區、休閒農場或遊憩區之競爭效果，但由於休閒農業區、休閒農場或遊憩區之關係除了相互競爭外，亦常有相互補足構成更大吸引力之情況，因此在應用阻礙機會模型時，如何判定競爭性之休閒農業區、休閒農場或遊憩區是極為重要的工作。

第十一章

休閒農業之消費者心理

　　心理學家和其他對消費者行爲有興趣的學者，都試圖想要整理、歸納出消費者對於需求產品的認知、態度及行爲類型。然而各學者所持的看法，不論在所歸結出的心理層面、類型、內容或影響因子上，均有所差異。

🦋 第一節　休閒農業消費者之遊憩認知探討

　　有關於休閒農業消費者遊憩認知的探討，其目的在於探討遊客對於休閒農業的觀光遊憩認知爲何，因爲遊客對觀光旅遊產品的認知程度會進一步牽涉到其本身對休閒農業旅遊的印象、觀念及瞭解，假使遊客對於休閒農業旅遊的認知不夠明確，則會發生期望與實際不能符合的狀況，而產生遊客不願意重複購買或者不滿意遊程的情況。所以遊客與休閒農業旅遊經營管理者的觀念溝通與訊息的正確傳達是重要的，而本書試著藉由認知的定義及特性來加以說明此一構面在本書中所代表的重要性。

一、認知定義及特性

　　心理學家認爲，人在所處的環境中不時的受到大環境的影響，同時亦影響環境；在與環境變動的過程中，隨著各人差異，不同的人會賦予相同環境中所釋放的刺激不同的意義，賦予意義的過程就稱爲「認知」（林子琴，1997）。Bruner 與 Postman 認爲認知是一種知覺、記憶及訊息處理的心理歷程，透過這個心理歷程，個人能獲得知識、解決問題並計

畫未來（鄭伯壎譯，1994）。謝淑芬（1994）表示認知是指對人對事物所持的信念、評價或意見，而這些信念、意見、評價所依賴的基礎，是在某特定時刻某個個體知覺爲事實的有形證據。賴威任（2002）認爲認知乃是個人對人或事物的暫時瞭解情形、認識程度和看法。William（1990）認爲對於一些自己並不瞭解的事物，人類會根據自身過去刺激所形成的感覺，做出不同的判斷，造成不同的認知。而認知的簡單解釋，亦即「知的歷程」（引自張春興，1995）。

　　侯錦雄（1990）認爲遊憩認知是指遊客經由意識活動對其遊憩環境事物認識與理解的心理歷程。而認知可從狹義的認知和廣義的認知來探討。狹義的認知可解釋爲認識或知道，屬於智慧活動的最基層，是一種醒覺狀態，僅需知道有該訊息存在即可；而廣義的解釋則是稱所有形式的認識作用，這些認識作用包括知覺、想像、注意、記憶、推論、判斷、預期、計畫、決定等的心理活動（鍾聖校，1997）。Bruner 與 Postman定義個人的認知係其動機、需要、態度及人格結構功能的顯現（鄭伯壎譯，1994）。張春興（1992）其將認知定義爲下列幾項：

1.指個體經由意識活動對事物認識與理解的心理歷程。

2.個體知識獲得的歷程。

3.傳統心理學將人的行爲基礎分爲認知、情感、意動，即所謂知、情、意三元論的說法。

　　從心理學的觀點來看，人的心理現象是由認知、情緒、意動、智力和人格等幾方面組成的活動系統（江香樺，2002）。所以，當個人對某一問題表達看法時，即可從其看法中，瞭解此人所擁有的知識、經驗、問題處理能力、觀念以及態度；對於相關的問題，亦可從中推論出此人的認知態度，因爲認知即是對態度對象所持有之信念的組合體系（劉碧雯，2002）。

　　認知的產生會因消費者不同屬性而導致不同的認知結果，但大致上

認知具有四個相當普遍的特性：

(一)消費者的認知是主觀的

個人本身的需求態度、記憶經驗及價值觀都會影響訊息的接受，所以不同的人對相同的事物之知覺亦會有不同的感受。

(二)認知是有選擇性的

人們的感覺能力有限，不可能對所有的因素都詳加考慮，所以在作購買決策時，僅能對某些個人認為重要的因素加以考慮（黃淑美，1996）。此一行為亦和個人的主觀程度有密不可分的關係。

(三)消費者的認知是暫時性的

對大部分的事物不僅有不同的認知，並且會隨著時間、經驗或是外在的因素影響而產生改變。如某些產品會使用重複性的廣告刺激消費者，以試圖改變某些產品在消費者心中所產生的認知（王柏青，1995）。

(四)消費者的認知是綜合性的

消費者對外界環境刺激的接收，可經由不同的感官接受；同時消費者亦會將所接收的訊息整合，以達到依各整體且具有意義的印象。

綜合上述對於認知定義之研究，可以試著將認知定義為：「認知乃個體接受到外在事物的刺激後，先經過辨認推論等訊息的處理過程，再經記憶狀態後產生對各項事物的看法與態度。」

二、認知的組成因素

Zeithaml（1985）認為消費者形成的認知品質是由三個層次的成分所構成，即：產品的內外在屬性（intrinsic & extrinsic attributes）、屬性的認知（perception of intrinsic & extrinsic attributes）、抽象感覺（abstractions）。

內在屬性為產品品質的實體屬性，是產品的實際組成成分，如旅遊產品會因種類、型態、等級的不同，提供的服務也有所不同。

外在屬性所產生的屬性認知有二，分別是由價格所產生的認知價格（perceived monetary price）及由品牌名稱廣告程度所產生的商譽（reputation）。外在屬性並非隨著產品不同而改變，而是存著跨品牌、產品別的共通性。外在屬性與產品相關，但不是產品實體，其中以價格、品牌名稱及廣告程度三者為學者最常用的外在屬性。

抽象構面（abstract dimensions）是由內在屬性所產生的屬性認知。消費者在面對不同的產品時，所採用不同的內在屬性來推論品質，但內在屬性所產生的共同認知抽象構面卻存在著跨產業別的共同性。Parasuraman、Zeithaml 與 Berry（1998）針對四個不同的服務業（長途電話公司、銀行、維修場、信用卡公司）作研究，發現雖然產業不同，但消費者由內在屬性所產生的認知卻能歸納成十一個共同的抽象構面 ── 搜尋性質、實體性、可信度、經驗性、可靠性、回應性、方便性、禮貌性、瞭解性、實用性、完整性。

三、認知相關研究之探討

　　國內外學者對於認知的相關研究結果如下，顏宏旭（1993）金門地區觀光發展衝擊認知之研究中發現，居民對觀光發展之認知與態度，在年齡、教育程度、個人平均月收入、是否從事觀光相關服務業、居住時間長短及與遊客接觸程度上有顯著差異。陳思倫（1995）則認為個人對事物的認知，會受到學習時間、地區、內容、生活背景、教育、年齡及職務不同的影響，造成不同程度上的差異。郭建池（1998）以阿里山原住民對其觀光發展衝擊認知與態度之研究中發現，個人特性中的性別、職業、年齡、收入、教育程度、居住期間、住家離觀光據點距離、居住地、參與遊憩活動機會及與遊客接觸程度，皆是影響認知之因子。賴威任（2002）研究欲探討何種特質的遊客會選擇何種類型的生態觀光產品，嘗試從環境的角度切入，以環境態度、生態觀光認知及人口統計等三類變數，探討可能影響對生態觀光產品選擇之因素。研究結果發現：環境態度、生態觀光認知及人口統計變數中的教育程度，可以區別出選擇參加不同類型的生態觀光。江香樺（2002）以北投地區的觀光再發展作為研究議題，研究結果發現觀光再發展影響認知與觀光再發展影響態度之間有相互關係，過去觀光發展的認知會影響其對觀光再發展的認知，以及居住環境經驗會影響其對觀光再發展的認知。陳肇堯、胡學彥（2002）以南部地區的休閒農場遊客認知與滿意度分析進行研究，研究結果發現不同地區的遊客對於休閒農場的認知具有差異。劉碧雯（2002）以台中縣市地區居民為抽樣樣本，探討國人對於高爾夫球場遊憩認知與遊憩需求之研究，其結果發現：國人對於高爾夫球場的遊憩認知，受個人教育程度、居住地點、旅遊習慣、旅遊頻率、旅遊動機、旅遊花費及

球場型態等變項所影響。陳瑪莉（2003）以台北市、台北縣中央及地方機關編制人員爲對象，探討公務人員休閒認知、休閒需求與休閒滿意關係之研究，結果指出：性別、健康狀況、職務、子女狀況與休閒時間等因素會造成個人在休閒認知上的顯著差異。吳忠宏、邱廷亮（2003）針對嘉義縣阿里山鄉山美村鄒族村民對生態旅遊的認知及其對未來發展生態旅遊的態度作探討，其研究結果發現原住民的個人特性將對發展生態旅遊之認知具有顯著差異。朱瑞淵、劉瑞卿（2003）探討居民社區意識與社區觀光發展認知之研究──以名間鄉新民社區爲例，研究結果發現居民屬性與社區觀光發展認知具有差異。

　　除了上述相關研究結果對於影響因素之說明外，許多以遊憩參與探討主題的研究亦指出，影響個體認知的因素尚包含：戶外遊憩活動參與、家庭成員及屬性、社會人口統計特性、過去經驗、旅遊特性、同伴性質及人數、遊憩參與、遊憩動機以及遊憩滿意度等（劉碧雯，2002）。謝淑芬（1994）則認爲興趣、需求、動機、期望、性格及社會階級等，也是影響個體認知的主要因素。茲將各影響認知的因素整理如表11-1所示。

　　經由上述之相關研究可以發現，影響遊憩參與者認知的因素具有差異，但遊憩者的認知程度主要受到自身以往既有的相關遊憩經驗及個體內在的因素所影響。雖然不同個體對於相同事物的認知具有差異，並且受到其他內外在因素的影響，但均可視爲個人將周遭相關事物、經驗及個人特性加以整合統整，轉化成爲個人對其事物的看法與瞭解。

表11-1 遊憩認知影響因素彙整表

學者	年代	影 響 因 素
Perdue、Long、Allen	1987	戶外遊憩活動參與
熊祥林	1990	實體環境、個人主觀狀態
Howard、Madrigal	1990	家庭成員、家庭屬性
林晏州、鍾文玲	1993	同伴性質、同伴人數
顏宏旭	1993	社會人口經濟背景
Lankford、Howard	1994	
林東泰	1994	
Bastias-Perez、Var	1995	
Korca	1996	
陳瑪莉	2003	
劉碧雯	2002	
賴威任	2002	
朱瑞淵、劉瑞卿	2003	
吳忠宏、邱廷亮	2003	
楊文燦、黃琬珺	1995	過去經驗、旅遊特性
Siegenthaler、Vaughan	1998	
劉碧雯	2002	
侯錦雄	1990	遊憩態度、遊憩參與、遊憩動機、遊憩滿意度
Kroca	1998	
謝淑芬	1995	興趣、需求、動機、期望、性格、社會階級
陳思倫	1995	學習時間、學習地區、學習內容、生活背景、教育、年齡、職務
張春興、林清山	1999	認知結構（認知、能力、經驗、態度、觀念）

資料來源：劉碧雯，2002；本書整理

 # 第二節　休閒農業消費者之遊憩態度探討

　　消費者的消費態度影響了消費市場，態度模式中包含了消費者的認知、情感及行為傾向，所以經營管理者掌握了消費者的態度，將可快速的取得消費導向。

一、態度的定義與內涵

　　態度為「個體對環境中的人（包括團體與個人）、事（如問題、事體、政策）或物（如組織、機構、制度）所抱持的一種組織性、一致性的心理趨向，是以對這些刺激現象作出評價性的反應」，且態度的形成是經由學習的過程而來，與個體生活經驗有密切關係，雖然態度的形成是經由長久的經驗累積，但態度仍會因生活經驗的變異，而使得某些事物或情境有所改變（葛樹人，1988、1994）。Kolter（1991）指出，態度是指一個人對某些個體的看法或觀念，存有一種持續性的喜歡或不喜歡的認知評價、情緒性的感覺及行動傾向，也是一個人以肯定或否定的方式來評估某些抽象的事物、具體事物或某些情況的心理傾向。張春興（1992）認為態度是指個體對人事及周圍世界所持有的一種具持久性與一致性之傾向。王柏青（1995）認為「態度」係指人對某對象（object）之心理狀態（mental state）。黃尹鏗（1996）認為態度是一種複雜的心理因素，對實際行為往往有很大的影響。任何一種態度的形成都是對外在人、事、物以及周圍環境的認知，到對事物愛惡的情感及其表現的一種

相當持久一致的行動傾向，三方面逐漸學習而來的，因此認知（cognition）、情感（affection）和行為意向（action tendency）三個部分為態度組成的要素（王柏青，1995；蕭雅方，1998）。

認知為態度內涵因素之一，而認知心理學領域的開端，當推Neisser（1967），他認為認知本身是一個體，經外在某事物所傳達之訊息刺激後，再經過將此訊息處理的內在連續過程，所得到對此一事物的認識與看法（引自顏家芝，2002）。董家宏（2002）認為認知為個體以感官知覺物體、事件或是行為後，輔以過去之經驗、目前的需求或是將來的期望，瞭解各事物間之關係，以及給予意義化之一種心理歷程。謝長潤（2003）認為認知係指為瞭解人類行為，而對人類心智歷程及記憶結構所作的科學分析，並運用間接觀察的方式來瞭解人類的心智活動，其目的在對於人類的心智活動內在認知事件及知識有一清晰而準確的描述，以期對人類行為有更佳的瞭解與預測。

情感為態度內涵因素之二，Lutz（1991）認為情感是指個人對態度標地物的整體情緒與感覺，一般而言，情感成分是單一構面的變數，本質上情感也是屬於整體評價性，也就是情感係表達出一個人對於態度標地物的直接與整體的評價。Cohen 與 Areni（1991）研究指出，情感因素可以強化與擴大正面或負面的經驗，而這些經驗會進一步影響消費者心中的想法與其行為。謝淑芬（1994）認為情感為個體對某一對象做好壞、肯定或否定之情緒判斷。莊啓川（2002）則認為情感是個人對某個對象持有的好惡情感，也就是個人對態度對象的一種內心體驗。邱博賢（2003）認為情感包括情緒、感情、心境等心理歷程，是人於活動中對客觀事物所抱持的態度體驗，會隨著個體的立場、觀點及生活歷程而轉移。

行為意向為態度內涵因素之三，Ajzen 與 Driver（1991）認為行為意向是任何行為表現的必須過程，是行為顯現前的決定。張春興（1992）

認為行為意向一詞與行動傾向、意向等字意思相近，它指的是個體在進行某些行為或活動之前的心向或準備狀態，亦指個人對事物可觀察或知覺的行動傾向，也可以是個體有意識、有目的甚至有計畫地趨向所追求目標的內在歷程。Engel 等人（1995）認為消費者對某一標的物的整體評估，是由其對該標的物的信念與感覺所決定，消費者對某一標的物的態度進而決定消費者的行為意向，而消費者的行為意向則會進一步地影響其最終行為。

綜合上述，可以將遊客的遊憩態度定義為「個體對客體環境（人、事、物）所作之評價與反應，包含外顯行為與內斂看法，且態度是經由不斷的經驗、學習累積而來，其中態度內涵因素為認知、情感與行為意向，三者為評斷環境價值的主軸」。

二、態度的特性與度量方法

態度的特性與度量方法分述如下所示：

(一)態度之特性

態度既是個人對事物的主觀觀點外，也是一種對某事物的持續特殊感受或行為傾向，尚具有其他的特性（邱博賢，2003），分別敘述如下：

1. 態度必有一個特定的目標物，其產生必須以情境中的個別事物為對象，這個對象須是個人所能知覺、經驗及想像到的（王柏青，1995）。

2. 態度是種心理歷程，無法直接觀察出，惟有由個人之言行中得知（謝淑芬，1994）。

3.態度具有持久性。態度形成的過程需要相當一段時間，而一旦形成之後又是比較持久、穩固的（李美枝，1986）。黃安邦（1988）認為，情感不易改變的特性增加態度持久性的可能。

4.態度是由學習而來（吳敏惠，2001；Schoof, 1999）。Schiffman 與 Kanuk（2000）認為就消費者行為的領域來說，態度可算是一種學習而來的傾向，是個體表現出對某標的物喜歡或不喜歡的一致性反應。

5.態度受外在情境的影響。態度雖具有主觀成分且具一致性，但其可能受到情境的影響而發生變化。所謂情境，是指足以影響遊客態度與行為之間關係或態度改變的任何事件或環境狀態。當遊客受到特殊情境的影響時，可能表現出與態度不相同的行為（邱博賢、陳墀吉，2003）。

6.態度具有一致性。意指態度與行為互為表裡，有正面態度認同的個體通常也會有正面行為的表現（王銘山，1997；吳敏惠，2001；Schoof, 1999）。

綜合上述，可知態度為一假設性概念，有一特定標的物，當個體對此標的物透過認知、情感的過程進而產生行為意向，即為態度的形成；態度是經由學習而來且會受到外在情境的影響，態度為一主觀的自我認知過程，而態度與行為間具有一致性，亦即態度之不同會影響個人之行為。

(二)態度的度量方法

王銘山（1997）、簡秀如（1995）認為態度是一種假設的概念建構，亦即是一種內在歷程，正因為態度是一種潛在性變項，故在測量時往往僅能利用間接方法，即從個人的反應來推測。測量態度之方法頗多，諸

如量表法、行為觀察法、自我陳述法、語意分析法、晤談法、生理反應測量法等（葛樹人，1994），其中以量表形式最常被使用（楊國樞等，1989）。由於李克特量表具有製作過程單純、計分容易、測量範圍寬廣、可信度增加、可藉項目之增加提高可信度、測量深度較精確等優點（黃桂珠，2003），再加上過去相關研究（王柏青，1995；林嘉琪，1997；蕭芸殷，1998；謝文豐，1999）大多以總加量表法進行。

三、態度相關研究

「態度」之應用相當廣泛，透過文獻彙整得知，有的學者相關研究是探討認知與態度之關係（江香樺，2002；陳明川，2002），亦有探討態度中認知、情感與行為意向之研究（黃秋燕，2003；蘇美玲，1998），也有單純探討環境態度（陳炳輝，2002；賴威任，2002），或探討消費者態度（曾孟蘭，2002；鄭家眞，2002），故本書將其分類為探討認知與態度之關係；態度中認知、情感與行為意向之關係；環境態度；消費者態度等四類，並於下列作說明。

(一)認知與態度關係之研究

江香樺（2002）研究主要從台北市北投居民的「觀光再發展影響之認知」、「觀光再發展之態度」及「參與態度和環境居住經驗」等三個面向，探討在台北市政府促進北投區觀光再發展的同時，對於居民發展觀光態度及居民居住經驗等應有的瞭解，結果發現，居民之「先前整體發展認知」、「社經背景」、「居住環境」及「觀光再發展認知」皆與觀光再發展有顯著相關。陳明川（2002）研究之目的在探討嘉義縣山美村居

民對生態旅遊衝擊的認知、發展生態旅遊的態度及對生態旅遊發展策略的認同程度。主要結論為：個人的社經背景不同，其對生態旅遊衝擊的認知有較多的顯著性差異，對於生態旅遊的態度及發展策略的認同程度則沒有太大顯著差異。

(二)態度中認知、情感與行為意象之關係

蘇美玲（1998）研究目的在利用「態度三成分說」之觀點來探討都市公園使用者之休閒態度，並進一步討論休閒效益認知、休閒情感、休閒行為傾向三要素之間的相互關係，其研究結果發現，使用者之個人特性會影響休閒效益認知與休閒情感。使用者之休閒效益認知與休閒情感間具有正相關性，會影響休閒行為傾向。黃秋燕（2003）研究為探討服務品質五構面是否對消費者態度之認知、情感兩成分產生影響，與消費者態度之認知、情感兩成分對消費者行為意向的影響，結果顯示在態度對行為意象之影響方面，態度之認知成分對其情感成分有顯著的正面影響，且態度之情感成分對消費者行為意向有顯著的正向影響。

(三)環境態度

賴威任（2002）研究欲探討何種特質的遊客會選擇何種類型的生態觀光產品，嘗試從環境的角度切入，以環境態度、生態觀光認知及人口統計等三類變數，探討可能影響對生態觀光產品選擇之因素。研究結果發現，環境態度、生態觀光認知、人口統計變數中的教育程度，可以區別出選擇參加不同類型的生態觀光。陳炳輝（2002）研究之目的為探討生態旅遊的意涵，分析遊客環境態度及旅遊行為的改變，透過環境教育的意涵，去瞭解遊客環境態度及旅遊行為相互的影響，並以遊客的基本

社經背景和遊客有無修習正規生態教育課程或參加生態社團等因素去探
討對生態旅遊態度、環境教育和旅遊行為相互間的差異。

(四)消費者態度

　　鄭家眞（2002）研究消費者對於自有品牌的態度到底如何，以供廠
商寶貴的策略性建議，其中研究的重點為釐清具有哪些特性的消費者會
對自有品牌抱持正面的態度，而哪些人會持負面態度，其中消費者的特
性包括了心理特徵和人口統計變數；此外，消費者對某項事物產生態度
之後，有可能會因為某些因素，例如產品類別不同，而影響到實際的購
買行為。曾孟蘭（2002）研究主要目的為瞭解消費者對不同廣告發送方
式所形成的廣告態度是否有異，其接收廣告的意向、行為又是如何，而
消費者的使用者特性會不會對接收廣告的態度、意向、行為有影響，研
究發現：1.消費者在不同廣告發送方式下其接收廣告時的態度有顯著差
異。2.消費者接收行動廣告的態度會影響其接收行動廣告的行為意向。3.
消費者對接收行動廣告的行為意向會影響其接收行動廣告的行為。

　　由上述學者所做有關態度的相關研究目的與結果可以發現：態度廣
泛的應用於自然、人文與社會環境中，用以衡量個體對客體所產生的評
價與反應，態度之重要性實為顯著。鄭伯壎（1994）認為態度是個人主
觀的屬性，我們可以視為一個建構將之分類並量化。態度量表多是由社
會心理學家所發展出來的，而消費心理學家則應用在行銷上。許安琪
（2001）認為態度可作為行銷活動可行性的判斷標準，有利於行銷策略中
建立市場區隔和目標消費者，以消費者對產品正面態度為焦點，進行深
度的消費者溝通或訊息體驗。

　　嘗試瞭解遊客對於休閒農業的旅遊態度，透過遊客的認知、情感與
行為意向所產生之旅遊態度，藉此瞭解遊客對休閒農業的真實感受後，

針對遊客之需求提供服務，使遊客達到遊憩目的外亦可獲得遊憩後的滿足感，並透過相關研究或實地觀摩提供休閒農業管理單位有效之旅遊組合與行銷方式，以挖掘潛在顧客的知覺與開發新顧客的路徑。

第三節　休閒農業消費者之消費行為探討

　　不同的學者對於消費者的消費行為有著不同的說法與討論的面向，當消費者為了滿足其需求和慾望而進行產品與服務的選擇、採購、使用與處置，內心裡發生情緒上以及實體上的活動皆稱為消費者行為。林坤源（2002）則把消費者行為定義為：消費者在搜尋、評估、購買、使用和處理一項產品、服務和理念時，所表現的各種行為。消費行為可說是「消費者在取得、消費與處置產品與服務時，所涉及的活動」，影響消費者的決策過程可分為下列幾個程序：

一、需求認知

　　任何決策過程的最初階段是需求的認知，當個人價值觀或需求與環境影響因素互動，產生慾望，即引發決策之必要。因此當消費者知覺到事務的理想狀況與實際狀況間有差距，此一差距已擴大超過門檻，足以激起消費者去進行決策程序，則可認為該消費者已產生了需求認知。需求的認知受到：1.儲存於記憶單位的資訊。2.個人的差異。3.環境影響等三項因素影響。引發需求認知的來源主要分為內在的動機與外在的刺激。

二、資訊搜尋

需求認知的下一步，是從記憶中作內部資訊搜尋，以決定現有已知的知識夠不夠進行選擇，或是要向外搜尋更多資訊，資訊搜尋會受到個人基本背景的差異與環境兩項因素影響。但是資訊搜尋深受消費者個人涉入程度的影響，若消費者處於高涉入狀態，因其對產品具有較高的興趣，則會有主動搜尋資訊的行動，且對購買的產品亦會有較多的認識。反之若消費者處於低涉入的狀態，則不會有主動的資訊搜尋行動。

三、購買方案評估

係指評估和選擇可行方案，以符合消費者需求的一種過程。雖然購買產品會考慮很多的評估準則，但這些評估項目對消費者的重要程度不一，評估準則對消費者決策過程的影響力不同，因此行銷人員應找出消費者心中認為顯要（salience）的評估準則或屬性。例如加油站價格、品質等可能都不是消費者心中的顯要性或決定性屬性，促銷的利益或偏好可能成為決定因素。

四、選擇

當消費者評估了各項可能的方案後，他便會選擇一個最能解決原始問題的方案並採取購買行動。當消費者對某一產品或品牌的態度頗佳

時，他購買該產品的意願便很高，選擇該產品或品牌的機會也較大，但是他是否真會購買該產品或品牌，則可能受到一些不可預期情況的影響。

五、消費

描繪消費者購買產品的使用方式，某些消費者可能立刻使用，某些可能儲存延後使用；消費時所獲致的功能不足或滿足甚至超越，將影響日後購買決策。

六、消費後評估

當消費者購買某一產品後，可能發生兩種狀況：滿意或購後失調（dissonance），當消費者發現產品表現與其消費期望一致及感到滿意，這個經驗會進入他的記憶中，影響日後的購買決策，增加將來重購的機率。反之，若感到不滿意，就會產生購後失調的情況，而影響日後的購買決策。

七、用後處置

此是消費者決策過程模式的最後階段，消費者須面臨產品的處置、資源回收或再銷售的問題，近年來國內環保意識的抬頭使這部分越來越重要。

　　綜上所述，可以了解消費者本身會受其個人內在因素及外在環境刺激因素所影響，而產生對購物消費之需求。當需求發生時，便會進一步蒐集所需之相關資訊，並根據所蒐集資訊配合自己想法及參考群體意見，進行方案評估，綜合各項因素後，才做出購買決定。消費者也會在購買後比較實際與預期之差距，出現對產品或服務滿意或不滿意之結果，作為重購意願的依據。依此我們可以從顧客的決策過程中知道，消費者在休閒農業場或休閒農業區消費的原因、如何得知該遊憩區的相關訊息、對休閒農業區或休閒農場軟硬體設施品質要求的程度、產生遊憩行為的決定以及影響決策等因素，以及對休閒農業區或休閒農場所提供的各項服務的滿意狀況，進行市場的競爭依據，以提高自身的經營效率。

第十二章
休閒農業區觀光意象之創造

在休閒農場的經營管理中，對於遊客需求的掌握以及市場行銷策略的擬定是十分重要的。而欲成為一個兼具傳統特色及富有觀光遊憩、教育及服務功能的休閒農場，除了配合政府相關產業輔導外，更應瞭解環境趨勢並善用經營策略，以達成產業目標。朱家明（1998）認為休閒農場可利用策略聯盟方式來使得產品多元化、分擔投資成本，並使企業降低投資的風險，提高投資報酬，亦可消除產品進入新市場時的行銷障礙，降低進入當地市場的困難，使休閒農場容易取得新市場。在競爭日趨激烈的休閒事業中，休閒農業區如何塑造目的地的觀光意象，以統合核心資源與區域性的周邊資源，並訂定行銷之策略目標，提高自身價值與競爭優勢，已成為休閒農業區目前營運思考方向的主要課題。

第一節　休閒農業觀光意象的概念

意象為休閒農業區或休閒農場給消費者的第一觀感，影響消費者的行為及滿意程度，對於經營管理者營運休閒農業具有相當的影響效果。

一、觀光意象的定義與理論

意象應用於觀光旅遊上已有二十餘年的歷史（吳佩芬，1997）。意象在不同的學科領域中有不同的用字及解釋，例如在心理學領域上用的是「心象、心像、表象」；在地理學領域上用的是「印象、知覺」；在環境規劃領域上用的是「意象」；或在行銷學領域上用的是「形象、印象」（林宗賢，1996）。然而在國外有不同的稱呼與說法：destination image

（Walmsley & Young, 1998）、tourism image（schroder, 1996）、tourist image（selwyn, 1996），在國內亦有多種的翻譯說法：觀光意象、旅遊意象（栗志中，2000）。

　　觀光意象是指遊客對於目的地的整體認知與信念，或爲一組整體的印象（林若慧等，2003）。Echtner 與 Ruthie （1993）則認爲觀光意象是由環境整體及屬性二個主要成分所組成，且此二成分皆包括功能及心理的特徵，而形成獨特或一般的意象。

　　吳佩芬（1997）認爲意象爲個體對於一事物停留在腦海中的圖像，隨著個體經驗的累積，此一圖像將不斷地重新組織，而此一圖像不僅包括事物之本身，還包含周遭事物與此一事物之關連。

　　栗志中（2000）認爲意象是一種五官（眼、耳、鼻、口、舌）所感覺的現象，它包含認知與情緒兩個組成因素，並透過主觀的理解經驗，而該經驗的累積，是由個人本身及外界的經驗累積與組織而成，更與過去的經驗加以重組、編整，而形成一個心理圖像。

　　劉柏瑩等（2001）針對遊客從事觀光活動所產生的意象，定義觀光意象爲：「個人對於一觀光目的地停留在腦海中的印象。此一印象將會隨著個人經驗的累積、得到的資訊不斷地重新組織，再加上個人情感的因素，而逐漸形成個人對此目的地的觀光意象，且影響此一意象的因素除了觀光地本身之外，還包括與此地有關連之人、事、物及一些商業化行爲」。

　　梁國常（2002）認爲觀光意象就是一個旅遊地點長期暴露在商業性旅遊資訊下，給予遊客一個整體的印象。

　　由上述各位學者的論點可知：觀光意象是個體對某一觀光目的地的印象，隨著個人經驗的累積與資訊的獲得，會不斷地重新組織，並由許多構面所組合而成，包含認知、情感，而且影響的因素包括當地環境及相關連的人、事、物或商業化行爲。

在觀光意象的理論中，Fakeye 與 Crompton（1991）提出遊客對於旅遊地點的意象可以包括三個階段，這三個階段分別是「對一觀光旅遊地點最初的原始意象，以及經過誘導之後的意象到複合的意象」等三種。而所謂的原始意象乃是指藉由他人轉述或是報章雜誌、電視廣播等相關媒體報導所獲得的最初意象；誘導的意象乃是指受到與觀光旅遊直接相關的資訊（如：廣告、旅遊報導等）所影響而產生的意象，而原始意象與誘導意象最大的差別在於遊客的原始意象內部不含旅遊動機的因素，是遊客沒有經過刻意的蒐集此一旅遊地點相關資訊最初步的意象。複合的意象則是指遊客在經由實際前往該旅遊地點旅遊後的體驗，再與先前的原始意象及誘導意象混合後所獲得一個比較複雜的意象。吳佩芬（1997）研究中以實地旅遊過的遊客作為受訪對象，探討遊客旅遊後之意象，即複合意象。

旅遊地點的意象研究，常是提供經營者擬訂策略的重要根據（吳佩芬，1997）。在遊客決定旅遊消費前，遊憩區給予外界的整體印象，是遊客在選擇遊憩活動過程的決策依據；而遊憩區的意象與本身所具有的實質形態特質與屬性相關，可識別性高，自明性強烈，易使遊客留下深刻印象（梁國常，2002）。長久以來，人類雖然一直不斷地形塑優質的遊憩環境，但人的注意力畢竟會選擇環境所提供的某種元素而給予正面或負面的評價，若從人對認知意象的觀點來探討影響人類旅遊決策的行為，將有助於目的地行銷的推廣與定位，甚至提供未來旅遊據點環境設施的規劃設計與遊客心理層面的經營管理。林宗賢（1996）認為遊憩市場上基本而有效的定位策略（positioning strategy），可使遊憩區在目標市場上形成利多的促銷且明顯地不同於它的競爭者，其最主要的工作是創造及經營管理在風景區內明顯且具吸引力的知覺或意象。由過去的研究中可看出，旅遊意象會影響遊客的行為（Hunt, 1975; Pearce, 1982），且經常是遊客選擇遊憩區的依據之一（Gartner, 1989; Embacher & Buttle, 1989;

Fakeye & Crompton, 1991; Echmer & Ritchie, 1993）。Woodsided Lysonski
（1989）的研究結果指出，在觀光旅遊市場上，一些區隔旅遊地點的意象
研究，是提供研擬經營管理策略的重要根據。

第二節　觀光意象的衡量類型分類

　　國內外有許多學者從事觀光意象之研究，有探討如何衡量某個地區
或國家的觀光意象（林瓊華等，1995；廖健宏，1998；Echtner & Ritchie,
1993；Steven, 2002），或探討主題樂園之遊客行為與意象的關連（栗志
中，2000；楊文燦等，1997），或以日月潭風景區為例，分析景觀視覺元
素與意象關係（林宗賢，1996；侯錦雄等，1996），或探討遊客對旅遊目
的地之認知意象及情感意象（梁國常，2002；劉柏瑩等，2001），亦有探
討觀光意象與遊客重遊意願關係（林若慧等，2002；邱博賢，2003）。而
經由相關學者的研究整理，將其分類為衡量某地區或國家觀光意象、主
題意象、認知意象及觀光意象與遊客重遊意願之關係等四類，並於下列
將各學者研究內容進行整合說明。

一、衡量某地區或國家觀光意象之研究

　　林瓊華等（1995）研究欲針對遊客在傳統聚落所認知的景觀意象，
以兩個觀光發展程度不同的聚落（九份、金瓜石）進行比較，進而瞭解
觀光遊憩發展對其景觀意象之影響。廖健宏（1998）研究為探討亞太地
區旅遊目的國形象與旅遊意願關係，研究結果發現，各國國家形象與旅

遊形象受消費者之認知有顯著性的差異，國家形象與資源性形象對旅遊意願之影響顯著，消費者個人特徵及旅遊經驗對於國家形象與旅遊形象之整體評價有顯著性的差異，尤其是教育程度、職業以及消費者主觀之國家熟悉度。Steven（2002）藉由回顧1973年至2000年，共一百四十二篇觀光意象相關文獻，清楚地指出關於觀光意象的研究，主要在強調地區該發展合適的形象，而目的地市場行銷者，可以參考相關文獻去衡量他們該著重的設備與改善的地方，以成功的建立形象。

二、主題意象之研究

楊文燦等（1997）研究以六福村主題遊樂園遊客之意象分析為主要訴求，探討遊客之相關主題意象，研究目的為分析遊客對主題園之主題意象及其所形成之構面（dimensions），探討不同基本屬性及旅遊特性之遊客，對主題園意象之認知是否有顯著差異，研究結果發現遊客的基本屬性中，只有年齡與現居地對整體意象之認知有顯著差異，遊客之基本屬性不同，對於部分單項意象之認知有顯著差異；遊客之旅遊特性不同，對於部分整體意象及單項意象之認知有顯著之差異。栗志中（2000）研究為探討遊客對主題樂園之主題意象為何，研究結果發現主題意象以景觀造型與特色、遊憩阻礙程度、主題園商品組合與環境設施品質等為最重要之顯著因素。研究結論建議經營者應維持價格及品質內涵的對等性，並應持續推出一系列的促銷組合方案。

三、認知意象之研究

　　林宗賢（1996）藉由日月潭風景區探討遊客旅遊意象及視覺景觀元素之實證研究，同時並度量遊客對風景區屬性知覺強度，研究依多元尺度分析形成二向度模式而建立其概念性架構，且透過因素分析將旅遊意象分為「旅遊吸引力」、「旅遊活動」、「旅遊服務」、「旅遊知名度」及「旅遊管理」等五個構面，研究也指出，在旅遊經驗中，遊客停留時間、同伴人數及未來日月潭風景區的建設管理對五個旅遊意象構面也有分別影響。劉柏瑩等（2001）研究主要目的為探討遊客對日月潭國家風景區的認知意象及情感意象，並研究兩者之間的關係，研究結果顯示，日月潭國家風景區的觀光意象包含四個認知意象構面——景觀設施、旅遊吸引力、手工藝與自然資源，以及四個情感意象構面——旅遊知名度、旅遊氣氛、藝術文化與服務，而且認知意象的確會影響情感意象。梁國常（2002）研究為瞭解遊客對陽明山國家公園的認知意象，研究設計上採用質性研究的取向，以參與觀察為主軸，融入多元方法同時蒐集質性及量化資料，交叉檢核，並從遊客的空間知識獲取過程與遊憩區的景觀涵構角度切入，以探討遊客的空間認知意象。

四、觀光意象與遊客重遊意願之研究

　　林若慧等（2002）旨在探討旅遊意象對遊客滿意度與重遊意願間之因果關係，利用問卷調查曾旅遊陽明山國家公園之九百五十七名樣本，再依線性結構方程模型分析變數間之關係，亦探討旅遊動機對模式之干

擾效應（moderating effect），研究發現，生態教育意象與旅遊意象均為影響遊客滿意度之主因，而滿意度會進而影響其重遊意願，此外，旅遊活動意象亦會透過滿意度而間接影響重遊意願。林若慧等（2003）研究為探討海岸型風景區遊客對旅遊目的地之意象與其行為意圖之關係，以調查方式訪問六百五十四名東北角海岸國家風景區遊客，並依據線性結構方程模式（LISREL model）分析研究變數間之關係與進行假設檢定，目的為驗證並精簡 Bigne 等人（2001）所提之「意象——品質——滿意——行為」間之關係；其研究亦同時測試遊憩滿意度的中介角色，證實整體意象與遊憩活動意象會經由遊客滿意度之中介效果，進而間接地影響遊客之行為意圖。邱博賢（2003）研究藉由遊憩體驗過後的複雜意象，來萃取遊客心中所知覺到休閒農場觀光意象的組成構面，並探討遊憩滿意度與決策行為間之路徑關係，同時瞭解遊客社經背景與遊程特性對觀光意象之差異性，並進一步探討觀光意象對遊客重遊意願的影響，研究採取立意抽樣方式調查，實證結果顯示，「情感意象」與整體「滿意度」可能是潛在性的中介因子。

在觀光領域的研究中，意象的概念常被運用在旅遊目的地的行銷以及解釋遊客目的地選擇中，研究證實意象不僅在潛在遊客的決策過程中占有重要的位置（Mansfeld, 1992），還包括消費後之行為影響（Bigne et. al., 2001）。彙整上述學者研究後發現，意象之相關研究，其研究主體不外乎遊客之態度與行為，或是研究遊客之觀光意象構面為何，亦發現觀光意象可用以區分不同遊客群的特色，且由於觀光意象是遊客經過認知、情感的歷程所反映出來的外在行為模式，能揭露遊客與旅遊目的地之間的互動關係，故此說明休閒農業觀光意象的創造對於休閒農業的發展具有正面意義，且對於提高遊客的滿意度與重遊意願皆有助益。

第三節　觀光意象的組成因素與度量方法

　　Echtner 與 Ritchie（1993）對於觀光意象的組成成分，提出意象概念架構清楚的概念化觀光意象，如圖12-1所示。

圖12-1 意象概念架構圖
資料來源：Echtner & Ritchie, 1993

　　Woodside 與 Lysonski（1989）認為旅遊目的地為一客觀的主體，其本身不具有正向或負向的意象，因此市場上的真實評價不同於遊客心目中主觀的情感聯想，而且旅遊意象會連結到消費者心中，使遊客對目的地產生正面、中性或負面的情感聯想與感覺。

　　Echtner 與 Ritchie（1993）提出旅遊意象衡量的基本要素包括：「單一屬性——整體性」、「功能性——心理性」、「普遍性——獨特性」等三個連續性構面，其中，功能性意象是指可直接觀察或測量的特徵，例如：旅遊目的地之實體特徵與圖像，而心理性意象是指無形的或較難觀察與測量的特徵，例如：目的地所傳達的氣氛或感受。

　　栗志中（2000）認為旅遊目的地之意象，係由整體性（holistic）與

屬性（attribute）兩個主要成分組成，整體性意象又包括單一的屬性意象如氣候及遊憩設施等，同時這兩個主要成分皆擁有實體的功能（function）特徵及抽象的心理（psychological）特徵，即可衡量的有形物質如自然景點、古蹟，以及抽象的心理特徵如風俗、安全感，而兩個成分又可識覺為單一的屬性，也可識覺為整體的屬性。此外，旅遊意象的範疇，可從一般性（common）的功能特徵，到獨特（unique）的特徵、感覺及氣氛。很明顯，此一意象概念架構，除了通過獨立意象成分表現之外，同時也關注到統合性的整體意象的面向。因此可知，旅遊意象是由環境整體性及單一屬性二個主要成分所組成，且此二成分包括功能及心理的特徵，而形成獨特或一般的意象。

關於旅遊意象分類之相關研究，茲簡述如下：Echtner 與 Ritchie（1993）針對旅遊目的地意象的衡量，將原先蒐集三百六十項對旅遊目的地意象描述縮減為最後衡量的屬性共計三十五項，分別為名譽、服務品質、增加知識機會、冒險機會、氣氛、休息及放鬆、熱情及友善、不同的美食、風俗及文化、可溝通程度、易達性、清潔感、擁擠感、氣候、住宿及餐廳、旅遊諮詢服務、購物設施、風景區及自然景點、當地公共建設及交通等，其較具心理性意象及功能性意象。侯錦雄等（1996）將日月潭風景區之旅遊意象分為：旅遊吸引力、旅遊活動、旅遊服務、知名度與旅遊管理等五項，其中遊客對知名度的意象最深刻。

吳佩芬（1997）將主題遊樂園意象分為「展示表演與物品」、「氣氛與硬體設施」，指出多數遊客重視整體意象與刺激性遊樂設施。楊文燦等（1999）將集集鎮的旅遊意象分為：管理措施、旅遊吸引力、休閒氣氛、商業氣息、賞景交通工具等五項。

劉柏瑩等（2001）將日月潭國家風景區的觀光意象分為認知意象及情感意象，其認知意象包含四個構面，分別是景觀設施、旅遊吸引力、手工藝、自然資源；情感意象亦包含四個構面，分別為旅遊知名度、旅

遊氣氛、藝術文化、服務。

　　Birgit（2001）曾利用目的地之旅遊活動功能與心理特質，將新墨西哥州的意象分為：社會——文化、自然風光、遊憩活動與氣候變化等四種意象，並以人口變項與旅遊意願描述不同區隔市場之特徵。

　　綜合上述，大部分學者對於觀光意象分類以產品功能性與心理象徵等屬性為主（吳佩芬，1997；侯錦雄，1996；楊文燦等，1997；Birgit, 2001）。可以發現「整體性與單一屬性」其所涵蓋的範圍較廣，包含的層面較具討論性，故於創造休閒農業的觀光意象上應將所指的觀光意象分類為「整體性與單一屬性」，並將其運用至整體的發展構面上。

　　由於意象乃屬於較為抽象之名詞，林宗賢（1996）將意象的度量方法如圖12-2所示，茲說明如下。

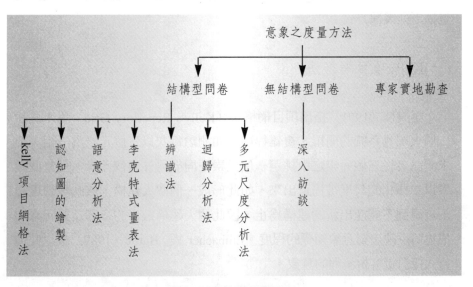

圖12-2 意象之度量方法

資料來源：林宗賢，1996

整個意象的度量方法大致可分為「結構型問卷」、「無結構型問卷」及「專家實地勘查法」三種。其中結構型問卷的方式包括「kelly項目網格法」、「認知圖的繪製」、「語意分析法」、「李克特式量表法」、「辨識法」、「迴歸分析法」及「多元尺度分析法」等；無結構型問卷的方式中，以採用「深入訪談」的方式進行調查（林宗賢，1996）。

一、結構型問卷

結構型問卷包括開放式問卷與封閉式問卷兩種，當問題還不是很肯定，需先做探索性研究時，以開放式問卷為宜；當問題比較清楚，只是不瞭解變項之間的相關性時，以封閉式問卷為宜。在意象之度量上，則包括下列幾種方式：

(一)Kelly項目網格法

李美枝（1991）指出項目網格法（Kelly's Repertory Grid）用來測驗一個人知覺系統的簡單、複雜程度，如測驗每次以三個元素為一組，要求測試者從三個元素之中挑選一個元素不同於另外兩個元素，且每個元素以二極化的尺度被描述出來，如此形成一個個人建構，依此步驟重複下去直到不能產出新的建構為止，因此個人建構數目的多寡及對元素的描述可反映出對意象知覺的程度。Embacher 與 Buttle（1989）曾以此種方式探討遊客對澳洲的意象。

(二)認知圖的繪製

　　張春興等（1992）指出認知圖（Cognitive Map）最早是由心理學家托爾曼（Edward chace Tolman）在其所提出的學習理論中發展出來的，他認為人在學習過程中是逐步進行的，而整個過程可分為幾個指標或符號，引導人走向目的地，而人之所以能辨別這些符號主要是靠知覺與認知能力。通常是針對當地居民或對當地相當熟悉之人士予以調查，調查方式是請受訪者繪製當地地圖，並標示當地令人印象深刻及值得介紹給外地人之場所事物。研究者再根據圖面呈現之事項與元素，歸納判斷出受訪者心目中景觀意象之構成要素。認知圖應用在旅遊研究中主要是用來確定風景區道路、地標的方向、周遭環境與空間位置（Walmsley & Jenkins, 1993），其度量方法簡單、容易操作，但較困難獲得定量的資料且常受回答者對風景之熟悉度及年齡、社會階級等因素所影響（Fridgen, 1987）。王銘山（1997）研究為探討居民對都市景觀之認知與偏好，其透過專業者認知圖之疊圖過程得知台中市都市空間架構，將具有代表性及可意象性之都市景觀地點歸類，並遴選出二十個景觀地點作為實證研究之樣本點，以進行問卷調查與統計分析。潘榮傑（1999）藉由認知圖繪製的調查方式，運用林區（Kevin Lynch）對於實質空間解析方法，以西門町地區為研究範圍，進行都市意象的操作與研究。梁國常（2002）研究採用回憶法，藉由遊客對整個遊憩活動歷程作口頭報導及認知圖描繪的再現，據此分析得知遊客如何組織陽明山國家公園空間知識及總體認知意象。

(三)語意分析法

李瓊玉（1994）認爲：「語意分析法（Method of Semantic Differential）的目的在於研究事物的意義，受測者在一些由意義對立的成對形容詞所構成的量尺，以一套尺度化的工具對某些事物或概念進行評量，以瞭解該項事物或概念所具有的意義」。吳佩芬（1997）認爲語意分析法的優點就是實施的程序頗爲簡單，它包含了若干量尺（scale），這些量尺是由兩兩相對的形容詞所構成的。其缺點就是不宜進行過久，以免受測者有疲勞或單調之感，影響反應的可靠性；其次，若同時針對多個對象進行評析時，其量尺的選擇就不易兼顧。黃文宗（1994）研究以語意分析法和因素分析法，統計分析具有設計背景者與非設計背景者對中文字體意象的認知，試著建立屬於中文字體的意象座標圖，並依據字體特色加以分群歸類，整理出中文標準字體與企業形象、行業特性之間的脈絡關連。林瓊華等（1995）研究爲瞭解觀光遊憩發展對傳統聚落景觀意象的影響，採用語意分析法來測定傳統聚落之景觀意象，並先以開放式問卷蒐集景觀意象形容詞，再編製結構式問卷進行遊客隨機抽樣調查。

(四)李克特式量表法

李克特式量表法（Likert Scale）乃是1932年由R. A. Likert所創用的製作法，其方式由受測者就研究者所擬訂出各個等級的項目進行勾選，此量表法通常使用五個等級表示強弱程度（楊國樞等，1989），研究者根據不同的強弱程度給予評點，最後以所得的總分數代表一個人的態度程度，但在解釋上，無法進一步敘述態度差異的情形，除非將本尺度視爲

等距尺度，再應用統計分析方法加以運算，才可檢驗態度之差異情形。
吳佩芬（1997）研究是探討遊客對主題園之主題意象，其中重點著重在
於對園區所提供之主題，已有一主軸存在，與一般旅遊地區之意象有所
不同，加上研究地區之範圍並不廣泛，故其研究便是以李克特式量表法
研擬問卷。劉柏瑩等（2001）在「日月潭國家風景區觀光意象之評估」
研究中，以李克特尺度來度量遊客對風景區屬性知覺強度，並利用因素
分析及多元迴歸來驗證假設。

(五)辨識法

研究者針對研究內容拍攝幻燈片，由受訪者指出其有印象之地點，
或是請受訪者將幻燈片內之地點在地圖中標出，以瞭解其對景觀意象構
成要素、方向感之認知情形。此一方法之缺點乃是會受到個人的繪圖能
力、接觸地圖的經驗以及對其他試驗程序的熟悉度所影響。

(六)迴歸分析

迴歸分析（Multiple Regression Analysis）係用以建立某一依變項與
影響此一變項之數個變項間之（線性）函數關係，據此可用以說明變量
對目的變量之重要性或影響力（栗志中，2000）。陳惠美等（2003）探討
風景名信片的景觀內容所誘發之景觀意象，以及景觀意象和旅遊意願之
關係，以逐步迴歸分析法進行景觀意象與景觀偏好關係的研究。邱博賢
（2003）探討觀光意象、滿意度與行為意向間關連，透過多元迴歸分析來
進行宜蘭地區休閒農場觀光意象整體分析的研究。

(七)多元尺度分析

利用多元尺度分析（Multidimensional Scaling，簡稱MDS）將類似的意象地點加以概念化並呈現在空間知覺圖上，藉以說明代表性意象地點的類群相關位置。此法的目的在於將元素原有複雜的資料加以簡化，作為意象、知覺的比較與分類。廖健宏（1998）探討亞太地區旅遊目的國形象與旅遊意願關係，透過多元尺度法（MDS）之分析，建立亞太地區各國形象認知之知覺圖，以決定各國間之競爭群組與吸引力。栗志中（2000）研究所探討的是遊客對主題遊樂園之主題意象研究，研究重點為園區所提供之主題意象，其採用結構性問卷，以李克特式量表研擬問卷，再透過MDS分析，求得主題樂園之主題意象。

二、無結構型問卷——深入訪談

這種方式大多用於深度訪問的場合，被訪問的人數比較少，不必將資料量化，卻又必須向有關人士問差不多相同的問題。訪員可以隨情況而改變問話的方式，只要內容不變，受訪者可就其所知回答，完全不受限制。此種訪問者依其內定大致主題，與受訪者深入交談，而得到較全面且深入之資料的方式，可以避免研究者過於主觀的問題，然因其並不特別設定訪問的方式，因而會得到非常龐雜的資訊，因此並不適合大量操作。其優點是可更容易度量旅遊意象的整體性及獨特性，而缺點是依賴個人的語詞及寫作技巧，分析所得的結果與結構型比較是較受限制的。黃章展等（2003）研究以宜蘭縣蘇澳鎮白米社區為研究個案，透過參與式觀察法以及深度訪談法瞭解社區組織形塑白米社區觀光意象的動

機、內容，以及形塑方式等運作機制，進而探討社區組織運作機制與其形塑觀光意象間之關連性。楊明青（2003）探討遊客、觀光從業人員與非從業人員其對埔里酒廠之觀光意象建構的殊同，採取立意抽樣法，以深度訪談其對埔里酒廠的觀光意象，研究之訪談資料除現場文字記錄重點外，並以錄音方式忠實記錄，於事後整理成逐字稿，進行資料分析。

三、專家實地勘查

　　這是一般傳統景觀意象最常用的方法，由專家運用其專業訓練至現地逐項調查以瞭解當地環境現況及相關問題，這是較有效率之研究方法，但其缺點為過於主觀，與一般大眾認知有所差距。

　　上述所列舉之意象的度量方法皆有其優、缺點，通常研究者或經營管理者依據其不同的目的與其研究的主題、遊客的屬性或當地的環境，而選擇不同之意象度量方法，以符合其需求。

　　在競爭日趨激烈的休閒事業中，休閒農場如何塑造目的地的觀光意象，以統合核心資源與區域性的周邊資源，並訂定行銷之策略目標，提高自身價值與競爭優勢，已成為休閒農場目前營運思考方向的主要課題。遊客在選擇旅遊目的地時，目的地給予外界的整體印象，是遊客選擇該旅遊地點的一項重要依據，而遊客對遊憩區掌握的資訊越充分，若產生正向的意象，則選擇該地從事遊憩活動的機會越大（梁國常，2002）。林若慧等（2002）指出意象區隔的重要性，認為意象能形成一組明確的目標市場，不僅確認出核心市場，並能提升遊客對目的地的印象，因此遊客在決定旅遊目的地時，印象深刻的地區會比其他地區較受歡迎。Bigne 等人（2001）指出旅遊意象具有溝通、宣傳與行銷之功能，旅遊地點一旦在遊客心目中建立深刻的意象，通常比較容易經由媒體的

宣傳，與目標市場進行溝通與喚起注意力，因此有助於提高廣告的流通率與發揮行銷效益，進而增加遊客到訪的機會、數量與口碑宣傳。

由此可知，觀光意象的創造與整合不僅能確立休閒農場之主題，還能協助管理單位營造該休閒農場之核心意象，進而確立市場定位、發掘目標市場與潛在市場，同時亦能獲得遊客之認同，也可根據遊客需求之不同，尋求更具創意之行銷策略。另一方面，在觀光領域的研究中，意象的概念常被運用在旅遊目的地的行銷以及解釋遊客目的地選擇之研究上，而意象的產生對旅遊目的地有其正面影響與實質幫助，遊客會透過意象的聯結而對於旅遊目的地產生正面的吸引力，故而休閒農業區觀光意象的塑造實為重要的課題。

第四節　案例：觀光意象與重遊意願之相關性探討——以宜蘭四大休閒農場為例

近年來，宜蘭地區的休閒農場利用傳統農村設備、農村空間、生產的場地、生產過程、生產成品、經營活動、自然生態、自然環境及農村人文資源，經過細心地規劃設計，充分發揮農業與農村休閒旅遊結合的型態，增進民眾對農村與農業的認識，也逐漸吸引許多大都會遊客利用週休二日或假期，以半日至二天一夜時間從事農村體驗，儼然成為一處渡假休閒的最佳遊憩據點。但在觀光旅遊消費市場裡，由於一般消費者皆有理性與感性的消費習性，可供選擇的遊程與服務範疇也越來越豐富與多元化，為明確地讓遊客充分瞭解並感受休閒農場環境之主題氣氛與服務，以提升愉悅中享受農村悠閒生活，並藉以增加遊客下次的重遊意

願，是本文之要旨所在。因此本文研究目的旨在於：

　　1.瞭解遊客對休閒農場觀光意象認知深刻程度。

　　2.探討休閒農場觀光意象之組成構面。

　　3.瞭解休閒農場觀光意象與重遊意願間之關係。

　　透過觀光意象研究的結果以做為未來宜蘭地區休閒農場行銷策略研擬之依據，更可進一步作為該四大休閒農場經營競爭優勢的參考（陳墀吉、邱博賢，2003）。

一、研究設計

(一)調查地點、對象與抽樣方法

　　本研究問卷抽查地點主要選擇位於宜蘭地區規模較大之休閒農場，包括香格里拉休閒農場、頭城休閒農場、北關休閒農場、三富花園農場等四大農場，每個農場經營現況如表12-1。抽樣方式採取立意抽樣，進行人員面對面訪查。抽樣時間於1992年8月，總計發放問卷四百份，實際有效問卷為三百九十四份，有效回收率為98.5%。

表12-1 香格里拉、頭城、北關、三富四大休閒農場之經營現況

項目名稱	香格里拉 休閒農場	頭城 休閒農場	北關 休閒農場	三富 花園農場
地址	宜蘭縣冬山鄉	宜蘭縣頭城鎮	宜蘭縣頭城鎮	宜蘭縣冬山鄉
所在休閒 農業區	中山休閒 農業區	梗枋休閒 農業區	梗枋休閒 農業區	中山休閒 農業區
所有權	私人	私人	私人	私人
經營年數	約十三年左右	約六年左右	約六年左右	約四年左右
設施資源	1.住宿 2.餐廳（鄉土餐、歐式庭園晚宴） 3.泡茶區、卡拉OK 4.會議設施 5.果園 6.螢火蟲生態區 7.山訓場	1.住宿 2.餐廳（鄉土餐） 3.果（菜）園 4.自助小吃店	1.住宿 2.螃蟹博物館 3.戲水區 4.觀光果園 5.兒童遊戲區 6.生態步道 7.自助小吃店 8.餐廳（鄉土餐） 9.咖啡廳	1.住宿 2.餐廳 3.會議室 4.健康步道 5.生態教學園區 6.觀光果園 7.露營烤肉區 8.室內活動場
體驗活動	製作／放天燈、打陀螺、搓湯圓、觀賞螢火蟲、野外採果、森林浴、山訓活動、夜間觀星、傳統農趣活動、烤乳豬	燒窯、釣魚、烤肉、製作天燈、竹工藝製作、葉拓T恤、野外採果	解說螃蟹博物館、製作天燈、燒窯、森林浴、製作果凍蠟燭、螃蟹彩繪	T恤印製、彩繪木屐、栽培盆栽、製作天燈、登山健行

資料來源：本研究整理

(二)問卷設計與內容

　　問卷設計主要爲封閉式結構之問卷。問卷內容設計有：1.遊客基本資料。2.遊程經驗。3.對宜蘭地區休閒農場觀光意象之認知深刻程度與重遊意願等三大部分。休閒農場觀光意象認知量表、重遊意願採用李克特衡量尺度（Likert Scale），分爲五個衡量尺度評量遊憩屬性，一是非常不深刻（非常不願意）；二是不深刻（不願意）；三是普通；四是深刻（願意）；五是非常深刻（非常願意）。

(三)資料處理與分析方法

　　統計分析包括有：1.一般敘述性統計。2.信度分析：採用Cronbach's alpha係數來檢定施測問卷中對觀光意象看法之內部一致性及事先剔除信度較低之題項。3.因素分析。4.迴歸分析。5.相關分析。

二、結果分析與討論

(一)遊客基本屬性分析

　　此次針對遊客對宜蘭地區休閒農場觀光意象調查統計中，回收有效樣本數共有三百九十四位。結果顯示，觀光旅遊在國人休閒生活中扮演日益重要的角色，若依受訪遊客之性別分布狀況，以女性有57.8%居多，女性從事休閒農場旅遊略高於男性。就婚姻狀況而言，以「未婚」者

331

58.8%占多數,「已婚」者有40.9%。在年齡層結構分布,從事休閒農場者以二十五至三十四歲者所占33.1%較高;其次三十五至四十四歲者所占人數29.5%,結果顯示以二十五至四十四歲之青壯年者比率最高,兩者共合計有62.6%。在職業方面,該區遊客目前所從事「商業服務業」類別者有44.8%居多數;其次依序為「學生」有19.6%與「公教軍警人員」者15.0%。依遊客受教育程度而言,從事旅遊活動之比率隨教育程度之提升而明顯增加,以「大專院校」者所占人數67.5%最高,顯示此次結果受訪者受教育程度普遍偏高;其次為「高中職」者所占人數22.3%。依遊客目前居住地區,調查樣本主要來自北部地區(尤以台北都會區)為主,有86.5%;顯示此次從事休閒農場旅遊的遊客以散布在台灣北部縣市地區的遊客居多,而來自中南部及東部縣市的遊客卻很少,見**表12-2**。

(二)遊客遊程經驗分析

從遊客之遊程經驗次數來看,遊客初次(第一次)前往宜蘭地區從事休閒農場旅遊者居多,占樣本數80.2%,而重遊者有19.8%。若就遊客參加旅遊之同行人數 而言,絕大多數採結伴同遊方式(二十一至四十人)居多,占27.5%,而獨自一人旅遊者僅占少數。若依主要遊伴關係而言,旅遊者均以家人親屬關係結伴參與者最多,有43.7%,其次是公司同事關係,有25.8%。對於遊程天數與住宿地點安排方面,多以兩天一夜之遊程型態居多,占樣本數75.8%;而當日安排住宿在休閒農場內者有84.9%。本次遊客對於體驗過休閒農場環境後之熟悉程度並非十分瞭解,以普通略悉環境者居多,有45.9%,其次瞭解者有27.7%;所從事的旅遊動機是培養親子關係與增進人際關係者居多,其分別為25.5%、24.4%;而主要獲得休閒農場資訊管道來源以口碑推薦(同學、同事間或親戚的介紹)的方式占多數,共計有51.3%,其次經由旅行業者提供或介紹者有

16.2%；由上述結果顯示，遊客透過一些平面報章雜誌或電視廣播的媒介，所獲得的資訊經驗較少。

表12-2 遊客基本屬性與遊程經驗

變項名稱		次數	百分比	變項名稱		次數	百分比
性別	男	165	42.2	同行人數	10~20人	62	15.8
	女	226	57.8		21~40人	108	27.5
年齡	15-24歲	87	22.1		41人（含）以上	119	30.3
	25-34歲	130	33.1	獲得休閒農場主要資訊來源（單選）	親戚的介紹	62	16.0
	35-44歲	116	29.5		同學同事推薦	137	35.3
	45-54歲	53	13.5		平面媒體	23	5.9
	55-64歲	5	1.3		電視廣播媒體	5	1.3
	65歲（含）以上	2	0.5		當地旅遊服務中心	8	2.1
職業	工礦製造業	35	8.9		透過網路搜尋	42	10.8
	商業服務業	176	44.8		旅行業者提供	63	16.2
	公教軍警人員	59	15.0		政府相關單位組織所印製之摺頁	1	0.3
	學生	77	19.6		過去經驗	16	4.1
	家管	28	7.1		其它（團體決策）	31	8.0
	退休	3	0.8	教育程度	自修及國小	1	0.3
	其他	15	3.8		初中/國中	12	3.1
環境熟悉程度	非常瞭解	18	4.6		高中/高職	87	22.3
	瞭解	109	27.7		大專院校	264	67.5
	普通	181	45.9		研究所（含）以上	27	6.9
	不瞭解	75	19.0	婚姻	已婚	160	40.9
	非常不瞭解	11	2.8		未婚	230	58.8
同行人數	1人（獨自）	3	0.8		其他	1	0.3
	2人	17	4.3				
	3~5人	51	13.0				
	6~9人	33	8.4				

（續）表12-2 遊客基本屬性與遊程經驗

變項	名稱	次數	百分比	變項	名稱	次數	百分比
現居住地	宜蘭（本地）	19	4.8		社團	47	12.0
	北部（基北桃竹苗）	341	86.5		情侶	9	2.3
	中部（中彰雲投）	20	5.1		其他	9	2.3
	南部（嘉南高屏）	11	2.8	是否住宿	是	331	84.9
	東部（花東）	0	0.0		否	59	15.1
	離島（台澎金馬）	1	0.3		半日遊（4小時以內）	25	6.4
	其他	2	0.5	遊程天數	1日遊	37	9.4
旅遊次數	第一次	316	80.2		2天1夜	298	75.8
	第二次	45	11.4		3天2夜（含）以上	33	8.4
	第三次	11	2.8		為增進人際關係	94	24.4
	第四次（含）以上	22	5.6		恢復身心與健身	68	17.7
遊伴關係	無（獨自前往）	4	1.0	旅遊動機（單選）	求知與學習	9	2.3
	家人親屬	171	43.7		培養親子關係	98	25.5
	學校同學	42	10.7		專業能力的培養	5	1.3
	公司同事	101	25.8		獨處與遠離都市	25	6.5
	旅行團體	8	2.0		單純體驗農場生活	86	22.3

(三)遊客對休閒農場觀光意象認知與重遊意願分析

從休閒農場之遊憩屬性組成來看（亦即構成休閒農場的吸引力），遊客對於體驗休閒農場環境後之觀光意象認知深刻度，遊客認為休閒農場以擁有「新鮮的空氣」、「茂盛的綠色植物」、「令人身心愉快的氣氛」、「優美的自然景觀」、「能遠離都市人群和日常生活」等五項元素印象較為深刻；而對於這五項遊憩屬性之認知意象來看，多以能透過感官系統

來紓解身心與壓力之功能為主。至於最不深刻的是「簡陋的住宿設備」、「擁有冒險／刺激的遊憩活動」、「完善的農特產品購物環境」、「吵雜的環境」、「過度的商業化行為」、「農林漁牧業生產、加工過程體驗」，其主要偏重在主題活動與設施的環境規劃方面較不深刻。整體而言，遊客對宜蘭地區四大休閒農場觀光意象評價都很深刻，而對於重遊的意願則介於「普通與願意」之間，見表12-3、表12-4。

表12-3 遊客對休閒農場觀光意象

觀光意象	平均數	標準差	排序
01.舒適宜人的天氣	3.55	0.82	13
02.完善的農特產品購物環境	2.71	0.92	33
03.過度的商業化行為	2.61	0.89	35
04.基礎公共建設（設備）充足	3.02	0.94	25
05.交通不便	3.05	0.96	24
06.美味的餐飲佳餚	3.25	0.89	20
07.簡陋的住宿設備	2.85	1.07	31
08.優美的自然景觀	3.91	0.88	4
09.豐富的人文資源與文化歷史景觀	3.26	0.97	17
10.各種形式的戶外活動類型	3.57	0.99	12
11.農場夜間娛樂活動體驗（如夜間觀星、螢火蟲、放天燈）	3.77	1.02	7
12.適合親子間的互動	3.88	0.88	6
13.能提升生態保育的觀念	3.63	0.98	11
14.擁有冒險／刺激的遊憩活動	2.83	1.03	32
15.服務人員態度良好	3.54	0.95	14
16.價格消費便宜	2.90	0.92	28
17地方季節性主題活動展覽（如宜蘭童玩節、綠色博覽會）	3.67	1.04	9
18.農場附近其他的旅遊景點	3.11	0.99	23
19.吵雜的環境	2.66	1.09	34

（續）表12-3 遊客對休閒農場觀光意象

觀光意象	平均數	標準差	排序
20.農林漁牧業生產、加工過程體驗	2.55	0.94	36
21.傳統農村古文物、器具展示中心或地方博物館	2.89	1.01	29
22.茂盛的綠色植物	4.06	0.85	2
23.新鮮的空氣	4.20	0.79	1
24.令人身心愉快的氣氛	4.02	0.86	3
25.缺乏安全醫療設施	2.91	0.99	27
26.農場標誌、Logo的設計	2.88	0.91	30
27.缺乏其他相關休閒農場的旅遊諮詢服務	2.93	0.84	26
28.人潮過於擁擠	3.25	1.03	18
29.農場環境衛生清潔良好	3.37	0.87	16
30.能遠離都市人群和日常生活	3.88	0.88	5
31.寬敞的開放空間（空地、廣場）	3.64	0.95	10
32.場內導覽路徑的設計與規劃	3.22	0.94	21
33.精緻的手工藝品	3.15	1.00	22
34.農場的整體建築造型設計	3.25	0.95	19
35.農場主人的魅力與親和力	3.37	1.12	15
36.曙光晨霧、夕陽餘暉	3.67	0.98	8
37.整體來講，您對休閒農場的印象	3.66	0.83	N/A

註：1表非常不深刻、2表不深刻、3表普通、4表深刻、5表非常深刻

表12-4 遊客重遊意願

對於下次「重遊」該休閒農場的意願	3.44	0.87	N/A

註：1表非常不願意、2表不願意、3表普通、4表願意、5表非常願意

(四)休閒農場之觀光意象組成構面之因素分析

首先本研究透過信度分析（reliability analysis）剔除十四題項，經由 Bartlett 球形檢定達顯著水準，再針對剩下之二十二項題項採取主成分分析法選取共同性因子，同時採用最大變異法轉軸，使其構面間差異性變大，並具有較佳的解釋能力。結果顯示，二十二項遊憩屬性之觀光意象可縮減為四個因素構面，見表12-5。

1.因素一：空間組成元素

包含有「新鮮的空氣」、「茂盛的綠色植物」、「令人身心愉快的氣氛」、「曙光晨霧、夕陽餘暉」、「能遠離都市人群和日常生活」、「優美的自然景觀」等六項，由於該因素多與自然環境上的空間組成元素（如陽光、空氣、氣氛等）有密切關係，因此命名為空間組成元素。

2.因素二：農村主題特色

包含有「傳統農村古文物、器具展示中心或地方博物館」、「農林漁牧業生產、加工過程體驗」、「精緻的手工藝品」、「農場標誌、Logo的設計」、「完善的農特產品購物環境」等五項，由於該因素多與農村生活展示物或遊憩體驗有密切關係，因此命名為農村主題特色。

■農場的整體建築造型設計優美可為服務品質加分

3.因素三：服務品質

包含有「農場主人的魅力與親和力」、「服務人員態度良好」、「寬敞的開放空間（空地、廣場）」、「場內導覽路徑

的設計與規劃」、「美味的餐飲佳餚」、「農場的整體建築造型設計」等六項，由於該因素多與人員服務、餐飲、有形性的設施有密切關係，因此命名為服務品質。

4.因素四：遊憩活動

包含有「適合親子間的互動」、「各種形式的戶外活動類型」、「農場夜間娛樂活動體驗」、「能提升生態保育的觀念」、「擁有冒險／刺激的遊憩活動」等五項，由於該因素多與活動體驗有關，因此命名為遊憩活動。

表12-5 觀光意象之組成構面 （轉軸後的成分矩陣）

題 項	組成構面				平均數	Cronbach's Alpha	共同性
	空間組成元素	農村主題特色	服務品質	遊憩活動			
23.新鮮的空氣	0.842						0.769
22.茂盛的綠色植物	0.810						0.707
24.令人身心愉快的氣氛	0.772						0.727
36.曙光晨霧、夕陽餘暉	0.604				3.96	0.851	0.466
30.能遠離都市人群和日常生活	0.595						0.535
08.優美的自然景觀	0.559						0.486
21.傳統農村古文物、器具展示中心或地方博物館		0.791					0.648
20.農林漁牧業生產、加工過程體驗		0.768					0.611
33.精緻的手工藝品		0.555			2.98	0.704	0.525
26.農場標誌、Logo的設計		0.533					0.374
02.完善的農特產品購物環境		0.469					0.351

（續）表12-5 觀光意象之組成構面 （轉軸後的成分矩陣）

題　項	組成構面				平均數	Cronbach's Alpha	共同性
	空間組成元素	農村主題特色	服務品質	遊憩活動			
35.農場主人的魅力與親和力			0.722				0.589
15.服務人員態度良好			0.632				0.523
31.寬敞的開放空間（空地、廣場）			0.566		3.38	0.799	0.601
32.場內導覽路徑的設計與規劃			0.541				0.514
06.美味的餐飲佳餚			0.494				0.464
34.農場的整體建築造型設計			0.441				0.490
12.適合親子間的互動				0.736			0.612
10.各種形式的戶外活動類型				0.692			0.535
11.農場夜間娛樂活動體驗				0.667	3.54	0.760	0.545
13.能提升生態保育的觀念				0.427			0.474
14.擁有冒險／刺激的遊憩活動				0.393			0.389
特徵值	3.79	2.81	2.72	2.61			
解釋變異量（％）	(17.24)	(12.79)	(12.36)	(11.86)			
累積解積變異量（％）	17.24	30.02	42.38	54.24			
KMO係數值	0.909						
Bartlett球形檢定	0.000						
整體Cronbach's Alpha值	0.906						

(五)休閒農場觀光意象影響重遊意願之逐步迴歸分析

1.整體分析

　　透過相關分析，「空間組成元素」、「服務品質」、「遊憩活動」與重遊意願間達顯著水準。使用四個預測變項（觀光意象之組成構面）預測效標變項（重遊意願）時，進入逐步迴歸顯著變項有「空間組成元素」、「服務品質」、「遊憩活動」，此三個變項能聯合預測重遊意願33.4%。就單一變項的解釋量來看，以「服務品質」層面的預測力最佳，其次為「遊憩活動」與「空間組成元素」層面。其標準化迴歸方程式為：遊客（重遊意願）=0.390×（服務品質）+0.323×（遊憩活動）+0.293（空間組成元素），見表12-6、12-7。

表12-6 觀光意象影響遊客重遊意願之逐步迴歸分析

變項名稱	未標準化迴歸係數		標準化迴歸係數	t值	顯著性
	B之估計值	標準誤	Beta分配		
（常數）	3.532	0.044		80.1	0.000
服務品質（因素3）	0.323	0.044	0.390	7.40	0.000
遊憩活動（因素4）	0.270	0.044	0.323	6.13	0.000
空間組成元素（因素1）	0.247	0.044	0.293	5.56	0.000
Adjusted R^2 =0.334（R=0.585）　F值=41.02　Sig=0.000					

註：預測變項：服務品質／遊憩活動／空間組成元素；效標變項：重遊意願

2.個別分析

　　為有效瞭解該四大休閒農場分別所擁有的觀光意象之競爭力，同時能促成遊客重遊的因素，因此分別針對各農場使用施以逐步迴歸分析，瞭解其差異情況，其彙整表如表12-7。香格里拉休閒農場未來吸引遊客重遊的原因以「遊憩活動」較有優勢，且唯一仍保有農村的主題特色，然在農場內的服務品質較差，為該農場未來待改進之處；頭城休閒農場未來以「空間組成元素」吸引遊客重遊的主要原因，其次是服務品質；北關休閒農場則單純因「服務品質」吸引遊客重遊的主要原因；三富花園農場亦以「服務品質」吸引遊客重遊的主要原因，其次是遊憩活動、空間組成元素。

表12-7 四大休閒農場觀光意象分別影響重遊意願分析彙整

觀光意象之組成構面	重遊意願			
	香格里拉休閒農場	頭　城休閒農場	北　關休閒農場	三　富花園農場
空間組成元素（因素1）	3	1	X	3
農村主題特色（因素2）	2	X	X	X
服務品質（因素3）	X	2	1	1
遊憩活動（因素4）	1	X	X	2

註：數字表該變項達顯著水準且影響遊客重遊意願之優先順序

三、結論建議

　　根據上述分析，本研究提出下列的建議：

(一)持續加強農場的服務品質

　　休閒農場已成為初級農業轉型及提供國民多元化遊憩活動的新興產業。由於休閒農場仍屬於休閒服務業的一環，惟有持續提供符合消費者服務的品質才能在此一市場中具有競爭優勢。同時我們也從休閒農場觀光意象組成構面的實證結果得知，「服務品質」是影響遊客重遊意願的主要因素，因此建議農場須再強化員工服務訓練課程與態度，其中我們也發現，農場主人的親和力也是消費者考量服務品質因素之一，因此未來休閒農場負責人所扮演的角色可以多在社交功能上著手。

(二)「渡假休閒型」的市場定位與競爭優勢力的強化

　　根據本研究實證結果推論，該四大農場的農村主題特色影響已逐漸褪去，取而代之的是農場環境氣氛、自然景觀、服務品質與遊憩活動的供給，因此四大農場未來的市場定位可朝向「渡假休閒型」的遊憩功能經營，並掌握自己本身目前所擁有的競爭優勢，擬定目標市場的策略，以提升遊客的重訪率。

(三)強調青壯年齡層、親子互動之活動設計

■設計能增加親子互動的活動主題，將使遊客保留遊玩的美好回憶

　　休閒農場經營可增設「青壯年」遊客層所需的休閒設施與活動設計，同時能設計增加彼此親子互動關係的遊戲主題，使其保留該次遊玩的美好回憶與體

驗不同於都會生活的悠閒享受。

(四)推廣管道與目標族群的擴展

　　不同管道所獲得的資訊會造成遊客對休閒農場觀光意象的差異，加上多數遊客多以透過口碑方式的宣傳、團體結伴第一次來此休閒農場，因此建議農場可配合地方不同季節與傳統節令之特色，設計出其他具深度、富教育意義的套裝旅遊路線，推廣、吸引居住於北部地區的遊客再次重遊，延長旅遊天數，使其帶來當地觀光經濟的成數效應。在資訊管道上，結合網路、報章雜誌、旅遊專刊等行銷媒介功能，加強青壯年齡、親子市場之意象行銷，形塑休閒農場正面的觀光意象，使大眾明確地瞭解農場的經營理念與訴求主題，同時強化在遊客心目中功能性的定位，開拓中南部地區之政府機關、社團、公司行號等會議旅行的市場。

第十三章
休閒農業發展之觀光衝擊

在經濟蓬勃、交通便捷、休閒時間增加、物質與文化水準不斷提高的今日，觀光休閒產業日益繁盛，它被稱為「無煙囪的工業」，不需耗用太多能源，雖然會為地方帶來污染，但卻能為國家賺取大量外匯，因此許多地區（甚至國家）求助於觀光發展（如非洲、台灣、新加坡、香港、中國大陸等），視其為增進國家收入、工作機會和生活水準的方式，並且藉此結束依賴第一級產業產品輸出的限制。這樣的轉變尤其經常發生在鄉村地區（rural areas），隨著其所依賴的初級產業逐漸衰退，為了紓解經濟上的困境，必須尋求替代的發展策略。同樣的現象亦出現在台灣的農村與山村社會，農林漁牧等傳統初級產業已經缺乏市場競爭力，轉型是必然的選擇，而由於其本身具備豐富的自然和人文景觀，朝向休閒遊憩發展是目前最受青睞、也幾乎被視為唯一的策略，故「休閒農業」、「休閒漁業」乃至「休閒林業」已成為鄉村發展的新興趨勢，行政院農委會更提出「一鄉一休閒農漁園區計畫」的政策，希望能夠藉此提振農村經濟，創造在地就業機會。隨著國內週休二日的實施，以及休閒觀光結合地方產業發展與文化產業的潮流日益興盛，民眾在從事旅遊上有更多的機會及選擇；同時，新旅遊據點不斷設立、設備漸趨完善，投資金額不斷增加，無疑的，觀光業將更具影響力。

第一節　觀光衝擊之概念

然而，觀光並非理想中不具污染的無煙囪工業，在這個服務業繁榮的同時，也帶給生態環境一系列不利的後果，並且造成社區結構、個人生活型態和地區經濟等方面廣泛的衝擊（劉家明，1998）。

觀光與地方發展結合是政府及民間致力發展的目標，但許多學者

（Pizam, 1997; Ayres, 2000; Schiller, 2001）指出：觀光並非任何地方成功發展的萬靈丹，產業的興起或開發均會對當地產生不同層面的衝擊，同樣的，觀光業對一地區發展的影響也是正負面兼具的。以往觀光衝擊的研究以經濟方面占較多數，可能是社會文化方面的衝擊作用時間較長而不易察覺，且又較難加以測量的緣故，不過文獻顯示現在研究者對於社會文化衝擊的關注已在增加，包括其正面和負面的衝擊。正面的如：居民收入與地方稅收的增加、職業結構的多元化、地方公共設施的改進、交通與資訊的改善等；負面的如：自然環境的受污染與破壞、傳統文化的轉變或崩解、物價及地價上揚、犯罪率的增加等。針對觀光衝擊進行系統性的分析，能夠幫助計畫者、決策者和推動者發現真正的利害關係和議題，以實行適當的政策和行動，並且減少遊客和居民之間的摩擦。

　　根據Bulter之觀光地區生命週期理論（Tourism Area Life Cycle），在觀光發展之後期，負面影響慢慢浮現，例如：環境破壞、社會結構改變與文化喪失、經濟流向外地等，在不堪打擾、居住環境與品質惡化、經濟上並不見得是受益的情況下，居民開始對觀光與遊客產生不悅與排斥，可以見得居民對觀光發展的態度會影響觀光發展的永續性，永續發展的是一種追尋社會正義，在資源利用中為保育與開發價值間之衝突，尋找平衡與共同信念的過程（侯錦雄，1996）。李素馨（1996）也指出：「永續觀光的理念既在透過當地居民、觀光客、觀光發展組織等與觀光地區有關的人群，以公平和諧平衡的共生態度協調彼此的需求，並對當地自然環境與人文資源合理的運用，以期達到生態保育、經濟效益發展、文化尊重的永續發展目標。」因此，我們可以知道與當地經濟、社會文化、環境影響最有切身關係的莫過於當地居民了。

　　因此，休閒農業、觀光產業的開發對當地地區或社區造成的衝擊為何以及在規劃經營的過程中是否應繼續發展？應將所有的可能發生或已經發生的衝擊情況共同納入評估。而以上的正負面衝擊，可大致歸納成

經濟、實質環境及社會文化三個層面。居住於當地的居民，必須承受觀光休閒發展所造成的衝擊，如經濟生活模式、社會文化風氣變遷與生活環境的改變，近年來民眾的自我意識抬頭，居民已是當地觀光發展型式最重要的決策者之一，觀光發展是否能改善生活水準？經濟利益是否平均分配？環境及社會文化的變遷是否已使人無法忍受？經濟利益是否能彌補？未來觀光的型式應朝什麼方向發展等議題都是居民所關切的，若無居民熱烈的支持與參與，觀光休閒產業將失去持續發展的動力。

觀光遊憩發展若無法吸引遊客，經濟效益便無法彰顯，而遊客對居民的態度與表現的行為，也會影響居民對觀光的評價，並對地方的環境及社會文化造成衝擊，所以在探討居民對觀光衝擊認知或知覺時，遊客是重要的影響因素。而不同屬性的居民，對觀光的知覺也有差異：是否直接由觀光受益、居住的時間與地點、性別與年齡、職業與教育狀況等，都會直接或間接對觀光休閒產業的發展造成影響。觀光發展無法避免的將對地方造成經濟、實質環境與社會文化的衝擊，在瞭解當地正、負面衝擊後，參考比照當地環境與現今觀光發展趨勢，評估未來發展走向，使負面衝擊降低，正面的衝擊得以彰顯，將有助於改善居民對觀光衝擊的知覺，讓觀光持續繁盛，也是目前觀光遊憩結合地方發展政策所必須嚴肅面對的課題。

第二節　休閒農業觀光遊憩衝擊之意涵

　　休閒農業資源的開發將對遊憩區的生態、人文及生活習慣產生一定程度的衝擊，然而面對可能發生的情況，只要事前預防得當，當可將衝擊的程度降至最低，進而讓環境的客體與主體和平共存。

一、休閒農業觀光遊憩衝擊之定義

　　衝擊（impact），亦稱為「影響」，是對影響的客觀描述，因此衝擊可以是正面的也可以是負面的改變。由於戶外旅遊活動參與的人數增加，使得旅遊發展地區自然資源遭受程度不一的人為干擾或改變，此等影響則為「衝擊」。若將威脅生態環境的因子指向遊憩活動，則因從事戶外遊樂活動的人數急遽增加，使得遊憩地區的自然資源遭受程度不一的人為干擾或改變，而降低其環境品質，並影響到遊客的遊憩體驗。這種因遊憩使用所產生對自然環境的干擾，即稱之為遊憩資源衝擊（recreation resource impact）或生態衝擊（ecological impact）（劉儒淵，1993）。

　　遊憩活動屬於精神上的享受與滿足，通常被認為對資源較不具掠奪性（陳昭明，1980），但隨著從事活動人數的增加、活動時間之增長、地域及時間的密集及遊憩活動器材的創新等，使得遊憩活動對環境造成影響，形成遊憩衝擊。遊憩衝擊對資源本身及遊客體驗所具有潛在之負面影響，已是長久以來倍受關切的課題（陳水源，1987），尤其因遊憩使用

的急速增加，使得遊憩區內之衝擊程度更有可能危及整個遊憩區的永續使用。面臨此一問題，遊憩區的經營重點即是如何在有限的人力、財力之下，針對區內可能或既存的衝擊，找出適當有效的對策，以達到遊憩區資源永續使用和遊客體驗滿足的目標。

羅紹麟（1984）也曾對遊憩衝擊下定義：因為遊憩活動造成對環境及社會急速改變者稱之。依其發生結果可分為有正面效應的衝擊和負面效應的衝擊。其中正面效應包括心理上、行為上的利益、教化社會的效果、帶動繁榮與個人和社會之交互作用能更臻祥和樂利；負面效應包括對生態環境、景觀心理、經濟與社會、政治與法律之衝擊。

二、休閒農業觀光遊憩衝擊之產生

人與人之間彼此存在的意義與價值不相同，在接觸的過程中必然會產生權利的摩擦，對觀光休閒遊憩的發展所造成之改變也抱持著相異的看法，而學界研究者或產業經營者有必要對此一現象加以探討，才能提出一套合理的管理模式。觀光與遊憩之發展一向被視為是促進經濟發展之重要手段，不但可刺激投資、增加就業機會，也同時改進土地使用以及經濟結構。觀光休閒發展必須利用資源，不論是自然或人文的，而利用的過程及其結果，是否對休閒農業區、遊憩區或風景所有的居民皆有益？是否對當地自然及人文環境造成破壞？是否遊客會超過飽和點而產生問題？均有待解答。因此對觀光衝擊做一系統性的分析，有助於決策者洞悉影響衝擊之課題，以便擬定適當之政策與任務，而不是等到負面衝擊開始顯現徵兆時才做評估調查。

早期觀光衝擊的研究集中在經濟與正面的影響上，此種樂觀主義在1960年代相當盛行；到了1970年代，觀光的後果受到人類與社會學家的

批判，因而形成十年的悲觀期；1980、1990 年代以後對於觀光的衝擊已有較平衡的認知，正面和負面的部分同時被評估（Ap & Crompton, 1993）。

在衝擊的來源方面其產生的原因有二：一為戶外遊憩活動本身，另一則是因應遊憩活動而進行的各項開發行為。遊憩活動對環境資源的影響，主要發生在活動進行時遊憩者的行為，或是伴隨遊憩行為所需的器材使用。開發行為對環境資源的影響，主要是開發行為本身環境資源的直接破壞，以及對環境景觀美質的影響。引起遊憩衝擊的因素相當多，而各項因素所可能導致的衝擊程度亦不相同。

Cohend 與 Areni（1991）提出四項觀光遊憩對自然環境的影響要素：包括遊客在遊憩點使用和發展強度、生態系的復原力、觀光開發者的眼光、觀光遊憩發展變形的特質。Hammitt 與 Cole（1987）有系統的探討原野地區因遊憩使用所引起生態上與經營管理上的種種問題，包括各種資源組成（土壤、植群、野生動物及水）所遭受衝擊的型態及結果；影響衝擊的因子（分環境的忍受力與遊客使用兩方面）；經營方案（包括衝擊監測技術、資源與遊客經營管理策略）等等，從基本觀念的介紹、資料的應用，到實際經營管理技術皆詳盡的討論。

陳立楨（1988）曾提出四點環境遊憩利用會造成衝擊之原因，包括資源之差異性、規劃建設、遊客行為與經營管理。而陳彥伯（1991）對陽明山國家公園內擎天崗草原進行生態衝擊之研究，則提出三項衝擊因素：植物特性、環境特性與遊客使用特性。

 第三節　休閒農業觀光遊憩衝擊之來源

　　綜合上述，引起遊憩衝擊程度不同的原因大致可分為資源之差異性、規劃建設、遊客行為與經營管理等四大層面，茲分述如下所示（陳立楨，1988）：

一、資源的差異性

　　由於休閒農業區所提供的自然環境或人文資源具有地理空間的差異性，因此各類環境提供遊憩的基礎條件有所不同，不同的資源特性對遊憩活動的適應程度就會有所不同。自然環境依資源的獨特性（niqueness）與危險性（criticalness），分為環境敏感地區與非環境敏感地區。環境敏感地區，極易因人類不當的開發行為而導致環境負效果。依環境敏感地區對人類功能與獨特現象，可將其分類如下：生態敏感地區包括野生動物棲息地、自然生態地區、科學研究地區；文化景觀敏感地區包括特殊景觀地區、自然遊憩地區、歷史考古及文化地區；資源生產敏感地區包括農業地區、水源保護區、礦產區；天然災害敏感地區包括洪患地區、火災地區、地質災害地區、空氣污染地區。若將環境敏感地區改為遊憩用地，對該地區而言，需承受較大的衝擊，例如休閒農業區內的部分特殊景觀地區，因不當的遊憩開發，使其完整性與景觀所具的科學價值受到衝擊。但若將相同強度的開發行為，轉移到大都市鄰近都市的地區，則較能承受遊憩的開發與觀光客的湧入。特殊地質、地形景點屬於環境

敏感區中的特殊景觀地區，因此在面臨遊憩開發的需求時，極易因不當的行為導致負面效應，不僅無法達到提供遊憩者良好遊憩環境的目的，反而會因為遊憩的開發，使得環境資源遭破壞。由於環境所提供之遊憩資源特性有不可再生性、相對稀有性、不可移動性、不可復原性等四種（陳昭明，1980），這些基礎特性對於當地觀光開發所能承受的衝擊就有所不同。一般而言，越是珍貴稀少之資源，越具有不可再生性或不可復原性，亦即越不能承受衝擊。

二、經營者的規劃與建設

　　休閒農業區、遊憩區或風景區的規劃目標與規劃項目之合適與否，對自然環境的利用與開發而言，會形成不同程度及不同面向的衝擊。一般活動依其性質的不同，可分為資源型與設施型。資源型的活動定位與規劃開發，主要是依靠自然資源，如農地、湖泊、山脈、海岸等，因此經營者對這些資源的利用負有重要看護管理責任；而設施型的活動定位與規劃開發，是以提供活動者所需服務及設施為主要導向，如烤肉區、遊客體驗區、動物觀賞餵食區等。因此在規劃之初，就需確定適合開發區自然環境的遊憩活動為何，假若在自然度較高的地區進行設施型遊憩活動的規劃，不僅事倍功半，更會使得自然環境遭到破壞。除此之外，規劃的品質及施工過程，皆會因規劃人員及土木包商之素質而呈現差異性。例如開發之規劃目標、設施配置、設施使用品質及施工過程等，越大規模或過度的開發利用，將使得衝擊程度擴大。

三、遊客行為的差異

包括遊客投入活動之程度、重視資源的程度、追求的體驗、生活型態、遊客素質、遊客人數、停留時間長短、所從事的活動、所需要的設施，以及為滿足遊客需求而對觀光區開發的程度等。上述任何一項因子的變化，均足以影響遊憩衝擊的程度。例如遊客攀折花木、設施的不當使用、吵雜及非遊憩區進行遊憩行為等不當行為，均會使得遊憩衝擊加劇，而影響遊客的旅遊品質，進而影響重遊意願。

四、經營管理

經營遊憩事業之機構，其專業能力、投入之人力、經費、是否經常維護、組織結構之不同，以及其規劃眼光屬於具長遠計畫或是短視近利，將呈現不同的衝擊狀況。

第四節　休閒農業觀光遊憩衝擊類型

根據國外文獻觀光發展影響通常被分為三類：經濟衝擊、社會文化衝擊以及實質環境與生態衝擊。而其中亦包含正面與負面的影響，正面影響如：增加收入、創造就業機會、減少失業率、促進創業、刺激貨品與手工藝生產、促進文化交流、增進對世界瞭解；而負面影響則包括：

消費價格上揚、通貨膨脹、擁擠、污染、負面的社會問題產生（如賭博、賣淫、酗酒、犯罪等），儘管觀光影響傳統上被區分為三大類別，但是三者之間有部分重疊且相互影響（Ap & Crompton, 1998; Mathieson & Wall, 1982）。

一、實質環境與生態衝擊

遊憩資源的開發利用，可滿足遊客放鬆身心、增加見聞、促進社交及休閒運動等多方面的需求。對當地的資源環境而言，自然、人文等不同型態資源可獲得完善保護、保存，使之能永續的供應人們享用，部分即將失落的傳統農村文化更可藉休閒農業的發展利用而再獲重視，進而重尋並重現傳統農業及農村文化。另一方面，不當的開發利用，對資源環境則可能產生負面的影響，例如不當的硬體設備興建，可能引起坡地崩塌、水土流失、生態系統破壞等自然環境的破壞，或是當地因觀光客的湧入、遊客不當的行為（如垃圾、水源污染、噪音污染等），超過了資源所能承受的壓力，而破壞區內原有環境生態。此外，若未重視整體規劃的問題，則零星或過於突兀的開發、設計，易失去整體景觀的和諧感，並破壞當地區域之原有特色。由於觀光休閒遊憩活動的規劃，引起的過度開發及資源的超限使用，如：遊客亂丟垃圾、噪音、水源、空氣的污染，以及土石崩塌、農地塌陷、土石流等自然災害，時常造成環境的破壞與資源驟減，並使動植物資源受破壞，而讓觀光資源的規劃開發與環境保育的發展時常處於矛盾狀態。

近年來在生態保育理念的呼籲下，觀光在這方面所造成的衝擊已漸受重視與討論，當地環境也可能因觀光需求，使居民注意環境保育問題，因而刻意維護良好自然環境，並間接使地方設施獲得改善。

一般在探討遊憩開發用地之影響評估時，其涵蓋內容有下列四類：

1. 自然環境類：包括氣象、水文、地文等。
2. 生態環境類：包括動物、植物與環境之關係。
3. 生活環境類：包括空氣、水、噪音、土壤、廢棄物等污染。
4. 文化、景觀及遊憩環境類：包括社會之變遷、公共設施、經濟活動、土地利用等。

侯錦雄（1996）指出旅遊行為對環境有破壞性，包括棲息地消失、野生動植物生存面臨威脅、土壤與植物被破壞、遊客不良行為引起森林火災、水源與噪音污染、影響原有物種生存條件、過度人工化的設施。

李貽鴻（1986c）實質環境包括自然環境（如：山川河嶽、動植物等）及人為環境（如：城市、鄉村及其文化環境等），觀光遊憩對自然環境的衝擊有土壤流失、植群的破壞、生態系統的改變等；對人為環境的衝擊，則有因人口數增加而引起的交通擁擠感、噪音、垃圾等問題，以及空間環境不足所引起的實質設施容許量超過負荷，大量的興建建築與原有環境形成不協調的景觀。

陳思倫、郭柏村（1995）認為觀光開發對環境的影響有兩個來源，其一是觀光活動本身帶來的影響，另一則是提供觀光活動之設施所帶來之影響。

觀光在生態與實質環境影響可分為自然環境與人文環境兩方面來陳述，在自然環境部分之研究主要探討遊客對環境之土壤、水、野生動植物與植被的影響；在人文環境部分，則探討建築、景觀、設施、擁擠、噪音、交通、垃圾等問題；另外也涉及居民生活品質與遊客遊憩品質問題。而旅遊活動對於生態環境之影響是廣泛而深遠的，其衝擊層面可分為實質環境衝擊、生物衝擊、視覺景觀衝擊等三方面，茲分述如下所示：

(一)實質環境衝擊

實質環境衝擊包含土壤、水、空氣以及其他衝擊等。

1.土壤

發展旅遊及遊客之不當行為會對土壤產生不同程度之衝擊，最為常見的是人們對於土壤的踐踏所產生的植群覆蓋消失或組成改變、土壤緊壓化（soil compaction）、步道加寬（soil widening）及步道沖蝕（trail erosion）等問題（劉儒淵，2000），以及遊憩設施興建、硬鋪面等皆會造成地表的侵蝕與土壤流失。錢學陶、楊武承（1992）發現在步道周圍的土壤更容易受到踐踏而沖蝕，遊客量越多，交錯行走機會越大，在步道狹窄的情況之下，踐踏道路旁的機會越多。一般而言，生於土壤發育良好地區的植群較能承受遊客之踐踏，因層次發育良好且腐植質豐富之土壤，對外來的踏壓具有緩衝能力，可減輕植被直接受踏壓的衝擊。土壤本身的性質也會影響受壓踏的能力，如黏質土壤（clay）不僅透水能力差，當環境潮溼時，其承受外力的能力驟降，易生積水、泥濘的現象，對植物有不利影響。遊憩活動對土壤造成衝擊大都集中在露營區、野餐區及步道。分析研究受衝擊情形，可從土壤性質來透視，並可作為研究指標變數，包括：土壤之密度（compactive）、土壤中的有機質及養分（aoil organic matter & nutrients）、土壤濕度（moisture）、土壤溫度（temperature）、土壤沖蝕、逕流及排水（erosion, runoff & drainage）以及土壤透水係數。劉儒淵（2000）調查發現玉山國家公園塔塔加步道沿線受到遊客密集使用的影響，使得原有步道上之地被植物被剔除，以致土壤裸露、凹陷，遇水則積水而泥濘難行，遊客因而得繞道而行或另闢小徑通行，形成數條平行小徑，致使步道寬度擴張許多，對當地土壤造成嚴重

之衝擊。

2.水

人類行為對於水資源所造成的衝擊，包括濫捕而使得水中生物數量減少、垃圾或有毒物質污染，或者過度使用而導致淡水資源的耗竭、水土保持不好造成泥沙淤積而氾濫、人類活動的侵入造成水中生物棲地改變等。楊秋霖（2000）認為人類遊憩活動對於水資源造成之衝擊為泥沙沉澱、污染、優氧化等，致使許多物種喪失棲地等結果。

3.空氣

人類的遊憩活動對空氣造成之影響，包括車輛所排放之廢氣、露營烤肉之黑煙等，由於植物暴露在污染物質之下，會產生氣孔關閉而增加葉表面的溫度，使得對於空氣敏感度較高的動、植物，難以生存或減低壽命，或被敏感度較低之物種所取代，而影響整個生態平衡。

4.其他衝擊

例如「沙漠化」是一種土地退化的現象，除了全球氣候變遷等大環境的天然因素外，人類過度的開發活動、砍伐森林、破壞植被等，都會使草原的生產能力下降，導致土壤退化為沙漠，而不再適合生物生存。

(二)生物衝擊

生物衝擊包含對植物、動物之影響等。

1.植物

人類的旅遊活動對於植物生態的影響，除了開通道路與興建硬體設

施時，需砍伐樹木而造成植物資源的衝擊之外，劉儒淵（1993）認爲較爲直接的影響是對於步道沿線生態所造成的衝擊，其中以踐踏衝擊效應使步道兩側的土壤變密實，影響到地被植物的生長高度，使其遠比未受踐踏干擾的植物低得多之影響最爲顯著；而步道沿線周邊的植物，則因踐踏傷害或遊客的攀折而死亡、消失，以至被其他對於踐踏抵抗力較高的植物所取代（黃桂珠，2003）。通常休閒農業區或遊憩區中最吸引人且接觸最多的就是植物，因此其受到衝擊也最顯著。以下將由不同的角度來探討遊憩利用對植物所造成的影響，包括：植物覆蓋之改變、植物組成之改變、植物歧異度（species diversity）之改變、樹木生長及年齡結構之改變、機械性傷害（mechanical damage）以及外來種之入侵及稀有種之滅絕。

2.動物

　　野生動物對於人類干擾所產生的反應相當複雜，不同種類的動物對於人類干擾的承受能力也不同，有些物種可能因爲遊憩的利用，使族群大量減少，但有些物種族群卻可能增加，通常忍受力差的往往被適應力強的動物取代（楊秋霖，2000；陳怡君、王穎，2001）。人類對於動物造成的干擾，大致可分爲直接與間接兩種，直接的效應是直接影響野生動物，間接的效應是干擾棲地。茲簡述如下：

(1)直接的影響方面：遊客的遊憩行爲會直接改變動物的生活習性，遊客人體及氣味之出現，以及所發出之喧鬧聲音會造成野生動物的遠離或改變其出沒的時間（陳怡君、王穎，2001）；遊客帶來的大量垃圾，會造成野生動物習慣人爲的食物；而遊客之不當餵食將改變野生動物之覓食習慣。例如玉山國家公園塔塔加遊憩區之台灣獼猴，由於遊客餵食而改變其原本自行覓食之本能習慣，變成向遊客索食之結果，若遇索食未果，即可能發生人猴相爭之

情形（吳文雄、黃桂珠，2000）。

(2)間接的影響方面：人類發展旅遊及遊憩活動對野生動物間接影響包括道路、遊憩設施與遊客干擾動物的棲地，而造成動物遷移，甚至消失的情況。例如在露營區中，移走灌木草叢會導致野鳥、小型哺乳類之庇護所及食物來源減少等影響。

(三)視覺景觀衝擊

視覺景觀的衝擊主要是由於景觀上的改變所形成的，例如遊客人數的多寡、開發建設等，對於旅遊地區自然景觀、環境美質的破壞，產生不調和或不自然之現象，皆會造成遊客在視覺上的衝擊。楊文燦、鄭琦玉（1995）認為一般遊客在心理上對於擁擠、衝突、景觀不協調等現況上的認知，會使遊客在遊憩體驗與心情狀態上呈現負面的影響。

綜合上述可以發現，旅遊活動及遊客行為對生態環境將會造成實質環境、生物以及視覺景觀衝擊等，其影響是廣泛而深遠，其調查必須經由設定樣區、觀察指標並進行長時期之監測，或者進行某一區域遊客問卷調查等才能明確將其影響程度量化呈現。蘇鴻傑（1987）提出遊憩活動所引起之環境衝擊常以下列三種方式加以研究：

(一)既成事實之分析

既成事實之分析（after-the-fact analysis）是指在遊憩活動與環境衝擊以達平衡狀態的系統中，選擇不同的地點進行調查比較，優點為能迅速的獲得資料，缺點為無法明確瞭解植群和其他環境因子的改變方式與速率。

(二)對改變現象做長期監測

對改變現象做長期監測（monitoring of change through time）意即連續做長期監測，優點為所測得的資料最為完整，缺點為需花費大量的時間與經費，且等有了調查結果，往往資源已遭受無法恢復的傷害。

(三)模擬試驗

模擬試驗（simulation experiment）是指由人工模擬遊客使用方式，精確控制使用強度，以觀察其影響程度，缺點為所產生的衝擊效應往往與實際有很大的差距。

學者France（1997）歸納環境影響項目，其正面影響有：

1.保護自然地區與野生動物。

2.環境激賞。

3.老舊建築的維護與再展示。

4.導覽的規劃與管理。

而負面影響有：

1.交通能源成本。

2.美學價值喪失。

3.噪音。

4.空氣污染。

5.水污染與垃圾。

6.改變動物覓食習慣。

7.砍伐森林。

8.採集植物的影響。

9.踐踏對海岸、沙丘、珊瑚礁的破壞。

10.地景改變。

11.在人口密度與結構上產生季節性影響。

ODEC（Organization For Economic Co-operation and Development）在1980年將環境衝擊之負面影響歸納為七類：1.污染：如空氣、水、噪音、垃圾等。 2.農村景觀消失。 3.動植物滅絕。 4.地景、歷史、具紀念價值地方建築破壞 。5.擁擠。 6.衝突。 7.競爭。 （轉引自Ap & Crompton, 1993）。WTO（1997）提到會影響觀光導致負面環境影響與其影響程度的一些因素有：1.在特定時間與特定地區之觀光強度（遊客人數與觀光發展程度）以及觀光使用的集中程度。 2.遊客活動與使用型態 。3.各地區環境的敏感度與脆弱性不同。可知環境衝擊與觀光管理與規劃的型態很有關係，缺乏控制與管理下易產生負面的環境影響，而環境的負面影響通常因其改變造成環境的不可恢復性與自然資源的破壞（劉曄穎，2002）。

隨著全球性環保意識的抬頭及環保運動逐漸擴及全球每個角落，觀光發展對實質環境的衝擊逐漸受重視。相關研究指出觀光發展與實質環境之間存在著兩種截然不同的關係：

1.兩者相輔相成

如在國家公園人文或自然資源保護區中，觀光是有計畫、有限度在從事建設，並且提供環境適當之保護與管理，所以兩者間之衝突性已減至最小。

2.兩者相互衝突

由於觀光發展需不斷的擴張土地使用，而這些利用多半是不當或超限之使用而造成林木砍伐、污染發生、觀光客擾亂動植物之棲息地等問

題。在此情況下觀光發展必然造成環境破壞，兩者間之衝突性亦高（顏宏旭，1993；郭建池，1998）。

　　而觀光對實質環境影響的重要因素包括四項，即：1.遊客使用及觀光發展的強度。2.生態系的彈性。3.觀光發展具有遠見。4.觀光發展變形的特質。並且當遊客使用及觀光發展的強度越小、生態系的彈性越大、觀光發展越具有遠見、觀光發展變形程度越小者，則觀光發展對當地實質環境影響為正面的可能性越大（黃翠梅，1994；郭建池，1998）。

　　旅遊活動與行為對環境的破壞性影響通常被低估，且在環境發生變化時才被發現但卻為時已晚。事實上，一個旅遊地區發展觀光多著眼在經濟開發的誘因上，沒有體認到環境與生態資源是觀光永續發展的主體時，在重視經濟考量下，很可能導致棲地喪失、野生動植物生存面臨危機、土壤植被由於過度踐踏與重壓而破壞，大量的垃圾污染水源、空氣，也帶來噪音，影響原有物種的繁殖與生存。另外，過度人工化與都市化景觀的不當引入，地貌與人工設施、景觀產生不協調，造成原有自然風景的嚴重改變（侯錦雄，1996），其結果使得當地環境特色盡失，也象徵著此旅遊地區將走上沒落與毀滅之路，而自然環境與生態的改變與消失更突顯出人類看待環境資源的態度與價值觀上的短視與無知（劉曄穎，2002）。

二、社會文化衝擊

　　在觀光遊憩活動導入休閒農業發展區域後，遊客與自然、與農民傳統文化的接觸感受，可充實其精神生活，獲得教育及遊憩的雙重體驗。當地居民可藉由農民及農村文化資源的開發利用，瞭解其傳統文化的博深之美，並加深農民自我意識的認同感及村民的向心力。遊客與當地居

民的接觸，更可促進城鄉及不同族群居民間之相互瞭解，及不同族群文化的交流，亦可能因其生活認知及行為標準的差異，產生不良的互動影響。此外，大規模觀光遊憩活動的侵入，往往會使區內之傳統的風俗文化產生改變。觀光所造成的社會衝擊隨著社區居民自主意識的抬頭而日受重視。觀光發展在社會文化方面所造成的衝擊多半屬於非直接性的，而且在測度上有許多是無法加以確實量化，這是造成社會衝擊之研究較晚起步的原因（顏宏旭，1993）。

一般觀光在經濟及環境所造成的衝擊較為直接且明顯，但是觀光對當地社會及文化的影響亦極重大，但因它的作用時間較長而不易引起注意，但近年人民意識已逐漸抬頭，關於企業及遊客經由觀光行為對當地社會文化所造成的影響已越來越受重視，相關研究也不斷增加。

Pizam 與 Manteld（1999）將觀光的社會文化衝擊定義為：「觀光是促成價值系統、個人行為、家庭關係、集體生活型態、道德行為、創意表現、傳統慶典及社區組織發生改變的一個歷程。」

Mathieson 與 Wall（1982）對社會影響（social impact）之定義為「因觀光活動所引起之價值觀、道德意識、家庭關係、集體生活方式、個人行為、傳統儀式與社區組織之改變。」

Richardson（1991）發現觀光不僅創造就業機會與商機，穩定地方經濟，提供遊客與居民文化交流的機會，改善當地公共設施。同時，它也提升當地生活水準，增加遊憩機會，促進文化交流，增進居民的文化認同，提升對歷史文化遺跡保存的要求。

歐聖榮（1998）認為觀光休閒產業的發展對當地農友、農民們可能產生的社會文化影響如下：休閒農業的民宿可以其寧靜、具優美景觀及具農村文化之特色供遊客住宿，以延長遊客停留時間，並使到訪遊客深入體驗當地居民的生活習慣，體驗農民的生活經驗，促進城鄉居民及不同產業類群間的文化交流，且當地農民可藉本身文化資源的開發利用，

以瞭解其農業文化的傳統之美，可提升自我族群認同感及向心力。

World Tourism Organization（1993）則將社會與文化分別區分其定義如下：社會影響意指「居住在一地區之社區居民生活的改變，大多是牽涉居民與觀光客直接的接觸」；而文化影響則指「社區居民之藝術、手工藝、習俗、儀式、建築上的改變，這種長久的改變大多起因於觀光發展。」

Choen（1973）指出，觀光遊憩發展對社會影響的主題，一般常提到下列十項：

1. 社區與更大的系統緊密的結合：經由觀光的發展，當地社區的福祉也越仰賴外來因素。

2. 人際關係：由於觀光的發展使得當地人際的穩定性受到破壞，趨向個人化，而引起壓力及衝突情形，伴隨而來的是因當地生活之形式化而產生了壓力，另外，某些情況下，邊緣或異族的團體會產生反作用，增加團體間的團結來對抗外來干擾者。

3. 社會結構：使當地社會組成的基礎改變，變成以經濟主導，原本單純及傳統的社會，變成商業化或商品化為中心的社會。

4. 生活節奏：許多研究指出觀光發展會影響當地社會生活和諧。由於觀光活動是有季節性的，因此會嚴重影響農業社區的生活方式，同時，對從事觀光遊憩服務行業而言，其工作與休閒時間與農居生活方式不一致，進而影響家庭生活節奏。

5. 遷移及就業：由於觀光發展而創造更多的就業機會，進而影響人口的遷移，除了穩定當地人口以減少外移之外，同時因為就業機會增加，而吸引外來勞動人口的移入。另外，也會造成就業結構上的改變，吸引部分農業人口轉業。

6. 勞動力劃分：觀光發展的就業影響中最被普遍提及的是勞力在性別間的區分問題。因為觀光發展造就許多女性就業機會，其社會

結構與經濟地位改變，導致家庭生活發生衝突，如與先生的相處、子女的教養等。

7.社會層化：觀光發展改變層化的標準，由傳統的注重個人出身或階層榮譽，轉為金錢為重的經濟主導。

8.權力的分配：觀光發展產生新政治利益及使地方勢力結構產生變化，如原本無利用之土地突然因觀光發展獲得可觀的價值，也產生外來中產階級，增加了社會不一致及利益分配不均。

9.脫序行為的增加：如偷竊、乞丐、色情及詐欺行為增加。

10.風俗習慣及藝術影響：當地風俗習慣及藝術導向商業化。

由以上可知，相較於經濟影響，觀光發展對社會生活和社會結構的影響更難闡述，其原因部分在於，居民對社會變化的認知，與其價值觀密切相關，因此，這種認知是主觀的且不易測量的，且作用時間並非短期可見，其社會結構與網絡亦經歷長期且複雜元素（非單一元素）的交互影響，所以社會產生變化很難證明是觀光發展引起的，而此變化是好是壞更難去決定（吳必虎等譯，1996）。

一般而言，社會影響方面的研究主要探討三個議題：

1.遊客方面的影響：主要包括遊客服務之需求動機、態度及期望。

2.當地居民方面的影響：主要探討的是遊憩區之當地居民如何受到觀光活動及觀光客的影響。

3.賓主關係：探討當地居民與遊客經由接觸所產生之互動關係。（Mathieson & Wall, 1982）。

Kadt 將賓主互動與接觸過程的發生分為三種類型：

1.遊客自居民購買物品或服務時所產生之互動與接觸。

2.遊客和居民不期的偶遇時所產生之互動與接觸。

3.當兩個團體面對面為某個主題交換資訊想法時所產生之互動與接觸（引自劉曄穎，2002）。

有四種特性造成賓主間關係的摩擦：

1. 瞬息性：一般遊客在遊憩地之停留時間並非長期的，彼此間的瞭解不夠。

2. 受時空牽制的：由於觀光客之停留受時空牽制，所以願意支付較多錢來享受一些活動，此消費型態和居民不同，所以常造成商家對居民與對遊客有不同之服務與收費。

3. 缺乏自發性：由於賓主之關係多半建立在商業性之交易上，所以雙方均難發自內心之誠懇與殷切。

4. 賓主不平等性：遊客花錢之方式與態度常造成居民物質上及心理上之不平衡，再加上居民必須經常性地面對衝擊之壓力，所以在心境上和遊客自然有截然不同之體驗（Mathieson & Wall, 1982）。

　　人與人之間彼此存在的意義與價值不相同，在接觸的過程中必然會產生權利的摩擦，及對觀光發展所造成的改變是否持著相異的看法，這些社會現象正是聚落觀光與景觀保育值得探討的問題。居民與遊客的互動是影響社會文化的主因，由於居民與遊客在心境上之差異性與特殊性，使得衝擊之發生在觀光導入時即慢慢形成。造成衝擊的因素很多，遊客與當地居民的種族、國情及彼此偏見皆會造成衝突（顏宏旭，1993；郭建池，1998）。

　　陳思倫、郭柏村（1995）彙集出觀光發展對社區的社會衝擊，包括物質生活條件的提升、職業結構的改變、創造婦女就業機會、縮小種族間社經鴻溝、消除人口外移的趨勢、當地社區私密性降低、社區衝突增加、造成季節性失業以及帶來罪惡（賭博、色情、犯罪率提升）等。顏宏旭（1993）整理出觀光發展社會文化的正面影響有促進文化及生活習慣之溝通、減少人口外流而維持較健全的社會結構、促使當地文化受重視而得以保存；負面影響則是改變當地原有之社會制度、造成個人行為的偏差、社會關係漸趨功利與冷淡以及由於種族歧視造成民族社會的衝

突。觀光發展一向被視爲是促進經濟發展之重要手段，尤其是在振興國家經濟時更扮演著重要的關鍵策略（Mill Robert Christie, 1992；郭建池，1998）。探討旅遊活動對社會環境之衝擊，主要仍以當地居民所承受之衝擊爲主，其面向則以觀光旅遊之發展與當地居民在經濟、社會文化或態度等的衝擊，以及旅遊活動進行時遊客行爲對居民生活之影響。對於管理者而言，則在於旅遊地區經營管理問題發生，使其必須改變管理策略或調整組織內之適應力。觀光發展在社會環境方面所造成的衝擊多半屬非直接性的，在測度上有許多是無法加以確實量化，僅能藉由長期觀察或調查方式才能瞭解其改變。一般而言，社會環境衝擊可分爲正負二方面影響來作探討（李貽鴻，1986c）：

1.正面影響

　　觀光遊憩發展可以帶來大量的外來遊客，因此可以促進文化及生活習慣上的溝通，且可以減少人口外流，維持較健全的社會結構，此外還可以促使當地的文化受到重視，得到適當的保存。增加了收入改善生活水準與品質之後，能給部分人帶來自我價值的肯定與成就，學得新的謀生技能，與外界接觸的機會也會增加；婦女有能力工作獲得較高的獨立自決權，以增進家庭的和諧，而家庭收入的增加，子女受教育的機會也會增加。

2.負面影響

　　在觀光遊憩發展的同時，亦有可能改變當地原有的社會制度，造成個人行爲上的偏差、社會關係漸趨冷淡，而使得傳統文化崩解或失傳，此外部分地區方可能因種族歧視而造成社會衝突等影響。觀光產業的蓬勃發展，意謂著有越來越多的國家及地區將遭受觀光成長所帶來的衝擊。遊憩區因時因地對觀光客數量有不同的包容力是被廣泛認同的，只

要觀光客人數保持在極限水平之下，經濟影響成正面時，觀光客的出現會受到大部分居民的接納與歡迎；一旦超越極限，許多負面的影響出現，衍生居民的不滿，而有仇外思想與行為出現（郭柏村，1994）。

　　一般而言，觀光對經濟和環境衝擊的正負面認知多半能獲得一致的同意，但有些正反並存或矛盾的證據顯現在社會文化衝擊的認知上（Ap & Crompton, 1993）。例如，Belisle 與 Hoy（1980）在哥倫比亞Santa Marta 的研究發現觀光發展引發了搶劫、毒品交易、走私、賣淫等非法問題；相反地，Riga地區的居民卻認為觀光可直接或間接減少社區的犯罪，如賣淫、竊盜、吸毒和酗酒等發生的機率。由此可知，觀光對地方造成的衝擊是多樣且不同的，某地居民的衝擊認知並不能完全移植於另一地，甚至可能同地居民之間本身就存在著相當的差異。

　　綜合上述，Lanquar 歸納了社會文化衝擊的研究得到下列三項主要結論：

1. 觀光發展所產生的社會文化影響之多寡依遊客之數量、接觸之模式以及接觸時間之長短而定。
2. 觀光發展所產生的社會文化影響與當地接觸民眾間的社會和文化的模型、價值觀有相當大的關係。
3. 觀光發展所產生的社會文化影響不但受該地民眾之影響，也因當地觀光活動之進展程度而異（陳思倫等，1995；郭建池，1998）。

三、經濟衝擊

　　以往經濟衝擊的研究傾向於強調發生在觀光地區的利益而忽略其成本，主要因為許多利益，如增加收入和工作機會是有形的且非常容易測量；而許多成本，如噪音、擁擠和污染等，相對上無形且難以用經濟價

格衡量（Ap & Crompton, 1993）。在觀光發展影響之研究領域當中，經濟影響的相關研究是最早被注意的，原因不只是因為它較易測量，可具體量化，而且當時的一些研究也顯示觀光能為當地帶來經濟上的受益，在此普遍樂觀的氣候下倍受重視（Archer & Cooper, 1998）。同時，由於「利益」問題，政府機構、開發集團、金融機構及地方人士對此一問題較為重視，所以有較多機會從事此方面研究。

觀光對經濟的影響可藉由直接效果、間接及誘發效果兩種方式：

1.直接效果

指觀光旅客的直接影響。例如觀光客在觀光區購物、住宿、餐飲、娛樂的金額成為一般商店、旅館及餐廳的收入。有關直接效果的衡量，一般所使用的方法有二：

(1)中央銀行法：即經過銀行體系的紀錄，統計觀光外匯收入。

(2)抽樣調查法：即抽樣旅客之平均每人每日消費額，再與住宿或旅遊統計的旅客人數停留天數相乘，由此推估全部旅客消費額。

2.間接效果

觀光旅客支付費用後，休閒農業展售區方面以其採購商品、勞務，此一消費又成為第三者的收入，此稱為間接效果。第三者又利用其收入購買其所需的物品或原料，如此多次交易流轉，每次流轉都會產生新的所得，此稱為誘發效果。

關於經濟影響的正面效果，李貽鴻（1986c）綜合所有文獻後，發現觀光發展對當地經濟環境的正面影響為創造就業機會、增加當地人的收入及吸引外來資金，總之觀光改善當地的經濟結構、促進經濟多元化、增加地方的稅收、進一步增進居民的生活品質。

Edgell（1990）指出，毫無疑問地，觀光會帶來以下正面的影響：

1. 刺激基本設施的發展將帶來國家經濟及技術上的進步（如機場、碼頭、道路、電力設施等）。
2. 促進國內旅遊相關產業的發展（如運輸、農業、食品加工）。
3. 吸引國外投資（特別是旅館）。
4. 促進技術移轉，經濟活動同時也增加收入、減低失業率、增進地方特產及手工藝發展、促進文化交流，同時更瞭解國家文化。

Lankford 與 Howard（1994）認為觀光普遍被視為促進地方經濟發展的手段，許多研究指出觀光將有助於增加就業機會、稅收、外資、改善地方基本設施並因此吸引更多產業。Ap 與 Crompton（1993）歷年實證研究所提及之正面影響有收入增加與生活品質提升、就業機會增加、促進經濟投資、開發與基礎設施消耗、增加稅收、促進當地經濟、促進公共基礎設施、促進交通建設、增加購物機會；歐聖榮（1998）認為休閒農業地區的資源予以開發使用後，在經濟方面最直接的影響即是當地居民收入及就業機會的增加，如民宿、農民傳統競技文化活動體驗區、文物館及農產品展售中心的設置，除了可增加就業機會，尚可增加當地平均收入。因觀光遊憩相關開發建設，對規劃區之道路、供水、電力、通訊等生活基本設備的改善及整建有密切的關係，可正向提升區域內居民生活的品質。

游仁君（2000）認為觀光能改變經濟結構，使低產值的一級產業轉為三級而獲得較高利益。黃桂珠（2003）認為觀光發展對地區經濟的正面衝擊包括創造就業機會、增加居民收入、吸收外來資金與公共建設、提高地方稅收與國家外匯、改進土地使用與經濟結構，以及提升居民生活水準。

而其負面影響則有李貽鴻（1986c），他認為觀光發展對經濟環境的負面影響是造成物質及地價上漲、社會價值觀改變、財富分配不均、過度依賴觀光的經濟危機及旅遊季節性的差異。李國忠（1991）認為經濟

上的負面衝擊之一是造成物價及地價上漲。顏宏旭（1993）認為會造成財富分配不均、過度依賴觀光的危機以及觀光季節性差異等負面影響。

歐聖榮（1998）指出休閒事業發展後，因所需的技術為較單純的服務工作，雖增加了就業機會，卻減少了其他經濟生產技術工作的勞工；另因供應遊客需求所激增的商品及服務，亦可能導致原住民地區物價的上漲，造成居民之負擔；而區域資源開發後，遊客的使用常集中於某季或假日，其餘時間則為淡季，對交通及當地的勞力分配狀況產生衝擊，皆為遊憩資源開發利用後對當地可能產生的負面經濟影響。Ap 與 Crompton（1993）認為負面影響則有物價提高、服務與貨品不足、土地與房價上揚、生活開銷與稅賦增加。

游仁君（2000）認為 經濟利益通常是開發計畫之重點，觀光發展能改變經濟結構，使低產值的一級產業轉為三級而獲得較高的效益，然而這樣的效益是否能公平的由居民所均分是應深思的問題。觀光事業開發的投資與消費造成土地炒作、物價上漲，影響的不單是居民生活的失調，更可能造成社會價值的改變。

雖然在經濟上有其實質的助益，但是很多地方之觀光發展在著重經濟效益的同時，卻忽略其產生的代價，無可厚非的，當地對觀光發展有經濟上的需求。Ryan（1991）指出有一些問題是需要去思考的：

1.觀光對當地之重要性？

2.如何去評估此重要性？

3.觀光結構在就業與收入的創造上真能使當地社區受益？

4.誰能從觀光發展獲得經濟利益？

5.相對於觀光利益什麼是需要付出的代價？

除此之外，在經濟影響之決定因素上，Ryan（1991）也歸納了幾項重要因素：

1.當地經濟發展程度

　　觀光發展對城市與村落的經濟發展影響是不一樣的，對於城市而言，五星級飯店之遊客消費也許占總消費之一小部分，經濟上的影響不大，但是，對於小村落而言，其占整體村落經濟很大的比例，影響頗大。

2.觀光設施本質與其吸引力

　　觀光設施的本質決定整體消費的產生，一般的事實是，花在當地民宿之任何一塊錢中有高比例收益將保留在當地，勝於花費在飯店的一塊錢，這反映了居民有了收益會更傾向購買當地貨物與服務，使得經濟流向維持在當地。雖然遊客在飯店消費之小部分會流向當地，但對於飯店的總體收益來說，只是非常小部分。

3.飯店屬於外資擁有的程度

　　如果飯店是外資擁有，則其收益會匯回母公司，離開當地經濟。這現象不僅只是限制外資的飯店與零售業的問題，更是觀光事業無法回歸當地業者擁有的問題。

4.非當地勞工就業

　　遊客消費所產生的當地收益可能也會因外來勞工於當地就業而有部分的減少與外流。其原因有：1.當地在遊客尖峰時勞動力不足以滿足需求。2.當地居民不願從事觀光業，因為他們自己擁有的經濟基礎足夠提供不同於觀光產業的收入來源。3.或是有其他社會因素阻礙了他們在觀光產業中尋找工作。

5.政府對基礎設施的供給

　　政府提供基本設施支持，如道路、停車場、污水處理、下水道設施、公共廁所，而這些建設可想而知會帶來一些就業機會，相對的，國家稅收也會增加，但如無感受到實質的生活品質改善（設施只是為遊客提供的），對居民而言負擔是增加的。

6.遊客的型態

　　遊客人數越多以及平均遊客消費越高，在經濟上的影響是越顯著的，如果當地社區無法提供遊客的需求，結果會使觀光收益從可以滿足遊客需求的項目上減少，但是，為滿足遊客需求所需付出之社會成本是需一併考量的。

　　觀光發展對每個地區之影響因各地區經濟結構不同而有所差異，觀光事業對經濟產生之影響因地而異，在經濟低度開發的地區所造成的衝擊也較大，而且由於每個地區之經濟結構不同，觀光發展所造成的衝擊及影響亦大小正負不同，對低度開發地區的經濟衝擊顯著地大於已開發地區（陳思倫等，1995）。

第十四章

休閒農業資源管理策略

台灣休閒農業發展採取的策略是透過整體規劃，保育生態環境，結合農村文化，妥善規劃運用各項農業資源，並以合作經營或策略聯盟方式推動。而發展休閒農業的經營策略可推論下列幾項（段兆麟，2004；李朝宗，2004；陳昭郎，2002）：

一、環境生態保育

休閒農業是利用自然的田園景觀、生態環境資源、農業生產資源、農村文化資源及濃濃的人情味，以吸引並滿足現今的休閒遊憩人口。資源的利用型態可分為兩種不同的類型，其一為保育利用型，其二為消耗型利用。休閒農業活動所追求的是保育利用型，且應避免消耗型的利用。許多的資源是稀有財亦為公共財，倘若將此一類型的資源做為體驗活動，只限於觀賞性的體驗，不可做為消耗型體驗。任何一個休閒農業或休閒農業區為吸引遊客前來從事休閒遊憩活動，必須主動提供完善的衛生環境，提升服務品質，維護景觀生態，並藉由完善的解說系統，讓遊客學習並瞭解休閒農業所提供的資源為何，以保育當地的環境生態。

二、完善利用農業資源

休閒農業資源主要來自農業資源本身，進而將農業資源妥善規劃提供為休閒遊憩使用，以提高農村生活水準。其功能有：
1.提供一個解放身心壓力的空間。
2.結合農民生活、生產、生態的農業經營方式。
3.藉由農業所具有的實用性、生態性、生動性、鄉土性、生活性及親

切性等特質，滿足遊客的休閒遊憩需求與動機。

4.利用農業資源的技術性、特殊性、神祕性、多樣性、豐富性及變化性，提供不同於其他休閒遊憩活動的體驗。

三、結合傳統的農村文化

包含傳統農村生活中的食、衣、住、行、育、樂等，例如農村文化中的食物（粄、糕）、衣著（藍衫、簑衣）、住屋（四合院、中堂）、交通用具（牛車）、技藝製品、生產器具等。文化方面，包含語言、信仰、意識、民俗、禮儀、制度、藝術、耕作制度及生活方式。傳統民俗活動，包括歌仔戲、車鼓陣、宋江陣、寺廟迎神賽會等。以上的這些傳統的農村文化如能與休閒農業發展結合，不但有利於休閒農業發展的多樣性，亦使得傳統文化得以隨著時間流傳下來。

四、休閒農業區的整體規劃

休閒農業區之規劃首先應確定經營理念與目標，其次為現況調查，包含自然環境、人文環境、產業環境、旅遊環境、土地利用、傳統文化、相關計畫與法規，以及農民的人文素質等，都應詳加調查。之後對規劃區內外環境分析，探討環境之優勢、弱勢、機會、威脅，以瞭解規劃區的發展潛能與限制，做為確定發展主題與方向之依據。接著需研定分期與分區開發計畫，編制經費與預算，再來就要研定經營管理計畫，包括：行銷、生產、遊憩、人力資源、財務、組織等管理計畫及教育解說計畫，最後則應進行效益評估，以確定休閒農業發展之績效。

五、合作經營與策略聯盟

目前休閒農業發展分為休閒農業區與休閒農場二層次，休閒農業區內存在各具特色、經營規模不同之休閒農場、觀光果園、觀光農園、休閒牧場、休閒漁場、教育農園、市民農園、民俗農莊等經營個體，這些休閒農業經營體間之角色既是合作互利也是相互競爭。休閒農業區推動成功與否的重要關鍵，在於如何有效合作經營、如何有效的整合發展，成立一強而有力的組織來辦理各項活動，例如廣告、促銷、行銷活動、住宿安排、主題旅遊行程、體驗活動、資源協調、解說教育、設施管理、資源維護、旅遊糾紛調解與申訴管理、安全管理及公共關係等，均為相當重要之課題。無論何種的休閒農業經營型態，藉由策略聯盟、資源互利互補、連鎖經營等，達到雙贏的經營目標。

進一步從休閒農業的資源管理面向探討，大致可以分為幾種資源，包含經營業者提供美化環境的人造資源、生態資源及人文資源等三種，將於後續文中繼續說明之。

第一節　人造資源經營與管理

根據休閒農業輔導辦法、休閒農業區現地觀摩以及經營業者認為需要增設及受遊客喜愛的觀點，嘗試著將各種設施物進行系統的分類，大致可以分為七大類，其項目及維護管理辦法茲說明如下（王小璘、何友鋒，1994）：

一、飾景設施

飾景設施的管理項目及思考面向，分述如下：

■飾景設施扮演著畫龍點睛的效果，應善加維護

(一)飾景設施維護管理項目

包括舖面、水池、燈具、植栽、植栽樹圍等設施。此類設施物對於整體的休閒農業區扮演著畫龍點睛的效果，透過此種資源的建造可以使得休閒農業區的景觀品質及遊憩價值提高，並進而達到休閒農業區的設立目的。

(二)飾景設施管理維護策略與思考面向

1.進行防滑處理及考量舖面的承載力。

2.對舖面單元進行分割，以達到視覺的豐富性。

3.材質及顏色的選取必須考量與周遭環境的協調。

4.排水系統的安排。

5.能有效且方便的進行管理維護。

6.考量植栽的生長習性，以避免產生本土種滅絕的危險。

7.考量配置的位置，形塑空間特色。

二、安全防護設施

安全防護設施管理項目及維護策略如下說明：

(一)安全防護設施維護管理項目

包括區域入口設施、欄杆、圍牆、圍籬、邊坡等設施，此類設施主要是提供保護及防護園區的安全，一方面可以讓遊客處於安全的遊憩空間中，另一方面也可以將園區內之氛圍與外界進行區隔，以達到休閒遊憩之效果。

(二)安全防護設施管理維護策略與思考面向

1.色彩與周圍環境的配合。
2.後續維護管理的方便性。
3.尺度或高度需適宜，以避免危險。
4.需設置排水、防水的設施，以避免結構上的危險。

三、服務設施

服務設施包含硬體及軟體設備，其管理項目及維護策略說明如下：

(一)服務設施維護管理項目

　　包括服務中心、農特產品展售中心、解說中心等，此類設施主要提供遊客諮詢參觀與購買行爲的使用，服務設施的設計良好將可提高遊客的服務滿意度與服務品質。

(二)服務設施管理維護策略與思考面向

　　1.空間尺度及使用的合理性。
　　2.商品陳列方式，留意遊客的活動空間。
　　3.商品需具備當地的特色，以突顯主題特性。
　　4.維護管理，留心空間是否整齊清潔。

四、休憩設施

　　休閒農場的休憩設施實乃影響遊客的遊憩體驗，其管理維護項目及面向概述如下：

(一)休憩設施維護管理項目

　　包括涼亭、棚架、座椅、野餐桌椅、烤肉設施、露營空間、簡易的活動設施等，主要提供遊客在園區遊玩時休息使用，此類資源著重

■造型椅提供遊客在園區遊玩時休息使用，需於平日進行例行的維護管理

381

於機能性的發揮，因此需特別於平日時進行例行的維護管理，使遊客可以享受更佳的遊憩品質。

(二)休憩設施管理維護策略與思考面向

1.設施的位置，考量使用率的問題。

2.以當地的環境及色系為主要的材質與色調，以合乎空間環境。

3.符合人體功學的考量。

4.座椅的設計多以圓角處理，以保護使用者的安全。

5.考量通風及清潔的問題，以利後續的使用管理。

五、解說設施

休閒農場具有教育之功能，解說設施便具有此一效力，而其管理及維護策略說明如下：

(一)解說設施維護管理項目

包括解說牌、指示標示等，是為了介紹休閒農業園區的基本環境條件、農特產品種類及園區空間配置等，而指示標示則發揮指引遊客參觀路線的功能。此類設施物除使民眾在遊覽園區時獲得更多的園區

■指示標示能夠指引遊客園區參觀路線，提供遊客遊園的動線設計

資訊外，更提供遊客遊園的動線設計，亦包含對於農作物的學習環境，負有環境教育的意義。

(二)解說設施管理維護策略與思考面向

1.設置的位置、材料及色系的考量。
2.指示資訊的充足，以免無法辨識。
3.解說內容資料的充實。
4.解說字體的大小應考量使用者的可見度；各分區的解說牌及指示標示要具一致性。

六、衛生設施

衛生設施的優劣，影響消費者的生理及心理的消費狀況，其管理及設施維護具重要性。以下概述其方法及策略：

(一)衛生設施維護管理項目

包括洗手間、洗手台、垃圾桶、排水設施等。此類設施的功能在於維持環境整潔，提高園區整體的遊憩品質及提供個人清潔之功能。

(二)衛生設施管理維護策略與思考面向

1.採光、通風、排水及空間位置，必須以衛生為考量準則。
2.洗手台、垃圾桶、排水設施，須考量其實體大小、材質、色系等

問題。

　3.後續清潔維護的方便性。

七、交通設施

　　交通設施的管理及維護策略說明如下：

(一)交通設施維護管理項目

　　包括坡道、階梯、停車場等。主要功能在於提供民眾行的方便及安全，透過良性及人性化的設計概念，可使遊客享有更高的便利性及安全的行走空間。

(二)交通設施管理維護策略與思考面向

　　1.坡道的斜率、位置、材料及寬度的安全性。

　　2.階梯的高度、排水性、防滑性及材料是否不易崩塌損害。

　　3.停車場空間、停車格的數量是否充足、出入口的設計、動線規劃、
　　　料質考量、重量承載、休閒農業的意象規劃。

　　整體來說，人造設施物之管理維護的問題，大體而言分為下列幾個：

　　1.設計的形式或使用的材料過於簡陋。

　　2.設施物所使用的色彩、材料及造型與現地環境整體不協調。

　　3.設施物未具備生態、教育、休閒、遊憩及景觀的功能。

　　4.設施物的材料未以自然材料為主。

5.設施物的位置不適當。

第二節　生態資源經營與管理

　　以自然的生態環境為休閒農業區的主題，其遊憩經營要兼顧環境負荷、生態保育與遊客教育，這是一個需要細心經營規劃的整合性工作，有賴於組織內不同單位的密切溝通協調（經營管理者、解說員、遊客素質），甚或須經由多方領域專家的共同合作。這是因為其組織的經營對象是一個自然生態體系，自然生態體系有複雜的生物與非生物組成與作用關係，對其進行各種經營管理，必須有良好的互動。所以應透過優良的自然生態、人文傳統與獨特景觀等資源，作為遊憩、教育與觀光等合理永續利用，因此，前提必須要能完善的維護其生態環境。

一、動物資源的保育與管理

　　維護動物資源，使動物有賴以維生的棲息地，管理動物資源的族群數量、分布情況與類型，並進一步的防止人類的破壞。經營動物資源是一連串複雜的流程，從動物資源的棲地調查、評估及目標的設定，到目標達成所加諸於自然生態系的情形。經營管理的目標包括（徐國士、黃文卿、游登良，1997）：

(一)野生動物數量之控制

諸如增加野生動物的數量（如蛙類、魚蝦類）、穩定族群的數量或將過剩生產的族群移出等。這些目標可以針對單一動物類型或一地區的許多動物作經營管理目標。

(二)特定動物數量之控制

動物族群的經營一般來說是對狩獵的物種、稀有動物物種或有害的動物種類進行控制與管理。經營的目的依各動物種類的現況及人類對該物種的需求而有所不同。

(三)動物族群的控制方式

動物族群的經營方式包括針對動物族群的狩獵限制、捕食者之控制、環境控制（控制食物、遮避等）、人工移植及設立特定區域直接或間接的對動物族群進行控制。

(四)先後順序與時間的因素

動物資源的經營管理是一個積極、持續的活動，並能維持生態系各階層食物的平衡。針對不同的動物物種、棲息地有不同的經營方法，對於稀有或瀕臨滅絕的種類則須考量時間的因素（如美濃地區的八色），排定經營管理的緩急先後順序，提供不同程度的努力。

而經營管理的計畫須是一合理又實際可執行的計畫流程，包括問題

的發掘、經營目標方針的確立、資源基本資料的蒐集、擬定各項實施替代方案及先後順序、選定執行方案、計畫執行及配合事項、計畫成果及回饋等項目。而基本的理念為：1.事前構想，利用現有理論及經驗，提出合理計畫，達成既定目標與方法。2.解決問題。3.逐年回饋檢討，作目標方針達成之判定及計畫執行的修正（郭聖明，2004）。

二、森林與植物的經營管理

森林及植物生態為自然資源的主體，其經營與管理內容分述如下：

(一)視人類為植物生態中的重要因子

森林生態系與植物資源的經營管理可以說是結合多面向的資源經營與管理方式，以生態為基礎進行規劃，除了考量林木、其他生物和環境資源外，最重要的是將人類納入生態的因子當中，以自然、經濟和社會三個層面來進行分析，將生態系視為一個整體來進行規劃，維持其生產力及生態系整體健康，並考量世代間的公平來規劃與利用，而經營者必須能體認到生態系與整體社會狀況是處於一動態的系統，將變動視為常態，所以在編定經營計畫的同時，必須前瞻性的考量長期生態能力與社會期望價值，最終達成永續發展經營的目標。

(二)調和經濟發展和生態平衡的關係

植物是自然生態系中唯一可以利用太陽的能量使簡單的物質轉變為複雜的有機物質的生產者，世界上其他的生物都直接或間接地仰賴植物

生活。每一種植物都有它獨特的遺傳基因以及型態、生理上的特徵，有的種類廣泛分布於全球各地，有些種類卻侷限於一個地區，不論其對人類有無直接的用途，對於自然的環境平衡卻有它一定的功能與價值。因此，在經濟建設中，要認真協調經濟發展和生態平衡的關係。經濟建設要以生態的良性循環為基礎，不能以浪費自然資源、犧牲生態環境來換取經濟的高速度發展。

長期以來，人們在社會生產活動中，由於只追求經濟效益，沒有遵循生態規律，不重視生態效益，致使生態系統失去平衡，各種資源遭受破壞，已經給人類社會帶來災難，經濟發展也受到阻礙。所以人們在規劃和進行生產和生活活動時，積極維護生態平衡，建立最優化的生態系統，使青山常在、綠水長流、資源永續利用，使人們的生活環境質量日漸提高、人類社會日益繁榮昌盛。

(三)視植物生態為一綜合網絡系統

在植物生態系經營的理念下，植物森林的組成可說是一個複雜的網絡，這當中包含了動物、微生物、土壤、空氣與水等自然元素，及人類依據不同目的利用森林所產生的干擾，因此植物森林生態系經營策略管理目標可列舉如下：

1. 持續恢復及保存土地的土壤、空氣、水、生物多樣性及生態歷程的完整性。
2. 在維持土地永續性之範圍內，對仰賴自然資源生活的人類，提供足夠食物、燃料、庇護所、民生必需品及情感上的慰藉。
3. 在維持土地永續性的前提下，經由多樣化、效益性及注意環境保護之技術，以生產、利用及保育自然資源，改善休閒農業區、休閒農場、社區地方及全國之福祉。

4.兼顧不同的利益團體，顧及全區域性並考慮後代權益的前提下，尋求人類與土地之間的平衡與調和，以滿足當代人對資源之需求，並確保後世子孫亦有足夠的資源供應。

5.增進社會大眾參與土地與資源決策之效率。

6.加強資源經營者與研究人員之團隊合作，包括社會學、生物學及其他自然科學訓練之整合。

三、植物森林資源管理的面向

植物森林資源管理可朝向生態物種多樣性、植物防災保育管理、環境污染防止等面向發展：

(一)生態物種多樣性

植物森林生態系內擁有最大物種多樣性與結構複雜度，除了林木之外，也有灌叢、地被草本植物、寄／共生微生物、昆蟲以及野生動物等等，這些生物種之間彼此交互影響，形成極其複雜的網絡，精確而微妙地掌控著整個生態系的運作。將生態物種多樣性發展定義為：在植物森林生態系經營之永續發展影響指標中，休閒農業區或休閒農場的經營管理者必須考慮到生態物種多樣性帶來的發展與破壞，如在人工林或自然林中，讓更多動植物一同生存等，只要位於植群或森林之生態圈附近，或對於植物森林生態系經營有影響之生態物種多樣性，都列入考慮。

(二)植物防災保育管理

植群及森林健康危機之外表症狀多指向菌類、昆蟲或野生動物族群在某種有利環境下，過度繁衍膨脹，因而造成植群森林植物之損害，簡稱為病蟲害或野生動物為害。當在生態平衡狀態下，這些菌類、昆蟲及野生動物族群保持適當大小，可能亦會扮演有益之角色功能，諸如授粉、生物防治、養分吸收及循環、林地生產力及植物適應性之維持以及森林結構、組成和演替之決定性角色等。在休閒農業區或休閒農場的經營管理中，將森林防災保育管理定義為：在森林生態系經營之永續發展影響指標中，經營者必須考慮到森林防災保育帶來的發展與破壞，而森林防災保育如減少物種間之排擠效應、防範植群森林大火等，只要位於植群森林之生態圈附近，或對於植群森林生態系經營有影響之保育管理，都列入考慮。

(三)環境污染防止

以休閒農業區及休閒農場的天然植群及人工植群的發展現況，訂定不同的作業實施策略及監測措施，據以建立適當的保育作業體系，而針對植群分級分區、自然保護區經營管理、環境保護的經營等工作，全面推動植物生態系的經營計畫。休閒農業區或休閒農場之經營管理者本身所思考的僅是提供有大量營收之餐飲食宿的服務項目而已，以至除少數例外，到處所見無非髒亂不堪、垃圾、污水、噪音、塵土等不良景象，生態環境及觀光資源有繼續惡化之勢。是故休閒農業區或休閒農場的經營管理者，在植群森林生態系經營之永續發展影響指標中，經營者必須考慮到環境污染防治帶來的發展與破壞，而環境污染防治如設置監測系

統、加強人員巡視等，只要位於園區或場區的生態圈附近，或對於植物森林生態系經營有影響之環境污染防治，都列入考慮。

四、景觀資源的維護與管理

「景觀」（landscape）一詞直到十六世紀末才引入英國語系中，在現存文獻裡最早是出現於聖經詩篇，是對整個耶路撒冷美麗景物的觀賞。在蘇格蘭語中 "landscape" 是技術性專有名詞，意指美麗風景畫；希伯來文中，此種蘊涵視覺美質的「景觀」語詞被認為與英文 "scenery" 極為相似；英國語 "landskip" 一字後來演變成 "landscape" 而沿用至今，意指由鄉村風景畫變成鄉野風光、山丘遠景和大型花園；而德國地理學家認為景觀是指人們對整個環境空間視覺的體驗，且具有美感和心靈層面的特性（鍾政偉，2002）。景觀資源的管理策略可分為下列五項：

(一)景觀保護

景觀保護是指保全某一地區的原始景觀及原始的視覺資源，不允許任何的人類行為干擾。

(二)景觀美化

景觀美化是指在已存的景觀上，加上一些線條、幾何形狀、色彩、飾品、建築物、植栽等，藉以提高遊憩的視覺品質。美化的過程中，也將造成某些景觀資源上的改變，而這些改變可以配合目前的資源現況與屬性（如材質）。

(三)景觀維護

景觀維護的原則乃是人為的改變,不造成與原來景觀特徵的不協調,而人為的視覺或景觀的填加物,必須很有技巧的融入整體的景觀中,而不至於造成遊客的視覺焦點模糊,甚至形成遊客不滿意的情況。

(四)景觀改造

休閒農業區或休閒農場的經營管理者嘗試在原始的景觀原貌中改變形貌、線條、色彩、鋪面、結構,創造與周遭景觀特徵和諧的新景緻。

(五)景觀修復

因為不當的開發發展、景觀衰化或景觀破壞後,其目的為了滿足永續經營的效果,而必須將景觀資源進行修復的動作。其方法包含:
1. 復舊:其技術性高,難以達成;如要完成,則必須投入相當多的時間、人力與經費。
2. 大量人造物配合造景。
3. 以天然物造景。
4. 建設大量人造設施,改變景觀型態,使其具有獨特性。

第三節　人文資源經營與管理

　　人文資源的經營管理基本上有賴於經營者對於人文資源的關心，並配合相關的遊客行爲準則，以維護人文資源所擁有的歷史性與獨特性。人文資源的管理策略大致可以分爲三個部分，茲說明如下：

一、人文資源的維護

　　包括對資源現況、地形、植被、建築物及古器物等的維護。也包括必要的強固工作和經常性的維護。例如：

1.古器物的維護

　　經營管理者對於所擁有的物品必須要列表登錄以及適當的維護處理，要保證該物品能永久保存在極少變質的情況下典藏與展覽，並且要做定期審視、清潔與必要的處理維護，以使器物能永久保存。

2.歷史建築物

　　某處建築物的人文資源之管理維護必須決定其適當的用途，而顯然歷史的景觀是最重要的，如遇此種情況，則其外表的處理必須迎合經營上的目的，而建材則要取用原始建材。

二、人文資源的整修

　　對一處遺址或老舊建築的外貌做復原的工作，或對古器物、建築物因自然或人為的附加作清除工作和缺損的適當修補，建築物內外局部或全部進行翻修工作。進行整修的原則，必須保持其原始的完整性，不可為求方便而將某些部分消除掉。其標準為：

　　1.整修的需求是為了保存古器物的完整性。

　　2.為了展示的目的，進行修補，但其原則為具有充足的資料，利用極少的推測即可做正確的整修工作。

三、人文資源的重建

　　包括所有的人文資源全部或局部正確地重新製造。人文資源的運用與發展要防止因休閒農業的發展、遊客的使用、遊憩活動的設計而產生的損害，並嚴禁任意或未經許可的挖掘、蒐集以及對人文資源的不同使用。

第四節　案例：宜蘭縣冬山鄉湧泉觀光之發展策略

蘭陽盆地水資源豐富，冬山鄉更具有獨特的湧泉水資源。但長久以來，業者除了將湧泉用於附屬性休憩用途外，卻未能整體性的規劃開發或發展成主題觀光。

一、研究動機及目的

本研究將從當地業者角度，探討未來發展湧泉觀光的實務可行性。因為湧泉觀光之發展，業者的觀點、態度及意願是重要的因素。本研究的主要目的為：

1. 調查冬山湧泉區觀光休閒產業經營現況。
2. 瞭解業者對湧泉觀光發展之供給與參與意願。
3. 透過業者、遊客、居民之綜合分析，瞭解業者對湧泉休閒區發展之看法，提出冬山鄉湧泉觀光之發展構想。

二、研究設計

本文針對冬山鄉湧泉區域內共二十家業者，以面對面進行「經營現況與觀光發展觀點」非結構型深度訪談，以瞭解業者經營管理現況與未

來湧泉區觀光發展之看法。同時也針對當地居民與遊客各四百名,進行「湧泉觀光發展之供給與意願」結構型問卷調查法。在分析方法方面,將所獲得之資訊彙整後,以質化為主,量化為輔,進行比對分析,並提出冬山鄉湧泉休閒農業區經營策略。

三、冬山鄉湧泉區之觀光產業經營現況

主要訪談項目包括業者經營時間、面積、住宿服務、餐飲服務、產品販售、活動類型、行銷、組織參與、經營困難與需要輔導協助項目等。

1. 經營時間、面積:業者多為獨自投資經營模式。產業經營時間以十年以下較為常見,在經營面積大小平均以二至四甲較常見。
2. 住宿服務:由彙整後之資訊得知,只有少數業者(1/4)有提供遊客住宿的設施。其業者間所提供房間的數量、價格、容納量上差異性大。
3. 餐飲服務:在餐飲消費型態的設計上,多朝向當地風味餐、養生餐、茶餐等主題性餐食,提供遊客多樣化、個人化需求的選擇。
4. 產品販售:多數業者都能針對自己所屬的產物加以利用與延伸,其產品販售主要包括農特產、茶類、冰品、桑椹醋、蜜餞、水果酒等。
5. 活動類型:目前受訪業者有提供的遊憩活動:(1)一般休憩活動。(2)體能性活動。(3)購物活動。(4)農業生產體驗。(5)農業生活體驗。
6. 在行銷方面:業者比較少有廣告預算,行銷多處於個體、被動。
7. 參與組織協會:此次受訪業者多數未參與有關觀光產業組織或協

會，而以參與社區發展與產銷班為多。

8.人力、資金與原料之管理：業者對於產業經營人力來源主要來自家庭成員，資金來源主要來自於個人。原料主要來自個別購置與外地。

9.產業經營面臨之困難有：行銷的費用高、欠缺資金與人力、觀光市場的待開發、導覽摺頁不清晰、交通與路線指標不足、缺乏套裝行程設計、法令限制、廢棄物的處理。

10.迫切輔導協助項目：輔助產業升級、行銷通路的擴展、經費的補助、經營能力的課程輔導與講習、硬體規劃與公共基礎設施的興建、產品包裝、原料採購輔導、產業聯盟。

四、業者對湧泉觀光區之供需及參與意願分析

本段主要在探討分析當地業者對湧泉區觀光供需看法，以及對湧泉區觀光之參與意願，並進一步探討其原因。

(一)業者對湧泉區觀光之供需看法

業者對湧泉區觀光供需看法可分為供給及需求二方面探討：

1.觀光供給方面

舉辦夏令營與冬令營，開發社會團體市場或與社區大學合作，可與周邊的景點、餐飲、住宿合作推出套裝行程，能與廟宇配合提供廟會參訪活動，夜間活動的發展，農特產品的加工販售，提供多樣性的特產購買，生產、生活、生態體驗之多向度的發展。

2.觀光需求方面

目前以散客居多，未來可規劃團體行程，應以親子休閒與校外教學做為市場開發之重點目標，年輕族群安親班市場有一定之潛力，高齡化遊客市場較不看好，休養性的活動應選擇外縣市都會區為目標市場，提升遊客旅遊與重遊的意願。

(二)業者對湧泉區觀光之參與意願

業者對湧泉區觀光之參與意願可分為有意願參與者及較無意願參與者探討：

1.有意願參與者

(1)希望能藉由參與觀光事業兼顧區域整合之發展。
(2)需由社區組織單位來統籌開發系列與湧泉水相關之產品。
(3)對民宿、餐飲經營意願高。
(4)願意參與各種專業訓練課程。
(5)對於公共設施希望政府能出資興建。
(6)希望訓練課程與活動能錯開。
(7)部分家族成員從事相關產業，有極高參與意願。

2.較無意願參與者

(1)人力不足。
(2)對於解說、民宿較無參與意願。
(3)本身年齡大。
(4)礙於法令的限制。

(5)抱持著觀望態度。

(6)因派系不合。

(7)希望政府相關單位部門能提供經費等補助。

五、業者、居民、遊客對湧泉區觀光發展之看法比較分析

　　從休閒農業三生觀光資源的利用與活動方式，比較「業者、居民、遊客」並試圖探討其共同性與差異性。（見**表14-1**）

(一)生產性觀光活動方面

1.居民、業者與遊客對湧泉區內發展「觀光農業」的看法一致。

2.若從供需角度來看，發現以工藝品、特產的購買與體驗和農特產品的舉辦較受三者青睞。

(二)生活性觀光活動方面

1.居民對於形塑以「湧泉」作為主題之「靜態性」觀光發展接受程度較高，如：湧泉生活體驗民宿、造景園藝。

2.而遊客則以「活動」性質之「動態性」觀光發展接受程度較高，如：夜間導覽活動、童玩遊樂體驗、親水性活動。

3.從業者的供給面來看，未來在湧泉區內經營有關的茶藝館、咖啡館、民宿之觀光相關產業意願較高。

(三)生態方面性觀光活動方面

1. 從生態方面之需求面來看，居民與遊客對湧泉區內「舉辦綠色博覽會」之看法一致。
2. 其次為戶外遊憩體驗或觀賞自然景觀。
3. 從供給面來看，業者未來供給遊客的遊憩活動項目則喜好靜態題材的自然景觀觀賞、景觀公園、生態教學等戶外遊憩活動。

(四)其個別之整體觀光發展順序來分析

1. 居民與遊客以生態＞生活＞生產；業者以生活＞生態＞生產，業者、居民與遊客較認同湧泉區以發展「生態」遊憩活動為優先。
2. 其次則輔以體驗型之遊憩活動項目做為市場推廣與遊憩活動設計，三者對於「生產」方面之供需面來的低。

表14-1 業者、居民、遊客對冬山鄉湧泉區觀光發展之供需比較

遊憩活動項目	比較接受程度／供給意願	業者平均值	居民平均值	遊客平均值
生產	1.觀光農業	4.00	4.27	3.73
	2.觀光漁業	2.60	3.06	3.36
	3.觀光畜牧業	2.35	2.96	3.46
	4.農漁牧加工製程參觀、體驗	3.65	3.01	3.26
	5.飲料加工製程參觀、體驗	3.40	3.05	3.16
	6.手工藝品購買、體驗（葫蘆彩繪）	2.90	3.75	3.56
	7.湧泉特產購買、體驗	3.40	4.10	3.42
	8.參觀古農舍或農／漁具陳列室	3.10	3.67	3.49
	9.配合當地農特產品舉辦展示會	3.85	3.37	3.53

（續）表14-1 業者、居民、遊客對冬山鄉湧泉區觀光發展之供需比較

遊憩活動項目	比較接受程度／供給意願	業者 平均值	居民 平均值	遊客 平均值
	總平均	3.25	3.47	3.44
生活	10.湧泉茶藝館、咖啡館	4.10	3.41	3.57
	11.運動性活動（游泳、船筏）	2.95	3.37	3.73
	12.休療性活動（SPA、水療館）	3.00	3.40	3.68
	13.親水性活動（摸蜆、捉泥鰍）	3.35	3.81	3.82
	14.童玩遊樂體驗（陀螺、竹蜻蜓）	3.10	4.09	3.86
	15.發展湧泉特有產品美食	3.45	4.19	3.79
	16.發展湧泉生活體驗民宿	3.80	4.26	3.76
	17.發展湧泉造景園藝藝術	3.47	4.20	3.70
	18.配合當地宗教廟會辦活動	3.45	3.33	3.20
	19.參與當地宗教民俗節慶	3.45	3.19	3.36
	20.夜間導覽活動（觀星、放天燈）	3.40	3.53	3.92
	總平均	3.41	3.71	3.67
生態	21.發展湧泉親水公園	3.70	4.33	3.90
	22.參觀博物館、展示中心	3.40	3.41	3.79
	23.觀賞自然景觀	3.85	4.27	4.03
	24.發展湧泉生態教學	3.74	3.56	3.85
	25.發展湧泉生態觀光	3.42	3.64	3.86
	26.騎自行車導覽	3.20	4.67	3.90
	27.登山、健行、溯溪	3.28	4.18	3.92
	28.船筏、泛舟	2.47	2.78	3.77
	29.舉辦戶外露營、野餐活動	3.47	4.01	3.98
	30.舉辦綠色博覽會	3.42	4.72	4.11
	總平均	3.40	3.96	3.91

註：1表接受程度極低、2表接受程度低、3表接受程度普通、4表接受程度高、
　　5表接受程度極高。

六、業者對冬山湧泉區觀光發展之實務看法

有關業者對冬山湧泉區觀光發展之實務看法探討內容、包括產業定位、湧泉區發展之整體規劃及未來發展之經營管理與輔導需求等。

(一)業者對湧泉區發展之產業定位

業者對湧泉區發展之產業定位可分三點說明：

1.以行銷經營觀點分析

(1)需有市場區隔，勿與其他地區重疊。

(2)能與其他業者進行結盟。

(3)能配合專家規劃出之發展定位。

2.以「三生」做為發展課題

(1)生產：以原有產業轉型做為定位方向。

(2)生活：親子教育做為定位方向。

(3)生態：配合水資源利用、水源保護以達永續觀光。

3.以湧泉做為形象塑造主軸

(1)以湧泉水為主軸，發展出休閒遊憩與生態教學並重的遊憩活動型態。

(2)興建湧泉親水公園。

(3)以湧泉為訴求的發展。

(4)加強形象塑造，避免主題不鮮明與吸引力不足。

(二)業者對湧泉區發展之整體規劃

業者對湧泉區發展之整體規劃有：

1.基礎公共設施的興建，如：公共廁所、停車場、觀景台、瞭望台等。

2.道路指標系統須重新完善的規劃。

3.無動力空間的規劃，如與現有自行車車道的聯結，以提供完整自行車導覽之路線，達到運動與教學之功能。

4.區域性聯絡道路的拓寬、道路景觀的綠美化。

5.主題特色的塑造：親水活動規劃、廟宇、人文特色的結合規劃。

6.重點區域應配合整體規劃：

 (1)梅花湖。

 (2)冬山河上游水道。

 (3)仁山苗圃賞鳥步道。

 (4)商圈的規劃與再造。

 (5)配合森林公園開發。

 (6)水質檢測與環境影響評估。

 (7)整體規劃。

 (8)可參考其他先進國家湧泉開發與生態保育之發展模式。

 (9)區域性行銷的宣傳。

(三)業者對湧泉區發展之經營管理

業者對湧泉區發展之經營管理有：

1.地區性的資源調查與規劃，成爲未來遊憩據點開發與設立之依據。

2.同業業者間的共同推廣、共同行銷、共同採購，例如：民宿業者客源共同分配，彼此不同房間型態能相互搭配。

3.異業業者間的彼此結盟，共同研擬出一套長期合作計畫。

4.業者所提供之經營策略企畫書，期望農會與政府機關能夠加以重視。

5.部分業者與大財團合作意願較低。

6.人力資源的問題需解決，例如：人力短缺、解說訓練、專業技能缺乏。

7.成立經營管理輔導小組來協助業者。

8.應有套裝行程的推出，並加強宣傳推廣與行銷管道擴展。

9.農會舉辦的活動與業者經營偶有衝突，例加農忙時間無法配合。

10.私有攤販管理問題。

11.對當地社區的生活環境品質，應能相對地提升與配合。

(四)業者對湧泉區發展之輔導需求

業者對湧泉區發展之輔導需求可分爲設施規劃、經營管理、行銷推廣及法令規章四部分說明：

1.設施規劃

(1)共同路標的設置不夠。

(2)公共設施的興建。

(3)資源開發的欠缺。

(4)提供硬體設備。

(5)專業人士的規劃、輔導。

2.經營管理

(1)輔導整個地區觀光產業經營管理之概念。

(2)多舉辦觀摩交流活動。

(3)綠色博覽會可交由民間單位來主辦。

(4)專業訓練課程的安排。

(5)社區組織協會的配合營運。

3.行銷推廣

(1)行銷傳播的多元化。

(2)課程的安排。

(3)輔導地區共同行銷。

(4)地區行銷技術能力的提升。

(5)產品包裝技術。

4.法令規章

(1)法令的鬆綁。

(2)擬訂出優惠貸款方案。

(3)瞭解民宿、農場之申請流程。

(4)公部門能提供資金等輔助。

(5)地方區域性問題能與主管機關配合。

(6)公部門應擬定合適之策略目標。

七、策略建議

綜合上述分述，對多山鄉湧泉區之開發定位、發展目標、資源與環境、生活資源、居民認同與參與、當地時間與空間體系及永續發展，提出整體性之對應策略與建議。

1. 多山湧泉區「開發定位」方面之建議：以設立「多山湧泉休閒區」為最終目的。進行「整體綜合發展規劃」。以湧泉生產、生活、生態資源為主題。

2. 多山湧泉區「發展目標」方面之建議：初期以配合宜蘭縣內之「主題觀光」，如「綠色博覽會」。中期提供大台北都會區之遊憩「體驗活動」與「解說活動」。長期以成為全國性之「戶外教學」與「生態教育」園區。

3. 多山湧泉區「資源與環境」方面之建議：評估「環境承載量」，建立「環境指標系統」，作為活動供給之依據。開發湧泉區之「生態資源」，善用在地「歷史文化資源」。「生產、生活、生態」資源之生產與再生產過程不可偏廢。

4. 多山湧泉區「活動與供需」方面之建議：在生產活動，以「觀光農業」、「農特產品展示」為主。在生活活動，以「民宿體驗」、「景觀造園藝術」為主。在生態活動，以「主題博覽會」、「親水公園」為主。

5. 多山湧泉區「居民認同與參與」方面之建議：結合當地住民的生活方式，及遊客的生活體驗與價值。依照居民意願、專長及條件，施予技能專業訓練，制訂「共同公約」作為活動行為之規範。

6.冬山湧泉區「時間體系週期與歷程」方面之建議：在生產方面依不同節令舉辦「湧泉主題季」。在生活方面推廣不同節令親水活動與用水活動。在生態方面推廣湧泉水環境與生態不同節令之遊憩活動。

7.冬山湧泉區「空間體系結構與塑造」方面之建議：依環境特色劃分湧泉區為「私密空間」、「公共空間」與「休閒空間」。

8.冬山湧泉區「永續發展」方面之建議：協助業者處理產業發展所面臨之困境，輔導經營者之營運。落實「專業與社區教育」。處理「社區總體營造」。

第十五章

結論

　　面對台灣經濟的快速成長，社會產業結構已由原本的農業社會轉型爲以工商服務業爲主的經濟體系，使得農業在台灣的經濟地位日漸降低，爲了提高農民所得、繁榮農村社會，我國傳統農業也正積極地尋求轉型，1988年行政院退輔會增設觀光遊憩管理部門，並開始積極推動休閒農業，將傳統農場轉型爲休閒農場。將農業由初級產業提升至以提供農業生產及休閒觀光遊憩的「三級產業」，使其具備農業生產、農業生活、農業生態三種特性，除了農業生產外，還兼顧生態平衡與休閒遊憩的功能，可以滿足國人休閒需要，增加農業遊憩體驗（吳忠宏、黃宗成，2001；吳美琪，1999；高崇倫，1999；張渝欣，1998；鄭蕙燕、劉欽泉，2001）。

　　此外，台灣於2002年1月1日正式加入世界貿易組織（WTO），使得台灣農業所面臨的挑戰更加艱鉅，有鑑於此，行政院農委會也研擬出十點產業調整對策，其產業調整的整體策略中包括以發展有潛力的精緻農業與休閒農業，提升農業競爭力（陳愛珠，2001），顯示推動農業，朝向三級產業發展已成爲降低農民生活與生計衝擊的主要契機。

　　休閒農業的快速興起也受到國人休閒時間及休閒旅遊型態改變的影響，在政府週休二日政策的帶動下，使得國人有更多的時間從事休閒活動，但隨著台灣旅遊人口成長，可供休閒遊憩的空間卻未相對增加，根據內政部營建署統計，台灣地區每一百人中，有七十八人住在都市計畫區，而都市計畫區只占國土的12%，人口飽和度高達70.6%，每平方公里人口密度就有三千八百八十六人，相當的擁擠，且調查結果也顯示台灣地區平均每人享有的公園、體育場、綠地、廣場和兒童遊樂場等遊憩設施只有一‧六坪，實在不足以滿足國人的遊憩需求（鄭朝陽，1998），發展休閒農業將有助於解決國人對戶外遊憩的需求。眾多研究亦指出回歸自然體驗式的休閒旅遊型態深受旅遊者的注目，未來遊客對於生態旅遊、冒險性運動、體驗式休閒、文化觀光、參觀自然野外地區及健康休

閒等遊憩型態需求會逐漸增加（呂適仲，2000；鄭健雄，1998）。由此可見，休閒農業具有豐富的自然生態資源與人文資源能滿足遊客對綠地及自然體驗之休閒需求，也因如此，更加速台灣休閒農業的發展。

第一節　休閒農業發展的問題

現行國內休閒農業發展存在眾多的問題，中央或地方政府雖努力的推動與執行休閒農業之發展政策，民間業者也努力的學習與經營，學術界更是投入大量的人力參與及研究，但整體的整合度與聯繫程度，似乎仍然有所欠缺，以下列舉幾項目前較迫切且基本的問題：

一、政府單位及經營者對於休閒農業發展缺乏正確認識

大多遊客對於觀光、旅遊的認知尚存在於「山水之間」、「古蹟史物」或「人文傳說」之間，對於農業旅遊的旅遊目的均無較正確認知。以往對於休閒農業的重視程度或投資意願均較為低，而將多數的資源、資金、人力、建設都集中於風景區或文物古蹟方面，對於台灣發展休閒農業缺乏知識與行動。多數的經營者對於休閒農業的性質和特點認知不足，休閒農業尚以農業經營為主，而以旅遊發展為輔，而有些經營業者忽視或脫離農業生產經營，單純只想以旅遊觀光發展為主體，而使得農村發展失去了鄉村的原始風貌，過多的人為景觀設施使得吸引遊客的鄉村景觀風貌不在，對於遊客的吸引力喪失而無法永續經營。

二、缺乏整體規劃

近年來，一些農業發展地區急於發展經濟活動，增加農村收入，並無詳細分析自身的資源優勢與發展休閒農業時的客群來源，憑著一股熱情，盲目的發展休閒農業，既無法突顯出自身的特色，又可能形成同一區域內相同資源發展重複、功能雷同、相互競爭，而造成毫無特色、同質性高，並且經濟效益低落。尚有些經營者，於發展休閒農業之前既無市場調查，亦無規劃設計，就現有的農田、果園、牧場或養殖場等現地使用，發展旅遊觀光活動，其結果可能產品定位不高、配套設施與人造景觀差，無法提高收入並影響原農業生產之功能。

三、缺乏市場調查分析與行銷

休閒農業的目標市場主要應為都市的人們，研究都市的城市需求、規模及變化，是休閒農業發展的關鍵因素。然而，目前大多數的休閒農業經營者沒有全面調查並分析遊客的來源、客源類型、市場規模、客流頻率、遊客消費能力和消費需求等現況，並且也不瞭解周圍相鄰地區有無同類旅遊的項目或區域，將使得發展的情況結果為相互競爭，迫使遊客減少。

四、旅遊產品過於單一且同質性高

　　目前大多的休閒農業旅遊觀光活動尚未深入瞭解農村資源與農業精神，旅遊活動尚停留在採摘、烤窯、走馬看花式的項目上，以滿足遊客的物質需求為主，缺乏精神需求與氛圍。休閒農業旅遊產品單一，缺乏精緻度，而形成重遊率低，大多數的休閒農業體驗活動缺乏休閒概念，不能滿足多層次遊客，特別是少年兒童的求知、求真、求趣的需求。

五、基礎設施不完善且雜亂

　　一般來說，發展休閒農業的區域大都位於城市郊區和經濟發展水準相對較低的農村地區，對於基礎設施的建設投資有限，進而無法滿足遊客的遊憩需求。例如觀光遊憩區道路、停車場、公用洗手間、電話亭等公共設施不夠完善，或者住宿環境條件差、衛生情況不良等因素，都有可能影響遊客的旅遊意願。

六、經營者專業素質不足且服務不佳

　　管理者素質不齊，服務水準不足，無法滿足遊客的遊憩需求。對於休閒農業的旅遊活動無專業的認知，對於遊客的滿意度亦不重視，缺乏定期的評估與追蹤管理。而且管理體制亦不健全，尚未完全受到政府的輔導與管理，故而無法有長期的發展。

七、資金投入不足且不易取得

發展休閒農業或休閒農業園區，雖是利用當地農業資源作為發展主軸，但園區的建設與市場行銷等均需一定的資金付出，然而，鄉村的農民們沒有多餘的資金可以投入，如果是得不到政府的幫助，那無疑是無法發展，所以休閒農業的資金投入，乃一重要的問題，特別是如何回饋到發展農村經濟以及提高農民所得，實為一重要課題。

八、缺少政策和法規且執法不一

許多事物成功的關鍵在於訂定「遊戲規則」來提供規範，例如最正式的立法或政令發佈。以日本來說，他們對市民農園訂有「市民農園法」，對農業旅遊（日本稱為綠色旅遊）也定有專案法令──農山漁村滯在型休閒活動促進法。農遊策進會成立時即借鑑日本經驗，全力推動農遊立法，初步成果為2001年1月，立法院三讀通過農會法部分條文修正案，其中於第四及第五條兩項新規定，亦即第四條農會任務全新增列第二十款：「農業旅遊及農村休閒事業。」並在第五條全新增列第八項：「得由五個人以上農會共同投資組織股份有限公司，而該項投資為重大事業者，不受公司法第一二八條第三項之限制。」

此兩項修正為創新立法，也完全是農遊策進會推動立法的主要訴求，一舉為農會取得開辦農業旅遊及農村休閒事業之法源，更破除農會被長久排除於公司法門之外，開了一條新生路。惟此一小成就仍未能為農業事業單獨立法，仍待更大的努力，才足以開拓更廣域的發展空間

（蔡勝佳，2004）。沒有政策、沒有法規，就難於管理，也不能保證其能
永續經營發展。

 ## 第二節　休閒農業的發展策略

　　針對上述之基本問題，現階段台灣休閒農業在發展策略上，除了產
官學之通力合作，更需有下列的認知與對策：

一、提高對休閒農業的認知，轉變傳統的農耕觀念

　　發展休閒農業觀光活動，調整與優質農村產業結構，大力發展以觀
光休閒遊憩為主的農業第三產業，促進農村勞動力的轉移，擴大及提高
農業的創業機會，增加農民收入，改變鄉村風貌，加快農村轉型以及將
年輕人留在農村發展等，均為執行休閒農業所看重之處。

二、因地制宜，規劃發展

　　由於農村自然環境、農業生產、歷史文化具有顯著差異，是故發展
休閒農業時也需因地制宜，進行整體之規劃發展，以建立獨有之特色。
而進行整體發展規劃具有下列原則：
　　1.區位優勢原則。休閒農業區之設定，以不超過主要城市五十至七
　　　十公里為主，並且儘可能與遊憩區、風景區臨近，以便就近吸引

更多的遊客。

2.資源優勢原則。發揮自己的農業資源、人文資源、景觀資源、人造資源之優勢，發展最具有特色和吸引力的旅遊項目。

3.市場導向原則。根據遊客的遊憩需求，發展適合的遊憩活動與產品，以滿足遊客的觀光遊憩需求。

4.綜合效益原則。綜合考量發展休閒農業之經濟效益、社會效益以及生態效益。

在規劃上，需重視下列內容：

1.進行休閒農業資源的調查與分析，包含資源條件評估、農業品優勢和遊憩市場之客源條件等。

2.進行科學的分析方式，將休閒農業的發展情況進行市場定位，並選擇及發展較具市場競爭優勢的遊憩活動或農特產品。

3.將休閒農業區進行功能分區，將ROS的概念導入，並將景觀布景與當地自然資源融爲一體。

4.重新規劃與布置公共設施，提供良好的觀光遊憩環境。

5.加強發展行銷策略，運用市場促銷之方式，擴大市場占有率以及提高遊客的重遊意願。

透過良好的規劃方向，可以發揮區位優勢和資源優勢，合理開發農業資源、農特產品、農耕活動，準確地把握遊憩市場的需求與變化的規律，發展自我的特色並且增強自身的吸引力，必能與眾不同，將休閒農業永續經營發展。

三、具有科學的發展理念

休閒農業是將傳統的一級產業發展爲三級產業，其最終的目的是達

到增加農民收入、發展農村經濟爲主。休閒農業之發展，其概念在於「三生」原則，是故不論其如何發展，都必須具有科學的發展理念。

1. 堅持以人爲本的觀念，以發展農業經濟爲主，嘗試提供休閒遊憩活動以滿足遊客的遊憩需求，而最終的目的是要提高農民的收入，發展農村經濟。

2. 發展休閒農業時須堅持以農業經營爲主，不可背離主業。休閒農業是在農業生產、農村生活、農村生態、農特產品加工和銷售的基礎上發展休閒觀光遊憩活動，以農業發展觀光，以觀光促進農業進步，二者相互配合，協調發展。

3. 重視生態保護。休閒農業發展的「三生」即爲生產、生活與生態，所以發展休閒農業時必須重視保護自然資源和生態環境，提升鄉村環境的品質，防止因發展觀光旅遊活動所產生的破壞，保護農村自然資源、自然景觀，維持自然生態的平衡。

4. 重視農村傳統文化的資產。傳統農耕文化和民俗文化豐富多彩，具有濃厚的鄉土氣息與風土民情，於發展休閒農業的同時，必須要保護與傳承傳統文化。

5. 休閒農業發展與相關的觀光旅遊活動必須相吻合，包括區域、活動、政策、法規。

四、加強規範與管理

發展休閒農業必須加強規範與管理，此乃爲提高效益促進發展的重要方法。主要作法如：

1. 加強組織功能。首先將休閒農業的管理納入政府的行政管理職能，將行政、經濟、法律等建立一配套方案，以促進休閒農業之

發展，並且成立農村工作室或相關主管機關，負責休閒農業的發展管理、協調、督導等工作。

2. 制定優惠政策。包括資金、土地、稅收、通訊、人力、水電等，以增進其發展。

3. 加強動態經營與管理。對休閒農業的資源項目進行分類管理，並且將公共設施、基礎建設、衛生標準、安全標準、環境保護等，進行評估，以維持一定之品質。

4. 合法的發展休閒農業。如合法登記、合法經營、取得經營許可證等。

5. 多方引進專業人才。包括專業師資、專業規劃者、經營團隊、生態專家等。

6. 加強培訓專業經營人力資源。包括解說技巧、觀光行政、市場動態、旅遊知識、環境保護等相關知識，以提高該產業的專業品質以及人力水準。

7. 制定相關法規。以促進休閒農業發展有法可循。

五、完善的基礎建設

加強發展休閒農業所需之基礎建設：如公共設施（水電、通訊、道路、衛生條件、排水系統）、食宿條件（住宿、餐飲、餐具、房間環境）、安全條件（遊憩設施、水池、步道、活動等）。

休閒農業係結合生產、生活、生態，為三生一體的產業，其目的在於活用農村資源，結合觀光休閒遊憩，促進農業轉型，增加農村就業人口，增進農家收益，繁榮農村經濟，帶動農村發展。休閒農業的發展最終的目的是促進農業與農村地域發展，而發展休閒農業是振興地區農業

的手段之一，其目的在協助解決經營規模小、兼業多之農業就業者與高齡化等農業經營困境之途徑。所以休閒農業區與休閒農場的發展不是最終的目的，而是藉助推動休閒農業產業來帶動農村的整體發展（陳昭郎，2004）。

參考文獻

一、英文部分

Ajzen, I., & Driver, B. L. (1991). Prediction of Participation from Behavioral, Normative and Control Beliefs: An Application of the Theory of Planned Behavior, *Leisure Sciences*, 13, pp. 185-204.

Alan, J. (1993). *Outdoor recreation management*. Philadelphia: Saunders.

Alister, M. (1984). *Tourism: Economic, Physical & Social Impact*. London: Longman.

Aliza, F., & Abraham, P. (1997). Rural Tourism in Israel, *Tourism Management*, 18(6), pp. 367-372.

Andereck, K. L., & Becker, R. H. (1993). Perceptions of Carry-over Crowding in Recreation Environments, *Journal of Leisure Research*, 25(4), pp. 189-202。

Anderson, E. W., Fornell, C., & Lehmann, D. R. (1994). Consumer Satisfaction, Market Share and Profitability: Findings from Sweden, *Journal of Marketing*, 58(3), pp. 53-66.

Ap, J., & Crompton J. L. (1998). Developing and Testing a Touerism Impact Scale, *Journal of Travel Research, 37, pp. 120-130.*

Archer, B., & Cooper, C. (1998). The Positive And Negative Impacts Of Tourism. In William, T. (Ed.), *Global Tourism*(2nd ed.). Jordan Hill, Oxford: Butterworth- Heinemann. p. 63.

Ayres (2000). *Global aspects of the environment.* Cheltenham, UK; Northampton, MA, USA: Edward Elgar.

Belisle, F. J., & Hoy, D. R. (1980). The Perceived Impact of Tourism by Residents: A case study in Santa Marta Colombia. *Annals of Tourism Research,* 7, pp. 83-101.

Bergstrom, F., & Cordell, A. (1991). *Integrating social sciences with ecosystem management : human dimensions in assessment, policy, and management.* Champaign, Ill.: Sagamore Pub.

Bergstrom, J. C., & Cordell, H. K. (1991). An Analysis of the Demand for and Value of Outdoor Recreation in the United States, *Journal of Leisure Research,* 23(1), pp. 67-86.

Bigne, J. E., Sanchez, M. I., & Sanchez, J. (2001). Tourism Image, Evaluation Variables and After Purchase Behaviour: Inter-relationship. *Tourism Management,* 22(6), pp. 607-616.

Birgit, L. (2001). Image segmentation: The case of a tourism destination. *Journal of Services Marketing,* 15(1), pp. 49-66.

Brown, P. J. (1977). Whitewater Rivers: Social Inputs to Carrying Capacity Based Decisions. *In Proceedings: managing Colorado River Whitewater-The Carrying Capacity Strategy,* pp. 92-122.

Burch, W. R. (1984). Much ado about nothing-some reflections on the wider and wider implications of social carring capacity. *Leisure Sciences,* 6(4), pp.487-496.

Butler, B. E. (1980). Soil classification for soil survey. *Monographs on soil survey.* Oxford: Clarendon Press; NY: Oxford University Press.

Canestrelli, E., & Costa, P. (1991). Tourist Carrying Capacity: A Fuzzy Approach, *Annals of Tourism Research,* 18(1), pp. 295-311.

Chapman, C. B. (1993). *Environmental Monitoring and Assessment Program guide*. Research Triangle Park, NC: EMAP Research and Assessment Center, Environmental Monitoring and Assessment Program, Office of Research and Development, U. S. Environmental Protection Agency.

Choen, M. R. (1973). Environmental information versus environmental attitudes. *The Journal Environmental Education*, 5(2), pp. 5-8.

Choi, T. (1999). An importance-performance analysis of hotel selection factors in Hong Kong hotel industry: a comparison of business and leisure travelers. *Tourism Management*, 21, pp. 363-377.

Churchill, G. A., & Surprenant, C. (1982). An Investigation into Determinants of Customer Satisfaction. *Jounal of Marketing Research*, 3(1), pp. 491-504.

Cohen, J. B., & Areni, C. S. (1991). Affect and Consumer Behavior. In Harold, H. K., & Thomas, S. R. (eds.), *Perspectives in Consumer Behavior*(4th ed.). Uppet Saddle River, pp. 188-240. NJ: Prentice Hall.

Cook, R. A., Laura J. Y., & Joseph J. M. (1999). *Tourism The Business of Travel*. NJ: Prentice-Hall.

Cooper C. L., & Jackson S. E. (1997). *Creating tomorrow's organizations a handbook for future research in organizational behavior*. Organizational behavior-Research-Planning. Chichester, NY: John Wiley & Sons.

Cowell, W. R. (1984). *Sources and development of mathematical software*. Englewood Cliffs, NJ: Prentice-Hall.

Dick, A. S., & Basu, K. (1994). Customer Loyal: Toward an Intergrated Conceptual Framework. *Journal of Academy of Marketing Science*, 22(2), pp. 99-113.

Echtner, C. M., & Ritchie, J. R. (1993). The Measurement of Destination

Image: An Empirical Assessment. *Journal of Travel Research*, 31(4), pp. 3-13.

Edgell, D. L. (1990). *International tourism policy*. NY: Van Nostrand Reinhold.

Embacher, J., & Buttle, F. (1989). A Repertory Grid Analysis of Austria's Image as a Summer Vacation Destination. *Journal of Travel Research*, 27(4), pp. 3-5.

Engel, J. F., Blackwell, R. D., & Miniard. P. W. (1995). *Consumer Behavior*(8th ed.). NY: Dryden.

Fakeye, P. C., & Crompoton, J. L. (1991). Image Differences between Prospective, First-time, and Repeat Visitors to the Lower Rio Grande Valley. *Journal of Travel Research*, 30(2), pp. 10-16.

Fornell, C. (1992). A National Customer Satisfaction Barometer: The Swedish Experience. *Journal of Marketing*, 55, pp. 1-21.

Fornell, C. D., & Johnson, M. D. (1991). A Framework for Comparing Customer Satisfaction Across Individual and Product Categories. *Journal of Economic Psychology*, 12(3), pp. 267-286.

Fornell, et al. (1996). The American Customer Satisfaction Index: Nature, Purpose. *Journal of Marketing*, 60 (3), pp. 7-18.

France, L. A. (1997). *The Earthscan reader in sustainable tourism*. London: Earthscan Publications Ltd.

Frater, J. M. (1983). Farm tourism in england: planning, funding, promotion and some lessons from europe, *Tourism Management*, 3, pp. 167-179.

Fridgen, J. D. (1987). Use of Cognitive Map to Determine Perceived Tourism Region. *Leisure Science*, 9, pp. 101-117.

Gartner, W. C. (1989). Tourism Image: Attribute Measurement of State

Tourism Products Using Multidimensional Techniques. *Journal of Travel Research*, 28(3), pp.16-20.

Gilmour, P. (1977). Customer Service: Differentiation by Marketing Segment, *International Journal of Physical Distribution and Materials Management*, 7(3), pp. 145.

Graefe, A. H., Jerry, J. V., & Fred, R. K. (1984). Social Carrying Capacity: An Integration and Synthesis of Twenty Years of Research. *Leisure Sciences*, 6(4), pp. 295-431.

Grigg, N. S., & Heiweg, O. J. (1965). *Estimating direct residential flood damage in urban areas*, Colorado State University.

Hammitt, W. E., & Cole, D. N. (1987). *Wild land recreation: Ecology and management*, John Wiley and Sons, Inc.

Hunt, H. K. (1975). *CS/D-Overview and Future Directions*. In Hunt, H. K. (ed.), Conceptualization and Measurement of Consumer Satisfaction and Dissatisfaction. Cambridge, MA: Marketing Science Institute, pp. 7-23.

Jones, T. O., & Sasser, W. E. (1995). Why Satisfied Customer Defect. *Harvard Business Review*, pp. 88-99.

Keller, H. (1987). *Aggressive behavior: assessment and intervention*. NY: Pergamon Press.

Kolter, P. (1999). *Analysis, Planning, Implementation and Control, Marketing Management*. Englewood Cliffs: Prentice-Hall.

Kolter, P. (1991). *Marketing Management: Analysis, Planning, and Control*. NJ: Prentice-Hall, p. 455.

Kotler, P. (1982). *Principles of marketing. Englewood Cliffs*. NJ: Prentice-Hall.

Lankford, S. V., & Howard, D. R. (1994). Developing a tourism impact atti-

tude scale. *Journal of Travel Research*, 21(1), pp. 121-139.

Latour, S. A., & Nancy, C. P. (1979). Conceptual and Methodological Issues in Consumer Satisfaction Research. *Advance in Consumer Research*, 6, pp. 31-37.

Lavery, P. (1975). Recreational geography. *Problems in modern geography*. Newton Abbot: David & Charles.

Legendre, et al. (1983) Characterization of the oligogalacturonide-induced oxidative burst in cultured soybean (Glycine max) cells. *Plant Physiol.* 102, pp. 233-240.

Liddle, M. J., & Scorgie, H. R. (1980). The effects of recreation on freshwater plants and animal: A view. *Biological Conservation*, 17(2), pp. 183-206.

Lime, D. W., & Stankey, G. H. (1971). Carrying Capacity: Maintaining Outdoor Recreation Quality, *In Recreation Symposium Proceedings*, 12(14), pp.122-134.

Linstone, H. A., & Turoff, M. (1975). *The delphi method: techniques and applications*. Addison-Wesley.

Lutz, R. J. (1991). *The Role of Attitude Theory in Marketing*. In Harold, H. K., & Thomas S. (eds.), Robertson Perspectives in Consumer Behavior(4th ed.). Uppet Saddle River. NJ: Prentice Hall, pp. 317-390.

Macfadyen, A. (1975). The role of terrestrial and aquatic organisms in decomposition processes. *The 17th symposium of the British Ecological Society*. Biodegration-Congresses, pp. 15-18.

Manning, C., & Anthony, W. (1979). *The nature of international society*. London: Macmillan.

Manning, D. J. (1986). *The place of ideology in political life*. London; Dover, N Y: Croom Helm.

Mansfeld, Y. (1992). From Motivation to Actual Travel. *Annals of Tourism Research*, 19, pp. 399-419.

Martilla, J. A., & John, C. J. (1977). Importance- Performance Analysis, *Journal of Marketing*, 1, pp. 77-79

Maslow, A. H. (1954). *Motivation and personality*. NY: Harper.

Mathieson, A., & Wall, G. (1982). *Tourism, Economic, Physical and Social Impacts*. Harlow: Longman.

McHarg (1971). *Design with nature (Paperback ed.)*. Garden City, NY: Published for the American Museum of Natural History.

Mill, R. C. (1992). *The Tourism System-an Introductory text (second edition)*. Englewood Cliffs: Prentice-hall, Inc.

Muller, W. (1991). Gaining Competitive Advantage Through Satisfaction. *European Management Journal*, 31, pp. 201-221.

Oliver R. L. (1981). Measurement and Evaluation of Satisfaction Process in Retail Settings. *Journal of Retaling*, 53 (3), pp. 25-46.

Oliver, R. L., & Desarbo, W. S. (1988). Respones Determinants in Satisfaction Judgment. *Jounral of Consumer Research*, 14, pp. 495-507.

Oliver, R. (1980). A Cognitive Model of the Antecedents and Consequences of Satisfaction Decisions. *Jounal of Marketing*, 17(3), pp. 460-469.

Olshavsky, R. N., & Miller, J. A. (1972). Consumer Expectations. Product Performance, and Perceived Product Quality. *Journal of Marketing Research*, 9, pp. 19-21.

Oppermann, M. (1996). *Tourism in developing countries*. London; Boston: International Thomson Business Press.

Parasuraman, A. Z., & Berry, L. L. (1998) . The nature and determinants of customer expectations of service. *Journal of the Academy of Marketing*

Service, 21(1), p. 9.

Pearce, J. A. (1982). Host community acceptance of foreign tourists: Strategic considerations. *Annals of Tourism Research*, 7(2), pp. 224-233.

Pizam, A. (1997). *Consumer behavior in travel and tourism*. NY: Haworth Hospitality Press.

Pizam, A., & Mansfeld, Y. (1999). *Consumer Behavior in Travel and Tourism*. The Haworth Hospitality Press, an imprint of The Haworth Press. Inc.

Rathmell, J. M. (1966). *Marketing in the service sector*. Cambridge: Winthrop press.

Reichheld, F. F., & Sasser, W. E. (1990). Zero Defections: Quality Comes to Services. *Harvard Business Review*, 68, pp. 105-110.

Richardson, S. L. (1991). Cultural Variations in Perceptions of Vacation Attributes. *Tourism Management*, 15(4), pp. 128-136.

Rowe J. S., & Sheard, J. W. (1981). Ecological land Classification: A Survey Approach, *Environmental Management*, 5(5), pp. 451-464.

Rushton, A. M., & Carson, D. J. (1989). The Marketing of Services: Managing and Intangibles, *European Journal of Marketing*, 19(3), pp. 19-40.

Ryan, C. (1991). *Recreational tourism: a social science perspective*. London; NY: Routledge.

Sasser, W. E. (1976). *Cases in operations management: strategy and structure*. Homewood, Illinois: Richard D. Irwin.

Saaty, T. L. (1990). *The Analytic Hierarchy Process-Planning, Priority Setting*. Resource Allocation. RWS Publications. Pittsburgh.

Schiffman, L. G., & Kanuk, L. (2000). *Consumer Behavior*, Prentice Hall, Inc.

Schiller, A. (2001). *Signatures of sustainability: A framework for interpreting relationships among environmental, social, and economic conditions for*

United States metropolitan areas. Thesis (Ph.D.)-Clark University.

Schmidt, D. E., & Keating, J. P. (1979). Human Crowding and Personal Control: An Integration of the Research, *Psychological Bulletin*, 86(2), pp. 680-700。

Schoof, M. R. (1999). *Consumer Behavior*, Prentice Hall, Inc.

Shelby, B., & Heberlein, T. A. (1984). A Conceptual Framework For Carrying Capacity Determination, *Leisure Sciences*, 6(4), pp. 433-451.

Shelby, B., & Thomas, A. H. (1986). *Carrying Capacity in Recreation Settings.* Oregon State University.

Schroder, T. (1996). The Relationship of Residents' Image of Their State as a Tourist Destination and Their Support for Tourism. *Journal of Travel Research*, 34(4), pp. 71-73.

Siegenthaler, K. L., & Vaughan, J. (1998). Older Women in Retirement Communities: Perceptions of Recreation and Leisure. *Leisure Sciences*, 20, pp. 53-66.

Selwyn, T. (1996). *The Tourist Image.* England: Wiley.

Sokal, R. R. (1974). *Introduction to biostatistics.* San Francisco: W. H. Freeman.

Stankey (1974). *Wilderness management.* Washington: Dept. of Agriculture, Forest Service: for sale by the Supt. of Docs., U. S. Govt. Print. Off.

Stankey, George, H. et al(1985)。《遊憩機會序列研究專論選集》(陳水源 等合譯:陳昭明修正)。台北市:淑馨出版社。

Steven, P. (2002). Destination image analysis-a review of 142 papers from 1973 to 2000. *Tourism Management*, 23, pp. 541-549.

Stynes, D. J., & Peterson, G. L. (1984). A review of logit models with implications for modeling recreation choices, *Journal of Travel Research*, 16(4),

pp. 295-310.

The World Tourism Organization (WTO)(1997). *Guide for Local Authorities on Development Sustainable Tourism*. Madrid, Spain.WTO.

Turoff, M. (1980). *The network nation: human communication via computer*. Reading, Mass.: Addison-Wesley Pub.

Wall, G., & Wright, C. (1977). *The environmental impact of outdoor recreation*. Department of Geography Publ. Series, 11, University of Waterloo Canada.

Walmsley, D. J., & Jenkins, J. M. (1993). Appraisive Image of Tourist Areas: Application of Personal Construct. *Australian Geographer*, 24(2), pp. 1-13.

Walmsley, D. J., & Young, M. (1998). Evaluative Image and Tourism: The Use of Personal Constructs to Describe Structure of Destination Images. *Journal of Travel Research*, 36(4), pp. 65-69.

Williams, P., & Fidgeon, P. R. (2000). Addressing participation constraint: a case study of potential Skiers. *Tourism Management*, 21, pp. 379-393.

Woodside, A. G., & Lysonski, S. (1989). A General Model of Traveler Destination Choice. *Journal of Travel Research*, 27(4), pp. 8-14.

Zeithaml et al.(1985). A Conceptual Model of Service Quality and the Implication for future Research, *Journal of Markering*, 149, pp. 41-55.

Zimmermann, E. W. (1951). *World resources and industries: a functional appraisal of the availability of agricultural and industrial materials*. NY: Harper.

二、中文部分

《三民鄉觀光發展整體規劃》（2003）。高雄縣三民鄉公所。

卞六安（1990）。《休閒農業之規劃》。行政院農委會。

尤正國、陳墀吉（2002）。〈員山鄉阿蘭城社區觀光發展潛力分析〉。
《第四屆休閒遊憩觀光學術研討會論文》。台北：中華民國戶外遊憩
學會。

中華民國戶外遊憩協會（2001a）。〈日月潭國家風景區遊憩資源解說系
統規劃〉。日月潭國家風景區管理處。

中華民國戶外遊憩協會（2002a）。〈日月潭國家風景區遊客意見調查及
遊客量推估〉。日月潭國家風景區管理處。

中華民國戶外遊憩協會（2002b）。〈日月潭國家風景區人文社會資源調
查〉。日月潭國家風景區管理處。

王小璘（1988）。《利用數學模式探討遊憩資源的合理經營方法》。行政
院國家科學委員會。

王小璘（1989）。《台中市大坑觀光農村規劃研究》。台中市政府。

王小璘、何友鋒（1994）。〈休閒農業區設施物參考圖集〉。台中：東海
大學景觀學系。

王小璘、張舒雅（1993）。〈休閒農業資源分類系統之研究〉。《戶外遊
憩研究》，第六卷，頁1-30。

王柏青（1995）。《遊客之環境態度及其與生態旅遊經營管理關係之研
究》。台中：東海大學景觀學系碩士論文。

王相華（1988）。《遊樂活動對天然植群之影響及其經營計畫體系》。台
北：國立台灣大學森林學研究所碩士論文。

王銘山（1997）。《台中市市民的都市環境態度與都市景觀偏好關係之研

究》。台中：逢甲大學建築及都市計畫學系碩士論文。

王鑫（1997）。《陽明山國家公園地景據點登錄與管理計畫研究報告》。
　　台北：陽明山國家公園管理處。

田家駒、張長義（2002）。〈生態旅遊地區遊客環境識覺與空間行為之研
　　究——以福山植物園為例〉。《旅遊健康學刊》，2（1），頁63-74。

朱珮瑩（2003）。《遊客從事鄉野觀光之動機、期望與滿意度研究——以
　　新竹縣為例》。台北：世新大學觀光系研究所碩士論文。

朱家明（1998）。〈休閒農場規劃開發暨經營上競爭、策略聯盟之研
　　究〉。台北：國立台灣大學農業經濟學研究所碩士論文。

朱瑞淵、劉瑞卿（2003）。〈居民社區意識與社區觀光發展認知之研究
　　——以名間鄉新民社區為例〉。《第五屆休閒遊憩觀光學術研討
　　會》。台北：中華民國戶外遊憩學會。

江宜珍（2002）。《運用重要——表現程度分析法探討國立科學工藝博物
　　館解說媒體成效之研究》。台中：國立台中師範學院環境教育研究所
　　碩士論文。

江香樺（2002）。《北投居民對觀光再發展影響之認知與態度研究》。台
　　北：世新大學觀光研究所碩士論文。

江榮吉（1997a）。〈個別休閒農場未來經營方向〉。《農業世界》，169，
　　頁31-32。

江榮吉（1997b）。〈現化農業的經營〉。《農業經營管理會訊》。13，頁
　　3-4。

江榮吉（1997c）。〈跨越世紀台灣農業轉向——特色農企業〉。《合作發
　　展》。頁9-11。

江榮吉（1999a）。〈休閒體驗農漁業的發展（下）〉。《漁友》，258，頁
　　22-26。

江榮吉（1999b）。〈休閒體驗農漁業的發展（上）〉。《漁友》，257，頁

26-28。

邱伯賢、陳墀吉（2003）。〈觀光認知意象與情緒反應對遊客重遊行為之
　　影響——以宜蘭地區休閒農場為例〉。《第二屆服務業行銷暨管理學
　　術研討會》。嘉義：國立嘉義大學管理學院休閒事業行銷暨管理研究
　　所。

余幸娟（2000）。《宗教觀光客旅遊動機與其滿意度之研究——以台南南
　　鯤鯓代天府為例》。台北：中國文化大學觀光事業研究所碩士論文。

吳文雄、黃桂珠（2000）》。《「生態設計」在國家公園環境工程之應用，
　　玉山國家公園研究叢刊》。南投：玉山國家公園管理處。

吳必虎等譯（1996）。《遊憩地理學 理論與方法》。台北：田園城市。

吳存和（2001）。《休閒農場核心資源與競爭優勢之研究》。台中：國立
　　中興大學農業推廣教育研究所碩士論文。

吳忠宏（2001）。〈解說員證照之研議〉。《臺灣林業》，27（5），頁52-
　　60。

吳忠宏、邱廷亮（2003）。〈山美鄒族原住民對發展生態旅遊認知與態度
　　之研究〉。《第五屆休閒遊憩觀光學術研討會》。戶外遊憩學會。台
　　中：台中師範學院。

吳忠宏、黃宗成（2001）。〈玉山國家公園管理處服務品質之研究：以遊
　　客滿意度為例〉。《國家公園學報》，11（2），頁117-135。

吳忠宏譯（2000）。《二十一世紀的解說趨勢：解說自然與文化的十五項
　　指導原則》。台北：品度出版社。

吳佩芬（1997）。《主題園遊客對主題意象認知之研究——以六福村主題
　　遊樂園為例》。台中：逢甲大學土地管理學系碩士論文。

吳美琪（1999）。《休閒農業經營者管理意識對經營行為影響之研究》。
　　台北：國立台灣大學農業推廣學研究所碩士論文。

吳敏惠（2001）。《遊客對生態觀光態度及行為認知差異之研究：以關渡

自然公園賞鳥活動爲例》。台北：世新大學觀光學系碩士論文。

吳萬益、林清河（2000）。《企業研究方法》。台南：吳萬益發行。

吳義隆（1987）。《玉山國家公園登山宿營地點遊憩容許量評定之研究》。台中：國立中興大學都市計畫研究所碩士論文。

呂適仲（2000）。《雪霸國家公園武陵遊憩區發展生態旅遊之遊憩資源效益評估》。台中：東海大學景觀學研究所碩士論文。

宋秉明（1983）。《遊樂容納量理論的研究》。台北：國立台灣大學森林學研究所碩士論文。

李明宗（1989）。《休閒與空間研討會論文集》。台北：中華民國戶外遊憩學會。

李明宗（1992）。《休閒觀光遊憩論文集》。台北：地景出版社。

李明宗、陳水源譯，Clark & Stankey著（1985）。〈遊憩機會序列——一個可供規劃管理及研究的架構〉。《台灣林業》，頁14-25。

李明晃（1997）。〈臺灣休閒農業發展現況及存在問題〉。《農業世界》。169，頁11-15。

李美枝（1986）。《社會心理學——理論研究與應用》。台北：大洋出版社。

李英弘譯（1999）。《觀光規劃：基本原理概念及案例》。台北：田園城市。

李朝宗（2004）。《非營利組織推動休閒農業發展策略之研究——以嘉義縣農會爲例》。嘉義：南華大學非營利事業管理研究所。

李崇尚（1994）。《影響稻作農採用降低生產成本技術行爲之研究》。台中：國立中興大學農業推廣教育研究所碩士論文。

李素馨（1996）。〈觀光新紀元——永續發展的選擇〉。《戶外遊憩研究》，9（4），頁1-17。

李國忠（1991）。〈經濟自由化與林地放領——邊際林地放領之公平性與

效益〉。《行政院國家科學委員會專題研究計畫成果報告》。台北：
行政院國家科學委員會。

李盛隆等著（1988）。《國中小資訊教師種子班培育方案之規劃研究》。
台北：國立台灣師範大學教育中心專題研究成果報告。

李貽鴻（1986a）。《觀光行銷學》。台北：五南出版社。

李貽鴻（1986b）。《觀光行銷學：供應與需求》。台北：淑馨出版社。

李貽鴻（1986c）。《觀光事業發展容量飽和》。台北：淑馨出版社。

李銘輝、曹勝雄、張德儀（1995）。〈遊憩據點條件對遊憩需求之影響研
究〉。《觀光研究學報》，1（1），頁25-39。

李銘輝、郭建興（2001）。《觀光遊憩資源規劃》。台北：揚智文化。

李瓊玉（1994）。《遊客對農村景觀意象之研究》。台中：東海大學景觀
學系碩士論文。

杜逸龍（1998）。《休閒農場停車特性之研究——以北關農場為例》。台
北：國立台灣大學農業工程學研究所碩士論文。

沈永欽、胡瑋婷、鍾懿萍（2001）。〈遊客需求與滿意度之分析探討——
以八卦山風景區為例〉。《第三屆休閒遊憩觀光研討會》。台中：靜
宜大學。

汪家夷（2002）。《生態研究之土地分析研究——以惠蓀林場為例》。台
中：朝陽科技大學休閒事業管理研究所碩士論文。

卓姿旻（1999）。《淡水鎮觀光遊憩資源發展之研究》。台北：中國文化
大學地學研究所碩士論文。

周昌弘（1980）。《植物生態學（初版）》。台北：聯經出版。

周若男（2002）。〈休閒農漁園區計畫推動情形〉。《農政與農情》，
120，頁35-37。

林子琴（1997）。《國人對郵輪產品認知之研究》。台北：中國文化大學
觀光事業研究所碩士論文。

林永宗（2000）。《零售業顧客滿意度之研究——以台北市百貨公司為例》。台北：淡江大學管理科學研究所碩士論文。

林宗賢（1996）。《日月潭風景區旅遊意象及視覺景觀元素之研究》。台中：東海大學景觀學系碩士論文。

林坤源（2002）。《促銷策略對消費者行為影響之研究——以加油站為例》。高雄：國立高雄第一科技大學行銷與流通管理所碩士論文。

林幸怡（1995）。《農村景觀資源評估模式之研究》。台中：國立中興大學園藝學研究所碩士論文。

林威呈（2001）。《臺灣地區休閒農場假日遊客旅遊行為之研究》。高雄：國立中山大學企業管理學系研究所碩士論文。

林英彥（1999a）。《都市計畫與行政》。台北：國立空中大學。

林英彥（1999b）。〈鄉村都市化、都市鄉村化之省思〉。《土地經濟年刊》，20，頁37-50。

林若慧、邱新雅、范文嘉、曹勝雄（2002）。〈旅遊意象、旅遊滿意度與重遊意願之關係研究〉。《觀光休閒暨餐旅產業永續經營學術研討會論文集》，頁87-196。

林若慧、陳澤義、劉瓊如（2003）。〈海岸型風景區之旅遊意象對遊客行為意圖之影響——以遊客滿意度為仲介變數〉。《戶外遊憩研究》，16（2），頁1-22

林晏州（1984）。〈遊憩者選擇遊憩區行為之研究〉。《戶外遊憩研究》，1（4），頁71-80

林晏州（1988）。〈東埔一鄰社區與土地規劃及鄰近地區遊憩系統發展計畫規劃研究報告〉。《玉山國家公園委託規劃研究》。南投：玉山國家公園管理處。

林晏州（1992）。《恆春地區觀光發展之研究：休閒渡假基地之可行性研究》。台北：交通部觀光局。

林晏州（2003）。〈玉山國家公園步道遊憩承載量及經營管理策略之研究〉。《國家公園學報》，13（2），頁27-48。

林晏州、林寶秀（2002）。〈農業旅遊發展與遊憩需求之研究〉。《第四屆休閒遊憩觀光學術研討會》。台北：世新大學。

林國詮、董世良（1996）。〈自然資源永續利用的實例──福山植物園的遊客管制〉。《戶外遊憩研究》，9（4），頁41-50。

林梓聯（1997a）。〈山地農業推廣教育的現況與展望（下）〉。《農政與農情》，64，頁31-34。

林梓聯（1997b）。〈山地農業推廣教育的現況與展望（上）〉。《農政與農情》，63，頁30-38。

林梓聯（1997c）。〈以景觀、公園、生產綠地理念發展都市農業〉。《人與地》，163，頁17-23。

林梓聯（1997d）。〈推動市民農園的意義、現況與未來〉。《鄉間小路》，23（12），頁6-7。

林梓聯（1997e）。〈農村文化活動導入觀光休閒農漁業之經營〉。《農政與農情》。56，頁49-54。

林梓聯（1997f）。〈臺灣農村規劃發展方向與就業機會〉。《農業經營管理會訊》，13，頁16-17。

林梓聯（1997g）。〈讓生活不再一成不變──日本與歐美觀光休閒農業的創新經驗〉。《農訓》，14（12），頁50-55。

林清山（1983）。《多變項分析統計法》。台北：東華書局。

林淑晴（1988）。《從環境知覺探討垃圾對遊憩體驗的影響──以日月潭為例》。台中：國立中興大學園藝研究所碩士論文。

林嘉琪（1997）。《遊客對生態觀光之遊憩體驗與態度之研究──以福山植物園之遊客為例》。台北：中國文化大學觀光事業學系碩士論文。

林鴻忠（1987）。《森林育樂資源之解說研究》。台中：國立中興大學森

林研究所碩士論文。

林瓊華、林晏洲（1995）。〈觀光遊憩發展對傳統聚落景觀意象之影響〉。《戶外遊憩研究》，8（3），頁47-66。

林儷蓉（2001）。《休閒農場資源與國小校外教學目標之相關研究——以學童及教師之觀點》。台中：朝陽科技大學休閒事業管理研究所碩士論文。

邱博賢（2003）。《觀光意象、滿意度與行為意向間關聯之研究——以宜蘭地區四大休閒農場為例》。台北：世新大學觀光學系碩士論文。

邱湧忠（2001）。《休閒農業經營學 （修訂版）》。台北：茂昌出版社。

侯錦雄（1990）。《遊憩區遊憩動機與遊憩認知間關係之研究》。台北：國立台灣大學園藝研究所博士論文。

侯錦雄（1996）。〈觀光區的重生——永續經營的更新計畫〉。《戶外遊憩研究》，9（4），頁51-62。

段兆麟（2004）。《休閒農業規劃的理念與實踐》。台中：2004海峽兩岸休閒農業與觀光旅遊學術研討會。

胡學彥（1988）。《遊客遊憩區選擇模式》。台南：國立成功大學交通管理（科學）研究所碩士論文。

唐學斌（1992）。《觀光學研究論叢》。台北：豪峰出版社。

栗志中（2000）。《主題園遊客遊憩行為與意象關聯之研究》。台中：朝陽大學企業學系碩士論文。

孫仲卿（1997）。《中國式庭園中擬定社會容納量之研究——以板橋林家花園為例》。台北：國立台灣大學園藝學研究所碩士論文。

孫儒泳等（1995）。《普通生態學》。台北：藝軒出版社。

孫樹根（1989）。〈休閒農業概念的探討〉。《發展休閒農業研討會會議實錄》。台北：國立台灣大學農業推廣學系。

容繼業（1993）。《旅行業理論與實務》。台北：揚智文化。

徐美婷（2002）。《主題旅遊者心理描述及選擇模式之研究》。台北；世
　　新大學觀光研究所碩士論文。

徐國士、黃文卿、游登良（1997）。《國家公園概論》。文海環境科學叢
　　書。

高崇倫（1999）。〈遊客對國營休閒農場遊憩環境體驗之研究：以武陵農
　　場爲例〉。台北：中國文化大學觀光事業研究所碩士論文。

郭聖明（2004）。《居民參與森林生態永續發展經營之研究──以高雄縣
　　六龜鄉爲例》。高雄：義守大學管理研究所碩士論文。

翁瑞豪（1995）。《應用土地分類於森林火災管理之研究──以陽明山國
　　家公園爲例》。台中：國立中興大學資源管理研究所碩士論文。

朝陽科技大學休閒事業管理系（2001a）。〈獅頭山風景區自然、人文、
　　動植物生態觀光資源調查與地況資訊系統規劃〉。台中：交通部觀光
　　局參山國家風景區管理處。

朝陽科技大學休閒事業管理系（2001b）。〈梨山風景區植物資源調查及
　　解說訓練案〉。台中：交通部觀光局參山國家風景區管理處。

張明洵等（1992）。《解說概論》。花蓮：太魯閣國家公園管理處。

張長義（1986）。《環境問題叢談 （初版）》。台北：正中書局。

張俊彥（1987）。《遊憩規劃中遊客擁擠知覺之分析──以陽明山國家公
　　園爲例》。台北：國立台灣大學園藝研究所碩士論文。

張春興（1992）。《張氏心理學辭典》。台北：東華書局。

張春興（1995）。《張氏心理學》，台北：東華書局。

張恕忠、林晏州（2002）。〈遊客對休閒漁業活動之態度與體驗之研
　　究〉，《戶外遊憩研究》，15（4），頁27-48。

張渝欣（1998）。《休閒農場內休閒農業設施規劃之研究》。台北：國立
　　台灣大學農業工程研究所碩士論文。

張舒雅（1993）。《由農民及遊客觀點探討本省休閒農業資源之分類》。

台中：逢甲大學建築及都市計畫研究所碩士論文。

張雲洋（1995）。《零售業顧客滿意與顧客忠誠度相關性之研究》。台北：淡江大學管理科學研究所碩士論文。

張樑治（1999）。〈遊憩活動企劃影響遊憩體驗的研究〉。《國家公園學報》，9（2），頁97-111。

曹正（1989）。〈觀光遊憩地區遊憩活動規劃設計準則之研究〉。台中：東海大學環境規劃暨景觀研究中心。

曹勝雄等人（2000）。《陽明山國家公園容許遊憩承載量推估模式之建立》。台北：陽明山國家公園管理處。

莊炯文（1984）。《遊憩載量測定方法之研究》。台北：淡江大學建築學研究所碩士論文。

莊啓川（2002）。《地方居民對觀光影響的知覺與態度之研究——以山美社區爲例》。彰化：大葉大學休閒事業管理學系。

莊淑姿（2001）。《臺灣鄉村發展類型之研究》。台北：國立台灣大學農業推廣學研究所碩士論文。

許安琪（2001）。《整合行銷傳播引論：全球化與在地化行銷大趨勢》。台北：學富文化。

許秀英（1995a）。《目標規劃應用於大埔事業區多目標土地使用規劃之研究》。台中：國立中興大學森林學研究所碩士論文。

許秀英（1995b）。〈應用群落分析法於林地分類之研究——以八仙山事業區爲例〉。《宜蘭農工學報》，10，頁19-28。

梁國常（2002）。《遊客對風景遊憩區認知意象之研究——以陽明山國家公園爲例》。台北：台灣師範大學地理學系博士論文。

郭建池（1998）。《阿里山地區原住民對其觀光發展衝擊認知與態度之研究》。台北：中國文化大學觀光事業研究所碩士論文。

郭柏村（1994）。《觀音山風景區居民對觀光開發影響認知之研究》。台

北：中國文化大學觀光事業研究所碩士論文。

郭煥成（2004）。〈鄉村旅遊現狀、特徵與發展途徑〉。2004海峽兩岸休閒農業與觀光旅遊發展學術研討會。台中：台中健康管理學院。

郭彰仁（1998）。《由遊客環境態度之觀點探討公園不當行為管理策略——以台中市為例》。台中：東海大學景觀學研究所碩士論文。

陳比晴（2003）。《民眾參與節慶活動需求之研究——以2003陽明山花季為例》。台北：國立台灣師範大學運動休閒與管理研究所碩士論文。

陳水源（1987a）。《遊憩機會序列研究專論選集》。台北：淑馨出版社。

陳水源（1987b）。《遊憩體驗實證之研究——以陽明山國家公園為例》。台北：國立台灣大學森林學研究所遊憩研究室印行。

陳水源（1988a）。《推擠與戶外遊憩體驗關係之研究 社會心理層面之探討》。台北：國立台灣大學森林學研究所碩士論文。

陳水源（1988b）。〈遊客遊憩需求與遊憩體驗之研究〉。《戶外遊憩研究》，1（3），頁27-43。

陳立楨（1988）。《森林遊樂衝擊之研究》。台北：國立台灣大學森林學研究所碩士論文。

陳宜君（1999）。《遊客對環境衝擊的認知及參與規劃意願之研究》。台中：逢甲大學土地管理學系碩士論文。

陳怡君、王穎（2001）。〈玉山國家公園瓦拉米地區訪客數量對山羌之影響〉。《國家公園學報》，11（1），頁86-95。

陳明川（2002）。《社區居民對生態旅遊衝擊認知與發展態度之研究——以嘉義縣山美村為例》。台中：國立中興大學園藝學系碩士論文。

陳彥伯（1991）。《遊憩活動對擎天崗低草原植被之衝擊及其經營管理策略之研究》。台北：國立台灣大學園藝學研究所碩士論文。

陳思倫（1995）。〈省級風景遊樂區組織功能及目標與經營管理問題間關係之分析〉。《觀光研究學報》，1（1），頁1-24。

陳思倫、郭柏村（1995）。〈觀音山風景區居民對觀光開發影響認知之研究〉。《觀光研究學報》，1（2），頁48-58。

陳思倫、歐聖榮、林連聰（1995）。《休閒遊憩概論》。台北：國立空中大學。

陳思倫等（1995）。《觀光學概論》。台北：國立空中大學。

陳思穎（1995）。《交通運輸與遊憩承載整合模式之研究——多目標數學規劃之應用》。台北：中國文化大學觀光事業研究所碩士論文。

陳昭明（1980）。《台灣林業之分析及趨向（五）森林經營》。台北：陳昭明打字油印本。

陳昭明（1981）。《臺灣森林遊樂需求資源經營之調查與分析》。台北：國立台灣大學森林學系森林遊樂研究室。

陳昭明、胡弘道（1989）。《風景區遊客容納量之調查與研究》。台北：交通部觀光局。

陳昭郎（1996）〈綠色資源的永續利用——休閒農業的發展方向〉。《大自然》，50，頁4-13。

陳昭郎（1999）。〈前瞻經營、專業深耕——解讀台灣農業產銷經營組織〉。《農訓》，16（3），頁12-16。

陳昭郎（2001）。《活化鄉村產業與科技發展之研究計畫》。台北：行政院農業委員會。

陳昭郎（2004）。〈台灣休閒農業發展策略〉。2004海峽兩岸休閒農業與觀光旅遊學術研討會。

陳昭郎（2002）。〈台灣休閒農業發展策略與展望〉。《農村產業結構調整與農村城鎮化之研究》。西安：西安圖書出版社。

陳炳輝（2002）。《遊客環境態度對生態旅遊影響之研究——以大雪山森林遊樂區為例》。台中：朝陽科技大學休閒事業管理系碩士論文。

陳美芬（2002）。《休閒農業遊憩發展的地方資源要素之研究》。台北：

國立台灣大學農業推廣學研究所碩士論文。

陳惠美、鄭霓霙（2003）。〈風景名信片誘發景觀意象與旅遊意願之研究〉。《休閒、遊憩、觀光學術研討會》。中華民國戶外遊憩學會，頁130-136。台中：國立中興大學。

陳湘妮（1999）。《來華旅客對國內國際觀光旅館設施需求與認知之研究》。台北：中國文化大學觀光事業研究所碩士論文。

陳愛珠（2001）。〈推動休閒農業說明會今登場〉。取自http://ec.china-times.com.tw/。

陳瑪莉（2003）。《公務人員休閒認知、休閒需求與休閒滿意關係之研究》。台北：國立政治大學行政管理研究所碩士論文。

陳肇堯、胡學彥（2002）。〈休閒農場遊客認知與滿意度分析──以南部地區爲例〉。《戶外遊憩研究》，15（3），頁31-54。

陳憲明（1991）。《苗栗縣卓蘭鎮食水坑地區休閒農業區規劃》。台北：中國地理學會。

陳墀吉（2003）。《休閒農業之發展與限制》。桃園縣觀音鄉農會授課講義。

陳墀吉、尤正國、李健果（2002）。〈宜蘭縣多山鄉湧泉觀光發展之實務建構〉。《第四屆休閒遊憩觀光學術研討會論文》。台北：中華民國戶外遊憩學會。

陳麗玉（1993）。《台灣居民對休閒農場偏好之研究》。台中：國立中興大學農業經濟研究所碩士論文。

游仁君（2000）。〈北埔傳統聚落觀光發展與空間行爲模式之研究〉。台中：東海大學景觀學系研究所碩士論文。

游安君（1995）。《傳統聚落觀光發展容許量之研究：以九份爲例》。台北：國立台灣大學園藝學研究所碩士論文。

游誌明（1995）。《臺灣發展休閒農場可行性之研究──以中部酪農村休

閒農場爲例》。台北：國立政治大學地政學研究所碩士論文。

湯幸芬（2001）。《鄉村旅遊的社會影響對當地居民的知覺與態度影響之分析》。台北：國立台灣大學農業推廣學研究所碩士論文。

曾孟蘭（2002）。〈消費者對行動廣告態度之研究〉。高雄：中山大學傳播管理研究所碩士論文。

黃文宗（1994）。《企業識別系統中文標準字意象研究》。新竹：國立交通大學應用藝術學系碩士論文。

黃尹鏗（1996）。《綠島地區生態觀光之發展：遊客與居民之態度分析》。花蓮：國立東華大學自然資源管理學系碩士論文。

黃安邦（1988）。《社會心理學第三版》。台北：五南出版社。

黃志堅（2000）。《不同遊憩機會步道可接受限度指標因子建立之研——以藤枝森林遊樂區爲例》。台中：國立中興大學森林學研究所碩士論文。

黃冠華（2003）。《民間參與公有休閒農場整建、經營之可行性研究——以「嘉義農場」爲例》。台南：國立成功大學建築學系碩博士班博士論文。

黃秋燕（2003）。〈服務品質、態度與行爲意向之關係——不同文化之分析〉。台北：銘傳大學國際企業管理研所碩士論文。

黃茂容（1990）。《環境心理學研究：遊客對自然環境產生的情緒體驗》。台北：淑馨出版社。

黃振恭（2004）。《休閒農業區發展潛力評估模式之建立》。嘉義：南華大學旅遊事業管理學研究所碩士論文。

黃書禮（1988）。〈淡水河流域土地使用規劃與河川水質管理之研究 土地分類之應用與土地管理策略之研擬〉。《行政院國家科學委員會專題研究計畫成果報告》。

黃書禮（2000）。《生態土地使用規劃》。台北：詹氏圖書。

黃桂珠（2003）。《居民對環境衝擊認知與發展生態旅遊態度之研究——以玉山國家公園梅山地區爲例》。台中：朝陽科技大學休閒事業管理研究所碩士論文。

黃淑美（1996）。《遊客對北海岸風景特定區住宿設施及服務的偏好與滿意度之研究》。台中：東海大學景觀研究所碩士論文。

黃章展、林靜怡（2003）。〈地區性觀光市鎮組織運作機制與地方觀光意象形塑之關係——以白米社區爲例〉。《休閒、遊憩、觀光學術研討會》。中華民國戶外遊憩學會，頁150-162。台中：國立中興大學。

黃翠梅（1994）。《九份現地居民對觀光衝擊的知覺與態度》。台北：國立台灣大學園藝學研究所。

楊文燦（1997）。《遊客垃圾丟棄行爲與其管理成效之研究》。台北：行政院國科會科資中心。

楊文燦、鄭琦玉（1995）。〈遊憩衝擊認知及其與滿意度關係之研究〉。《戶外遊憩研究》，8（2），頁109-132。

楊文燦、吳佩芬（1997）。〈主題園遊客對主題意象認知之研究——以六福村主題遊樂園爲例〉。《戶外遊憩研究》，10（2），頁67-92。

楊和炳（1988）。《市場調查》。台北：五南出版社。

楊武承（1991）。《保護區遊憩衝擊與實質生態承載量之研究——以台北市四獸山植群爲例》。台中：國立中興大學都市計畫研究所碩士論文。

楊明青（2003）。〈埔里酒廠觀光意象建構之探究〉。《休閒、遊憩、觀光學術研討會》。中華民國戶外遊憩學會，頁163-172，台中：國立中興大學。

楊秋霖（2000）。《森林資源保育與永續經營》。台北：中華造林事業協會。

楊國樞、文崇一、吳聰賢、李亦園（1989）。《社會及行爲科學研究法

（上）、（下）》。台北：東華書局。

楊婷婷（1996）。《解說折頁解說效果之探討：以台北市立動物園大鳥籠為例》。台北：國立台灣大學園藝學研究所碩士論文。

葉美秀（1998）。《農業資源在休閒活動規劃上之研究》。台北：國立臺灣大學農業推廣學研究所碩士論文。

葛樹人（1988、1994）。《心理測驗學》。台北：桂冠圖書公司。

董家宏（2002）。《嘉義樹木園遊客對環境衝擊認知與經營管理策略態度之研究》。台中：東海大學景觀學系碩士論文。

廖安定（2000a）。〈新世紀農業發展情勢與政策方向〉。《雜糧與畜產》，327，頁2-6。

廖安定（2000b）。《邁進二十一世紀農業新方案開創台灣農業新時代》。《主計月報》，541，頁10-15。

廖健宏（1998）。《亞太地區旅遊目的國形象與旅遊意願關係之研究》。台北：中國文化大學觀光事業學系碩士論文。

劉柏瑩、黃章展（2001）。〈日月潭國家風景區觀光意象之評估〉。收於中華民國戶外遊憩學會編《休閒遊憩觀光研討成果研討會》。中華民國戶外遊憩學會，頁76-88。台中：靜宜大學。

劉孟怡（2001）。《休閒農業結合農村發展之研究——以南投鹿谷鄉個案為例》。台中：國立中興大學農業經濟學研究所碩士論文。

劉家明（1998）。〈觀光旅遊的另類革命：生態旅遊及其規劃的研究進展〉。《大自然》，58，頁92-97。

劉健哲（1999）。〈自由化、國際化衝擊下的農業發展〉。《政策月刊》，47，頁18-24。

劉業經等（1994）。〈台灣產桑寄生科植物生物分類之研究〉。《行政院國家科學委員會專題研究計畫成果報告》。台北：行政院國科會科資中心。

劉碧雯（2002）。《國人對高爾夫球場遊憩認知與需求之研究》。台中：朝陽科技大學休閒事業管理研究所碩士論文。

劉儒淵（1993）。《踐踏對玉山國家公園高山植群衝擊之研究》。台北：國立台灣大學森林學研究所碩士論文。

劉儒淵（2000）。〈塔塔加地區步道土壤沖蝕及其監測之研究（2）〉。《國立台灣大學農學院實驗林研究報告》。14（4），頁201-219。

劉曄穎（2002）。《現居居民對觀光發展影響認知與態度之研究——以七星潭社區為例》。花蓮：國立東華大學觀光暨遊憩管理研究所碩士論文。

歐聖榮（1998）。《民眾對鄰里公園植栽綠地與設施需求之研究》。台北：行政院國科會科資中心。

歐聖榮（2003a）。《八卦山風景區整體觀光發展計畫》。台中：交通部觀光局參山國家風景區管理處。

歐聖榮（2003b）。《桃竹苗旅遊線整體觀光發展規劃》。台中：交通部觀光局參山國家風景區管理處。

歐聖榮（2003c）。《脊樑山脈旅遊線整體觀光發展規劃》。台中：交通部觀光局參山國家風景區管理處。

歐聖榮（2003d）。《參山國家風景區整體觀光發展策略研究》。台中：交通部觀光局參山國家風景區管理處。

歐聖榮（2003e）。《獅頭山風景區整體觀光發展計畫》。台中：交通部觀光局參山國家風景區管理處。

歐聖榮、姜惠娟（1997）。〈休閒農業民宿旅客特性與需求之研究〉。《興大園藝》，22（2），頁135-147。

蔡伯勳（1986）。《遊憩需求與滿意度分析之研究——以獅頭山風景遊憩區實例調查》。台北：國立台灣大學園藝研究所碩士論文。

蔡宏進（1989）。《鄉村社會學》。台北：三民書局。

蔡宏進（1994）。《鄉村發展的理論與實際》。台北：東大出版社。

蔡東銘（2002）。《旅遊行程評估之研究——模糊綜合評估與XML技術之應用》。台北：國立台灣科技大學工業管理研究所碩士論文。

蔡進發（1996）。〈從資源基礎觀點看國內休閒農業的策略制定〉。《臺灣農業》，32（6），頁16-25。

蔡勝佳（2004）。〈台灣休閒農業旅遊的發展與前景〉。2004海峽兩岸休閒農業與觀光旅遊發展學術研討會。台中：台中健康管理學院。

鄭伯壎編譯（1994）。《消費者心理學》。台北：大洋出版社。

鄭家眞（2002）。〈消費者對自有品牌態度以及購買傾向之研究——以量販店為例〉。台南：國立成功大學國際企業研究所碩士論文。

鄭健雄（1997）。〈國外休閒農業的發展型態〉。《農業世界》，169，頁19-22。

鄭健雄（1998）。《台灣休閒農場企業化經營策略之研究》。台北：國立台灣大學農業推廣研究所博士論文。

鄭健雄、陳昭郎（1996）。〈休閒農場經營策略思考方向之研究〉。《農業經營管理》，2，頁123-144。

鄭健雄、陳昭郎（1998）。〈台灣休閒農場企業化經營策略之研究〉。《農業經營管理》，2，頁123-144。

鄭朝陽（1998）。〈生態旅遊風吹向國內〉。《環耕》，11，頁12-20。

鄭琦玉（1995）。〈日月潭風景特定區遊客特性及遊憩需求型態分析〉。《觀光研究學報》，1（4），頁39-53。

鄭蕙燕、劉欽泉（1995）。〈臺灣與德國休閒農業之比較〉。《台灣土地金融季刊》，32（2），頁177-193。

鄧建中（2002）。《綜合高中教師休閒需求及參與之研究》。台中：朝陽科技大學休閒事業管理研究所碩士論文。

鄧振源、曾國雄（1989）。《多變量分析：理論應用篇》。台北：松崗。

潘榮傑（1999）。〈都市意象之研究——以台北西門町地區為例〉。台北：台灣科技大學工程技術研究所碩士論文。

蕭芸殷（1998）。《生態旅遊遊客特質之研究：以福山植物園為例》。台中：國立中興大學園藝系碩士論文。

蕭崑杉（1991a）。《農村文化建設輔導模式之研究》。台北：國立台灣大學農業推廣研究所碩士論文。

蕭崑杉（1991b）。《農業推廣理念》。高雄：復文書局。

蕭雅方（1998）。《登山嚮導環境態度之研究》。花蓮：國立東華大學自然資源管理研究所。

賴威任（2002）。《環境態度、生態觀光認知、人口統計變數對生態觀光產品選擇之研究》。台北：中國文化大學觀光事業學系碩士論文。

錢學陶、楊武承（1992）。《保護區遊憩衝擊與實質生態承載量之研究——以台北市四獸山植群為例》。台中：國立中興大學都市計畫學研究所碩士論文。

戴旭如（1993）。《八十二年度山胞農村土地利用及社區發展綜合規劃：屏東縣來義鄉（綱要計畫）：期末報告》。中國農村發展規劃學會。

薛明敏（1993）。《觀光概論》。台北：桂魯。

謝文豐（1999）。《遊客對生態觀光環境知覺之研究——以恆春生態農場為例》。台北：中國文化大學觀光事業學系碩士論文。

謝孟君（2003）。《以生態旅遊觀點探討承載量影響因素——以日月潭國家風景區為例》。台中：朝陽科技大學休閒事業管理研究所碩士論文。

謝長潤（2003）。《苗栗市光復路商圈店家對商店街開發之認知與參與》。台北：世新大學觀光學系碩士論文。

謝淑芬（1994）。《觀光心理學》。台北：五南出版社。

謝祥孟（1997）。《顧客滿意度模式之實證研究——以台北市本梓一般商

業銀行為例》。台北：國立台灣大學商學研究所碩士論文。

鍾政偉（2002）。《景觀知覺偏好與地景結構指數關係之研究》。台中：
　　朝陽科技大學休閒事業管理研究所碩士論文。

鍾溫清（1991）。《科學工業園區園區休閒遊憩系統規劃研究》。台中：
　　統籌環境工程規劃股份有限公司。

鍾聖校（1997）。《認知心理學》。台北：心理學出版社。

鍾銘山等（1998）。《玉山國家公園遊憩活動對遊憩設施承載量之調查分
　　析》。南投：玉山國家公園管理處。

簡秀如（1995）。《大學生對於環保的態度以及其實際環保行為之研
　　究》。新竹：國立交通大學管理科學學系碩士論文。

闕山晴（2002）。《顧客滿意度與忠誠度之研究——以西式速食業為
　　例》。台北：國立台灣大學管理研究所在職學程碩士論文。

顏文甄（2001）。《遊客對玉山國家公園服務品質滿意度之研究》。台
　　北：中國文化大學觀光事業研究所碩士論文。

顏妙桂（2002）。《休閒活動規劃與管理》。台北：桂魯。

顏宏旭（1993）。《金門地區觀光發展衝擊認知之研究》。台中：國立中
　　興大學園藝研究所碩士論文。

顏家芝（2002）。〈捷運系統網路營運對都會居民遊憩行為之影響〉。
　　《第四屆休閒、遊憩、觀光學術研討會》，頁147-157。

顏淑玲（1992）。《四健會組織學習與績效之研究》。台北：國立台灣大
　　學農業推廣研究所碩士論文。

羅志成（1998）。《遊憩承載量決定之研究——模糊多目標規劃之應
　　用》。台北：中國文化大學觀光事業研究所碩士論文。

羅國瑜（2002）。《社會心理承載量與情緒體驗關係之研究》。台中：朝
　　陽科技大學建築及都市設計研究所碩士論文。

羅紹麟（1984）。《林業經濟及市場營運》。台中：國立中興大學森林學

系林業經濟研究室。

羅碧慧（2001）。《休閒農業供需行為之研究——以九斗村休閒農場為
　　例》。台中：國立中興大學農業經濟學研究所碩士論文。

蘇美玲（1998）。《都市公園使用者休閒態度之研究——以台北市大安公
　　園為例》。台北：國立台灣大學園藝學系碩士論文。

蘇鴻傑（1987）。《墾丁風景特定區生態資源及遊客資料之調查與分
　　析》。台北：國立台灣大學森林學研究所。

觀光局網站（2003）。取自 http://www.taiwan.net.tw/lan/cht/index/。

盧雲亭（1993）。《現代旅遊地理學（上、下)》。台北：地景出版社。

Note

Note

休閒遊憩系列2

休閒農業資源開發

著　　　者／陳墀吉、陳桓敦

出　版　者／威仕曼文化事業股份有限公司

發　行　人／葉忠賢

總　編　輯／閻富萍

執行編輯／姚奉綺

地　　　址／台北市新生南路三段88號7樓之3

電　　　話／(02)2366-0309

傳　　　真／(02)2366-0313

郵撥帳號／19735365　戶名：葉忠賢

印　　　刷／上海印刷廠股份有限公司

I S B N／986-81493-3-9

初版一刷／2005年10月

定　　　價／新台幣550元

E - mail　／service@ycrc.com.tw

國家圖書館出版品預行編目資料

休閒農業資源開發／陳墀吉、陳桓敦著. -- 初
版. -- 臺北市：威仕曼文化，2005〔民94〕
　　面：　公分
　　參考書目：面
　　ISBN 986-81493-3-9（平裝）

　　1. 休閒農業—管理

992.3　　　　　　　　　　　　　94015359